花影集
中國古典美學攝影
（2010—2022）

楊塵｜著

楊塵
攝影集04

緣起

　　攝影雖是我的業餘愛好，但是經過三十幾年的不斷探索，我在攝影技術上並沒有什麼進步，反而在攝影功能的使用上更趨簡單，除了基本的光圈、快門、感光度之外，其他一大堆複雜的照相功能幾乎忘光也沒在使用，倒是對畫面影像的追尋，變成了不斷思考的題目。在經過漫長的影像追尋和探索後，擁有繪畫美術風格的畫意攝影成為了我的主題，但怎樣的畫意攝影是我想要表達的，這其中它所主導的核心思想和所包含的元素又是什麼呢？我一直不斷地在反問自己。即便論繪畫風格，中西方也差異甚大，而且門派眾多，而我的攝影核心思想的參照又是什麼呢？這個問題在經過無數日夜的反思，終於在自己不斷拍攝的作品中找到了答案。中國水墨繪畫中有一種「寫意繪畫」其核心思想是「虛實相生」，在畫家的創作中並不是完全以自然界的實景為依托，而是在客觀的實景元素以外加入主觀的虛擬意境，這就是寫意繪畫中虛實相生的原理，而這樣的中國繪畫風格仍能粗略地概分為大寫意山水和花鳥工筆這兩大類，大寫意山水以開闊的視野和磅礴的氣勢著稱，而花鳥工筆以精美的畫面和有趣的特寫細節取勝。而不管大寫意山水和特寫花鳥工筆，中國水墨繪畫和西方油畫最大的差異可能在於光影和光彩的表現，西方繪畫比較注重光影的立體呈現，以及物象在光的照射下，色彩產生的微妙變化，尤其是映象派的風格更是在光影和光彩的追求達到極致，中國水墨繪畫並不在光影上強調其實物的立體感，也不在色彩上強調光對實物的影響，但是卻在色調的明暗和景物的視角上呈現其空間感，這是中西方繪畫美學的審美哲學差異。攝影這門美學藝術源於西方，因此照相畫面原始呈現的其實只是客觀的實體影像，在畫面的元素上又不能加入像中國寫意繪畫的虛擬意境，因此在影像風格上只能追尋和避開而不能隨意添加。基於以上的種種限制和大自然條件的制約，我的攝影風格最後定位在以中國水墨特寫畫面為主體而不斷追尋以西方印象派光影和光彩效果來呈現畫面的一種美學。以上的攝影美學風格心路歷程，真正讓我體悟了什麼是見山是山，見水是水，到見山不是山，見水不是水，到最後見山又是山，見水又是水。

讓大自然去用光作畫，我只是用相機記錄了，此一觸動人心的時刻。

——楊塵——

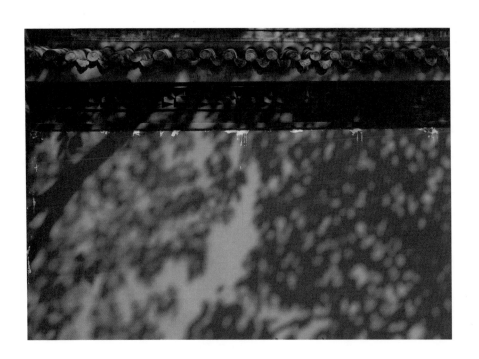

在退休之前，我是一個長期的科技職場工作者，但自從大學畢業之後，攝影一直是我的業餘愛好，也至今結下不解之緣。畫家繪畫的工具是筆，而載體是畫紙或畫板，長期以來繪畫的工具和載體沒有太大的變化，但攝影的工具和載體產生了巨人的變化，攝影師的攝影工具從傳統照相機變成數位照相機，而載體從底片變成了記憶體。繪畫和攝影的最大差別在於自由度，繪畫只要有筆和紙，畫家完全可以按照自己的想法加以創作和加工完成，尤其是畫面的構圖完全可以不必依賴現實世界的影像也可以無中生有，加以完成。但攝影必須以現實世界的影像為依托，不可能無中生有，在現實世界裡影像的追尋變成攝影者最重要的課題，因而攝影者常常需要跋山涉水，披星戴月，到處遊走。現實的世界，眼睛能看到的形形色色，太過繁多，但是攝影者仍能根據自己有意識的創作來擷取想要的畫面，而其中可貴之處在於畫面表現的藝術獨特性和時空變動下的決定瞬間和不可重來。攝影原文 Photograph 的本意是用光作畫的意思，亦即透過光影來表現畫面，時下攝影的主題範疇太過多樣，非人人能力所及，而我一直想回歸攝影的原點，以繪畫美術為基調，因此對畫意攝影有著特別的愛好。我想讓攝影作品類似繪畫藝術呈現的效果，因此影像畫面的選擇必須有一個像畫布或畫板一樣的背景，而這個背景我想從大自然和生活空間去尋找，因而牆壁、地板、天空、水面、石頭、樹木等等，常是我攝影主題的背景，而這背景越單純越好，越能表現我要的主題。蘇州是一個以園林景觀聞名於世的城市，這城市有許多非常經典的園林建築，而這裡面剛好有許多符合我攝影需求的元素，因此本攝影集有很多篇幅都是在蘇州完成。畫意攝影雖是以實物為依托，但我的核心思想仍想表現中國寫意繪畫「虛實相生」的概念，亦即影像一部分由實體展現，一部分由實體自身的光影或其它實體的光影加以組合而成的天然畫面。這樣的畫面構成和色彩呈現卻為大自然的許多條件制約，譬如天氣的陰晴、日光的角度、雲層的厚薄、風吹的速度、植物四季的變化等等，這些複雜的大自然條件制約，往往稍縱即逝，不可重來，有時必須耐心等待，有時也只能失意空手而歸。本書能夠完成要感謝我的家人和朋友，這裡面有許多畫面都是我們共同經歷的旅程，每一幅照片都有一個特定的時空機緣。

楊塵

2023.2.26 於新竹

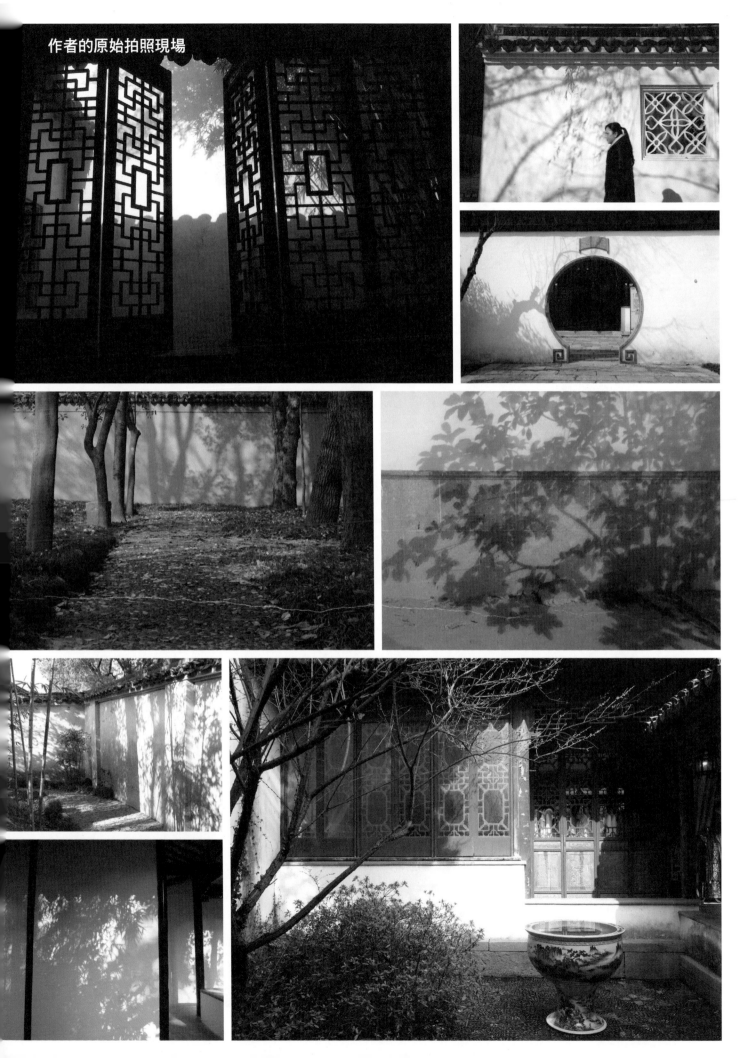

作者的原始拍照現場

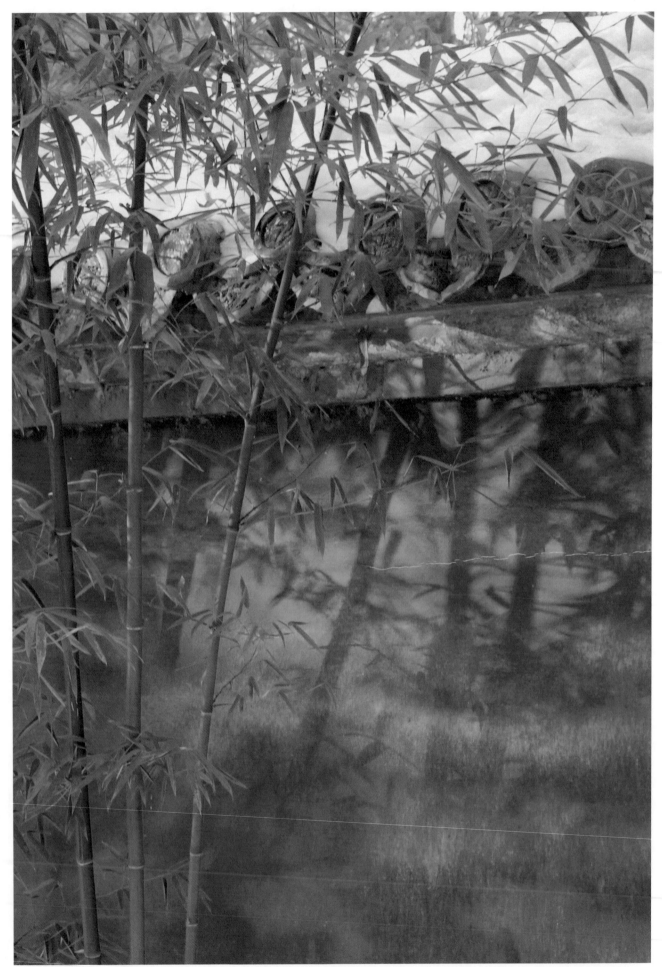

中國古典美學攝影（2010—2022）

2010 攝於北京紫禁城

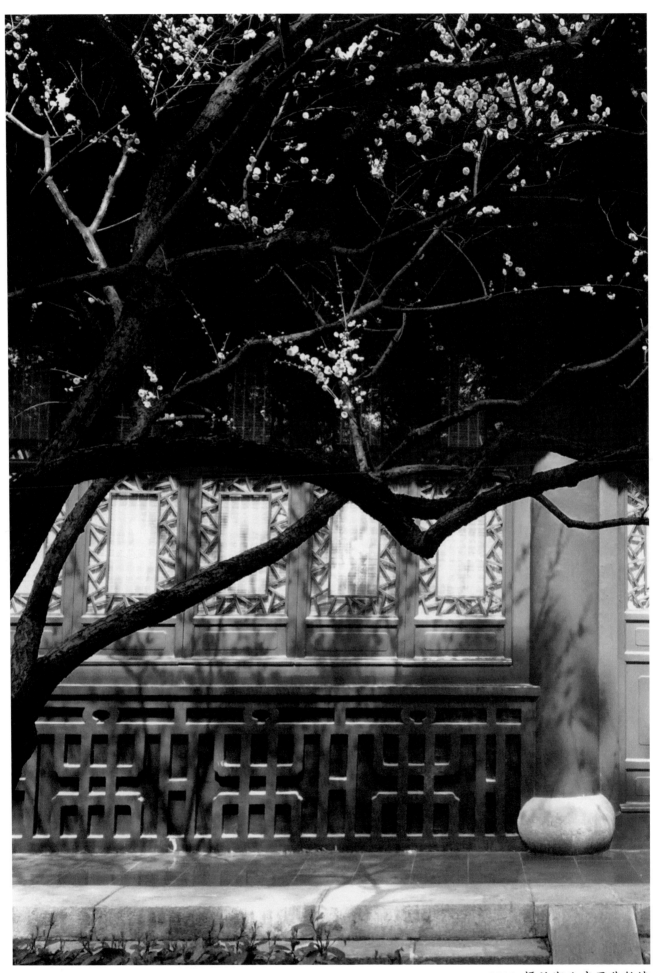

2013 攝於湖北武昌黃鶴樓

7

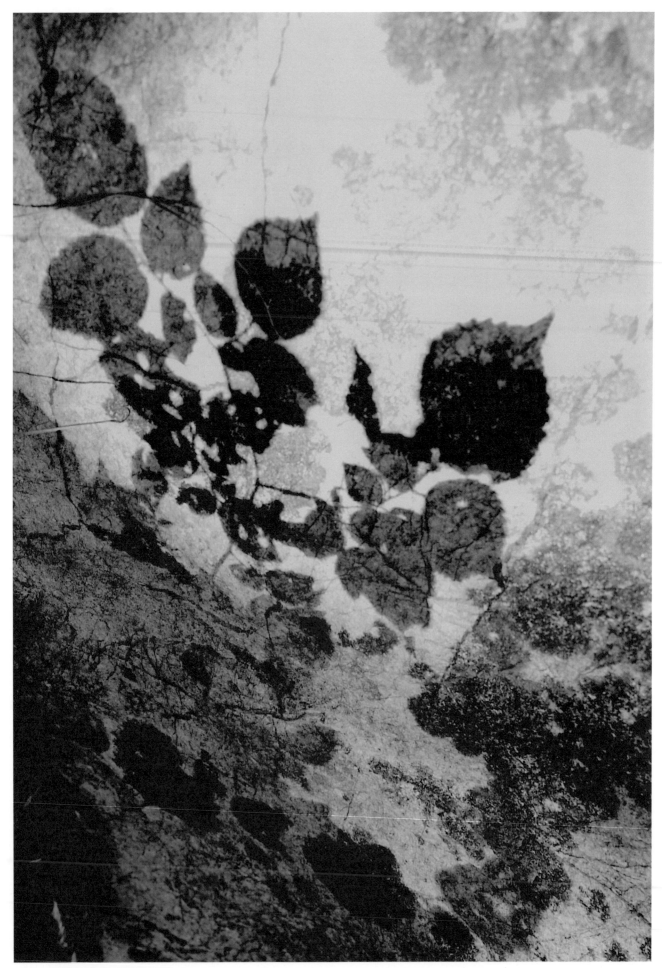

花影集 中國古典美學攝影（2010—2022）

2013 攝於杭州西湖靈隱寺

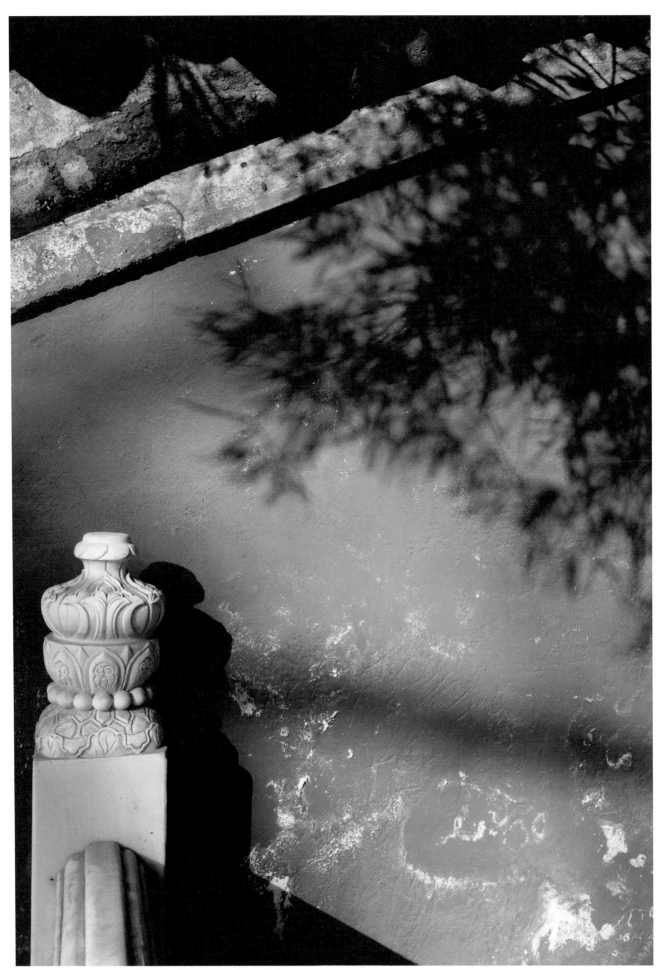

2015 攝於北京紫禁城

9

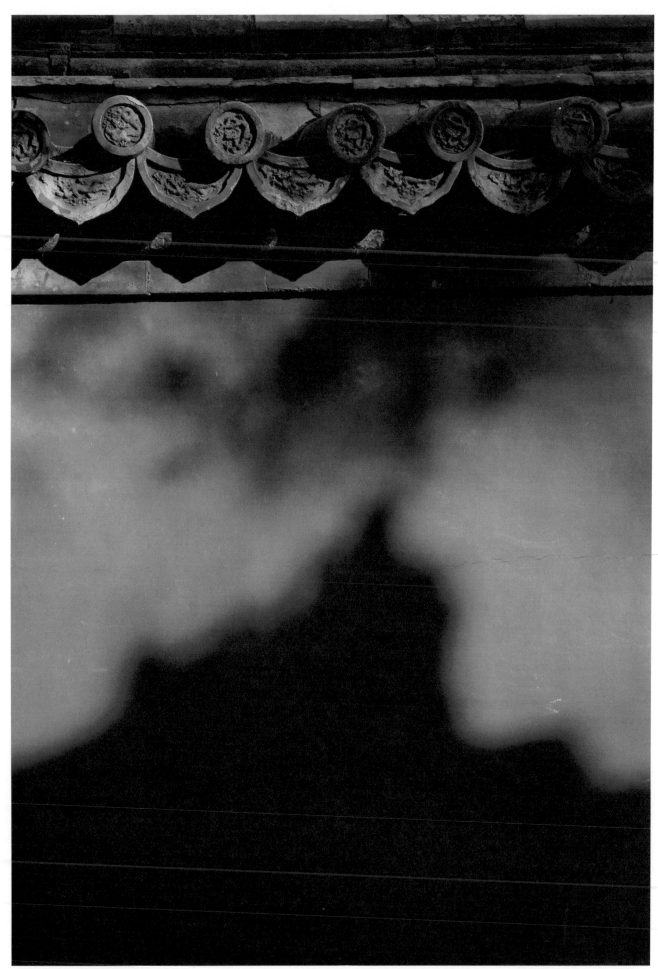

10

2015 攝於北京紫禁城

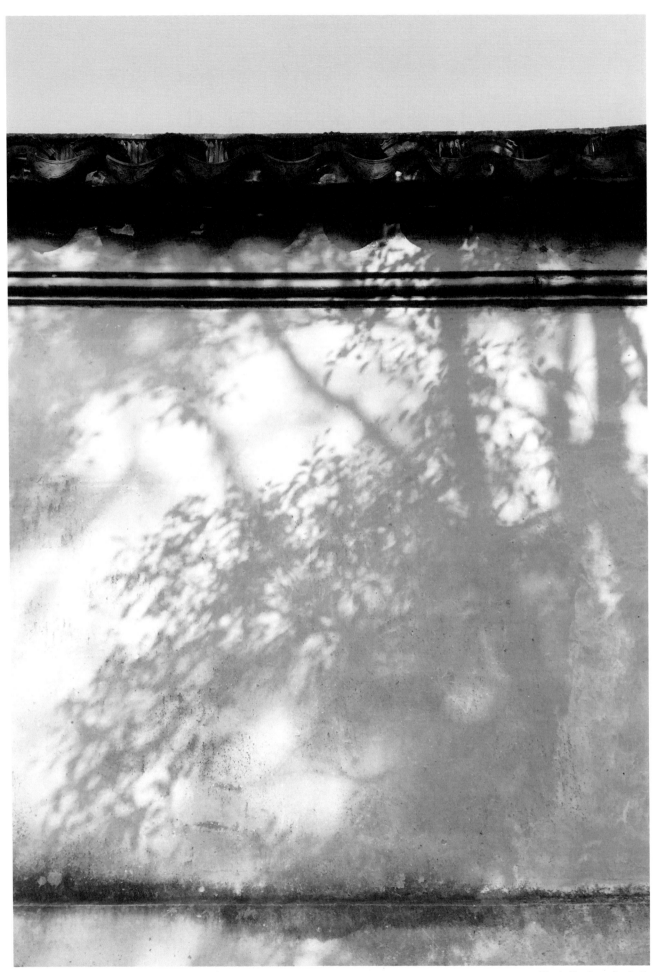

2016 攝於蘇州石湖漁莊

11

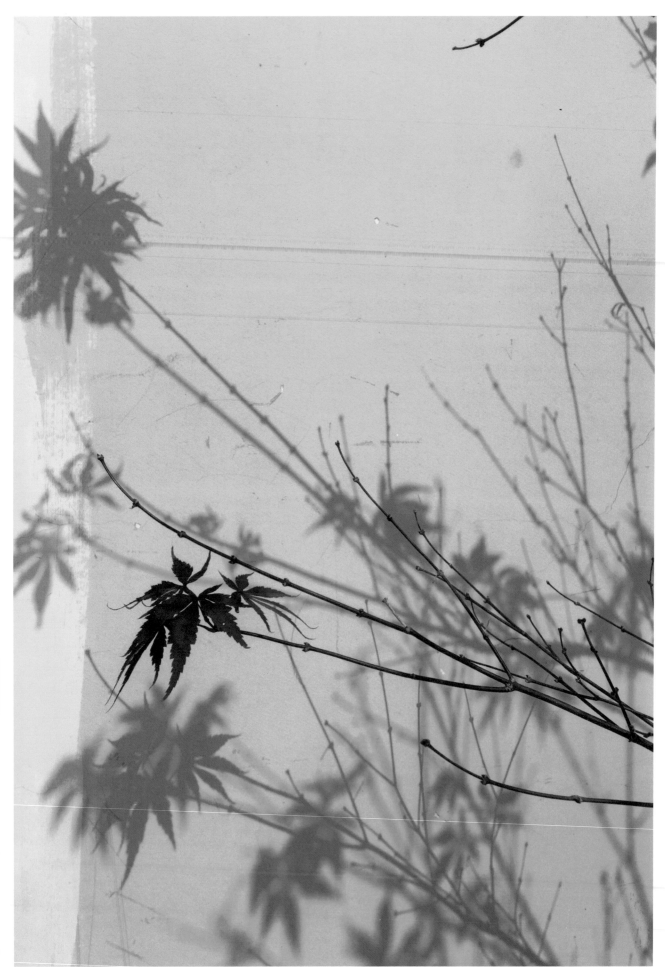

2016　攝於蘇州石湖古觀音寺

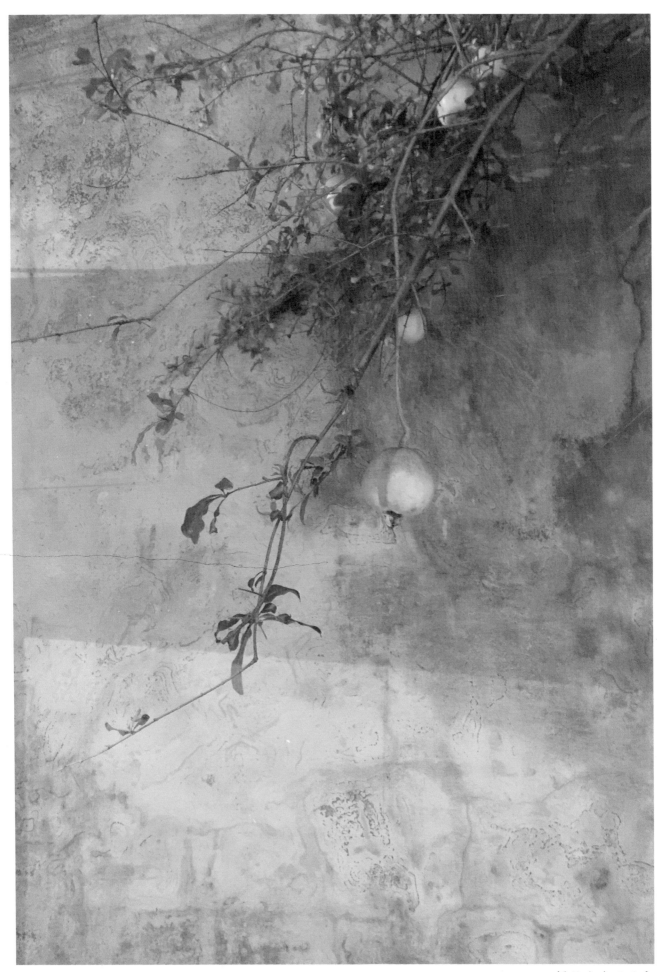

2017 攝於台南天后宮

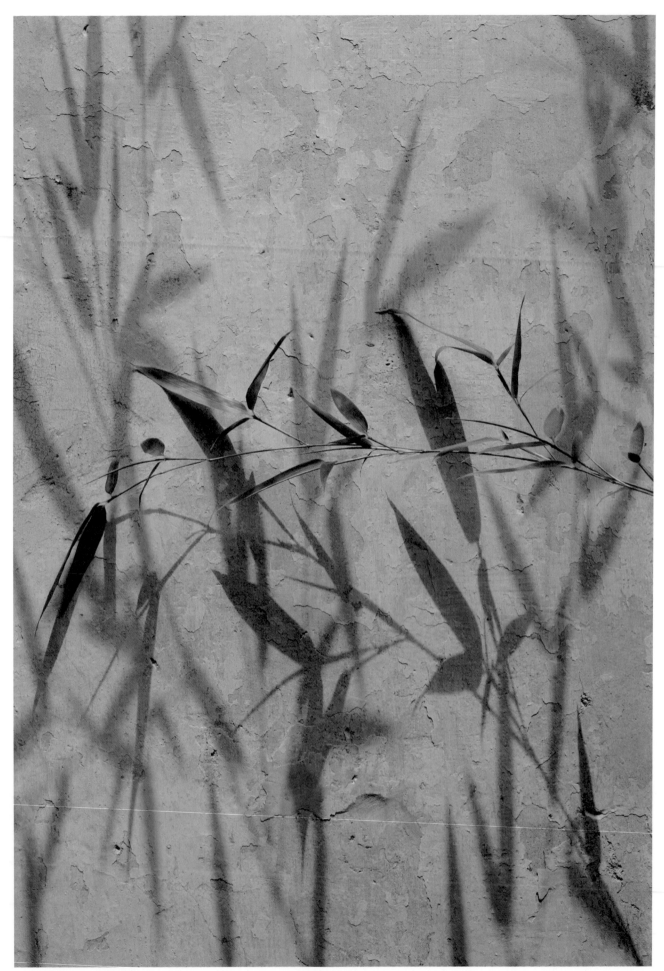

2017 攝於蘇州怡園

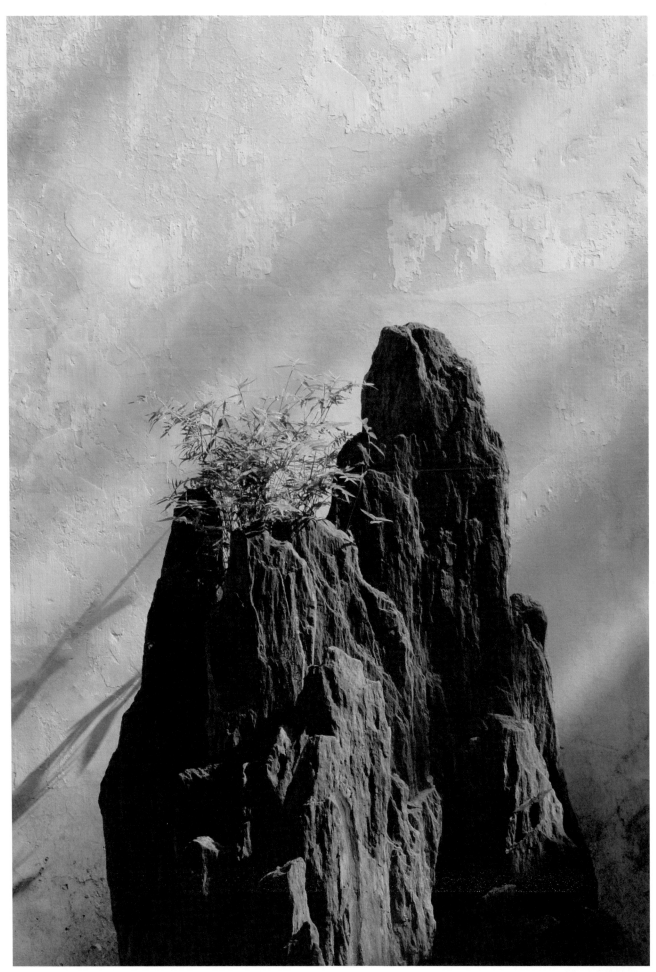

2017 攝於蘇州耦園

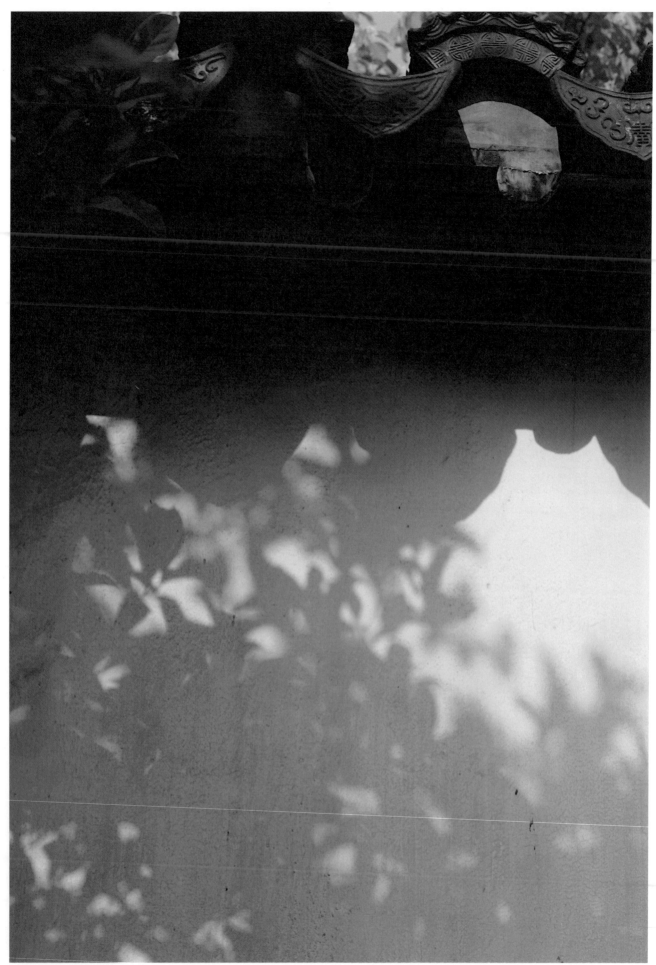

2017 攝於蘇州耦園

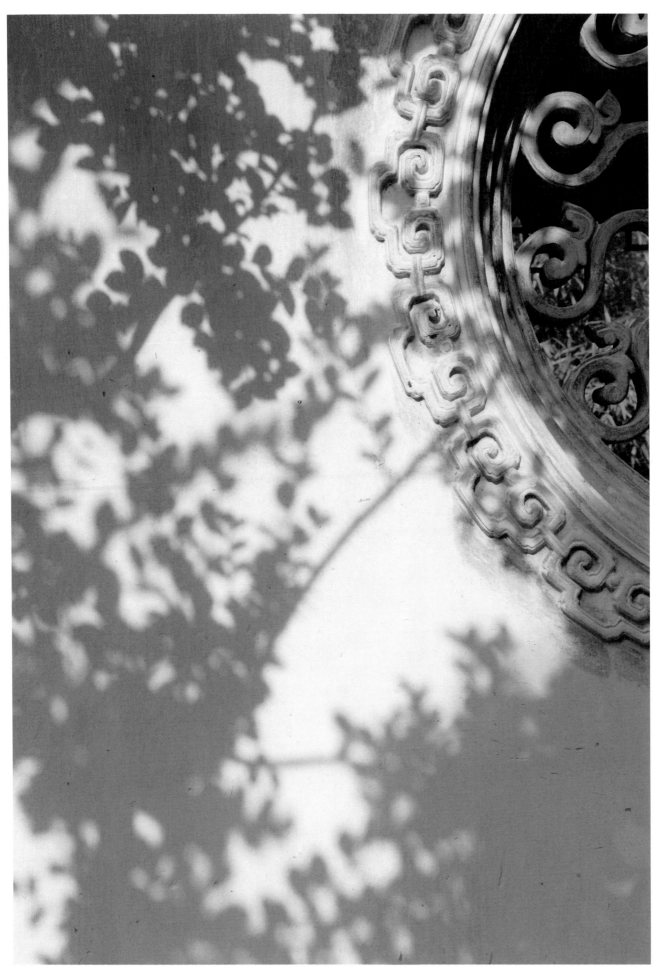

2017 攝於蘇州耦園

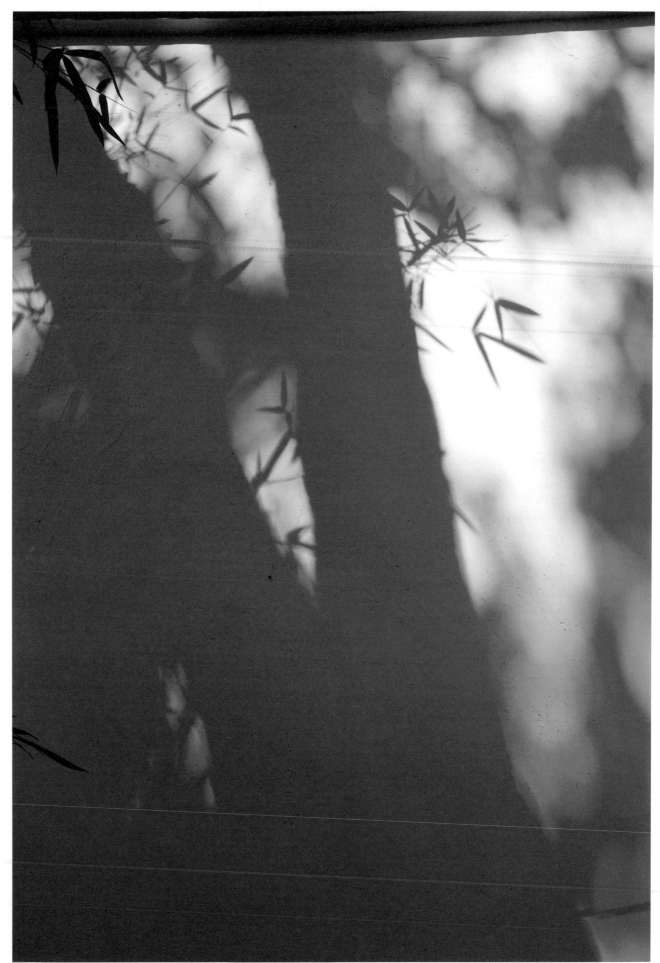

2017　攝於蘇州北寺塔（報恩寺）

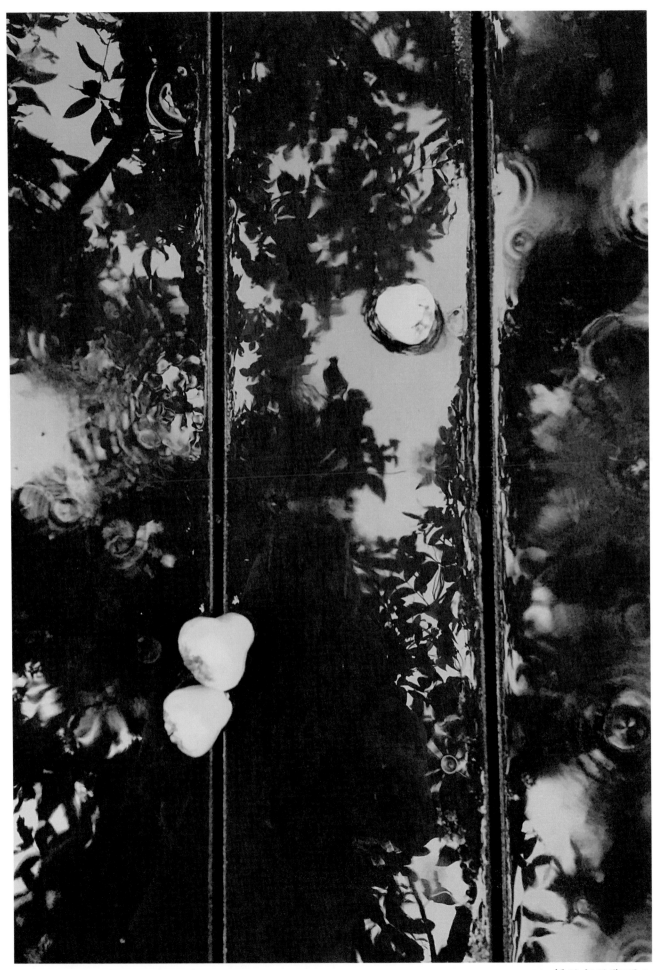

2017 攝於新竹獅頭山

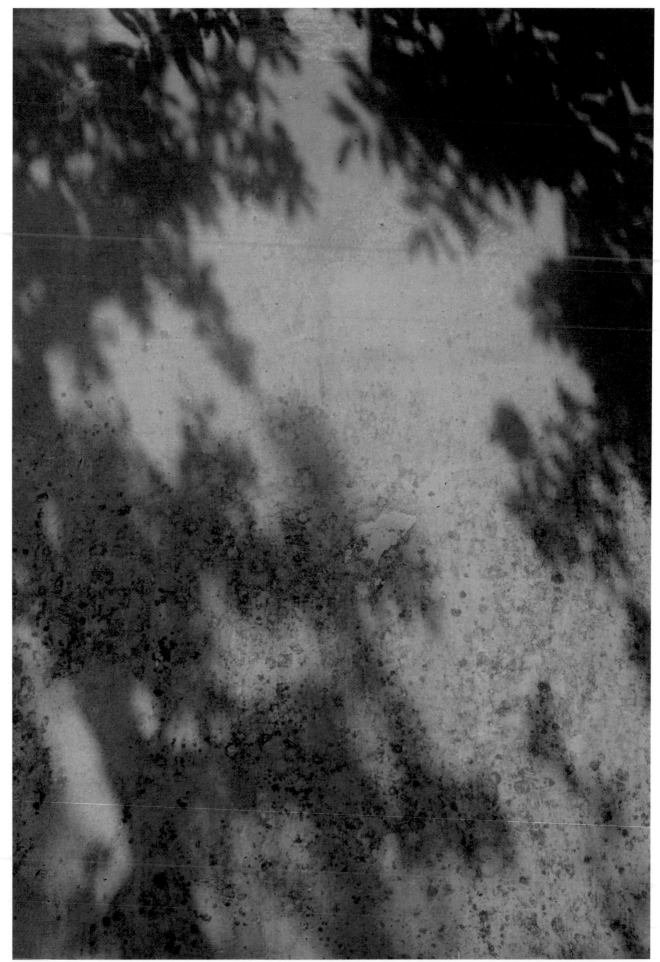

2017 攝於蘇州石湖

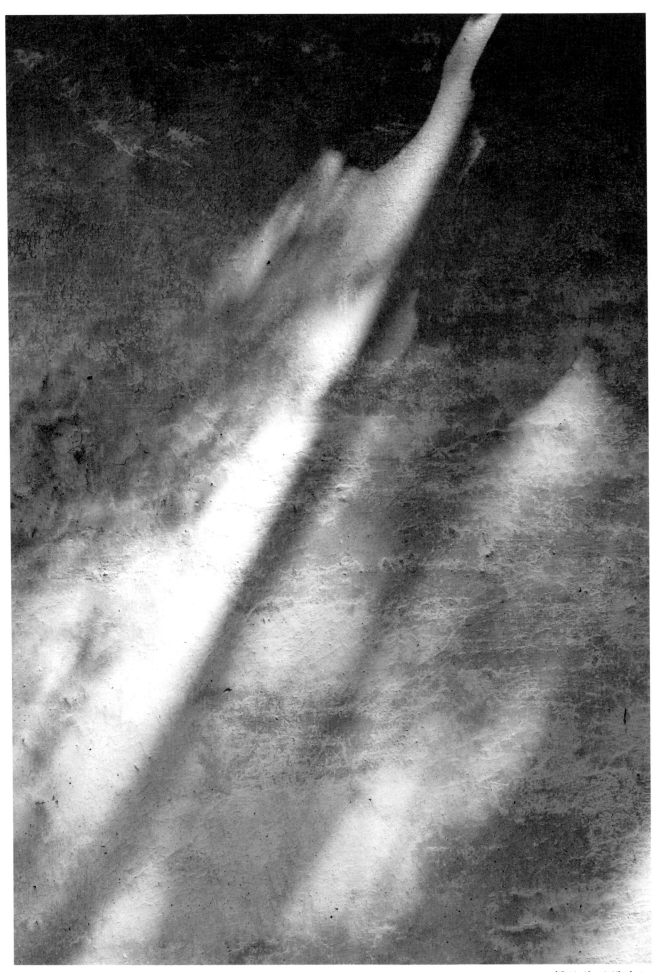

2017 攝於蘇州護城河

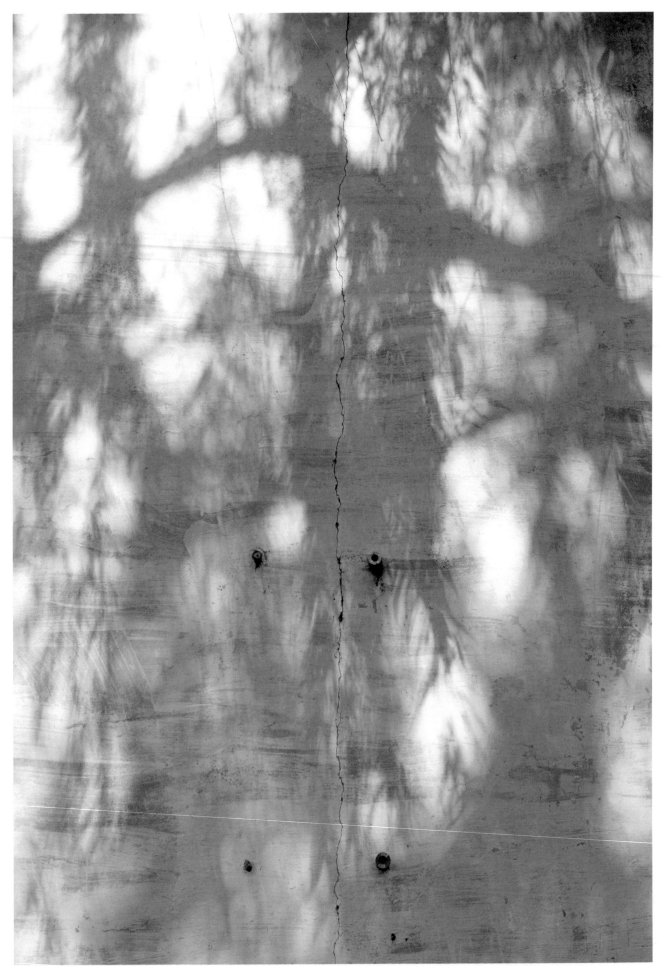

2017 攝於蘇州平江路

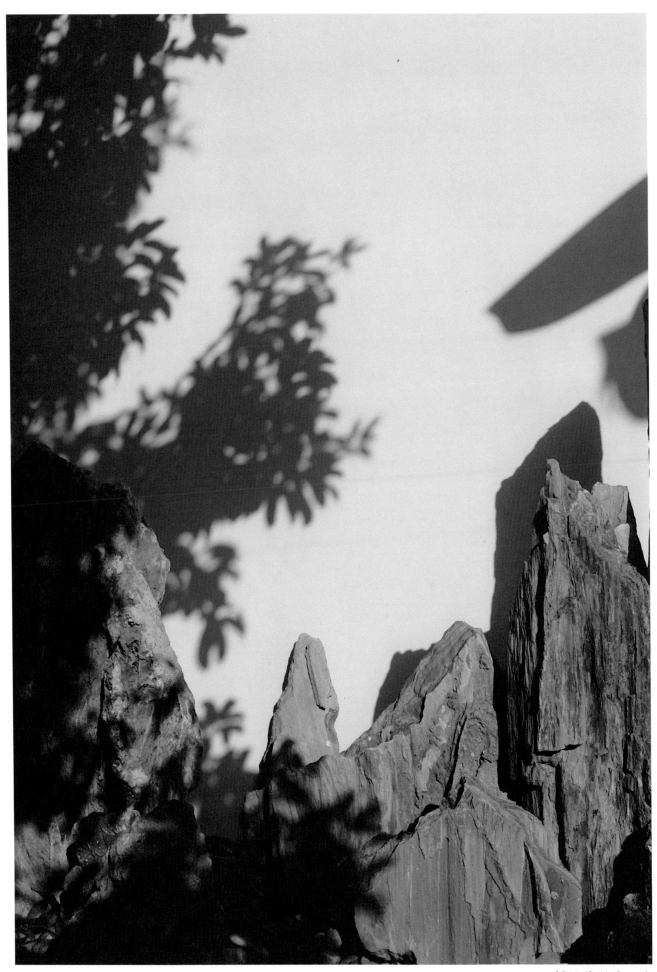

2017 攝於蘇州平江路 23

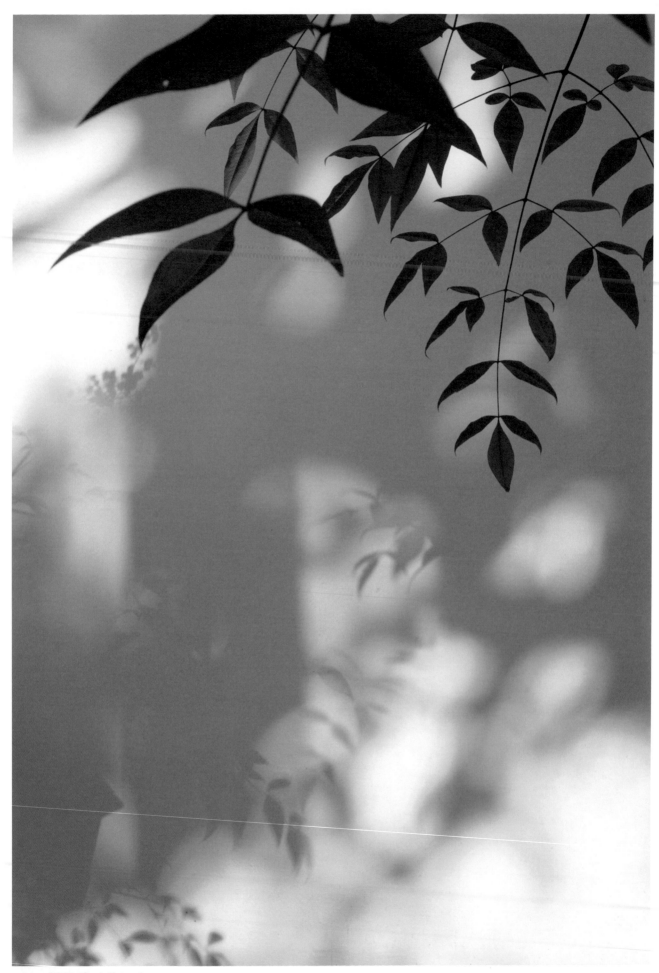

2017 攝於蘇州平江路

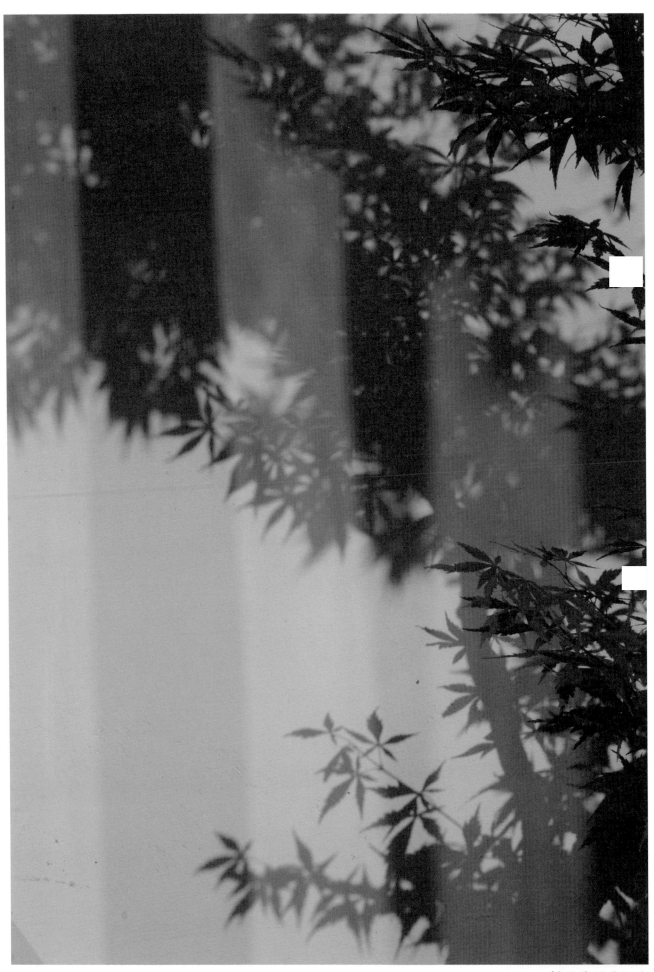

2017 攝於蘇州平江路

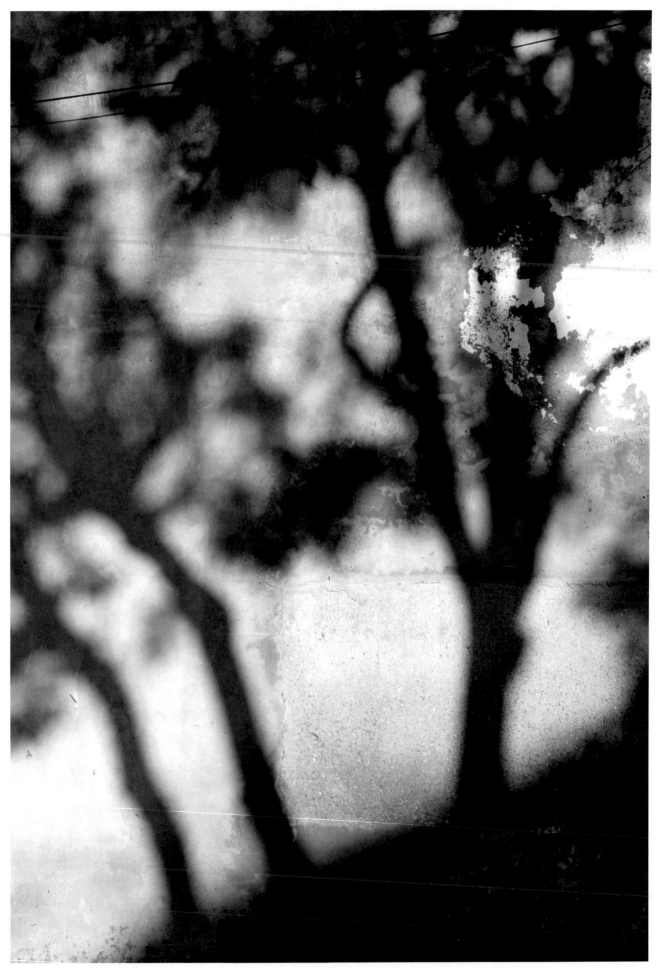

2017　攝於蘇州平江路

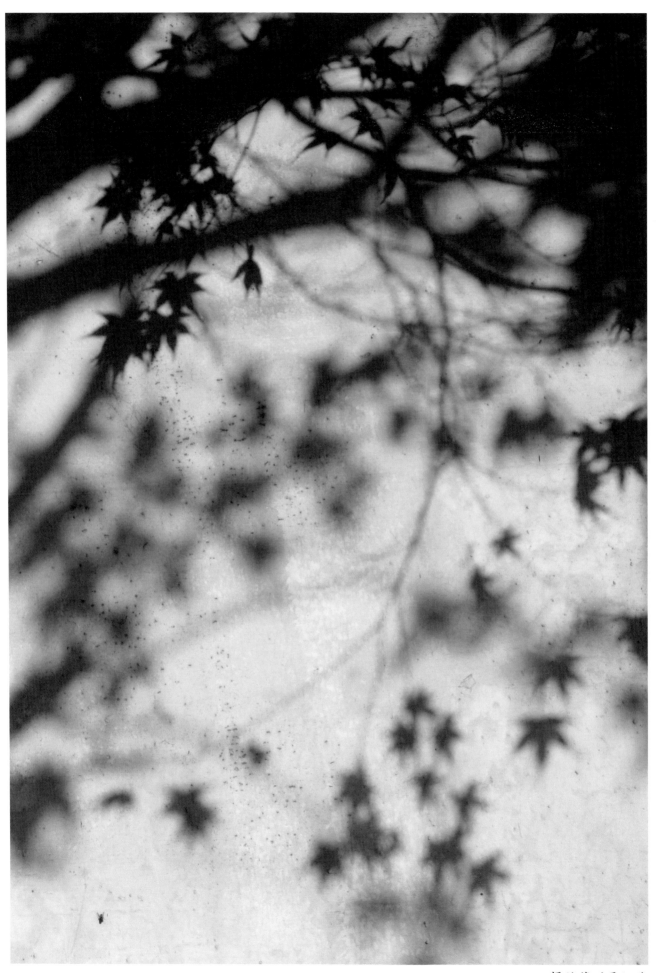

2017 攝於蘇州平江路

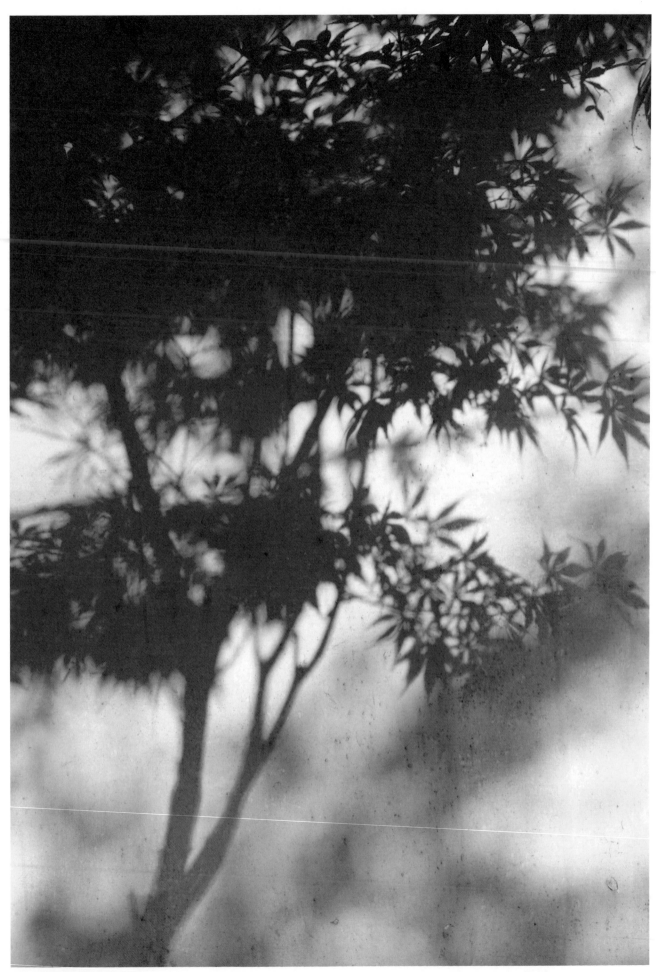

2017　攝於蘇州平江路

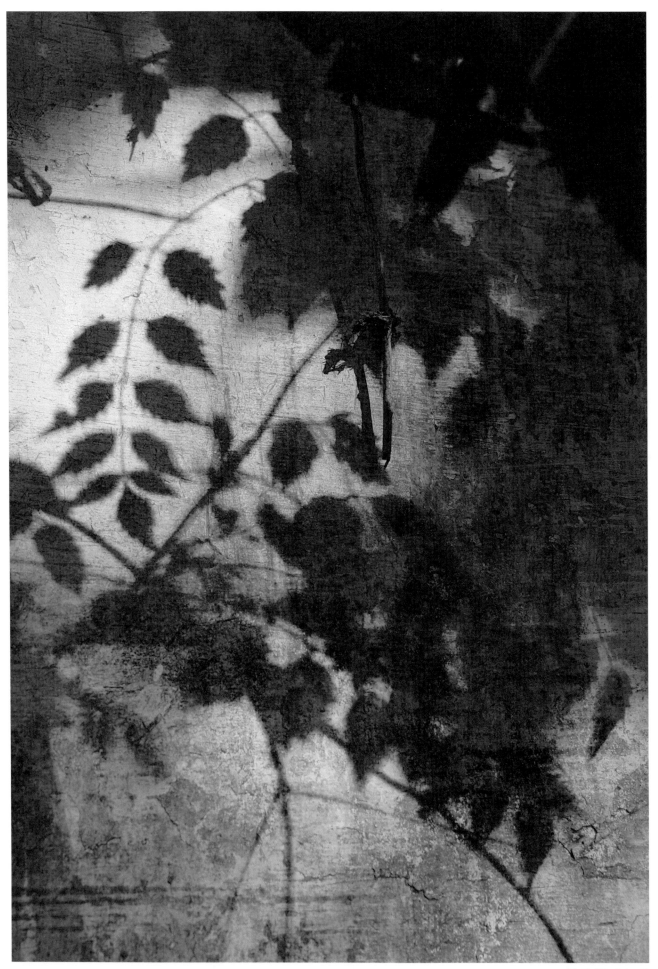

2017 攝於蘇州留園

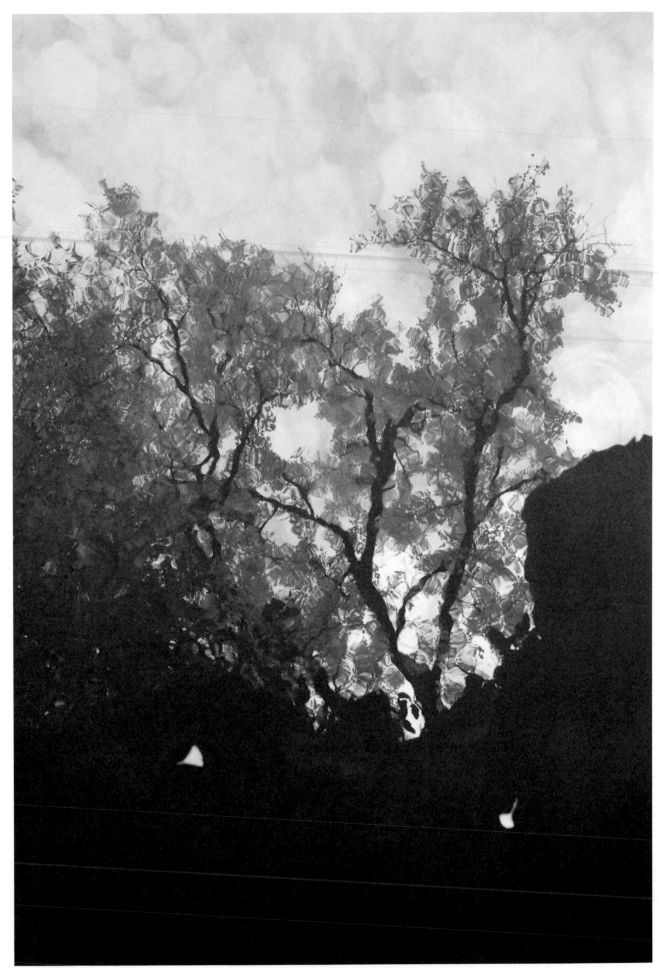

2017　攝於蘇州留園

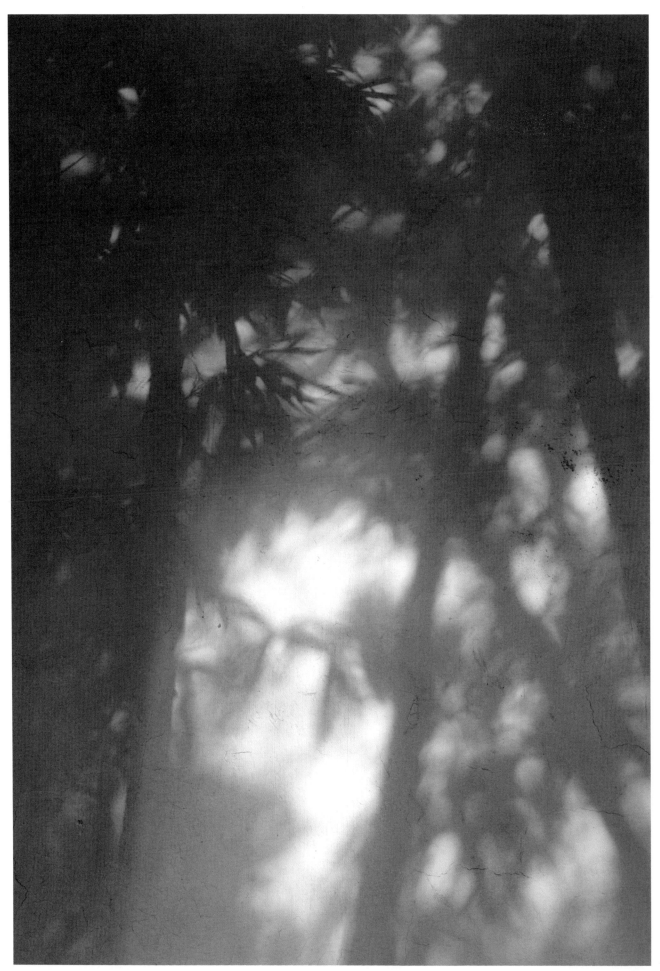

2017 攝於蘇州留園

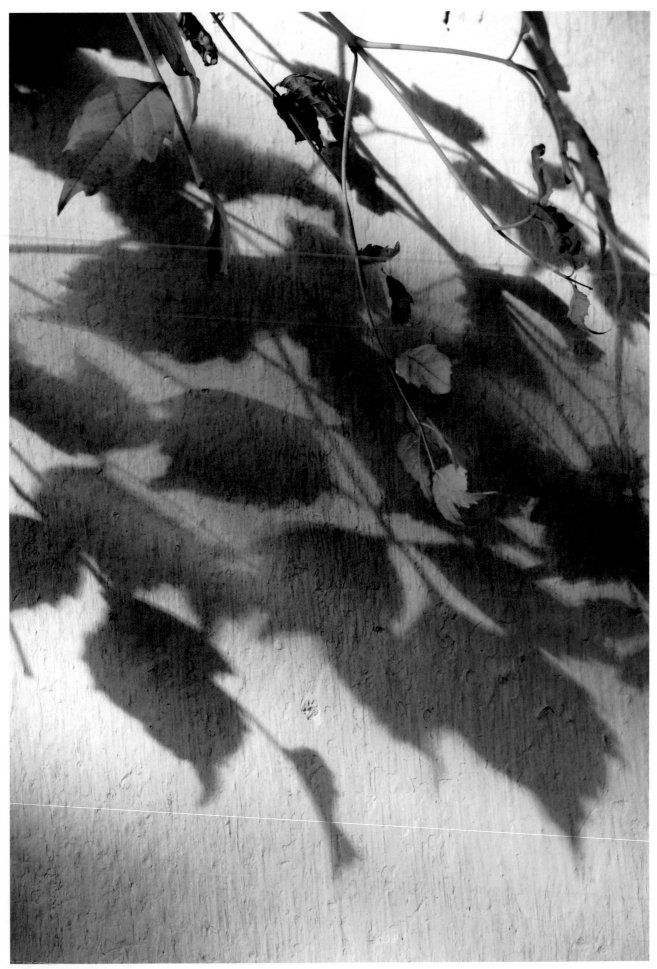

2017　攝於蘇州留園

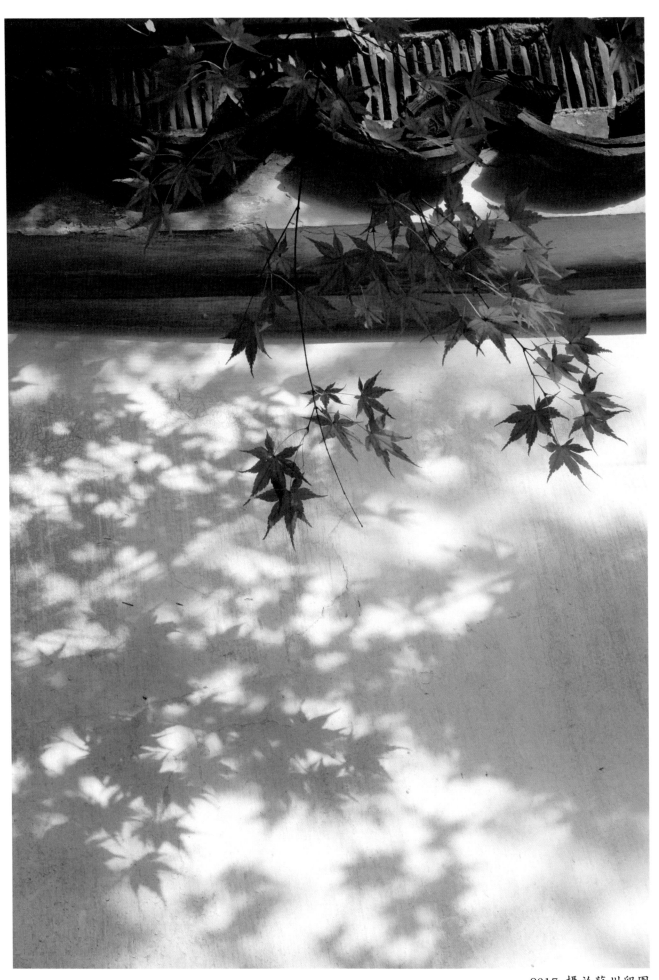

2017 攝於蘇州留園

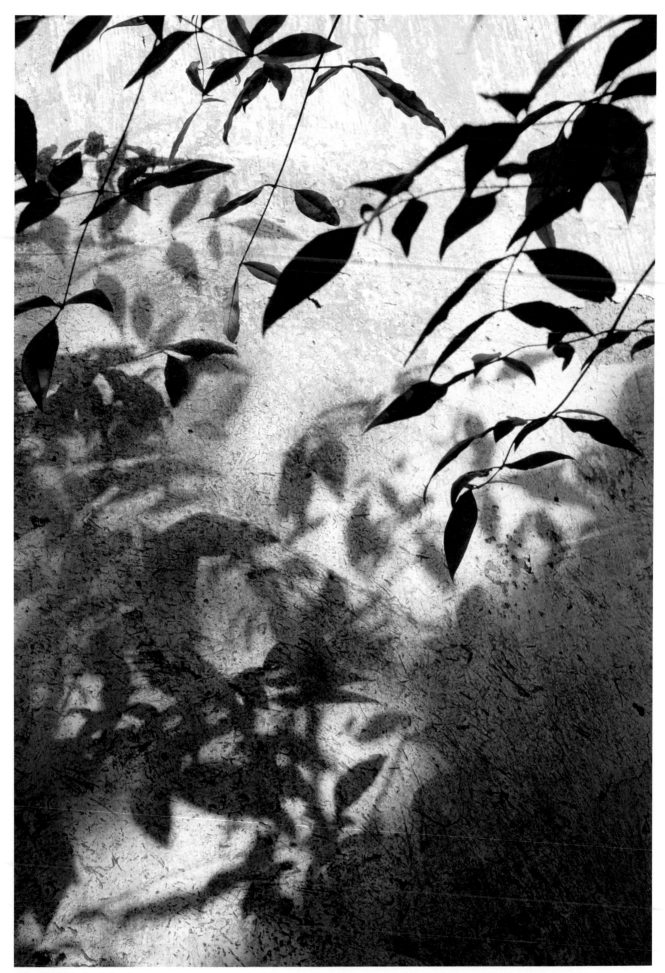

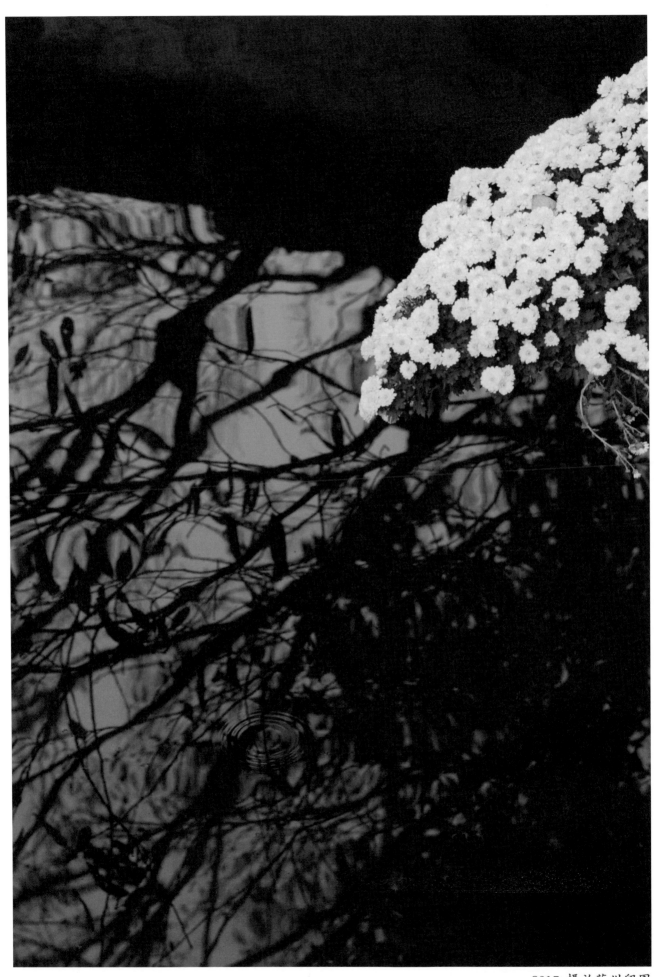

2017 攝於蘇州留園

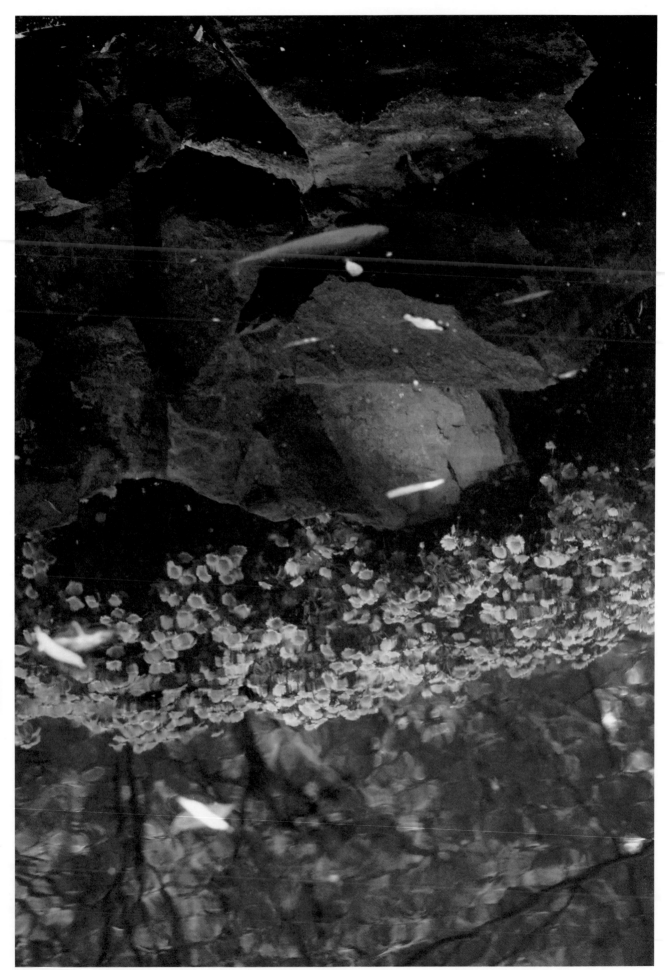

2017　攝於蘇州留園

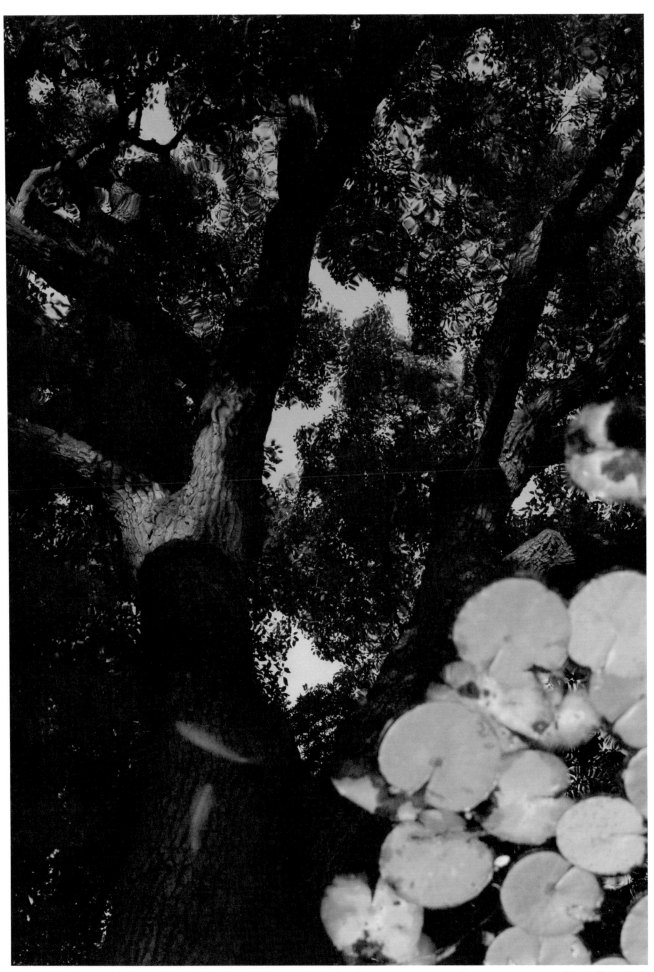

2017 攝於蘇州留園

37

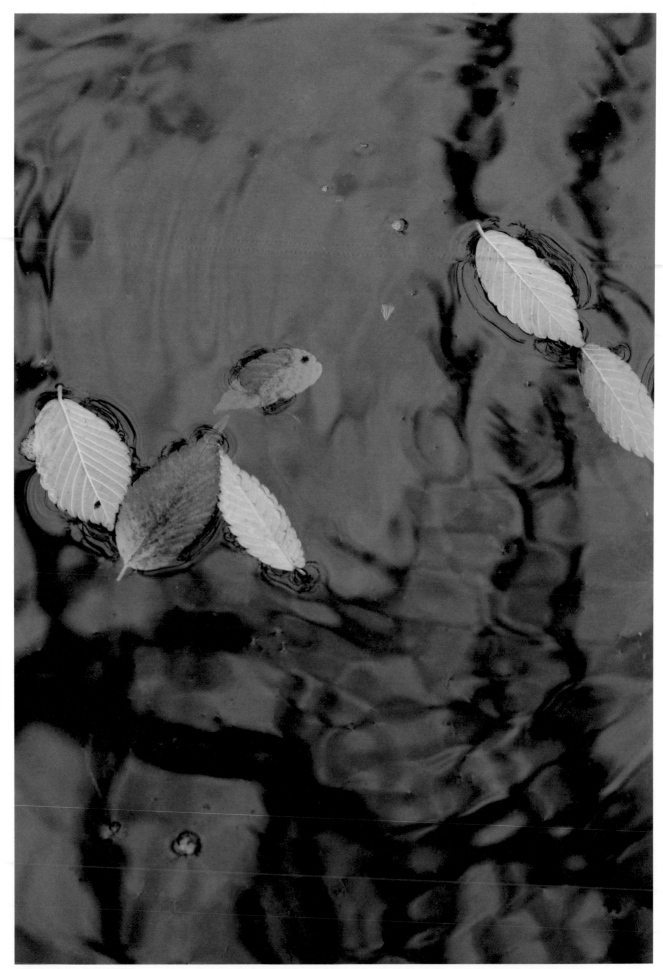

2017 攝於蘇州滄浪亭

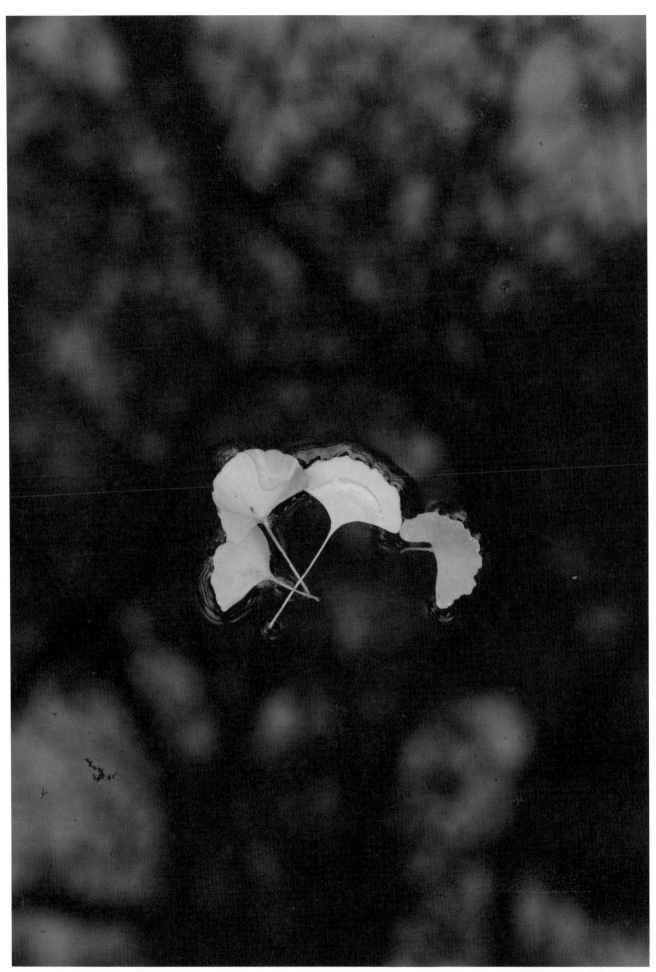

2017 攝於蘇州戒幢律寺（西園寺）

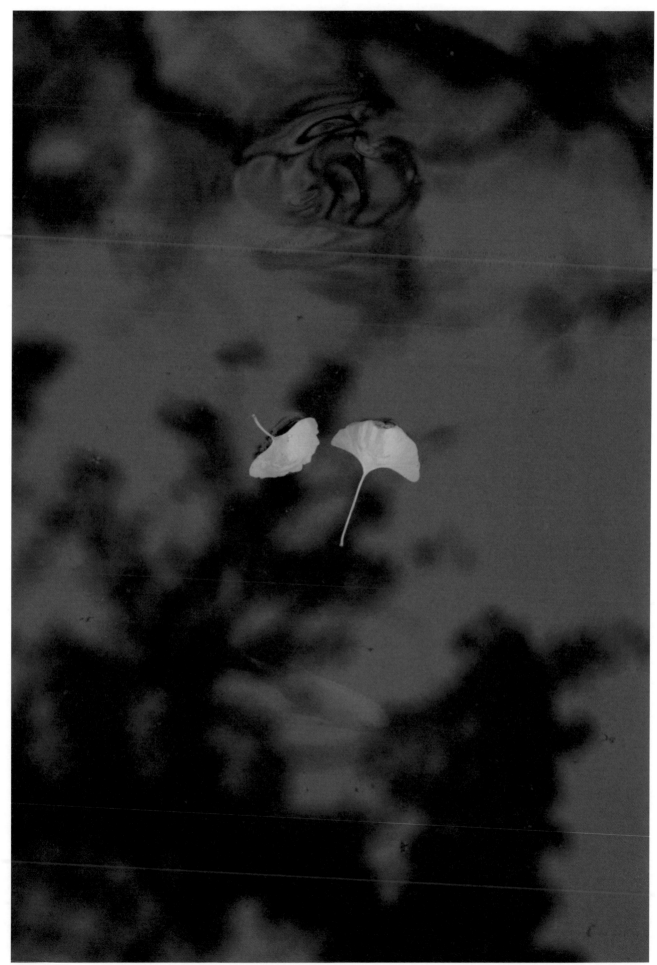

2017 攝於蘇州戒幢律寺（西園寺）

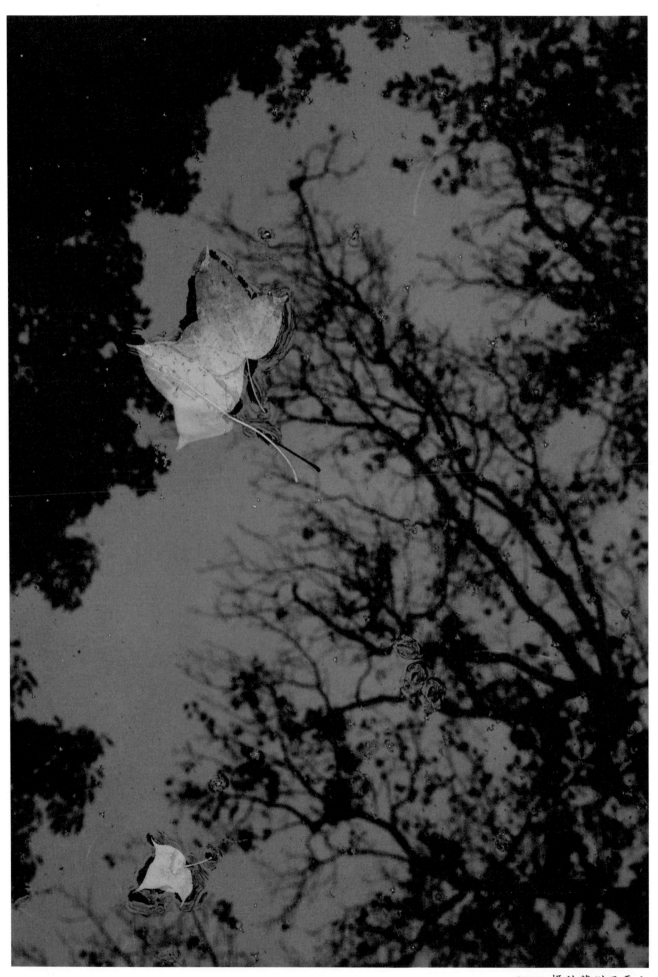

2017 攝於蘇州天平山

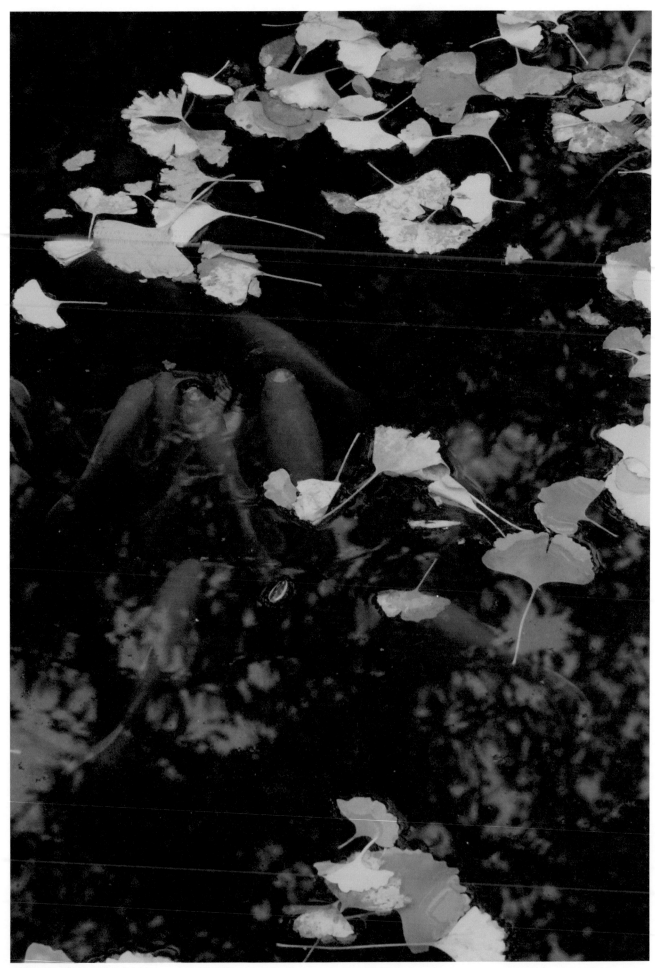

2017 攝於蘇州天平山

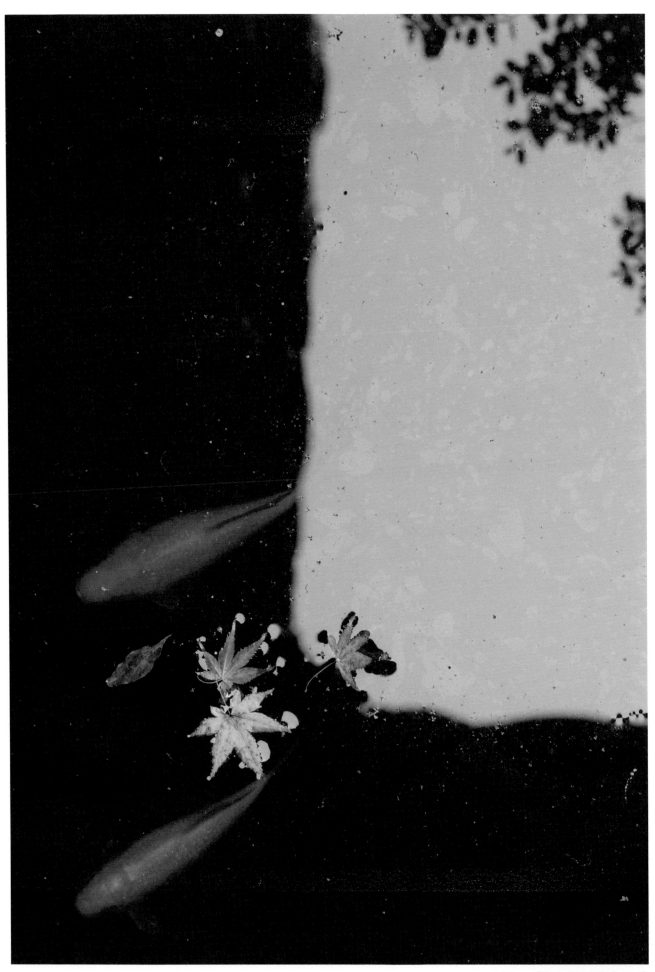

2017 攝於蘇州環秀山莊

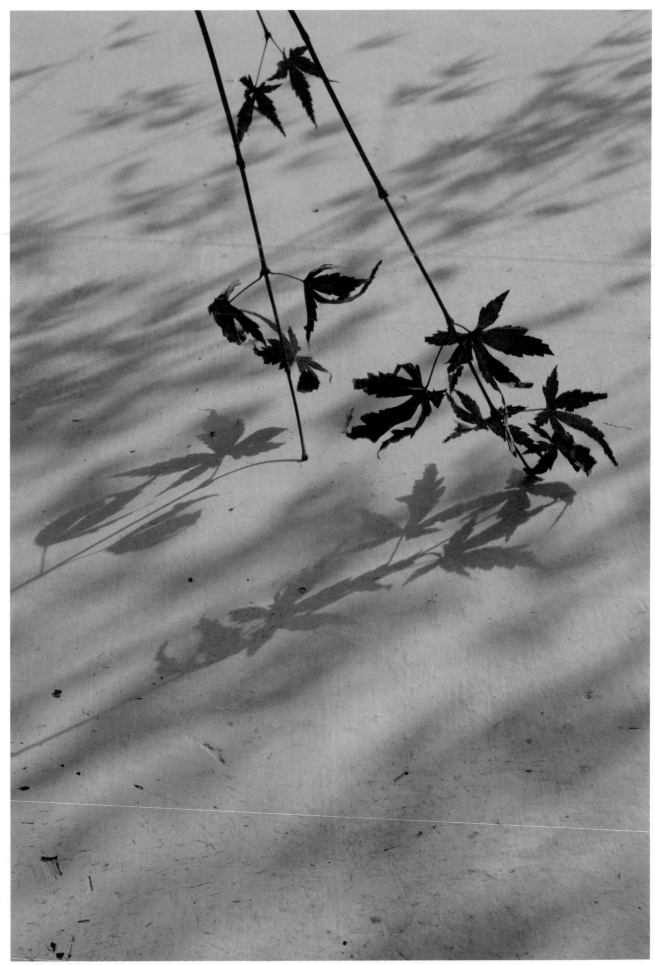

花影集 中國古典美學攝影（2010—2022）

44

2017 攝於蘇州環秀山莊

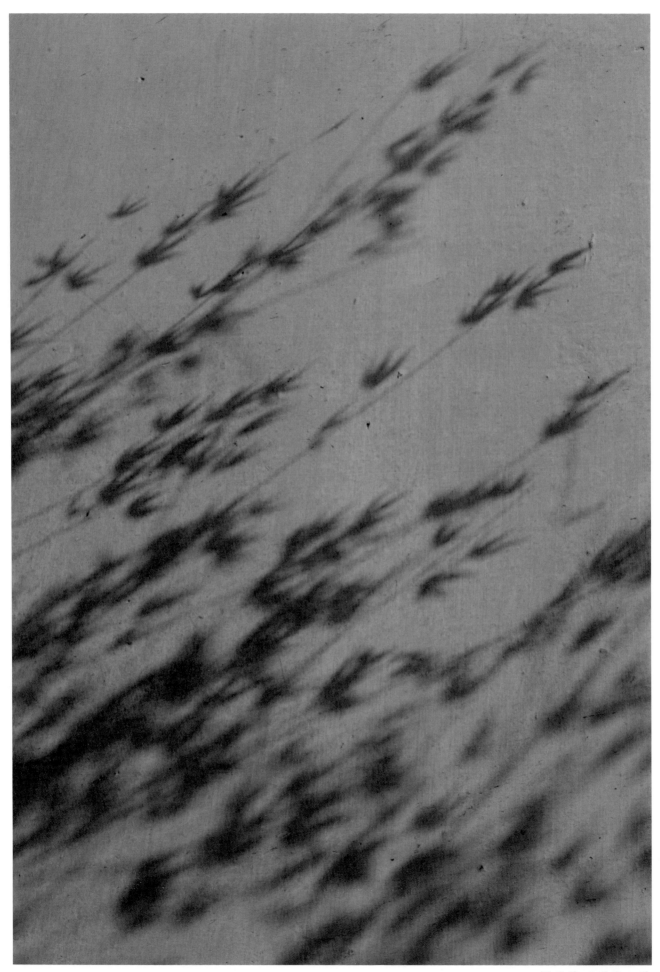

2017 攝於蘇州環秀山莊

45

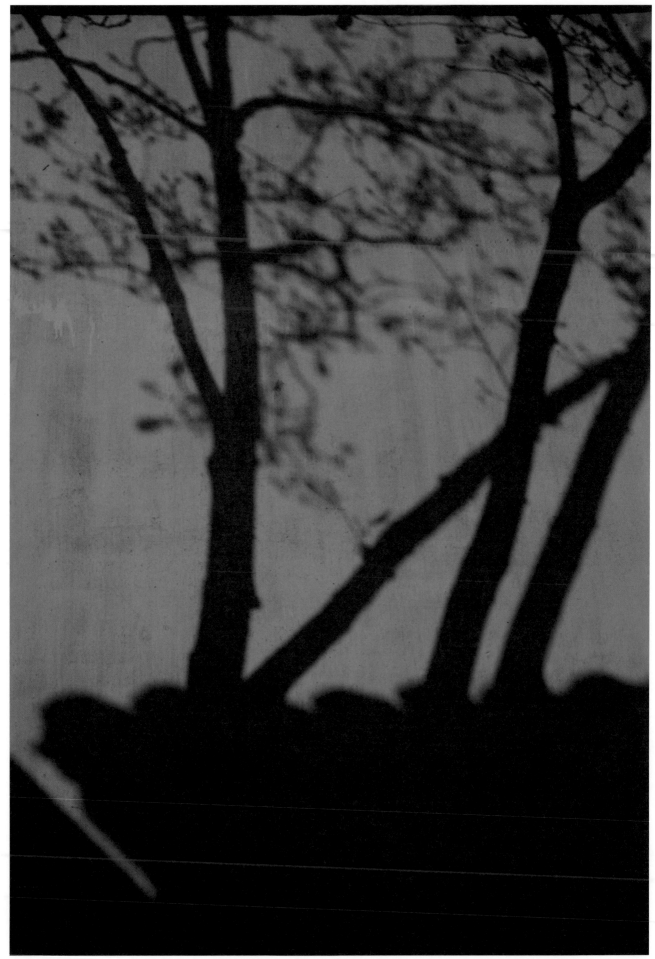

花影集 中國古典美學攝影（2010—2022）

2017 攝於蘇州環秀山莊

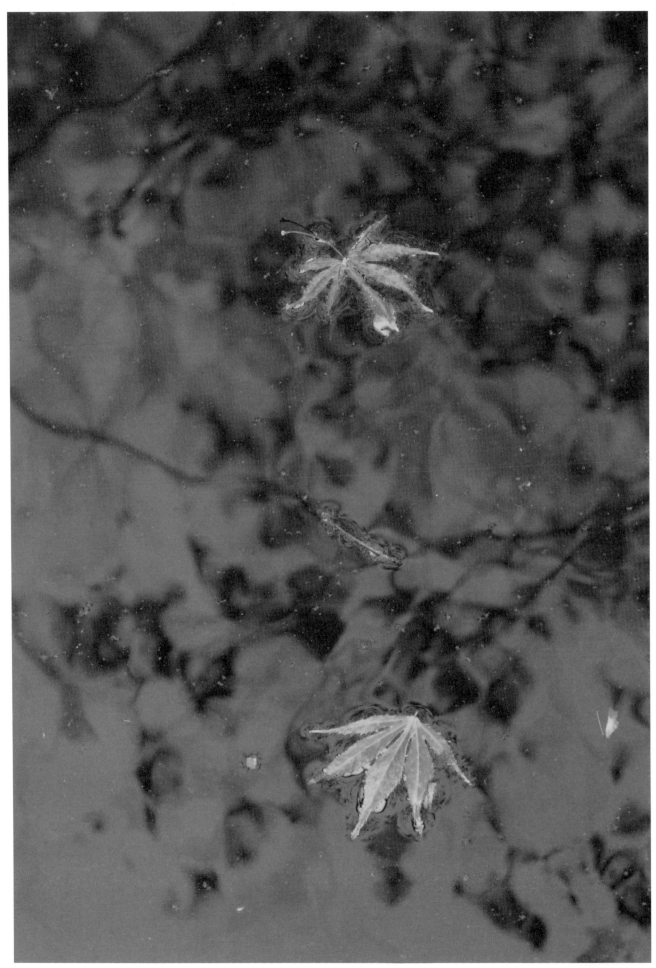

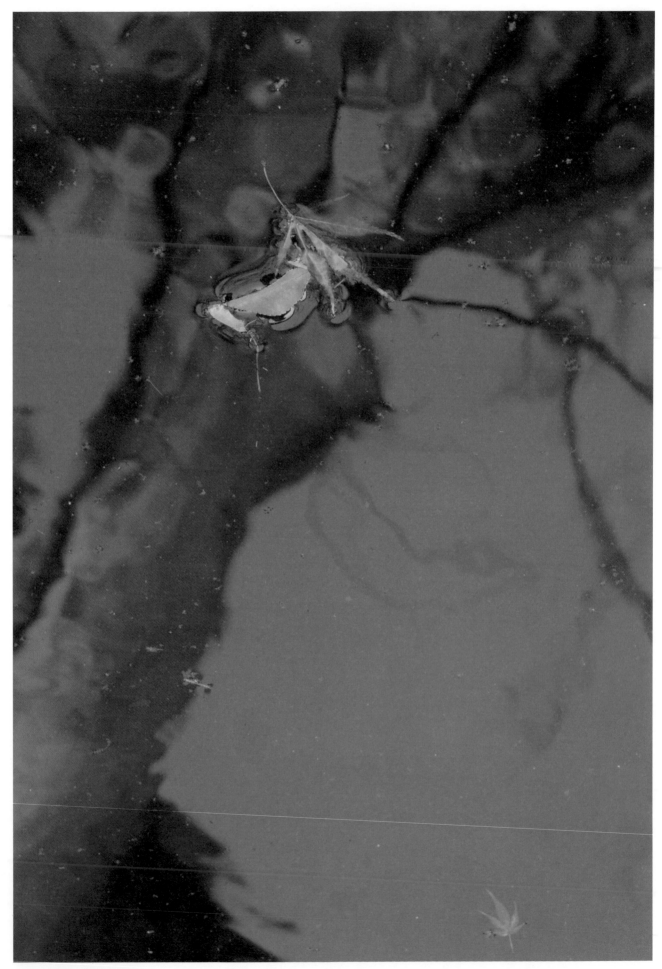

花影集 中國古典美學攝影（2010—2022）

48

2017 攝於蘇州藝圃

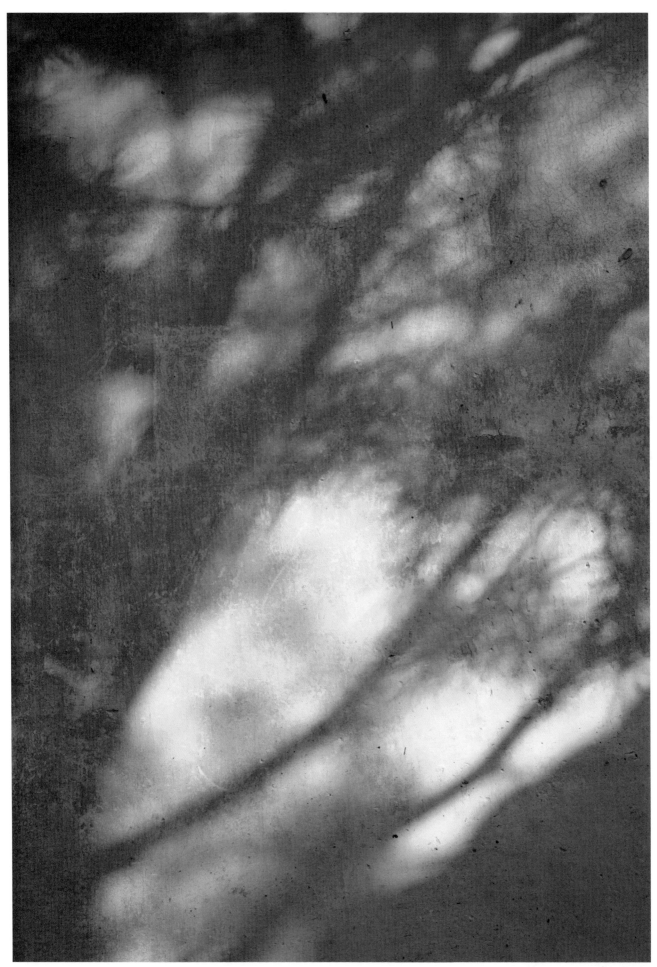

2017 攝於蘇州藝圃

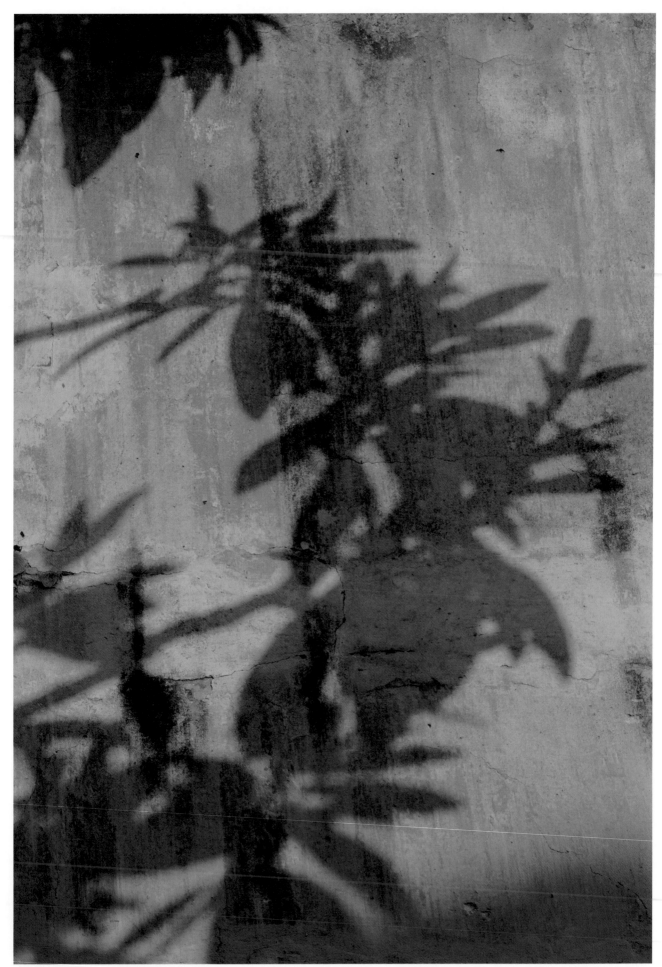

2017 攝於蘇州藝圃

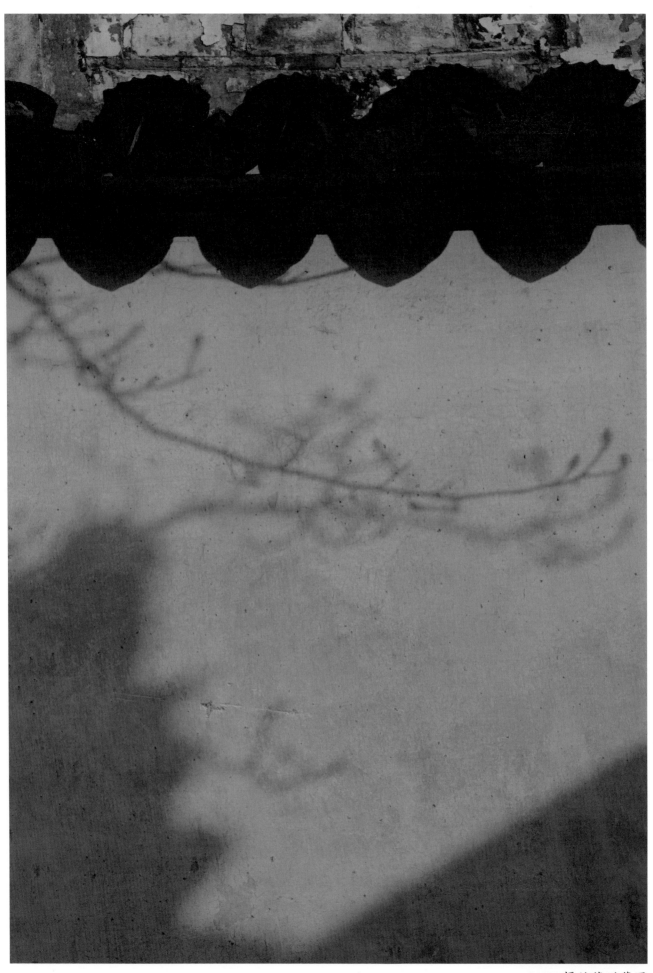

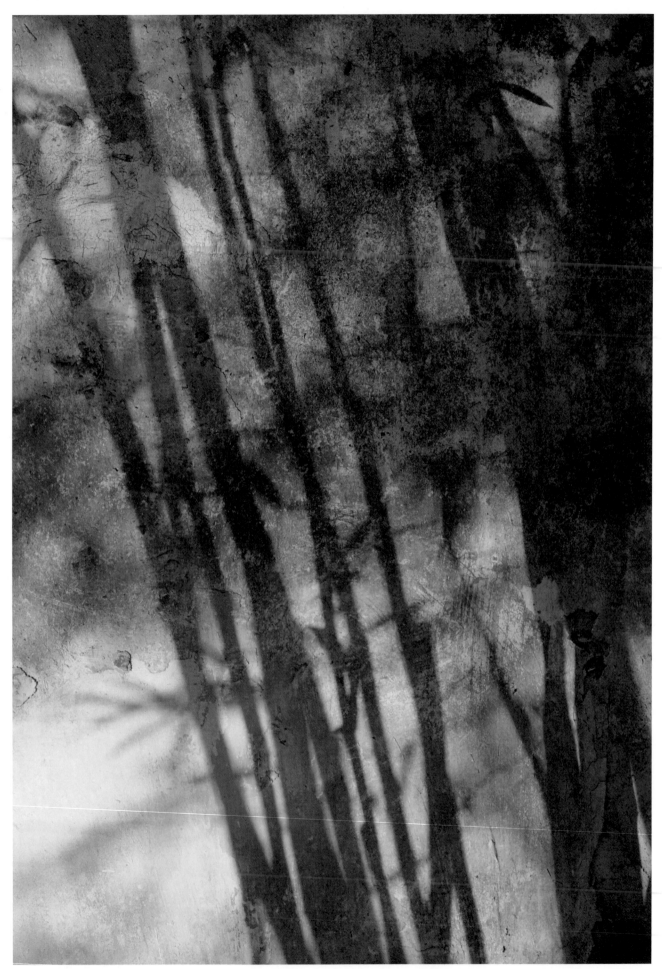

2017 攝於蘇州藝圃

2017 攝於蘇州藝圃

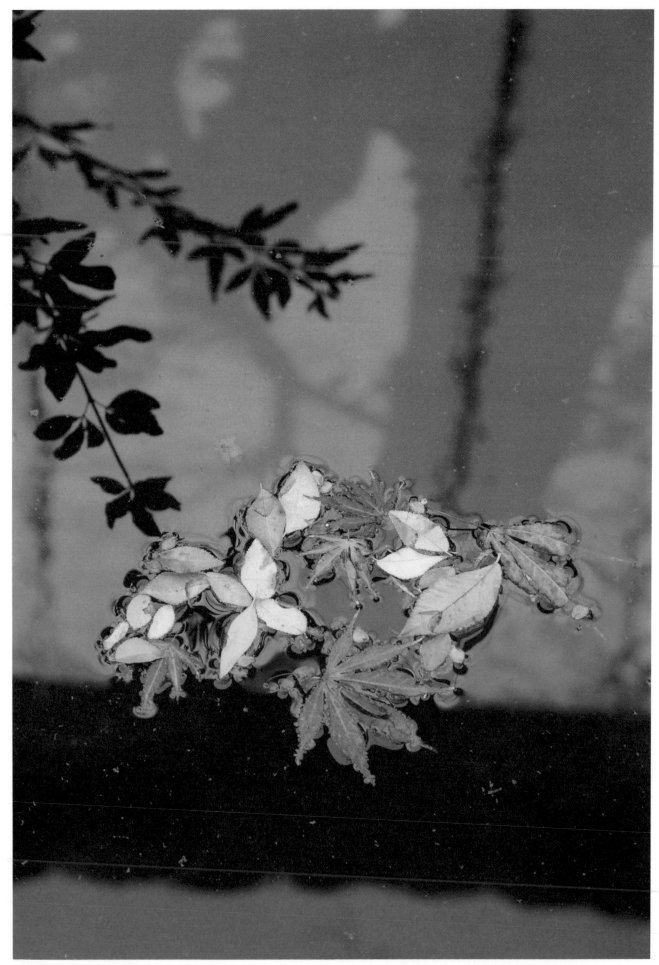

花影集 中國古典美學攝影（2010—2022）

2017 攝於蘇州藝圃

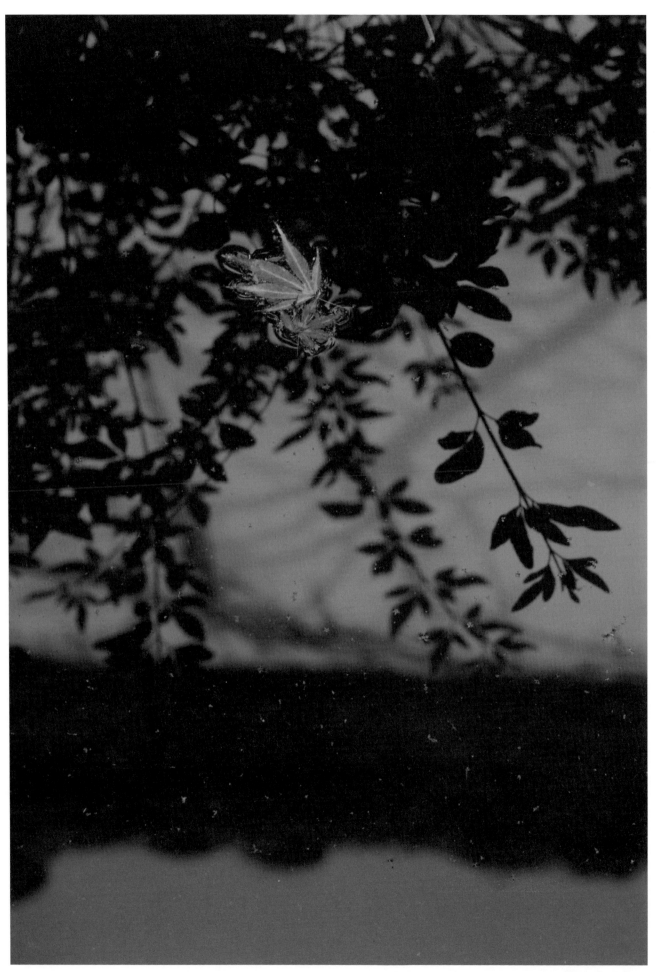

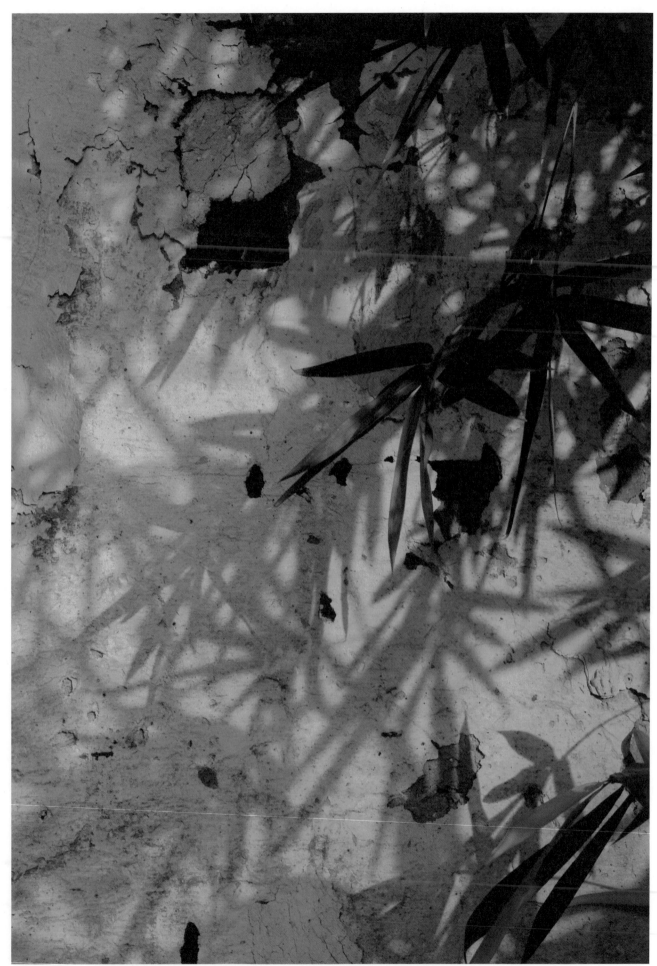

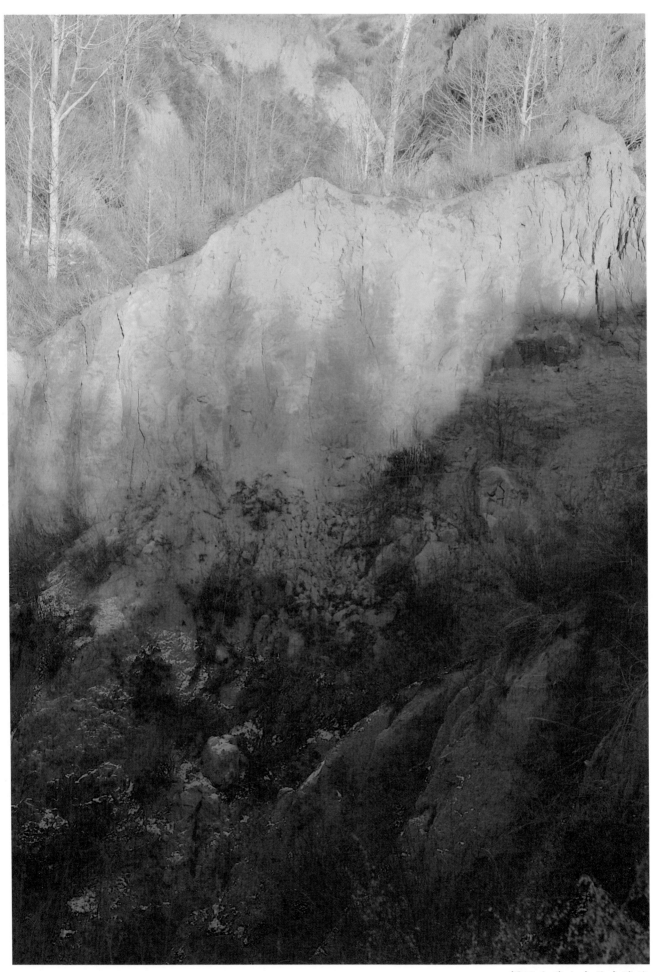

2017 攝於內蒙古克什克騰旗

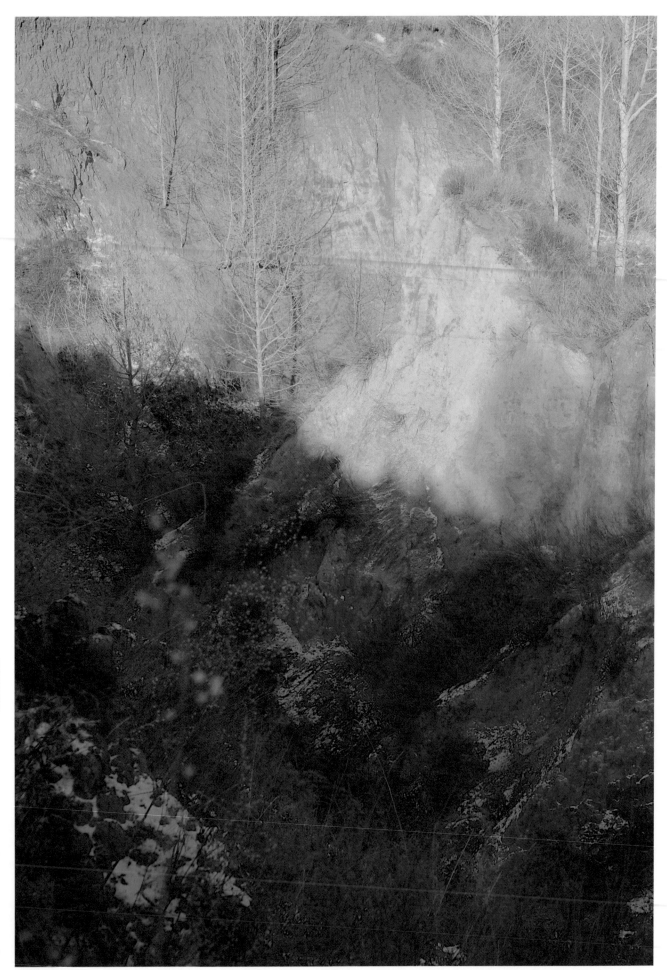

2017 攝於內蒙古克什克騰旗

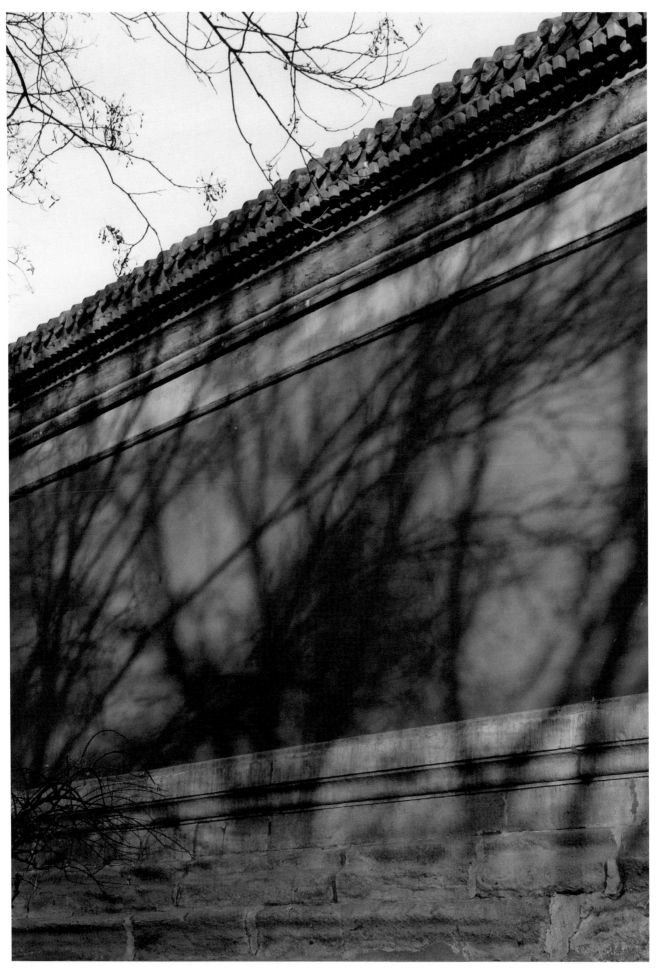

2017 攝於河北承德避暑山莊

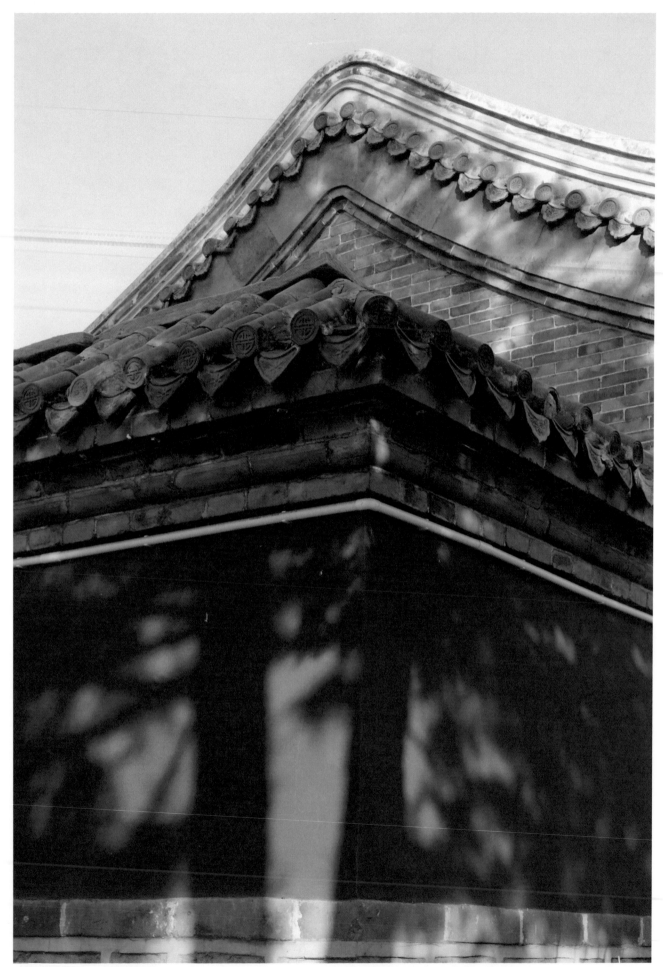

2017　攝於河北承德避暑山莊

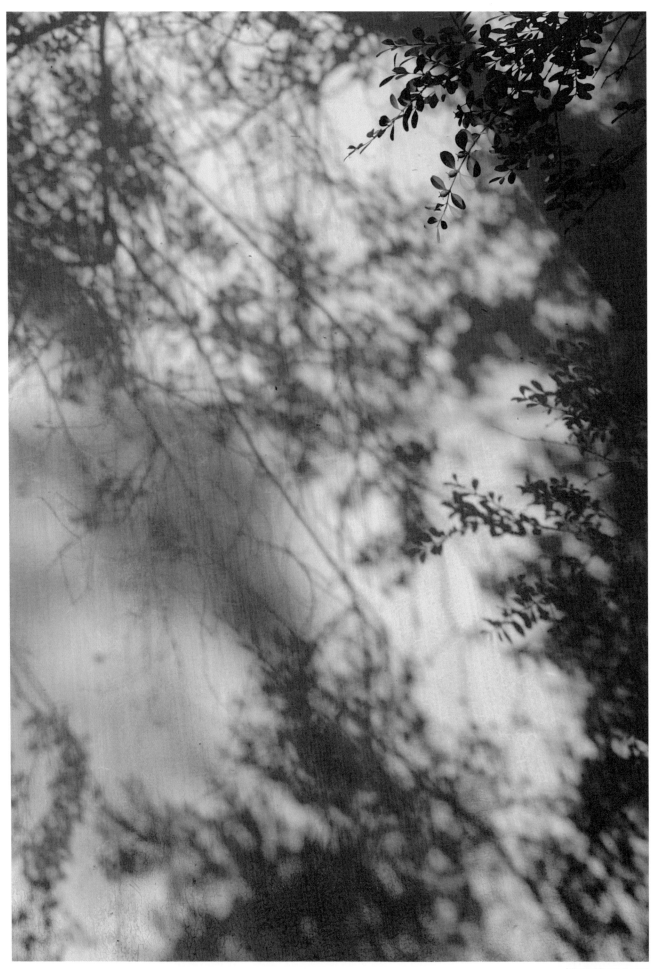

2017 攝於蘇州耦園

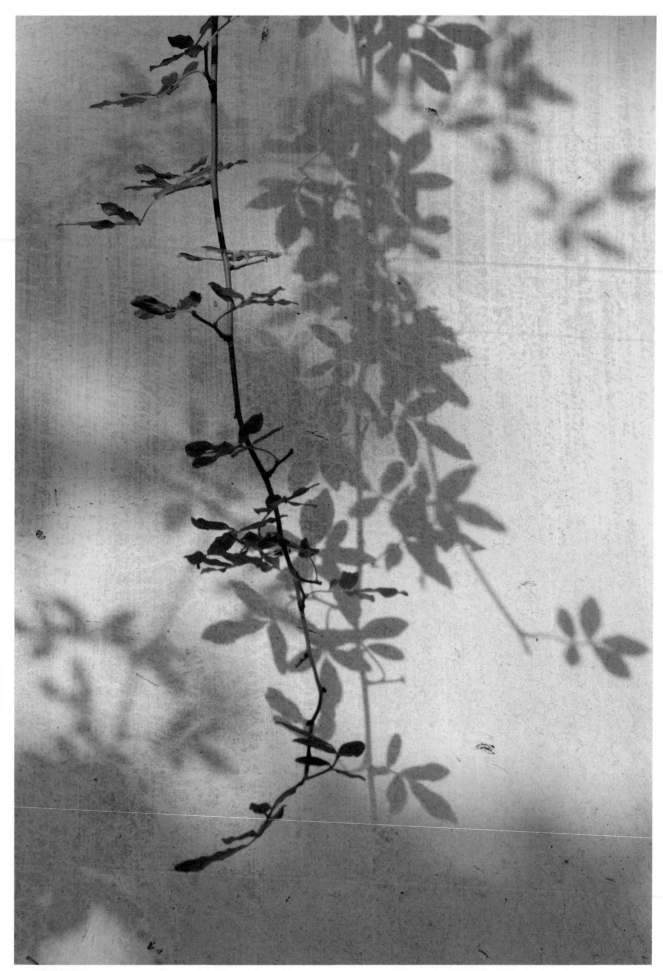

2017 攝於蘇州耦園

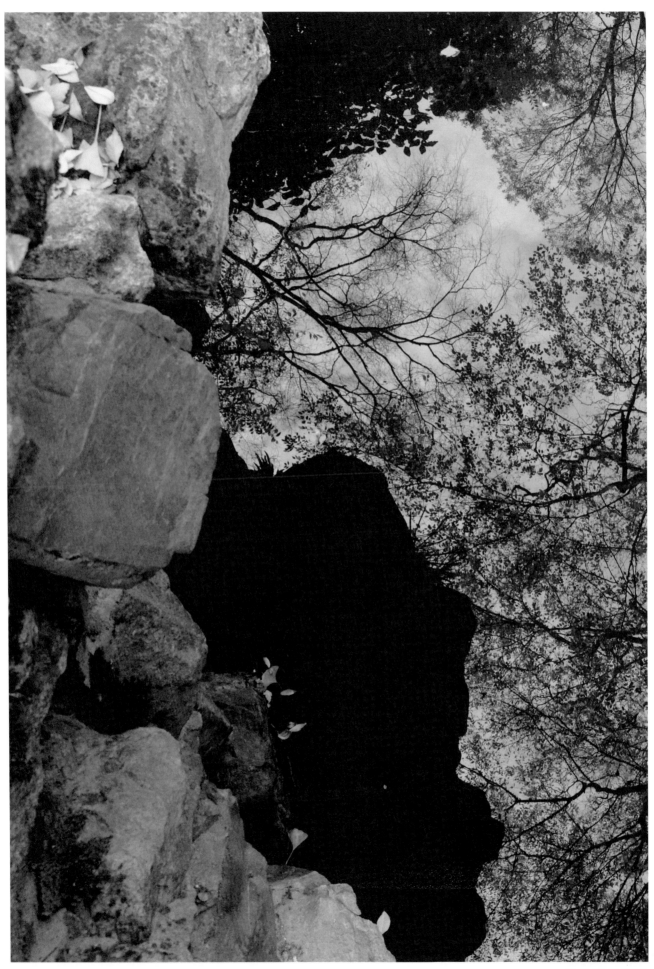

2017 攝於蘇州留園

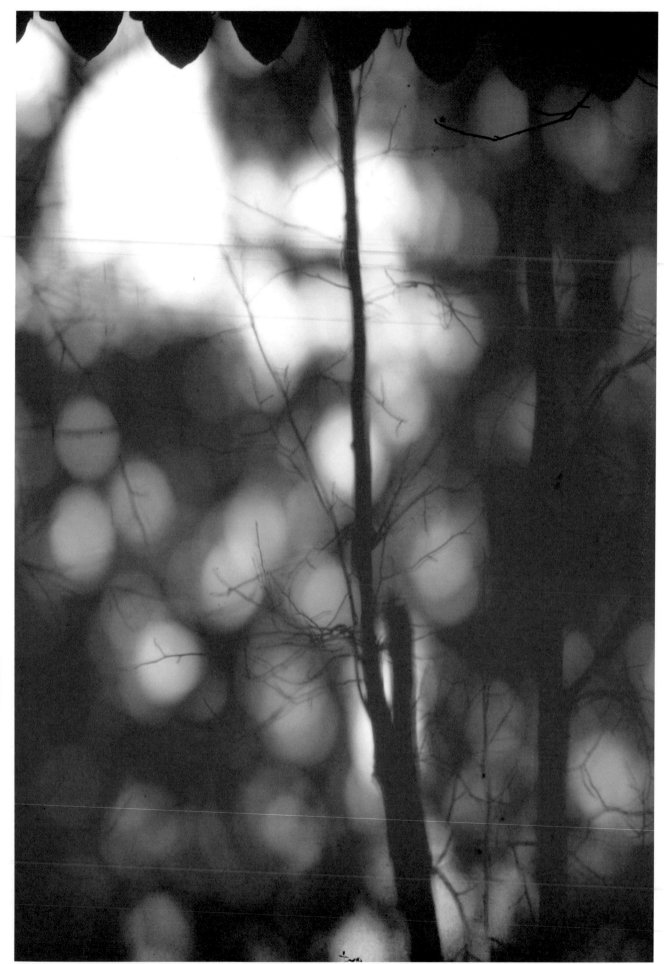

花影集　中國古典美學攝影（2010—2022）

2018　攝於蘇州護城河

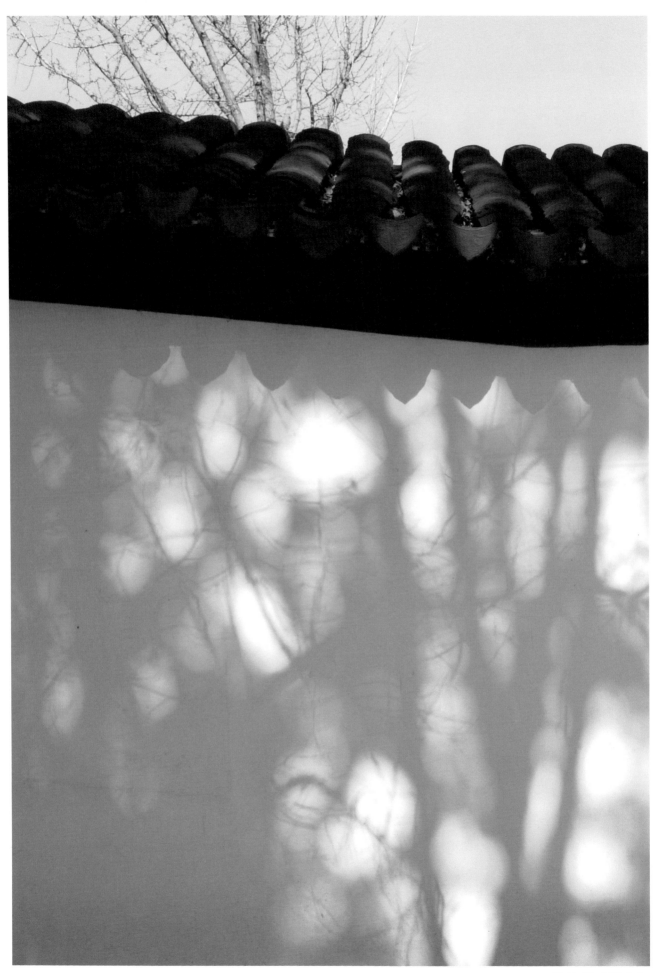

2018 攝於蘇州護城河

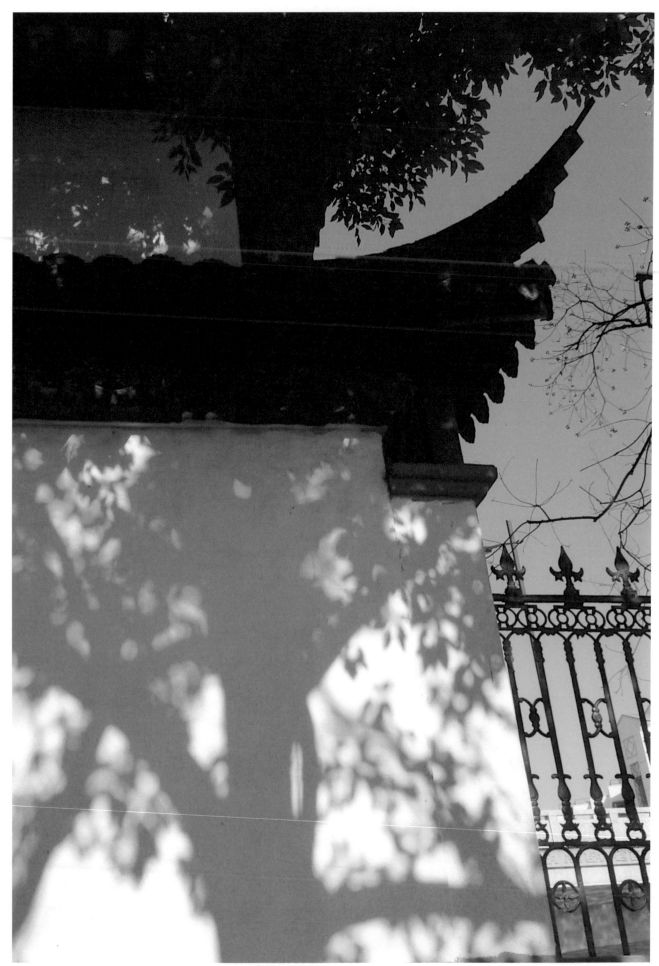

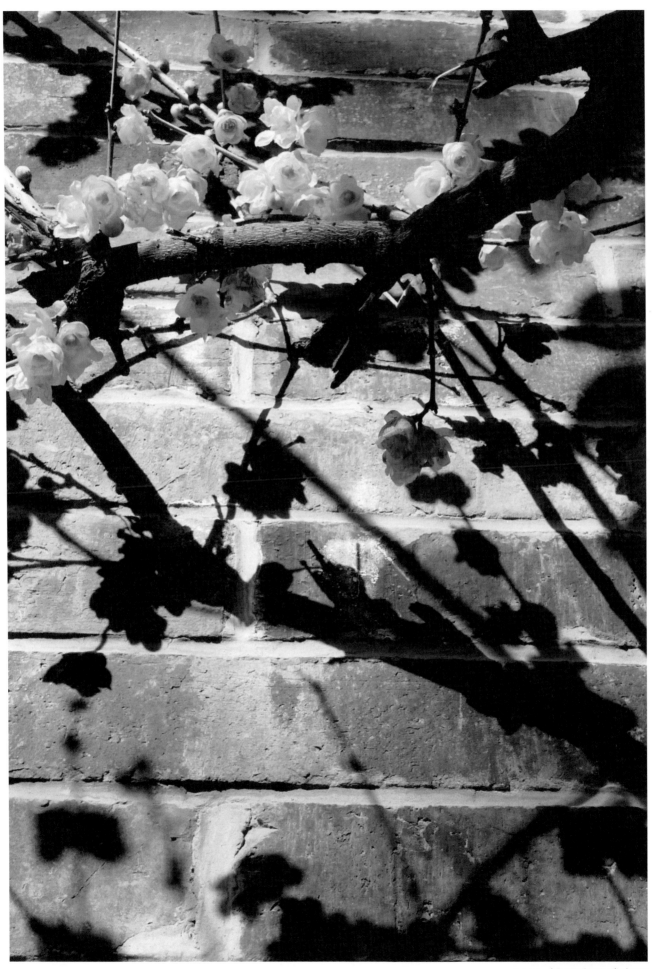

2018 攝於蘇州護城河

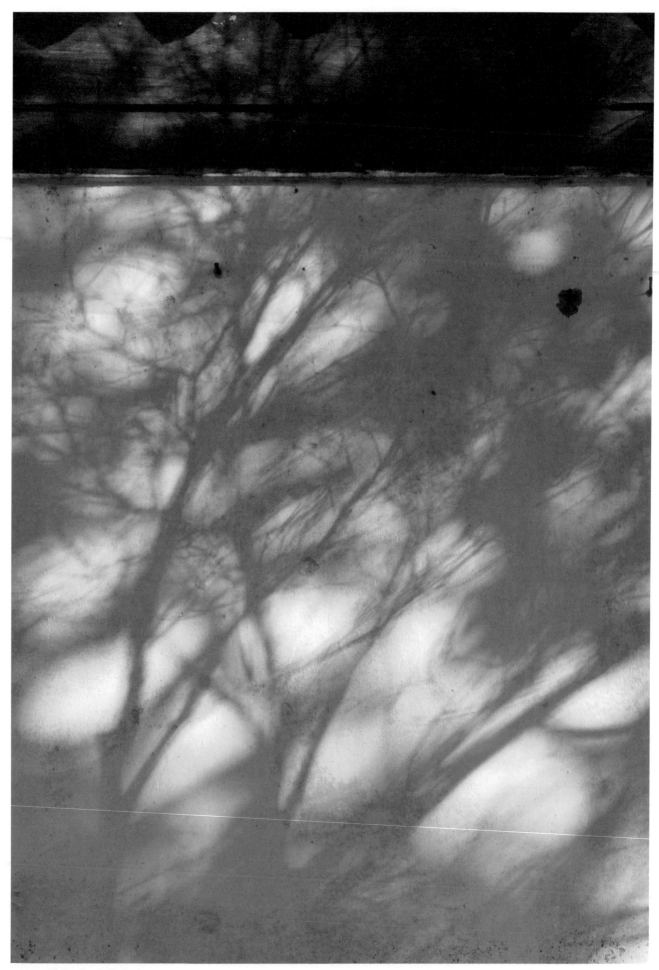

2018　攝於蘇州護城河

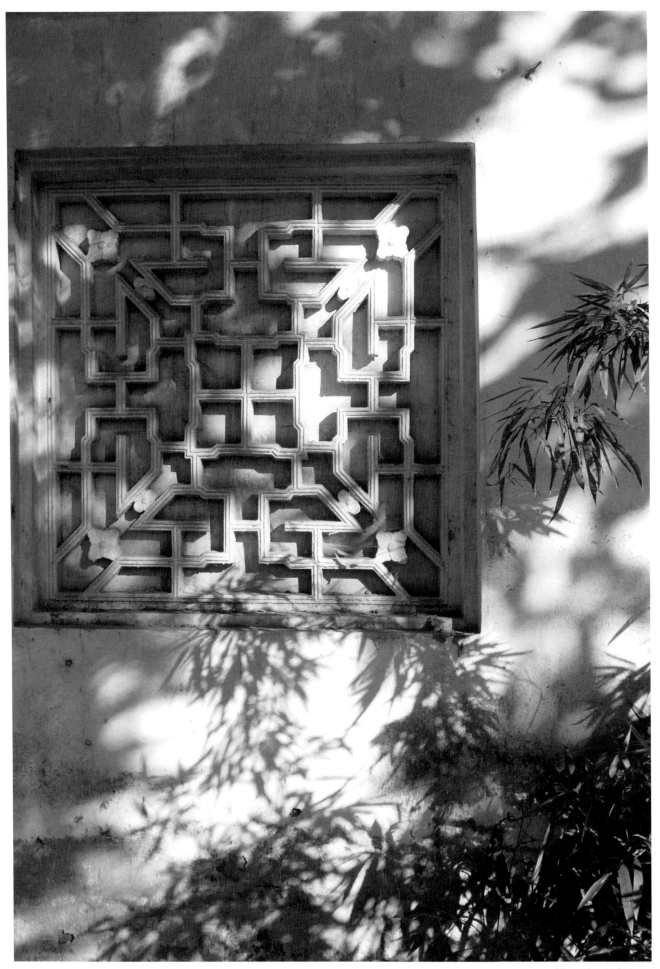

2018 攝於蘇州護城河

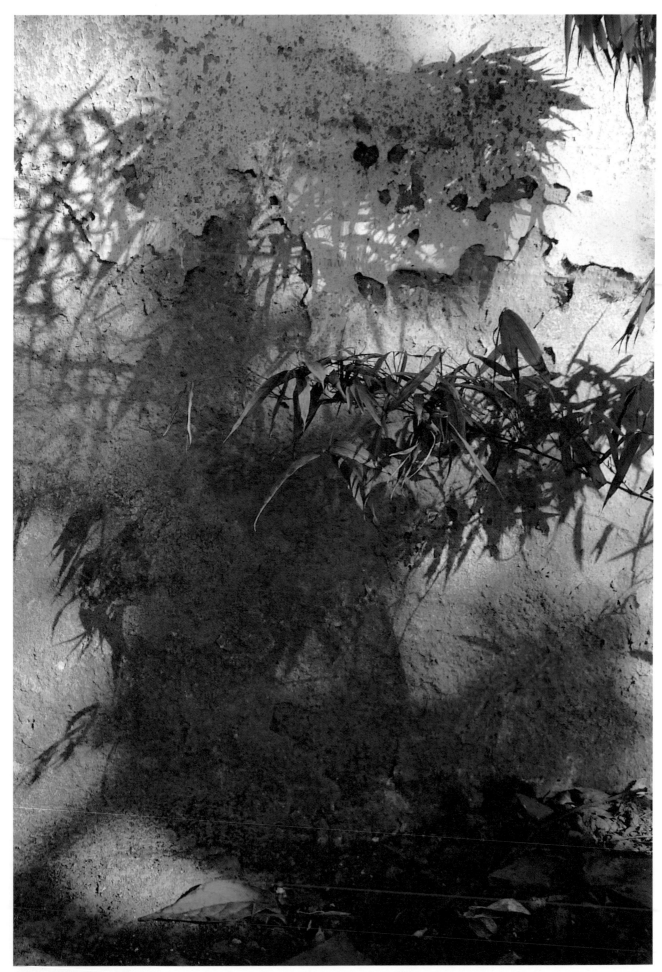

花影集 中國古典美學攝影（2010—2022）

2018 攝於蘇州護城河

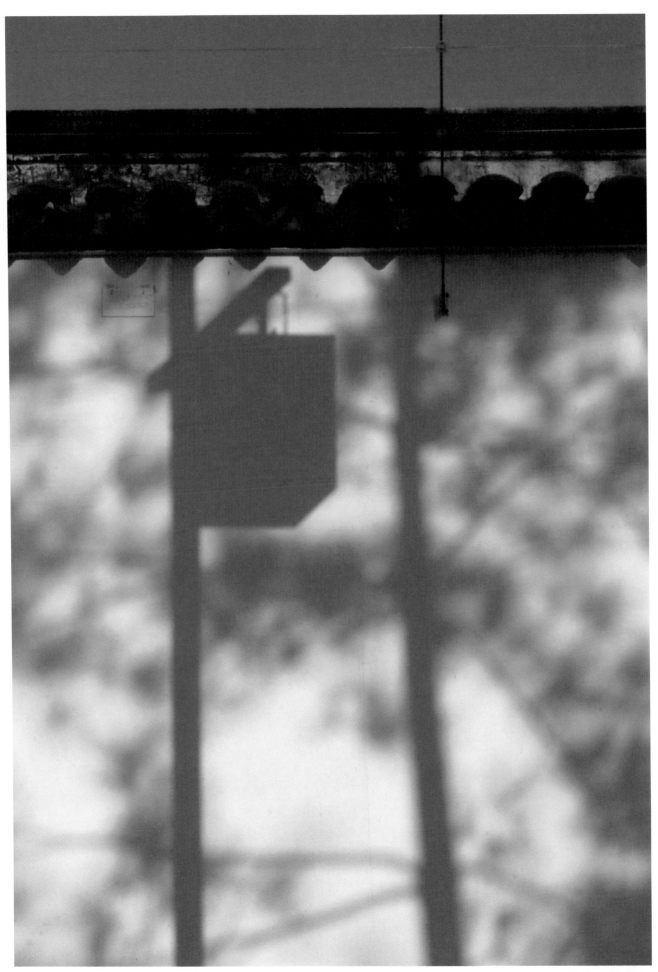

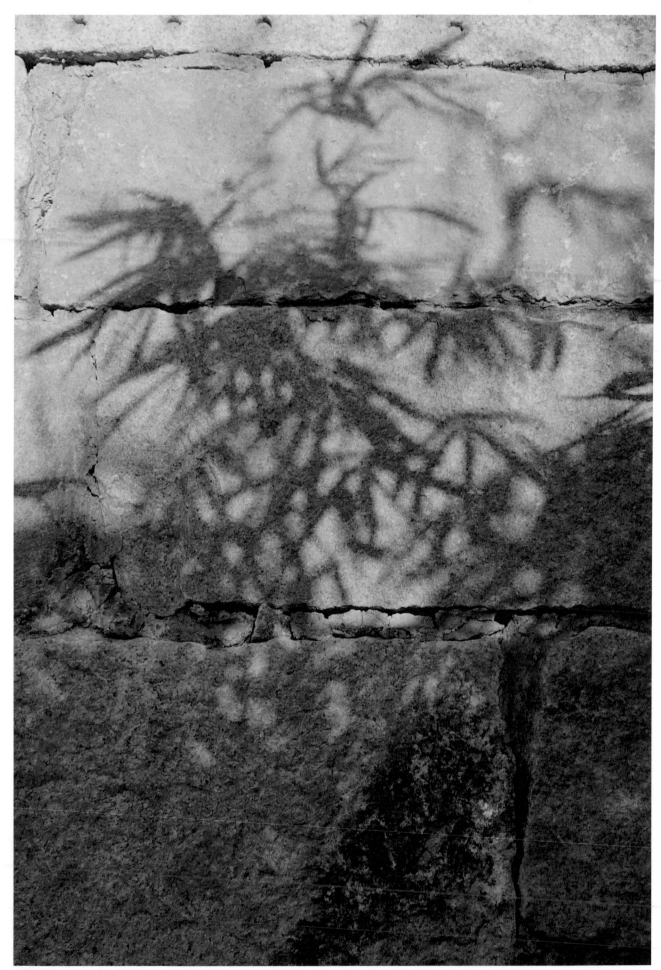

花影集　中國古典美學攝影（2010─2022）

2018　攝於蘇州護城河

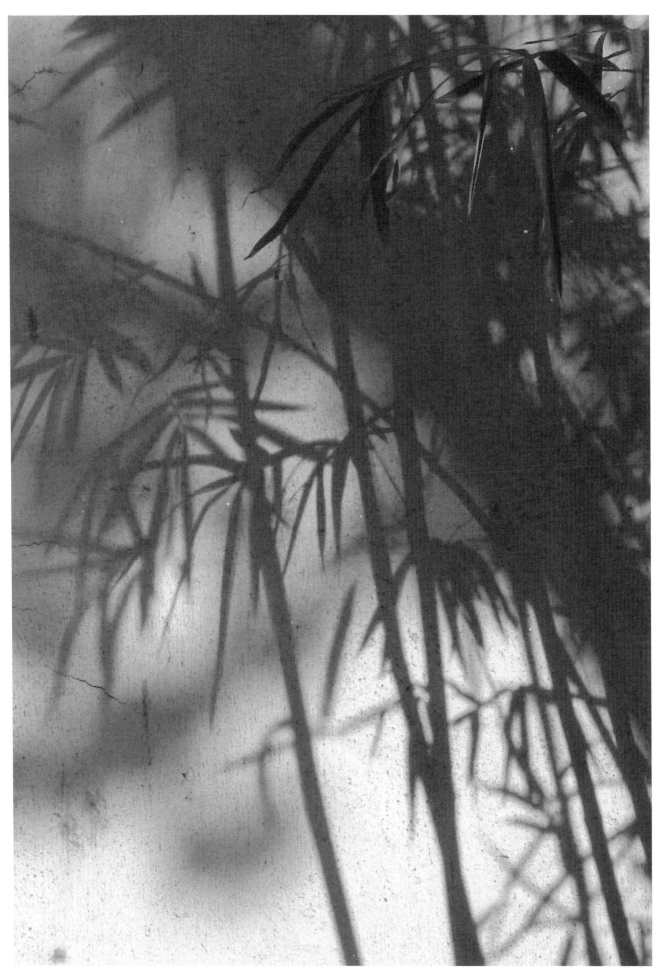

2018 攝於蘇州護城河

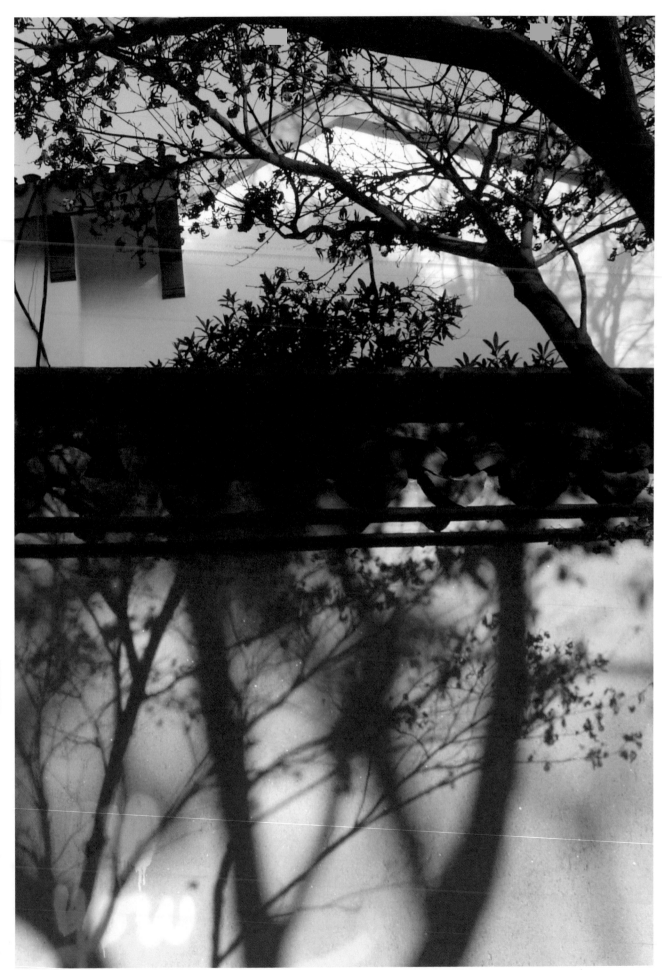

2018 攝於蘇州護城河

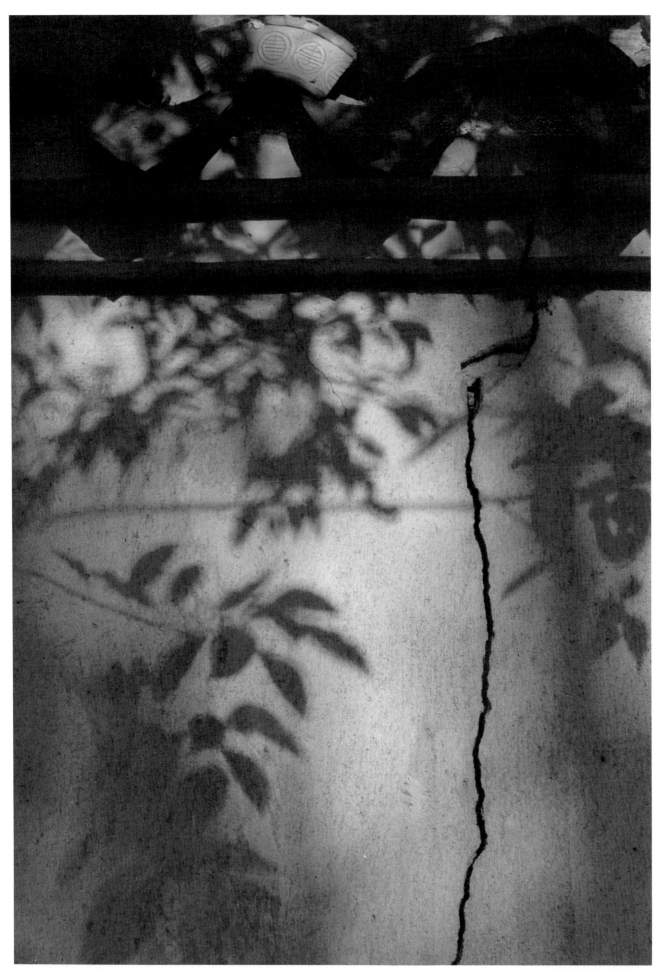

2018 攝於蘇州護城河

75

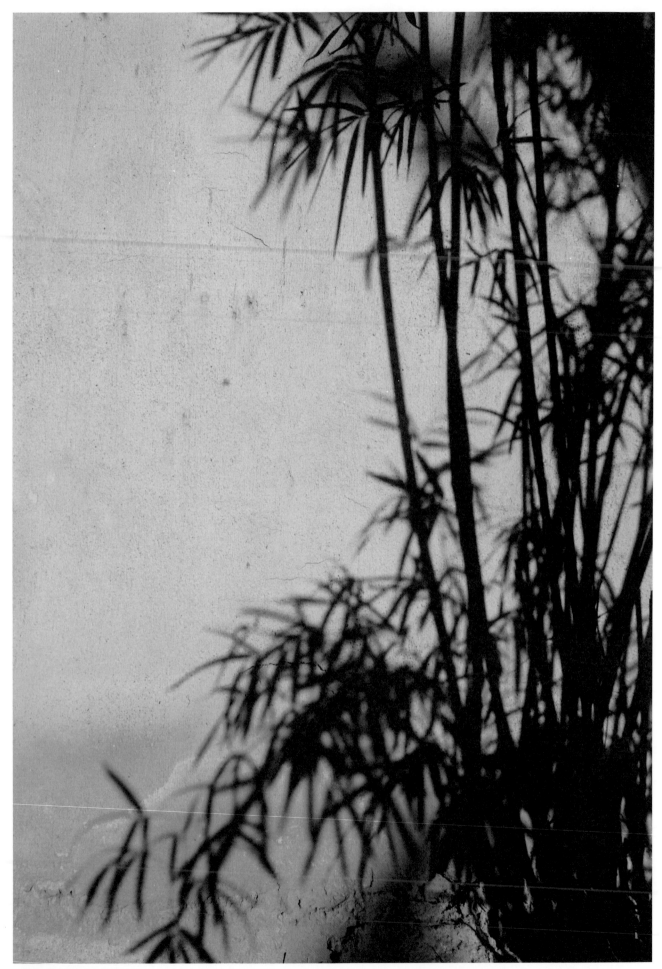

花影集 中國古典美學攝影（2010—2022）

2018 攝於蘇州護城河

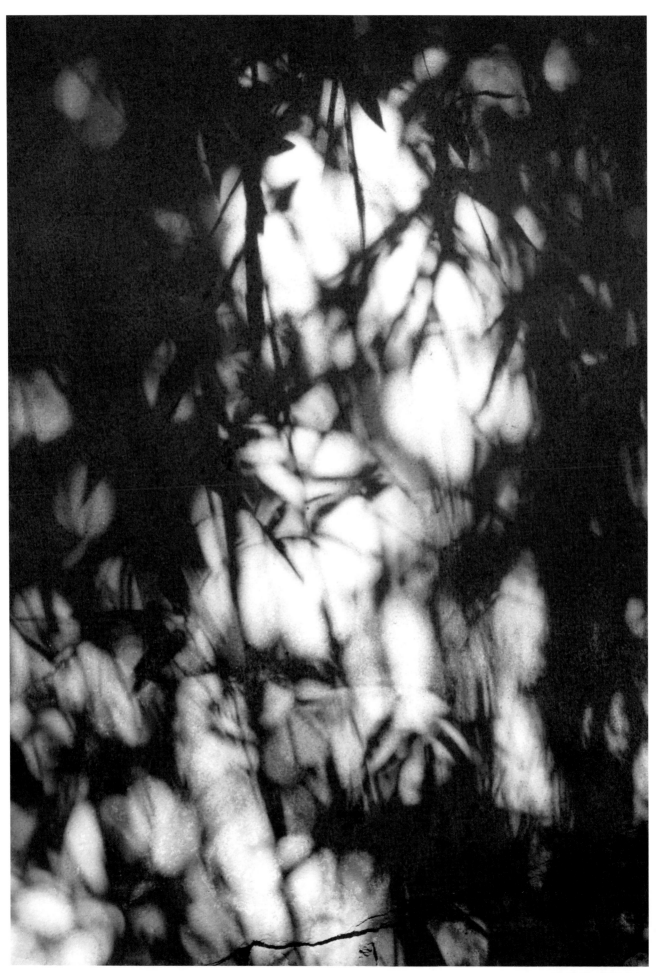

2018 攝於蘇州護城河

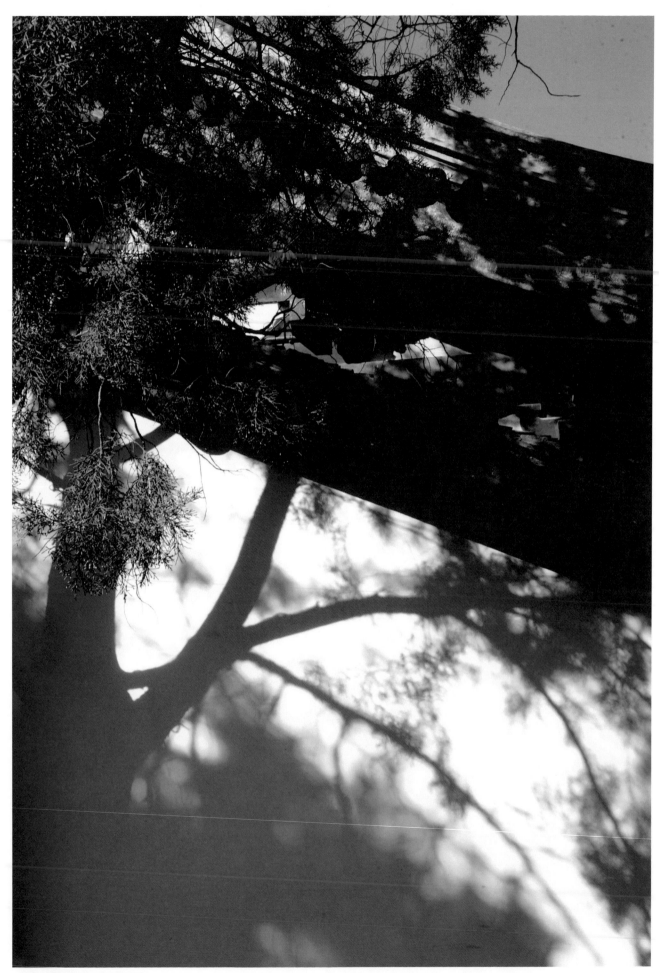

花影集 中國古典美學攝影（2010—2022）

2018 攝於蘇州護城河

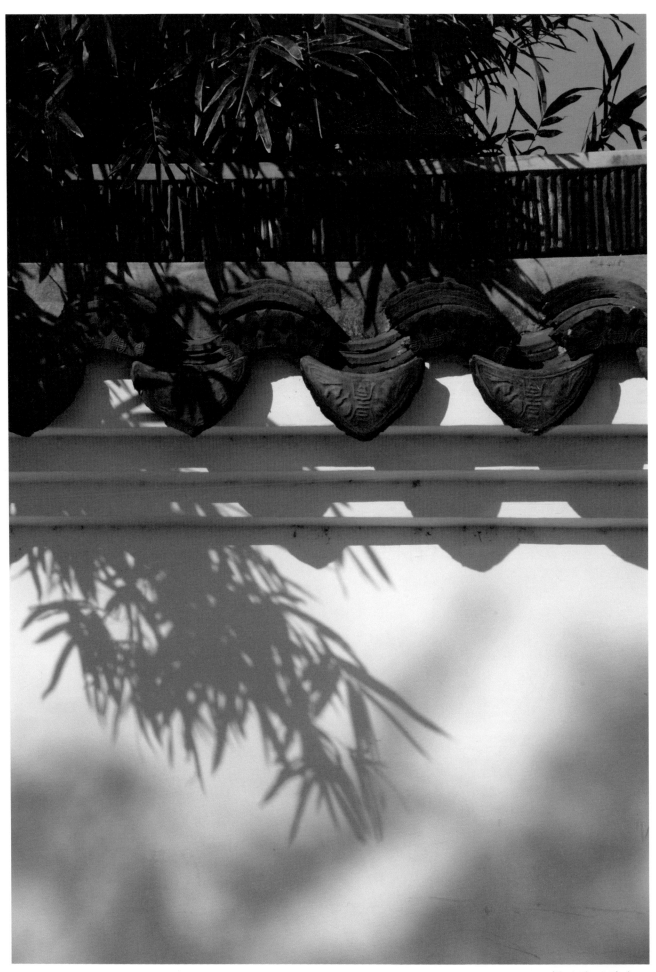

2018 攝於蘇州護城河

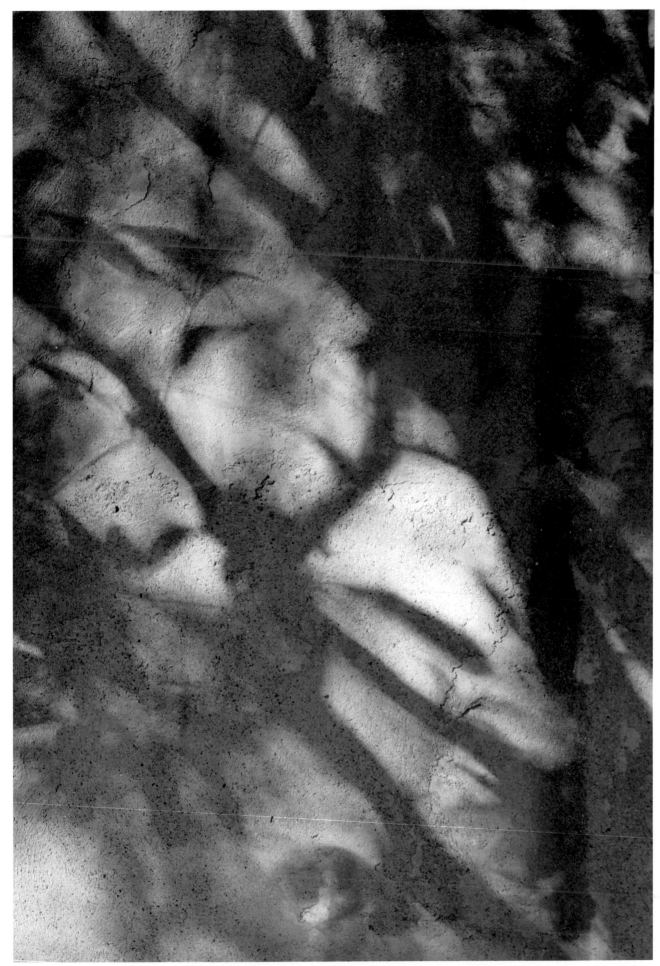

2018 攝於蘇州護城河

2018 攝於蘇州護城河

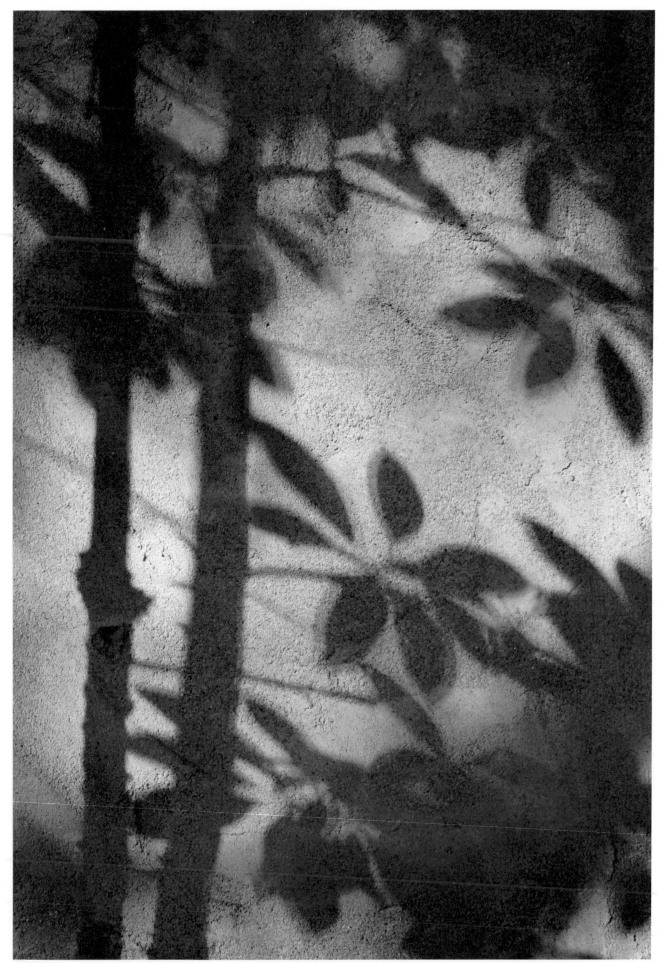

2018 攝於蘇州護城河

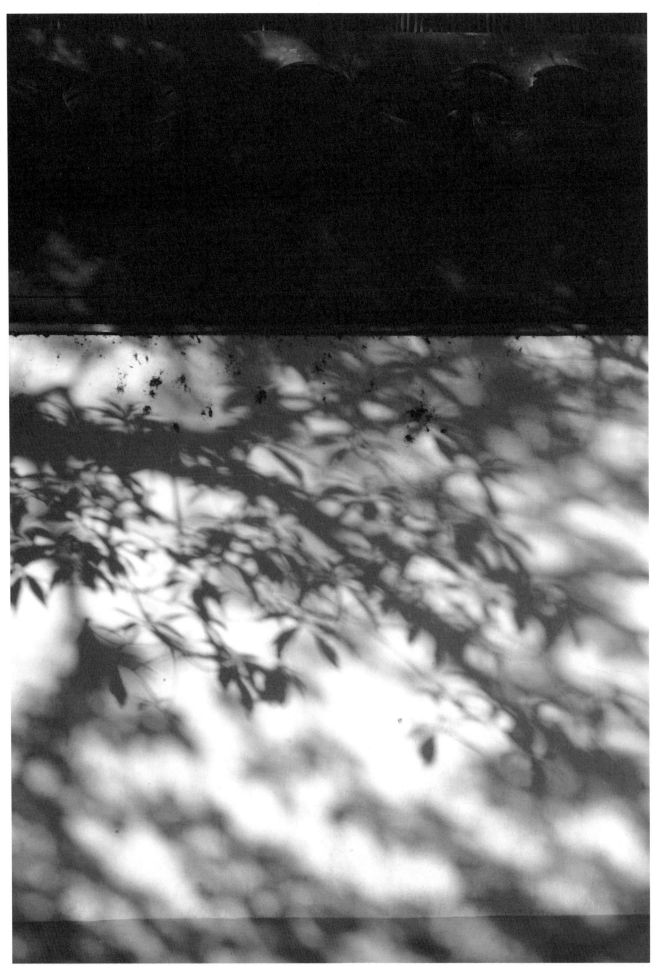

2018 攝於蘇州護城河

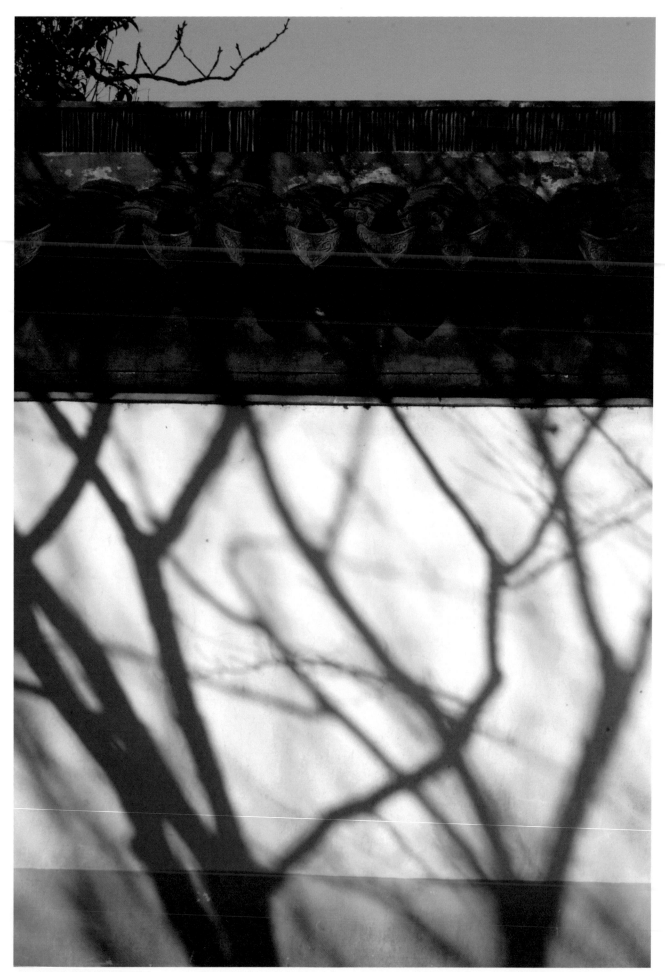

84

2018 攝於蘇州護城河

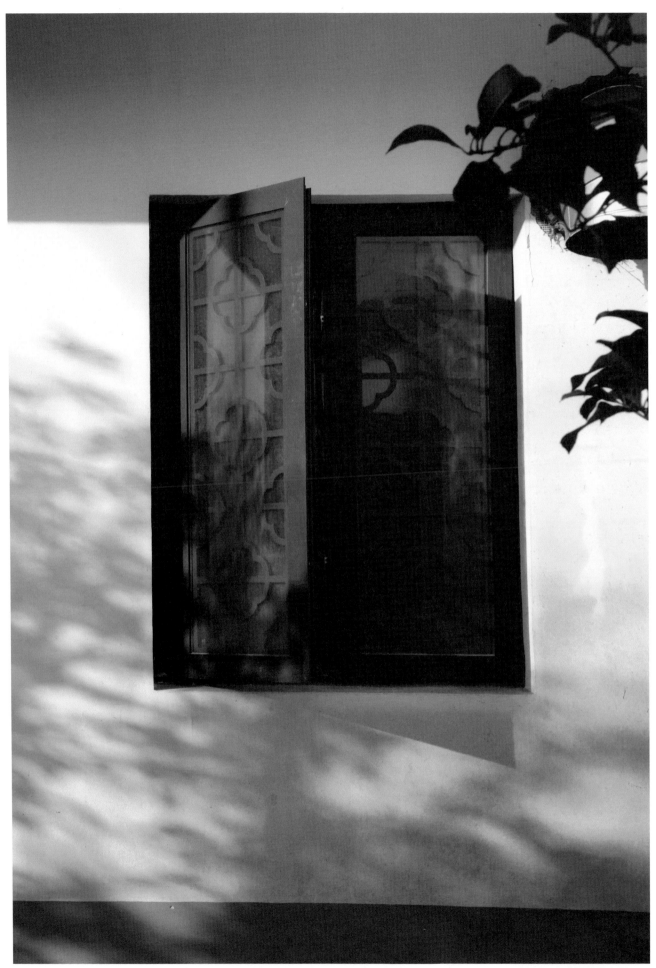

2018 攝於蘇州護城河

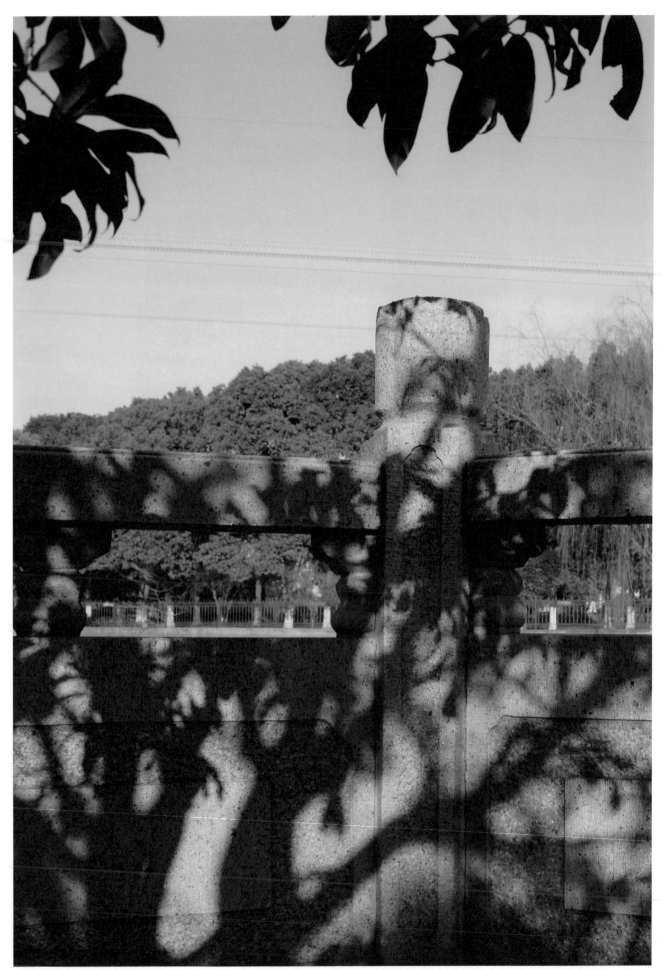

花影集 中國古典美學攝影（2010—2022）

86

2018 攝於蘇州護城河

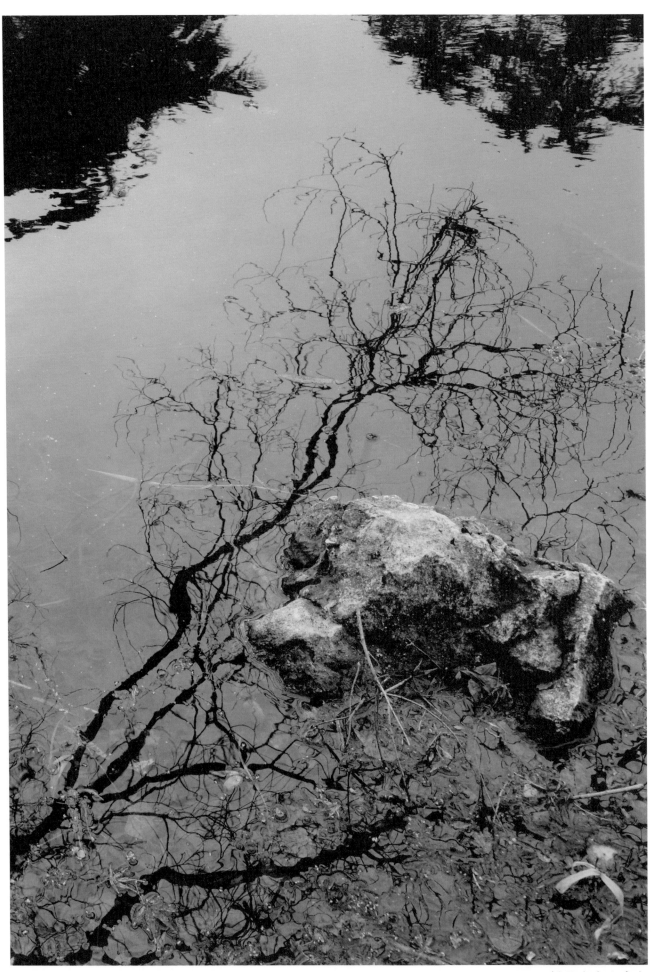

2018 攝於南京玄武湖 87

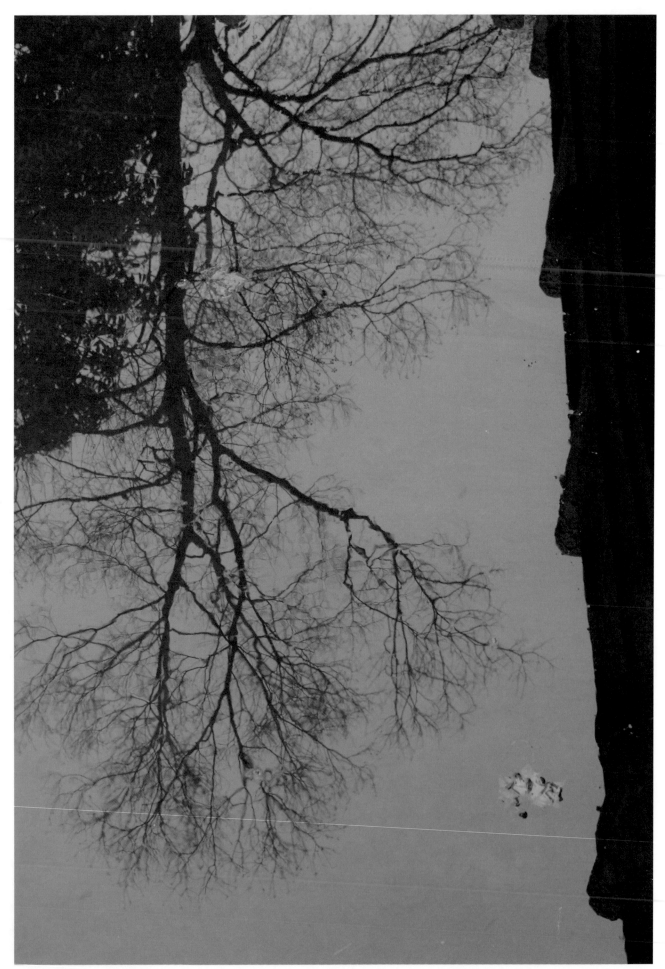

2018　攝於南京明孝陵

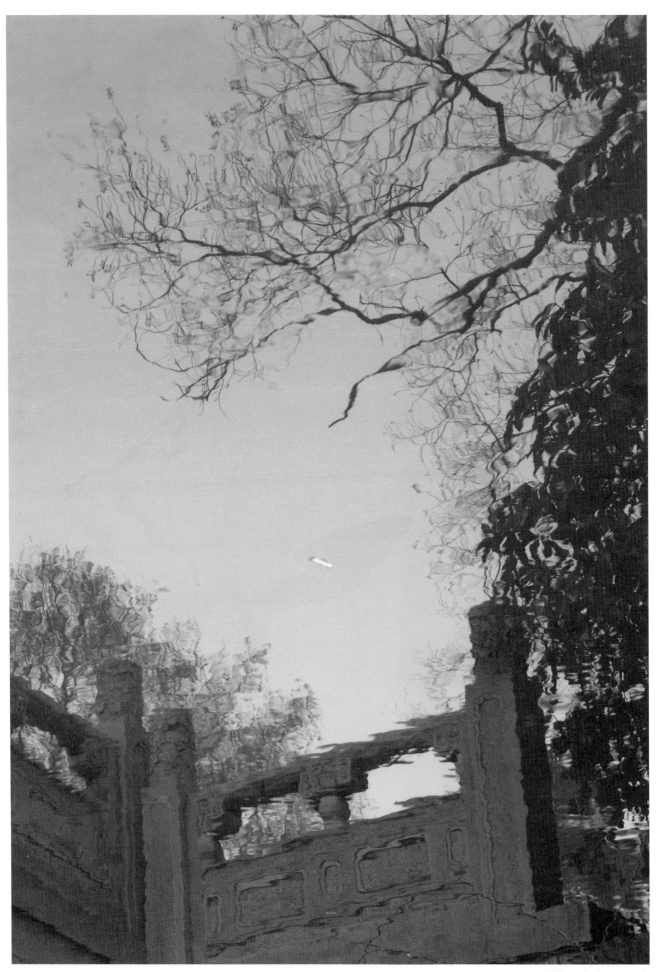

2018 攝於南京明孝陵

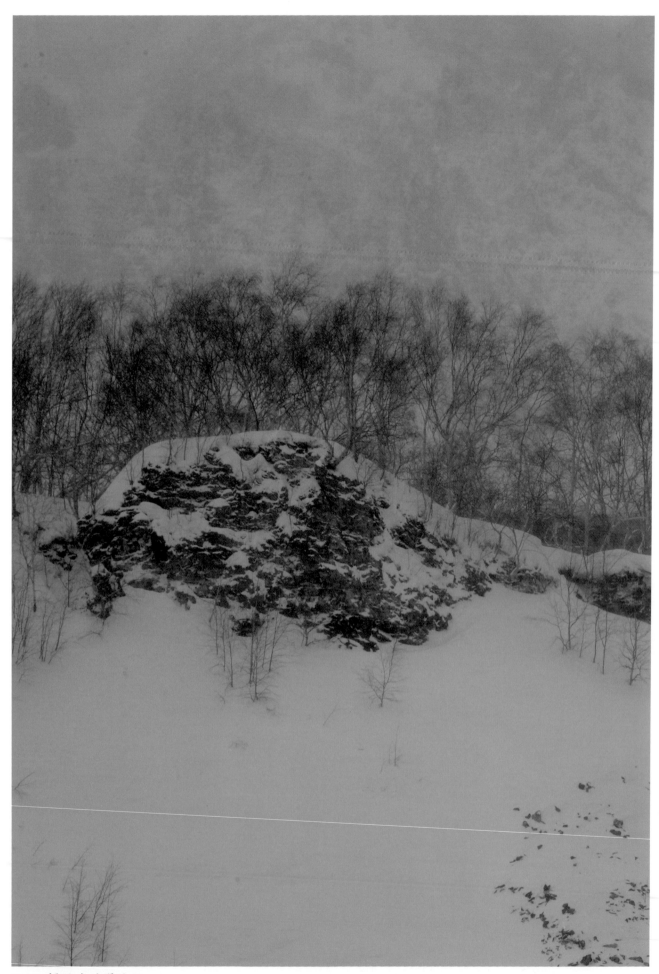

2018　攝於吉林長白山

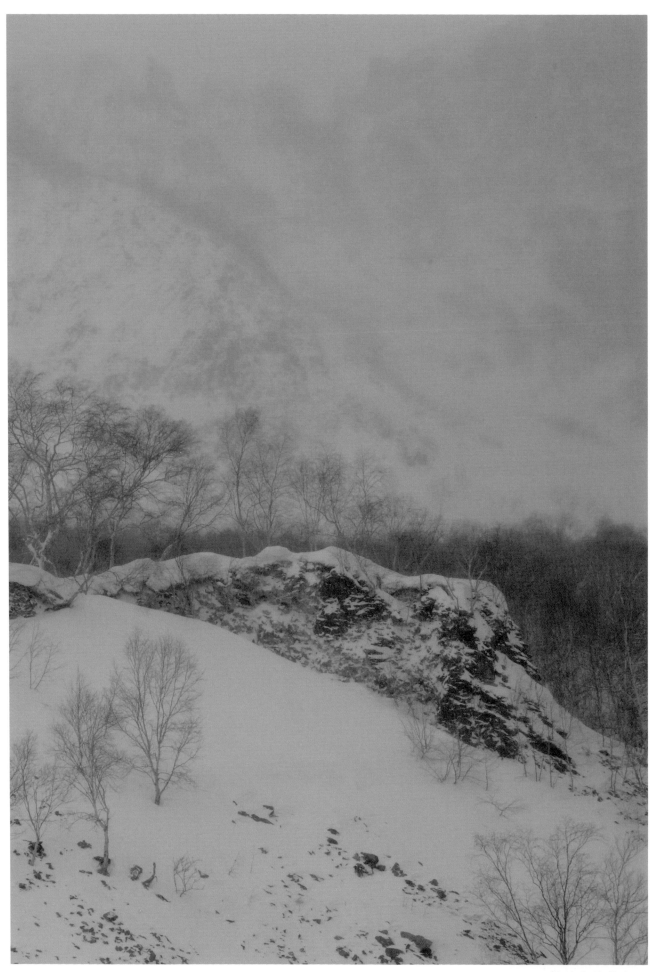

2018 攝於吉林長白山

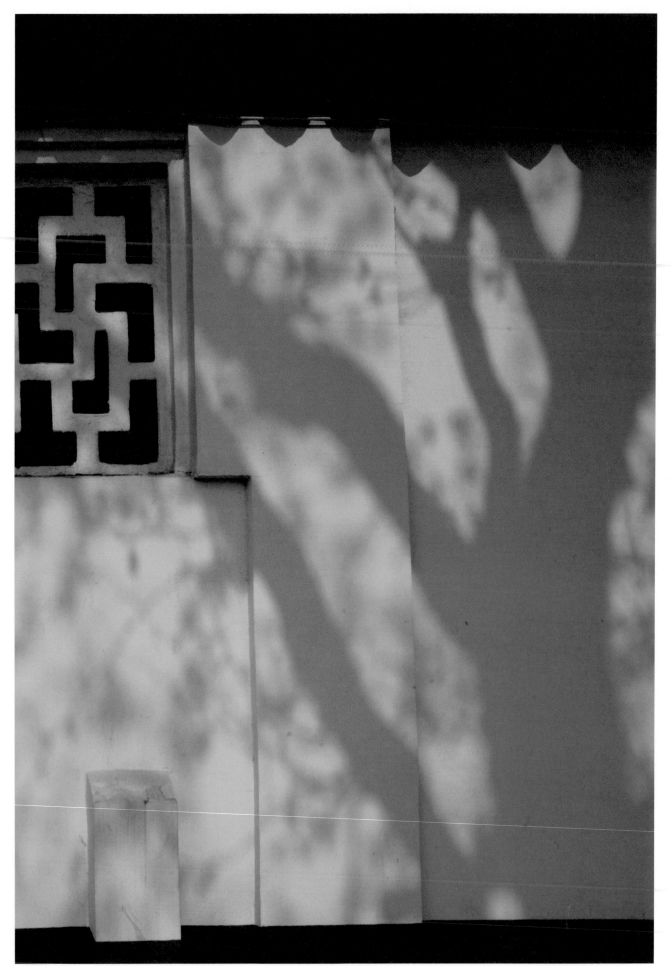

2018 攝於蘇州護城河

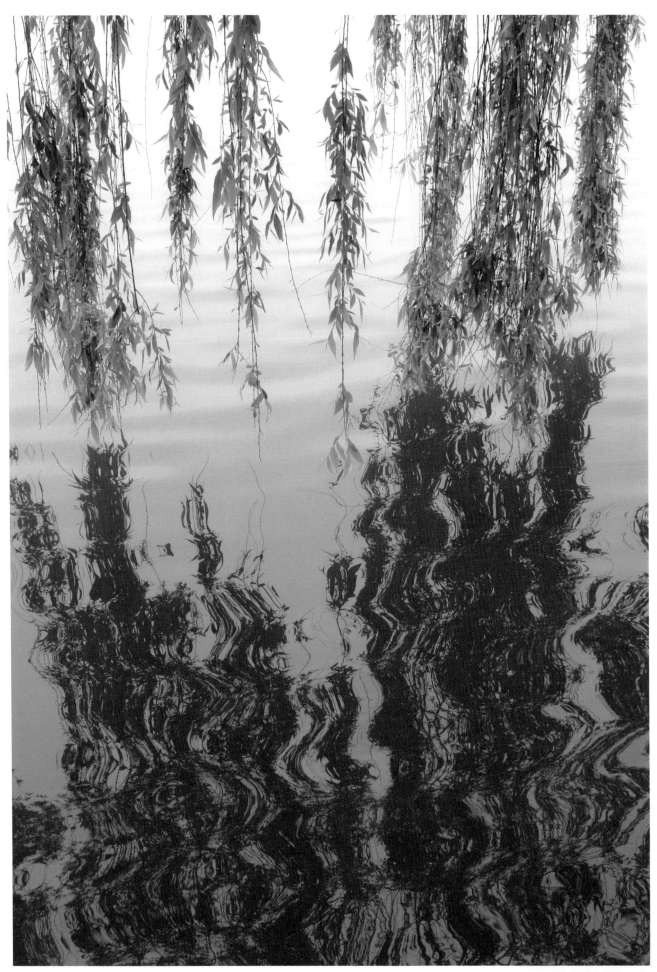

2018 攝於蘇州獨墅湖

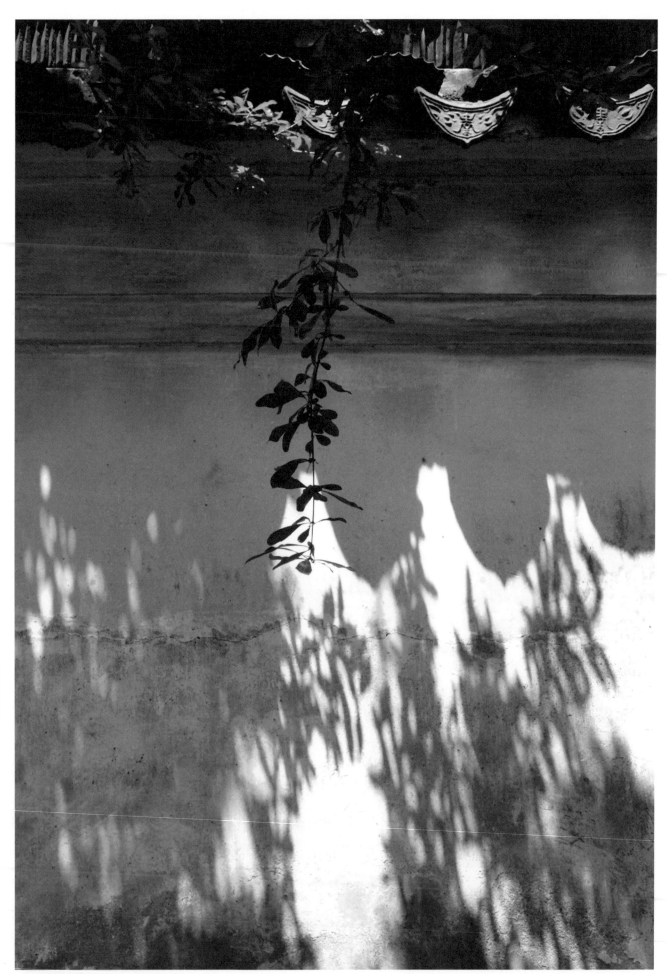

2018 攝於蘇州石湖漁莊

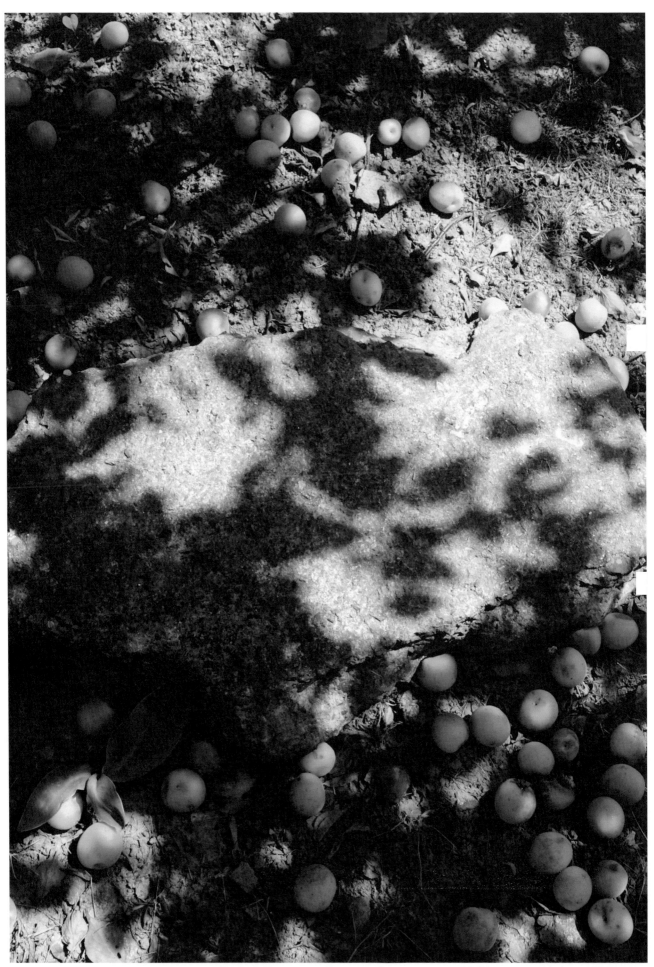

2018 攝於蘇州石湖

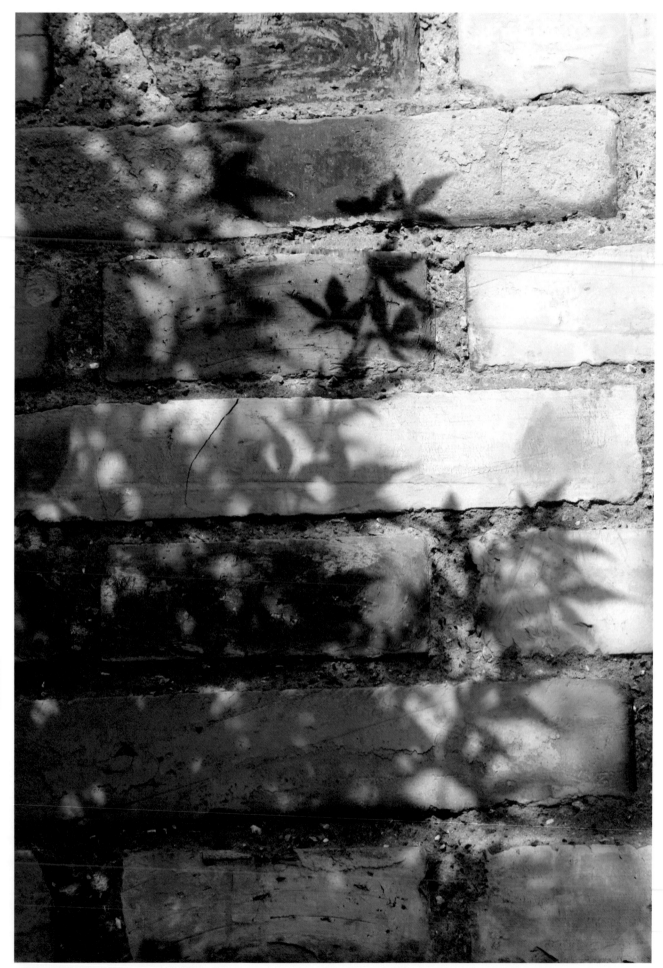

2018　攝於蘇州護城河古城牆

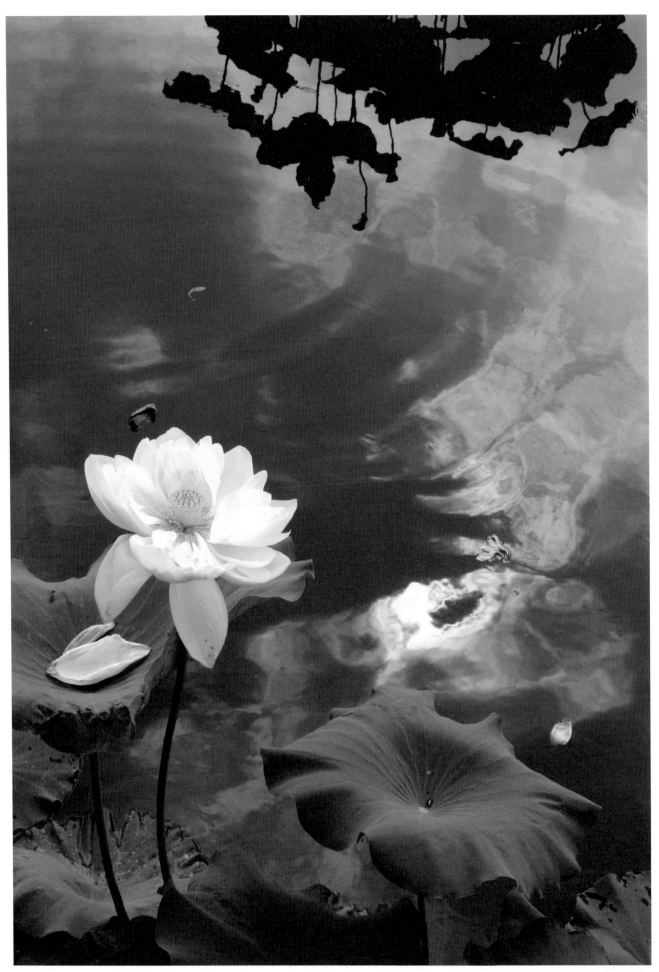

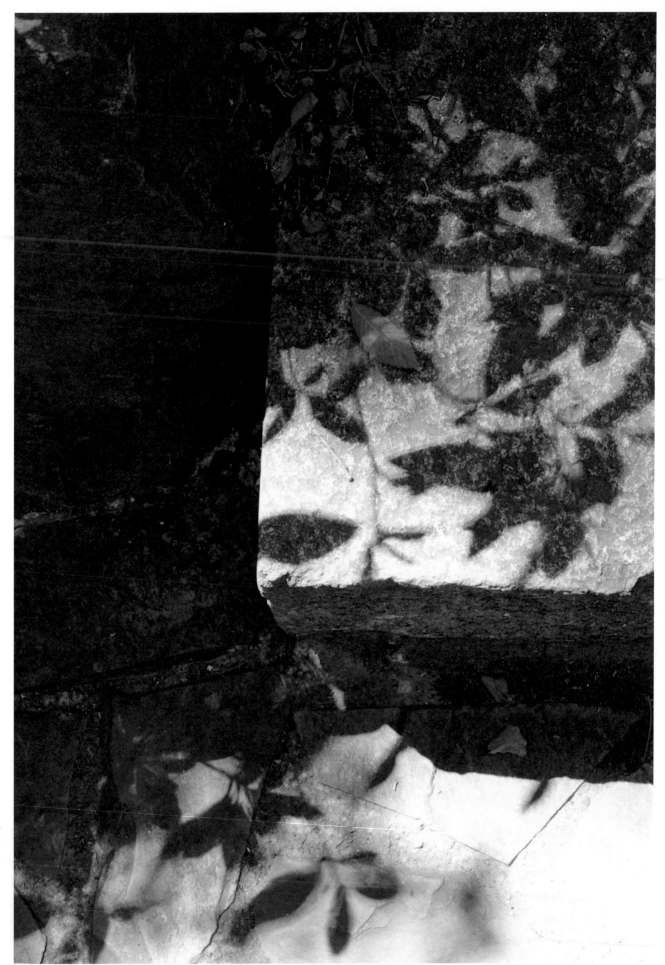

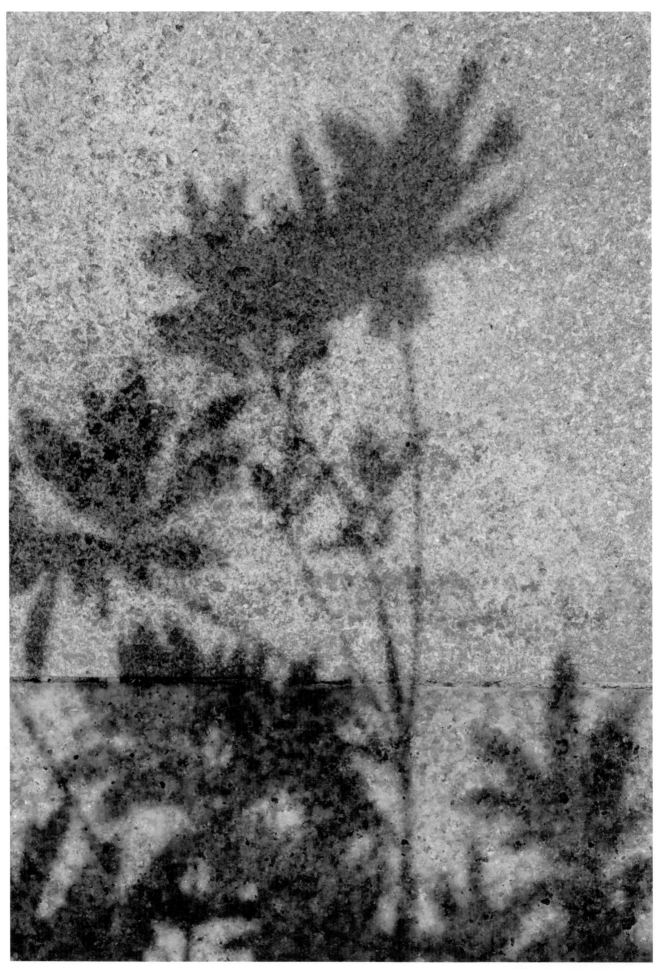

2018 攝於蘇州獨墅湖月亮灣

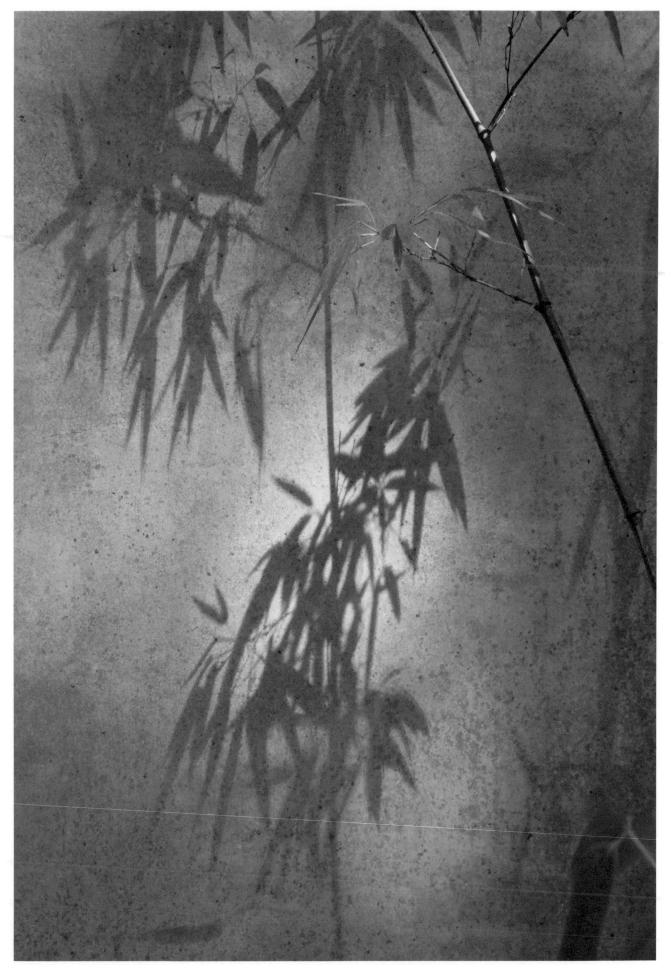

花影集 中國古典美學攝影（2010—2022）

2018 攝於寧波天一閣

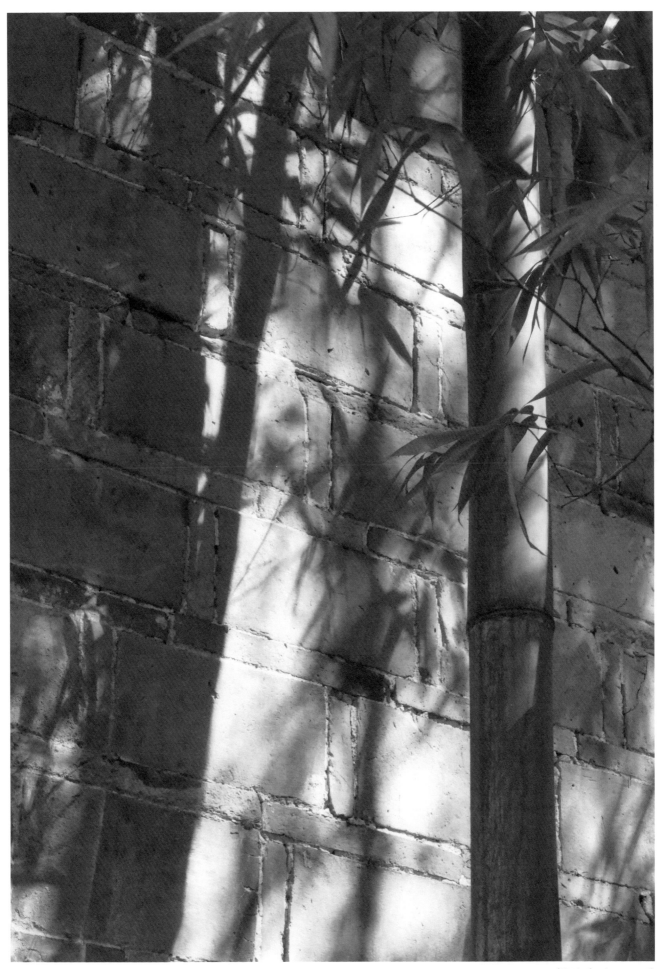

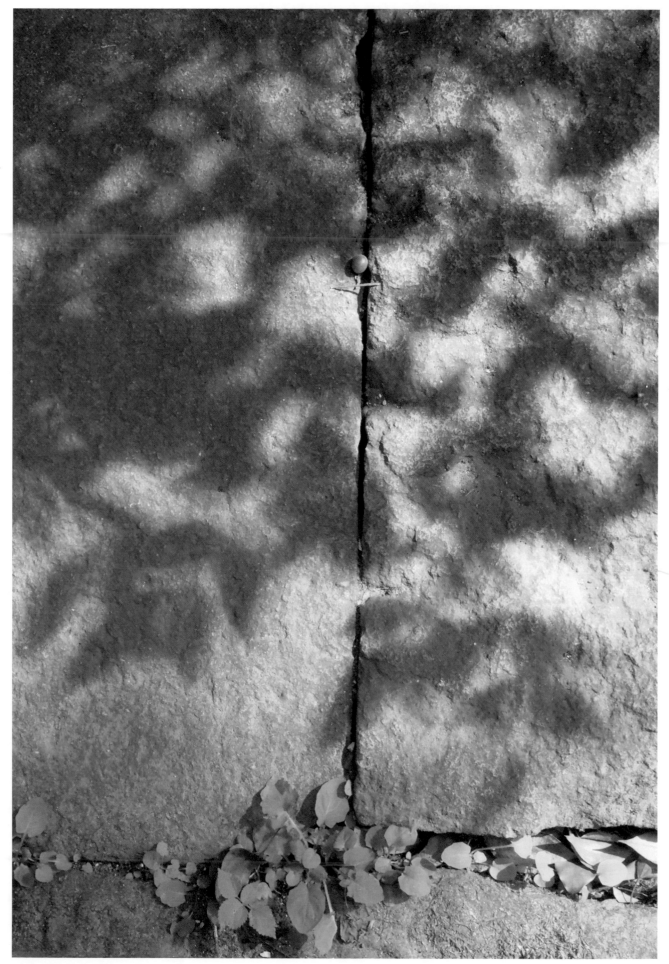

2018 攝於寧波天一閣

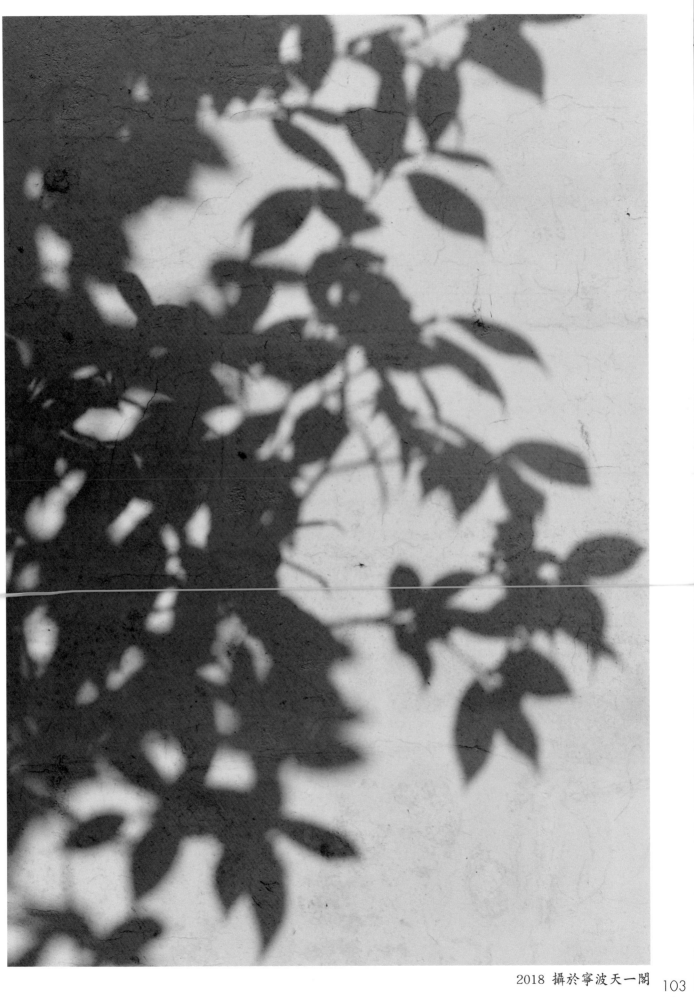

2018 攝於寧波天一閣

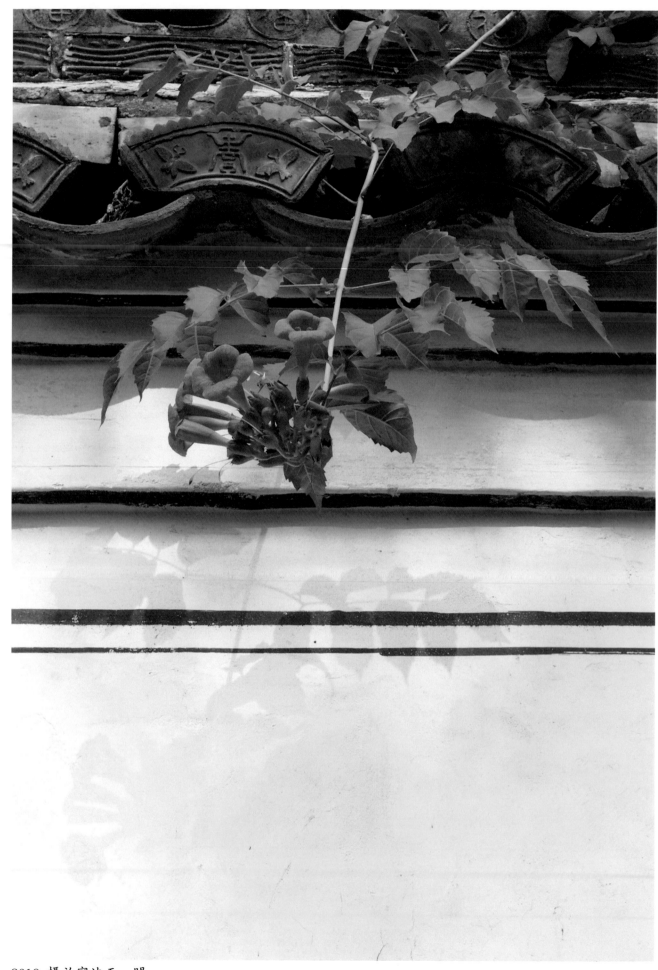

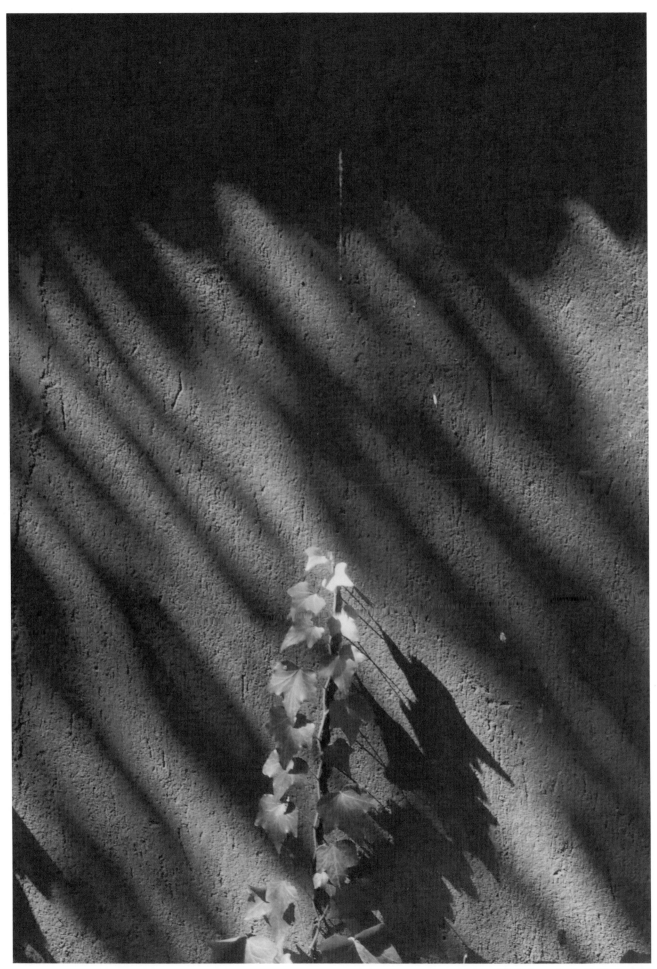

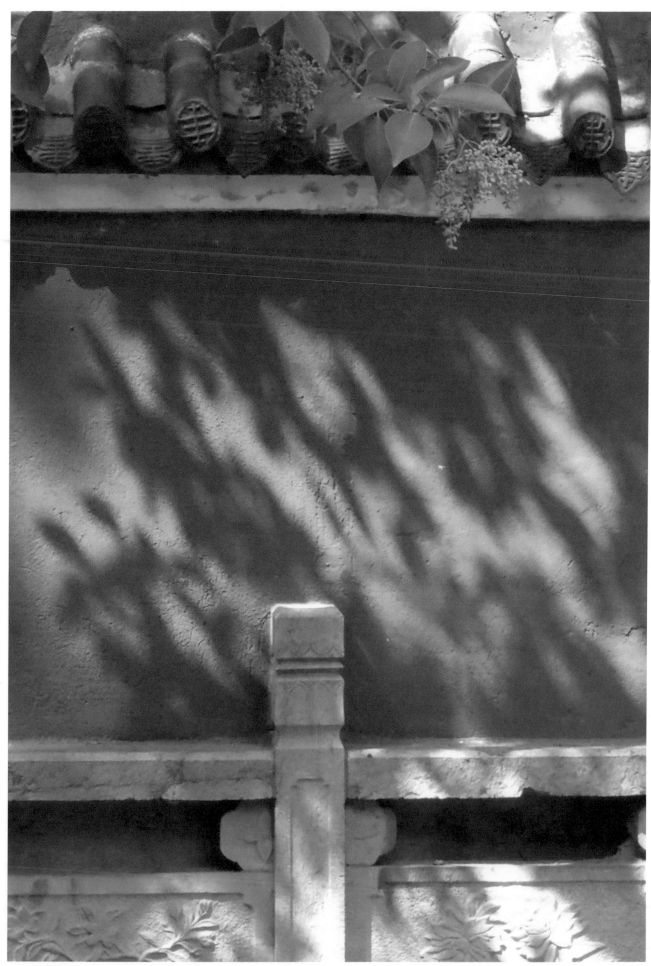

花影集 中國古典美學攝影（2010—2022）

2018 攝於湖北武漢漢陽晴川閣

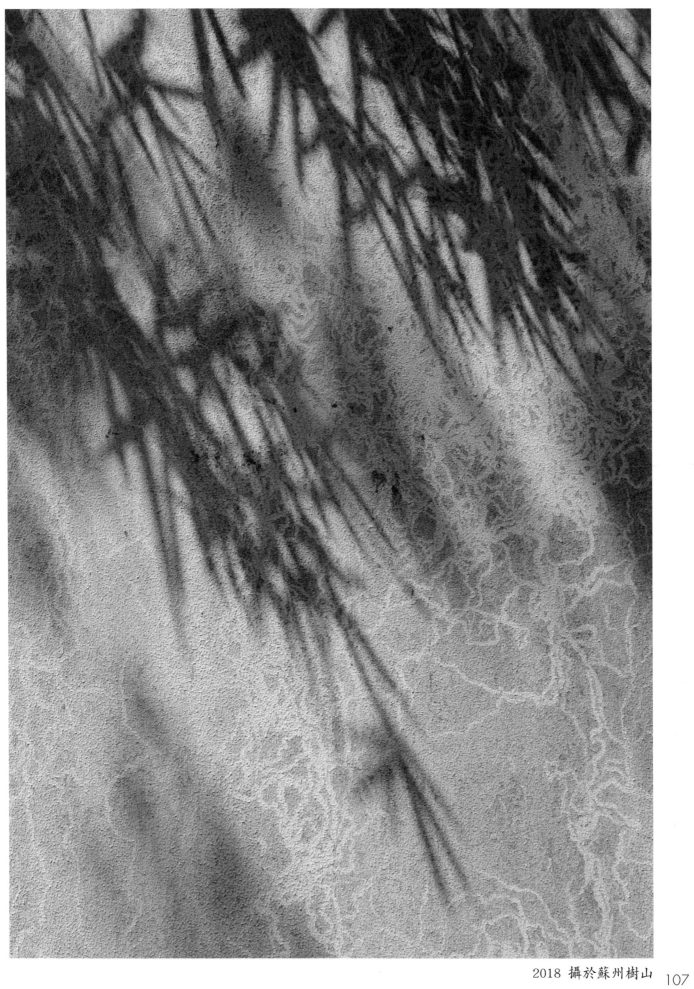

2018 攝於蘇州樹山

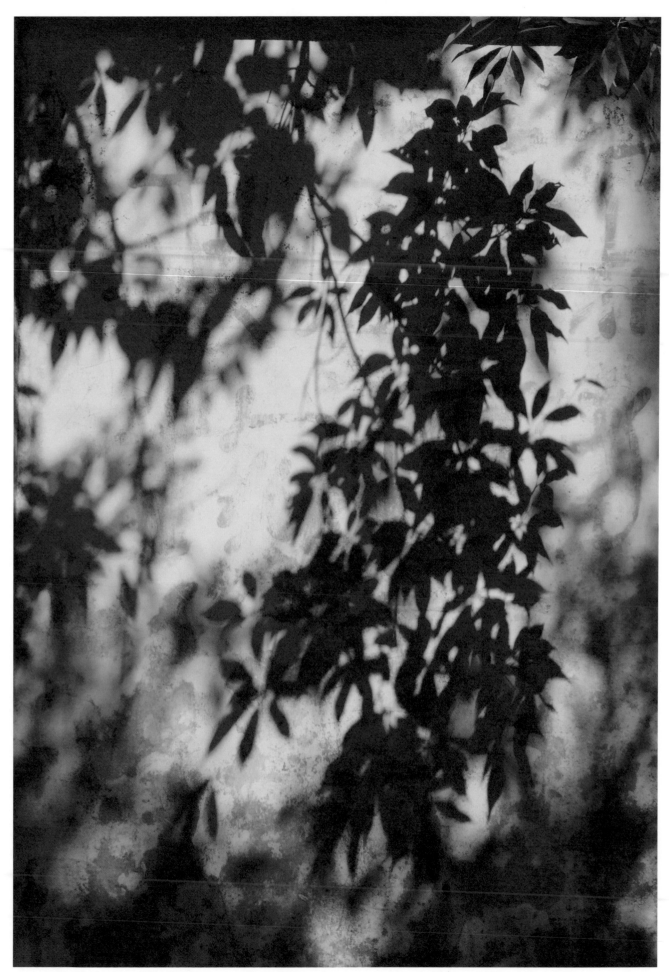

2018 攝於新竹新埔飛龍步道

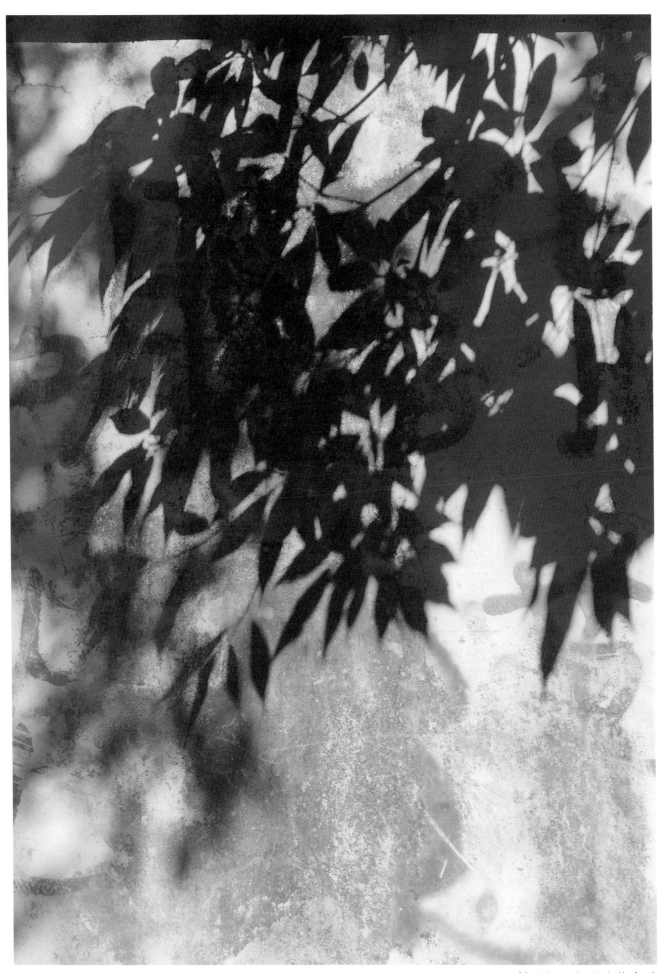

2018 攝於新竹新埔飛龍步道

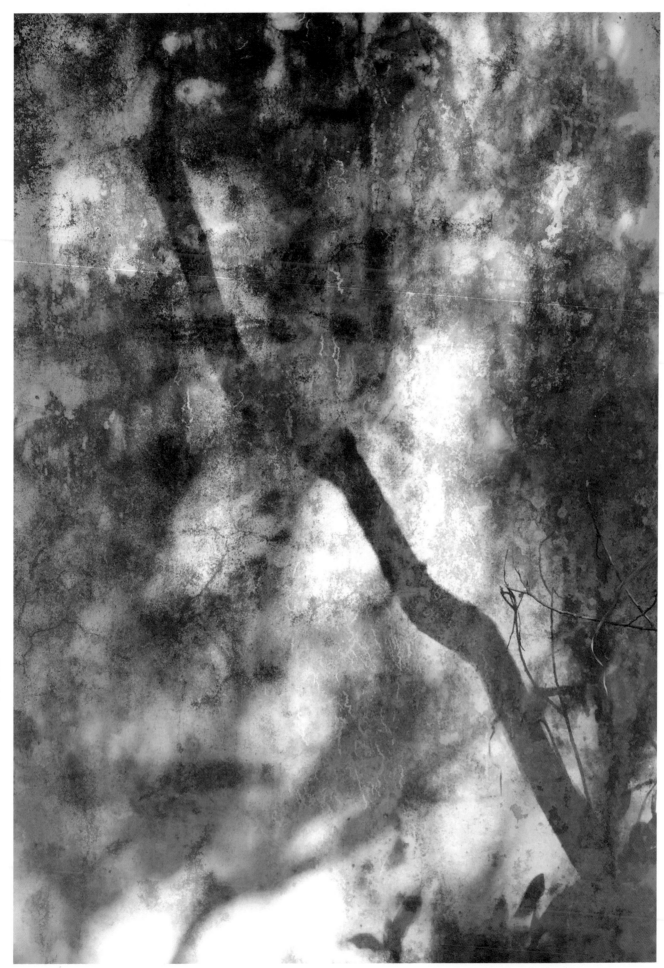

花影集 中國古典美學攝影（2010—2022）

110

2018 攝於新竹新埔飛龍步道

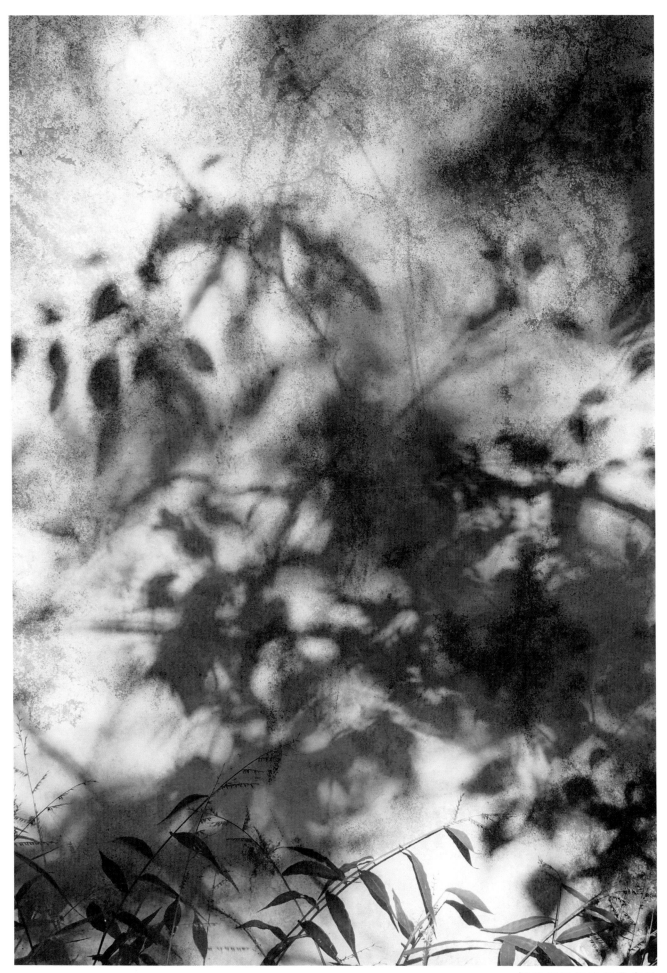

2018 攝於新竹新埔飛龍步道

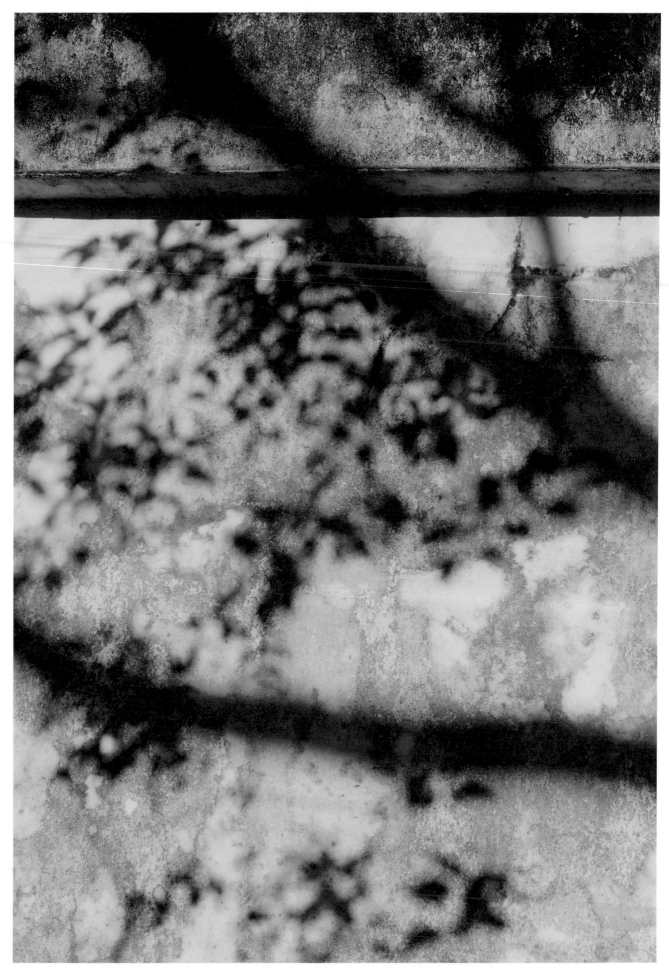

2018 攝於新竹新埔飛龍步道

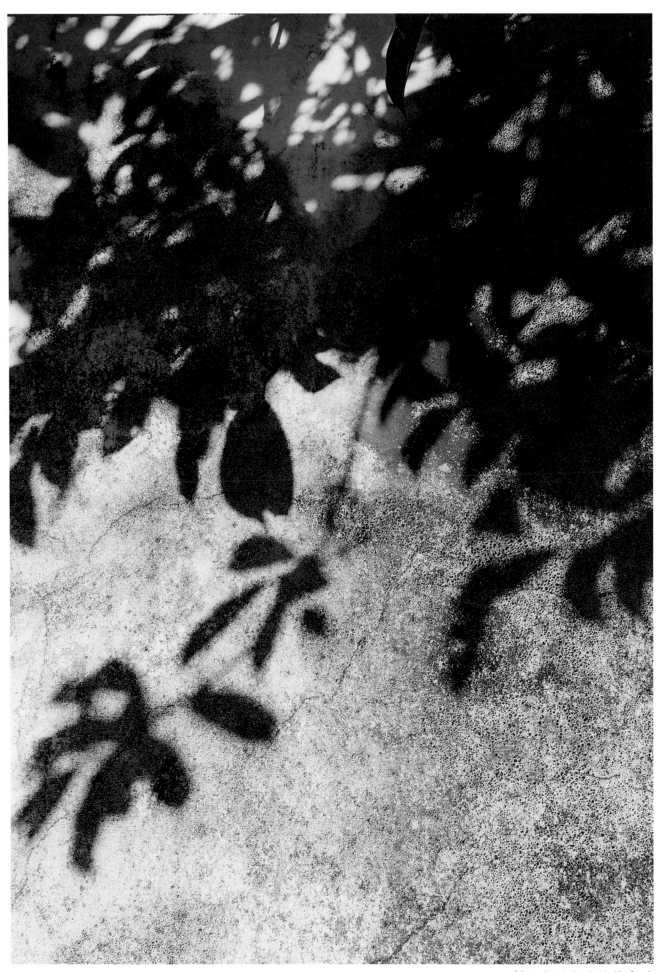

2018 攝於新竹新埔飛龍步道

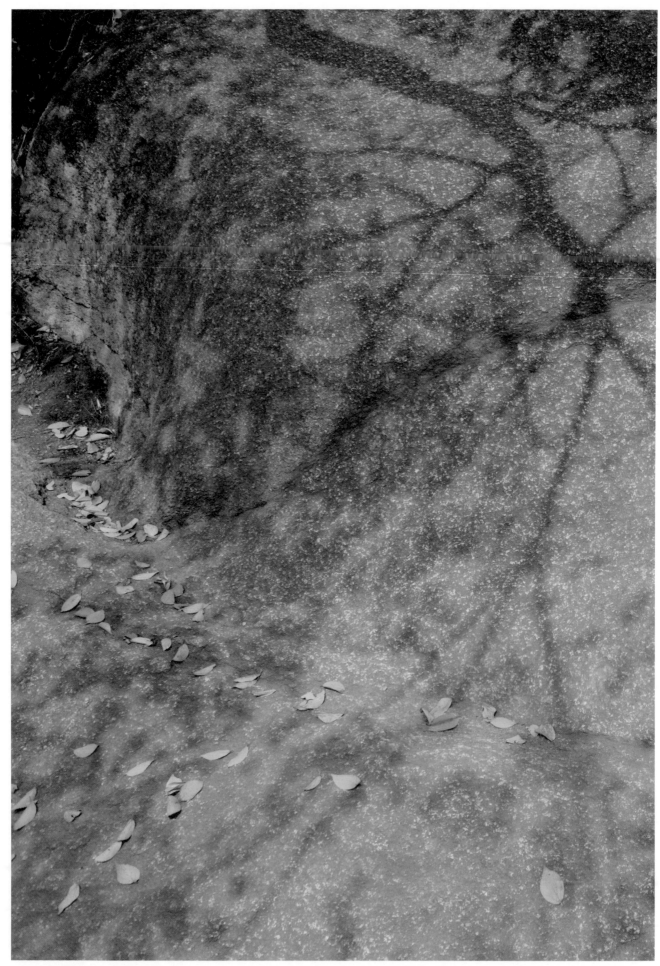

114

2018 攝於蘇州靈岩山

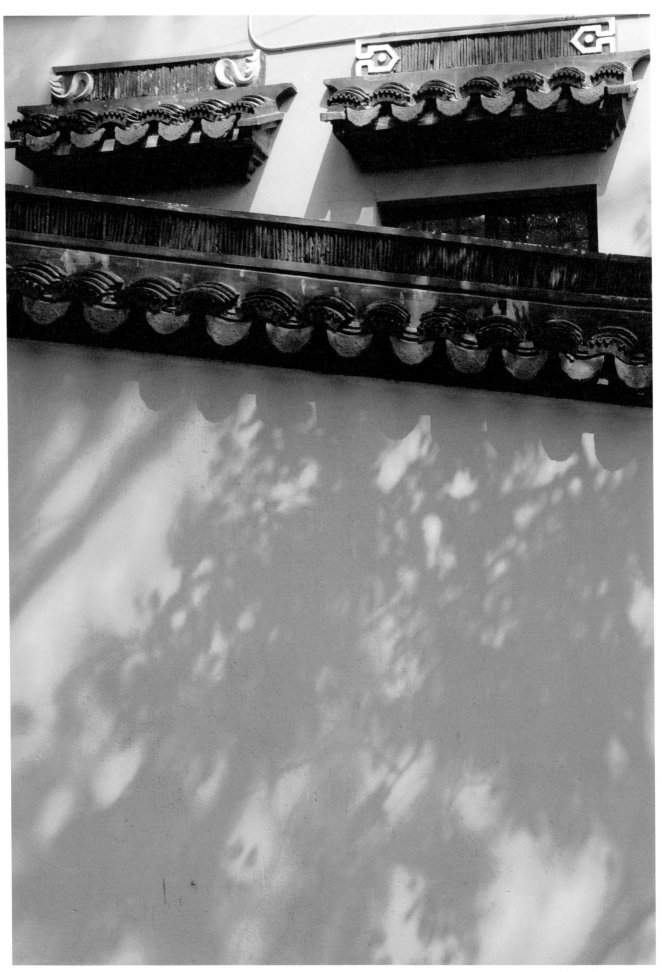

2018 攝於蘇州靈岩山 115

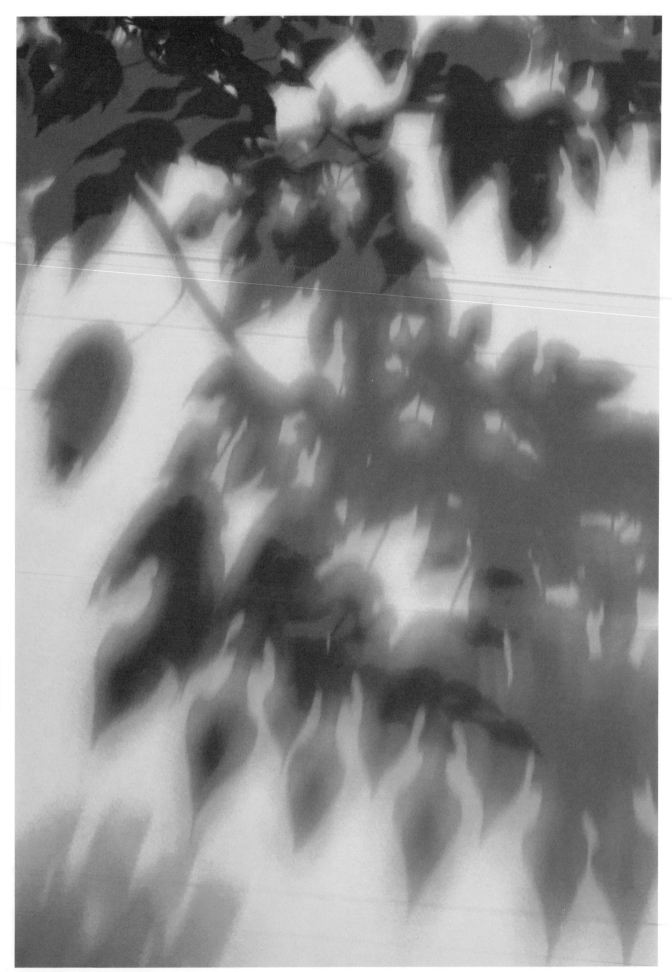

2018 攝於蘇州陽澄湖

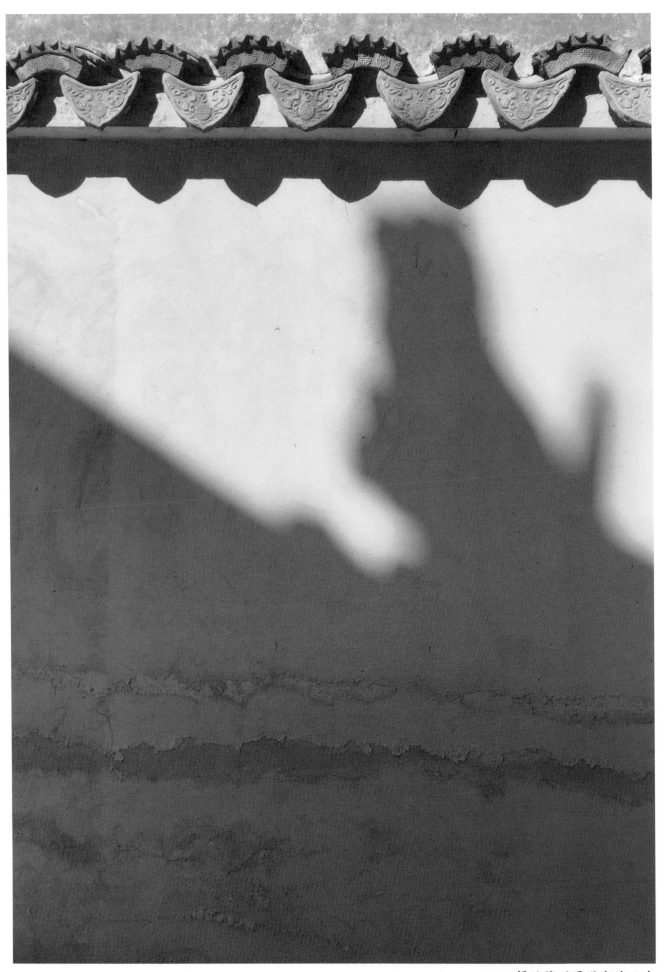

2018 攝於蘇州陽澄湖重元寺

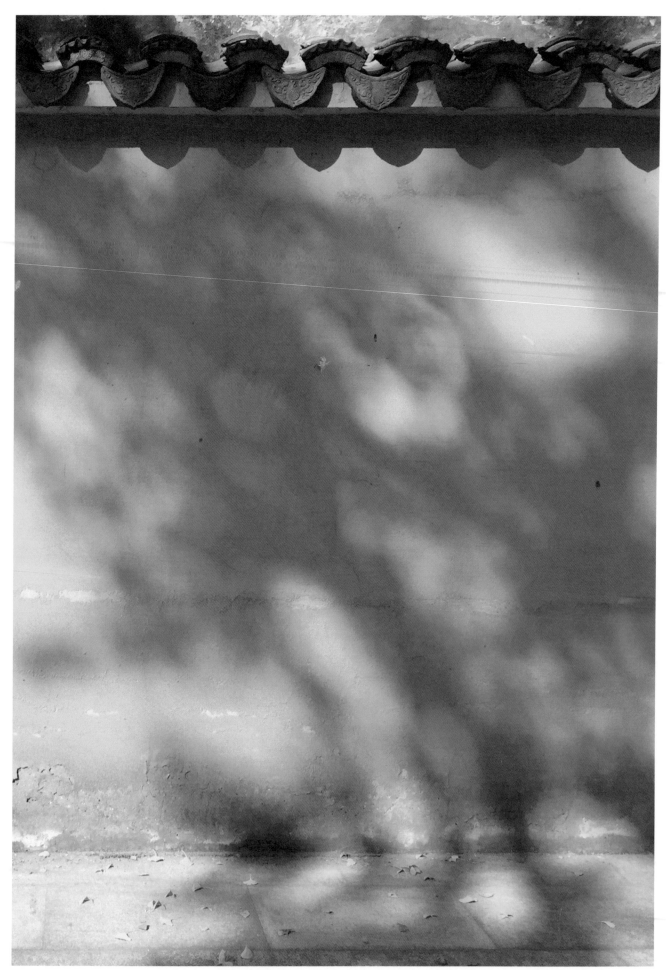

2018 攝於蘇州陽澄湖重元寺

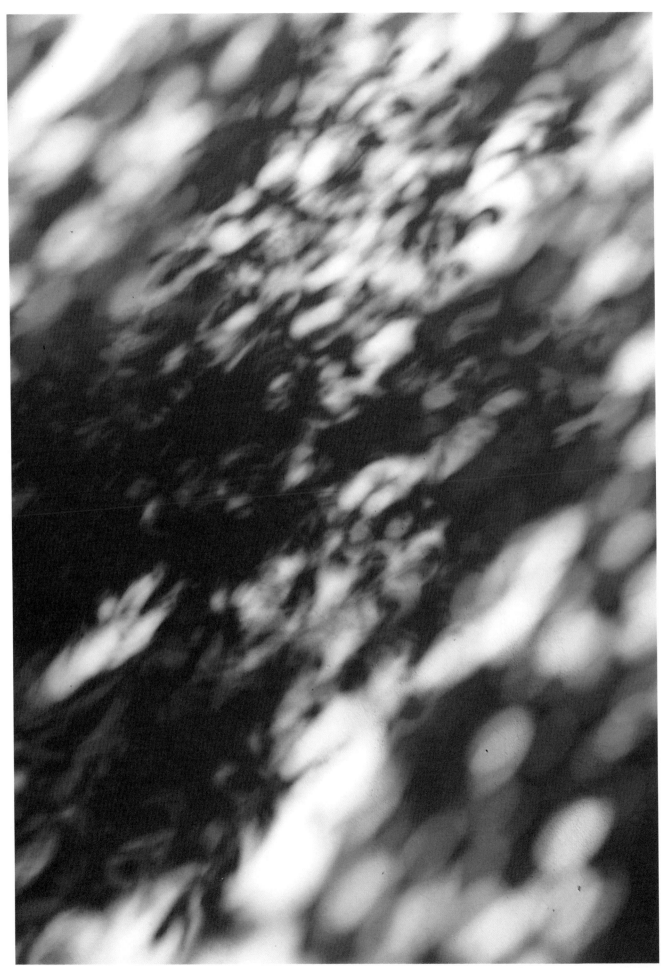

2018 攝於蘇州陽澄湖重元寺

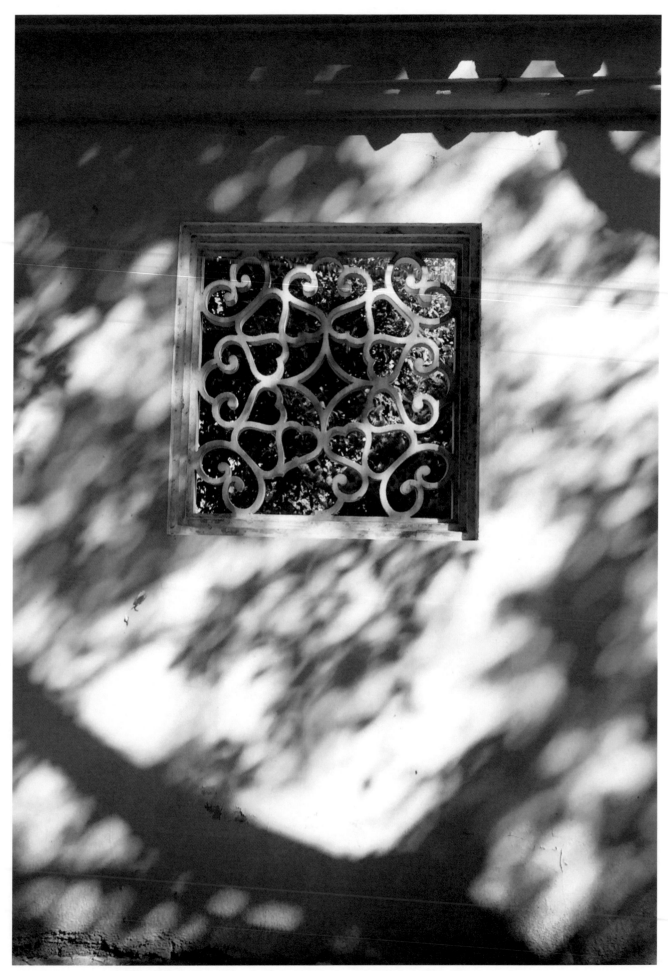

2018 攝於蘇州陽澄湖重元寺

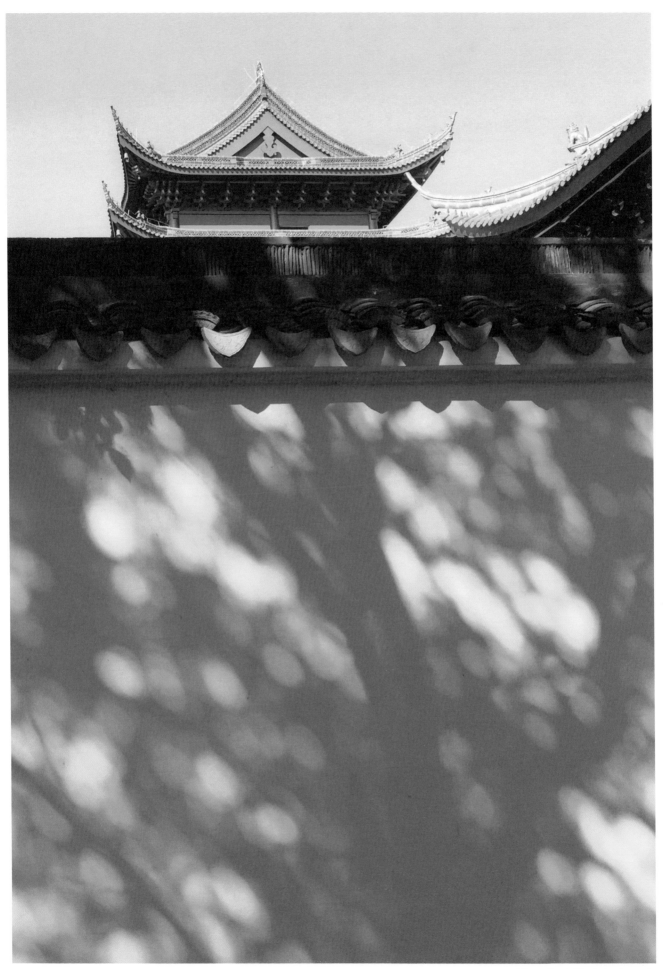

2018 攝於蘇州陽澄湖重元寺

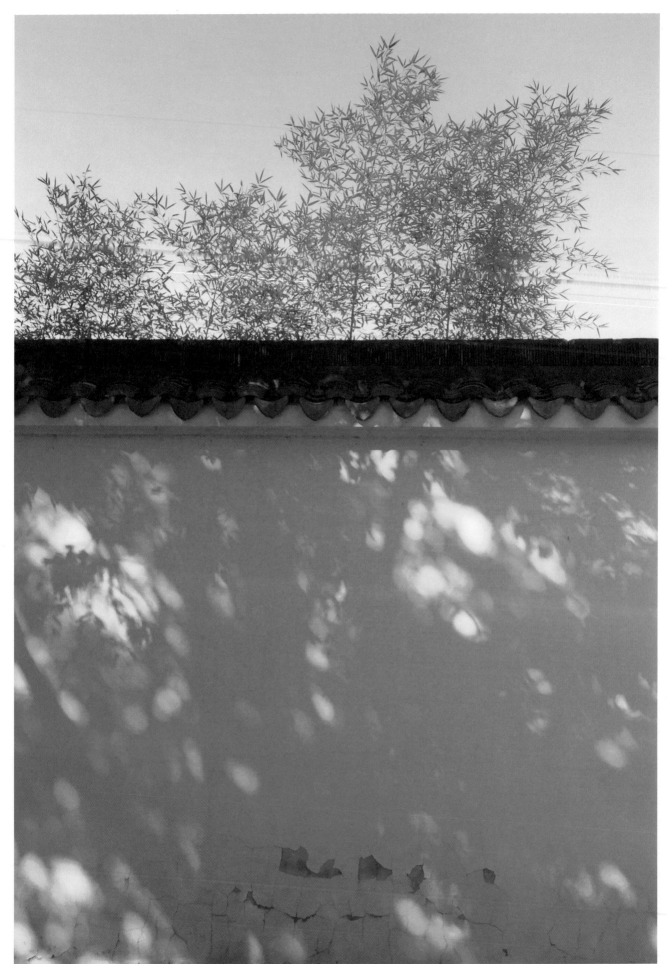

花影集 中國古典美學攝影（2010—2022）

2018 攝於蘇州陽澄湖重元寺

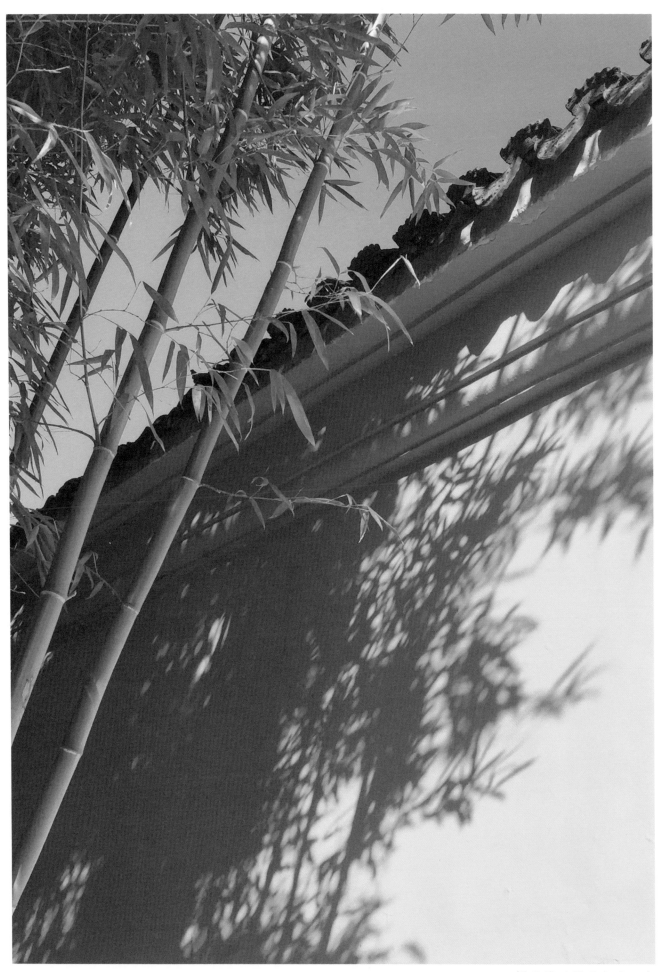

2018 攝於蘇州陽澄湖重元寺

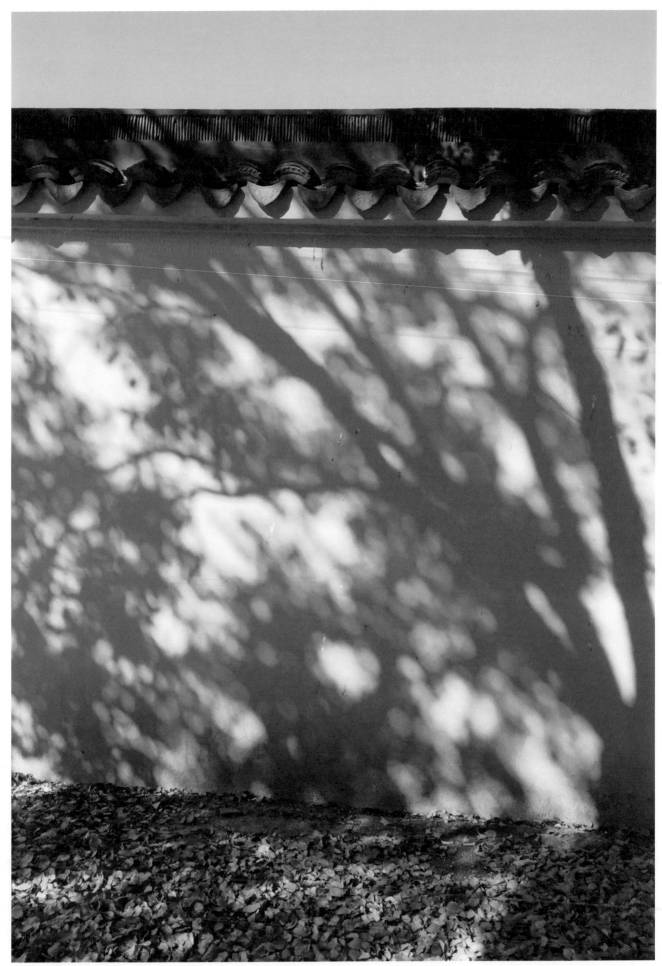

2018 攝於蘇州陽澄湖重元寺

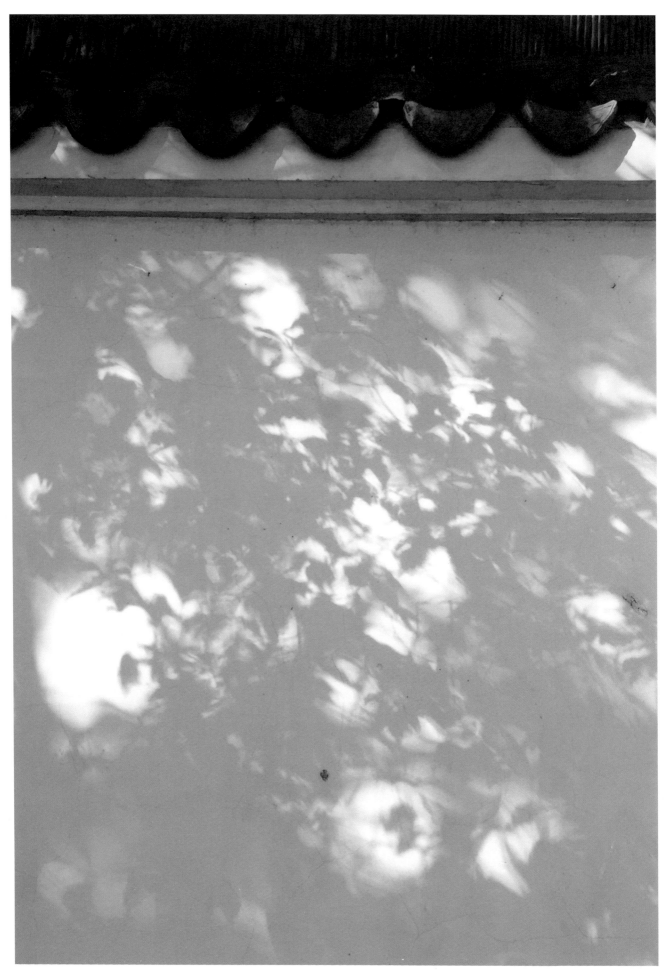

2018 攝於蘇州陽澄湖重元寺

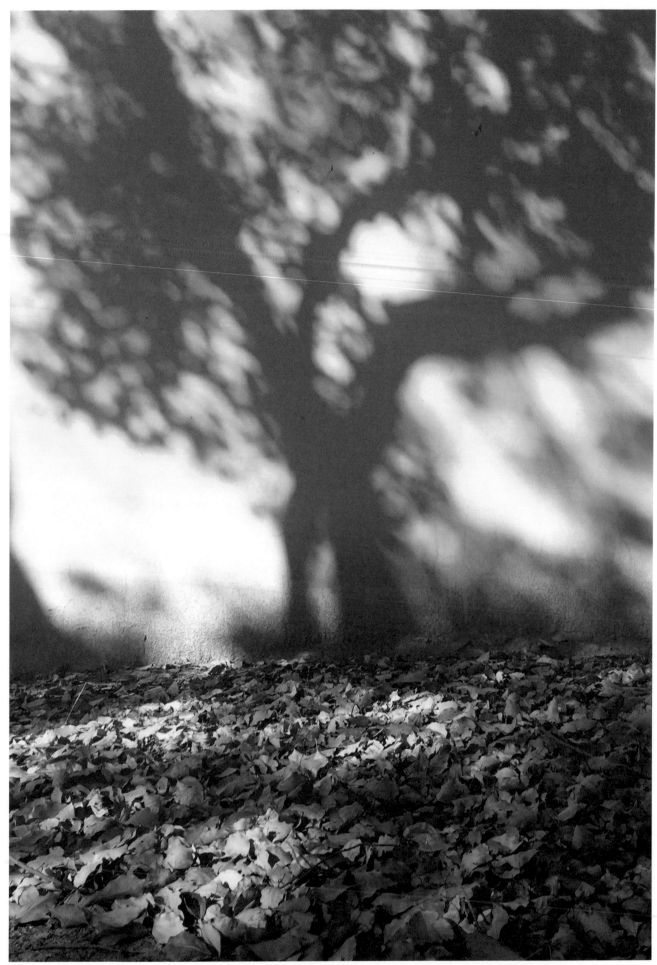

花影集 中國古典美學攝影（2010—2022）

2018 攝於蘇州陽澄湖重元寺

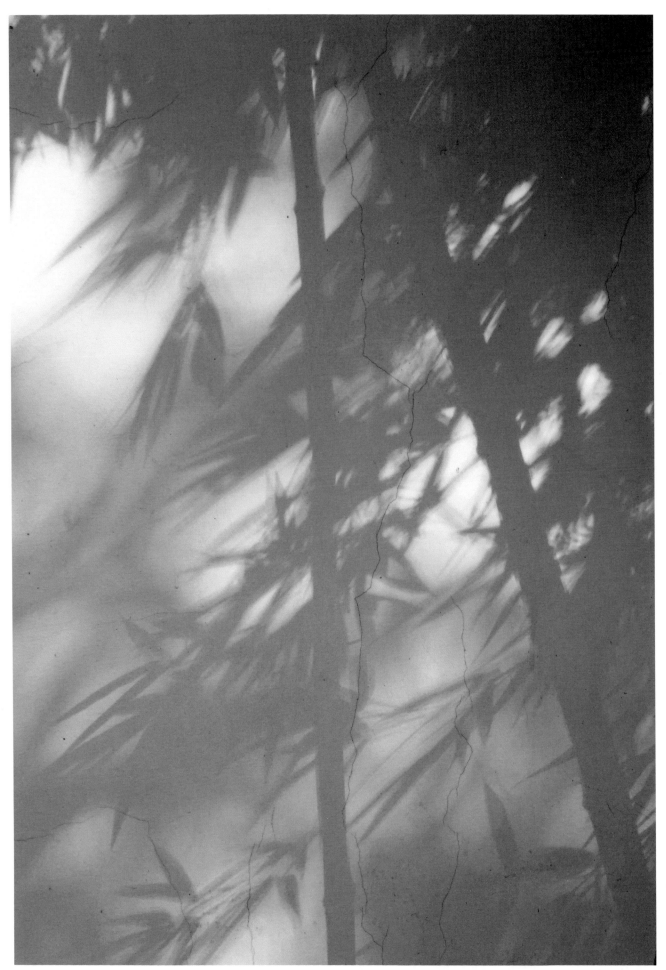

2018 攝於蘇州陽澄湖重元寺

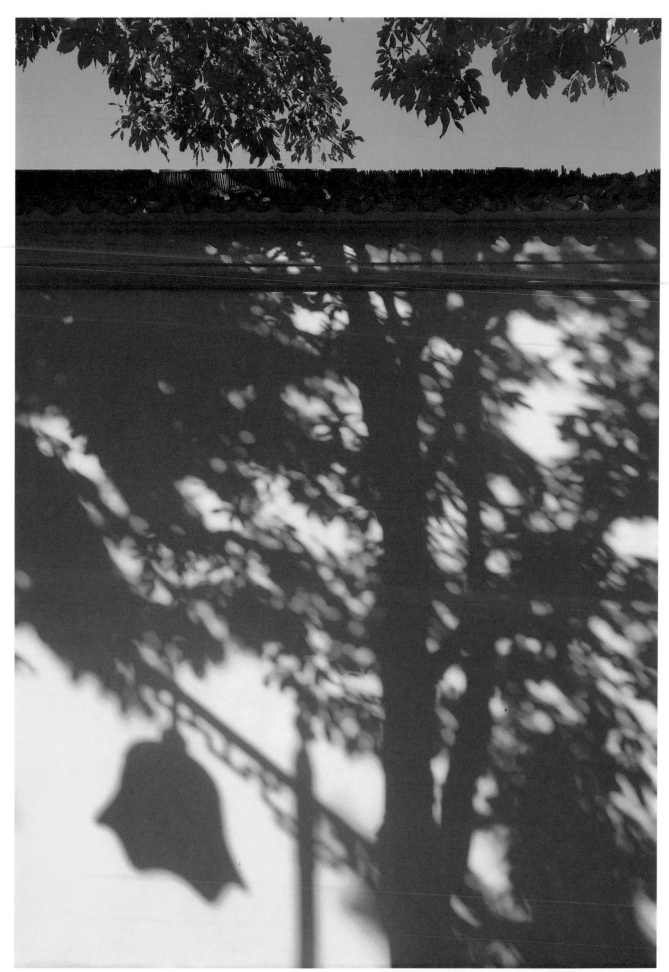

2018 攝於蘇州陽澄湖重元寺

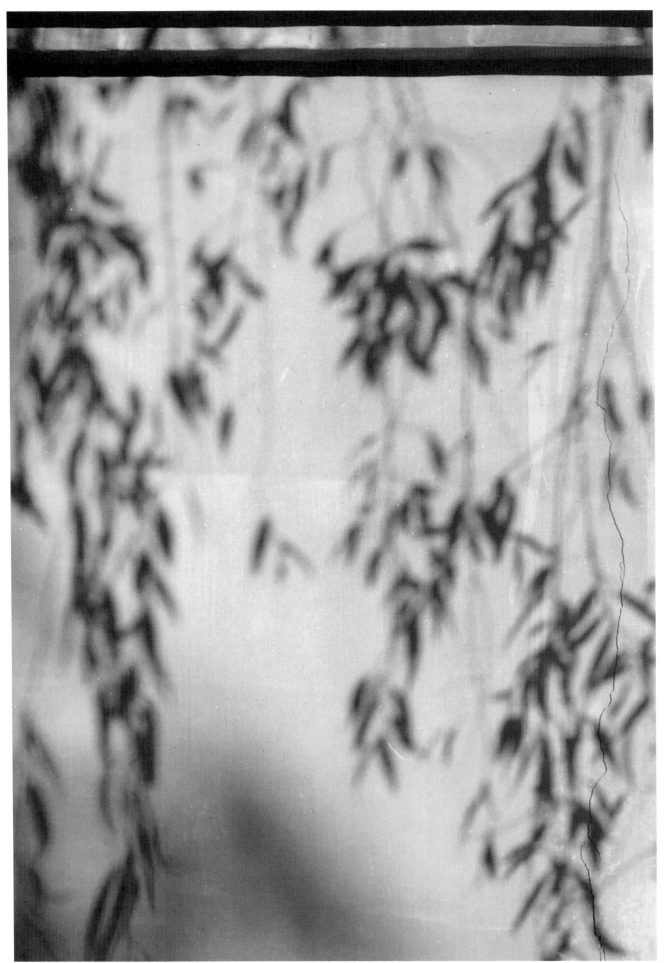

2018 攝於蘇州陽澄湖重元寺

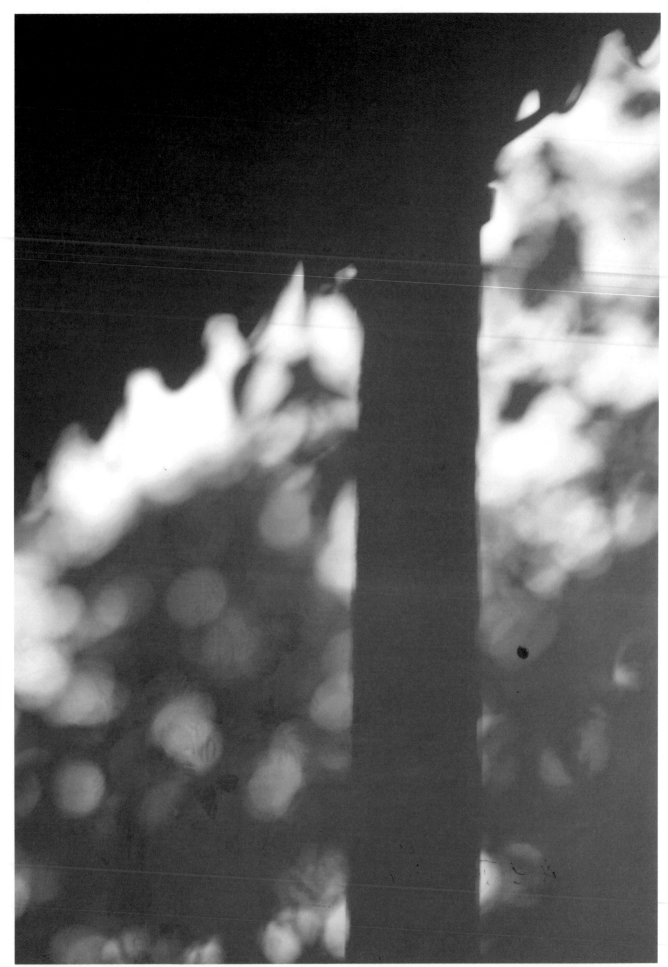

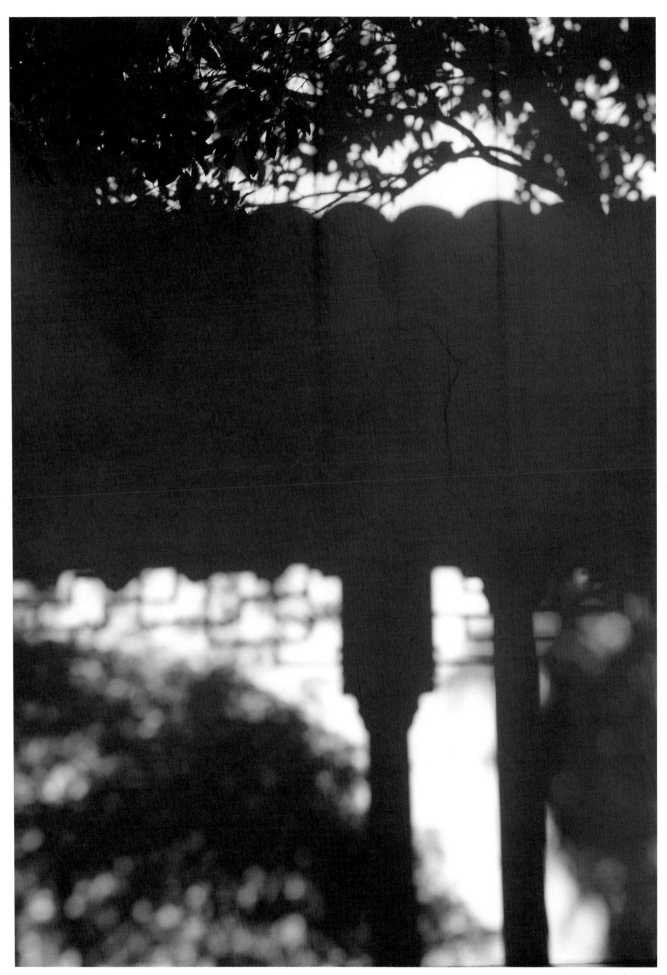

2018 攝於蘇州護城河

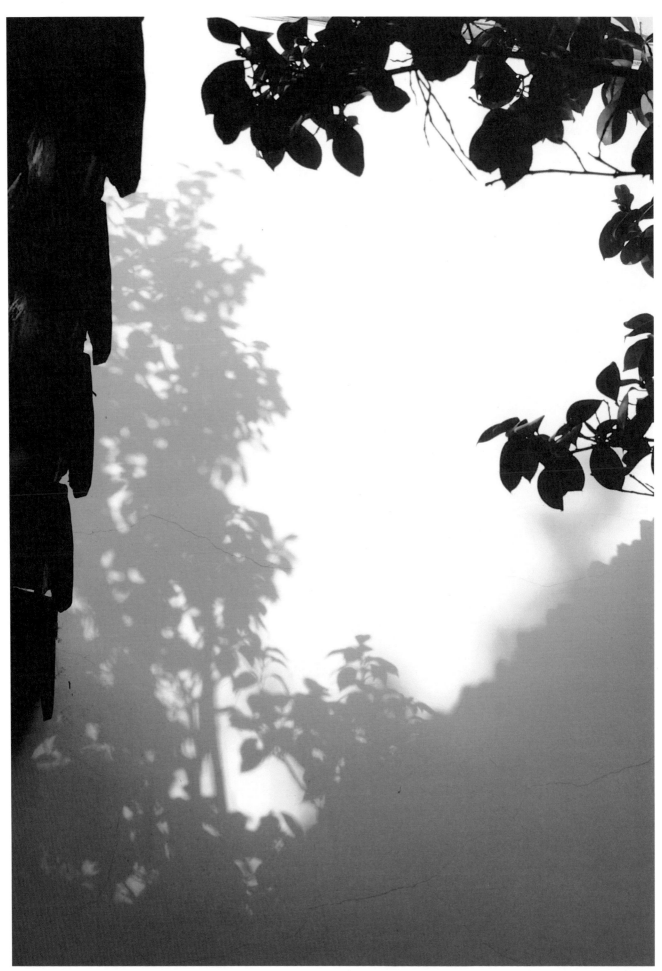

2018 攝於蘇州護城河

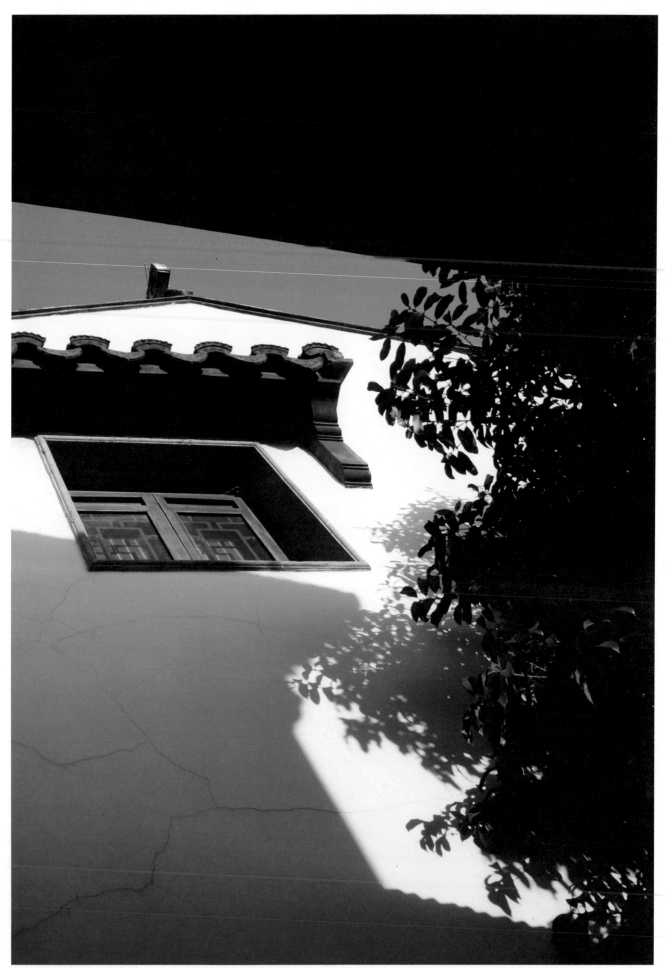

134

2018 攝於蘇州護城河

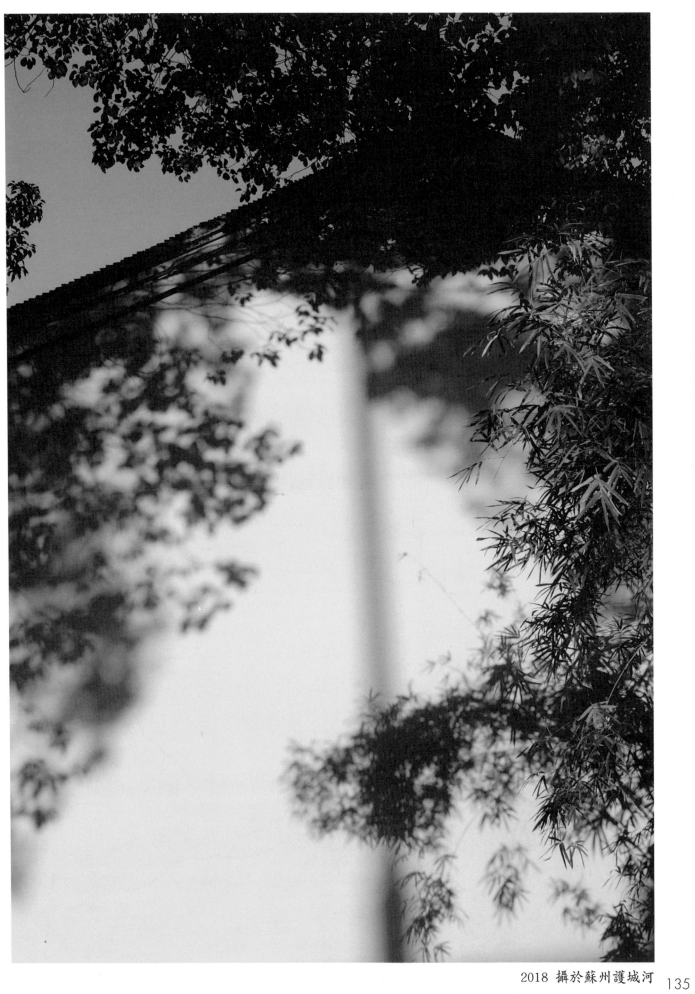

2018 攝於蘇州護城河

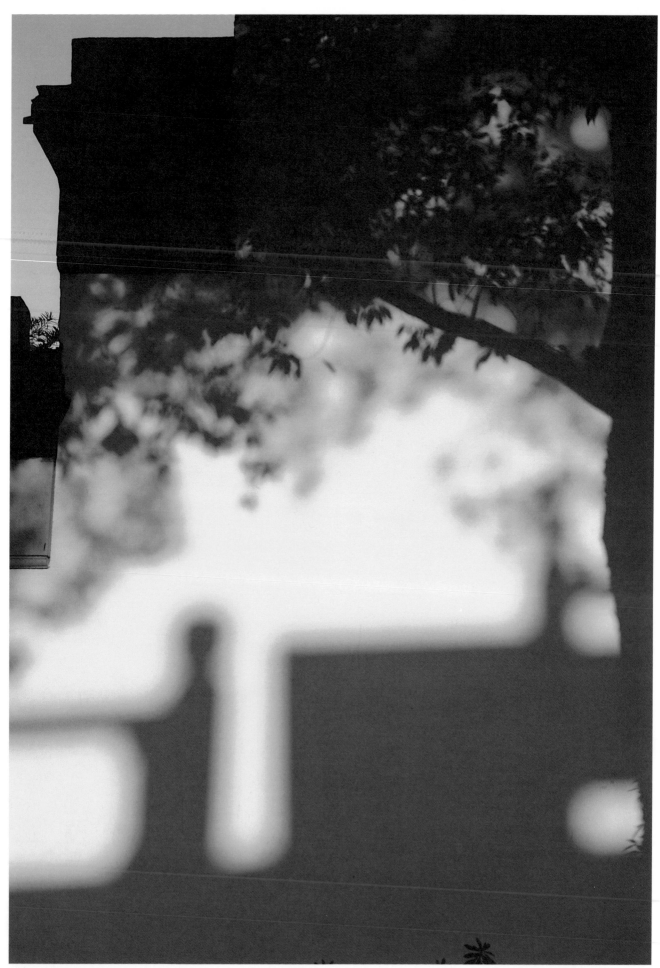

花影集 中國古典美學攝影（2010—2022）

2018 攝於蘇州護城河

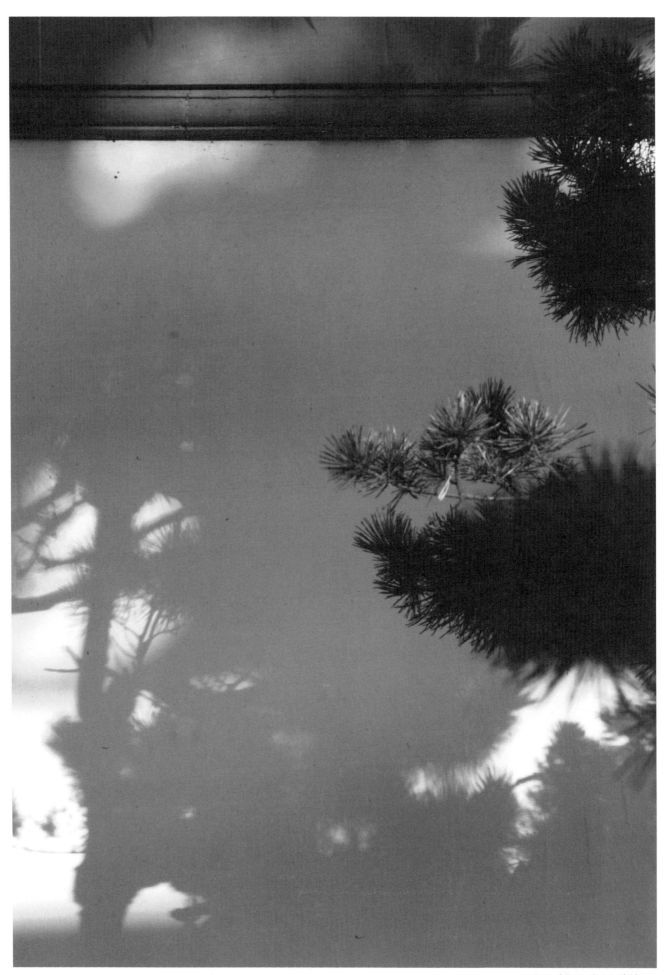

2018 攝於蘇州護城河

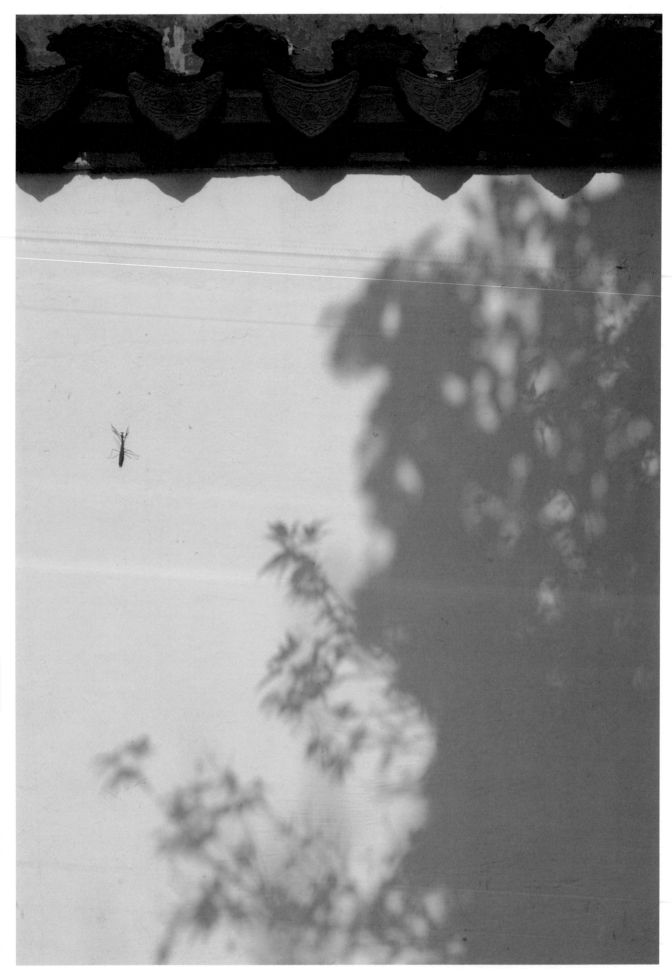

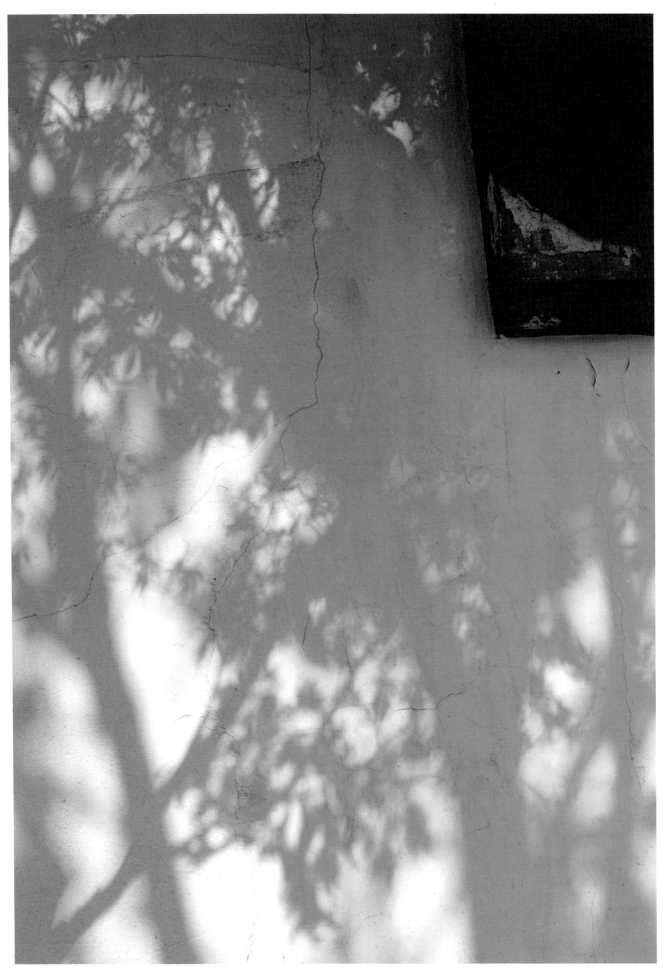

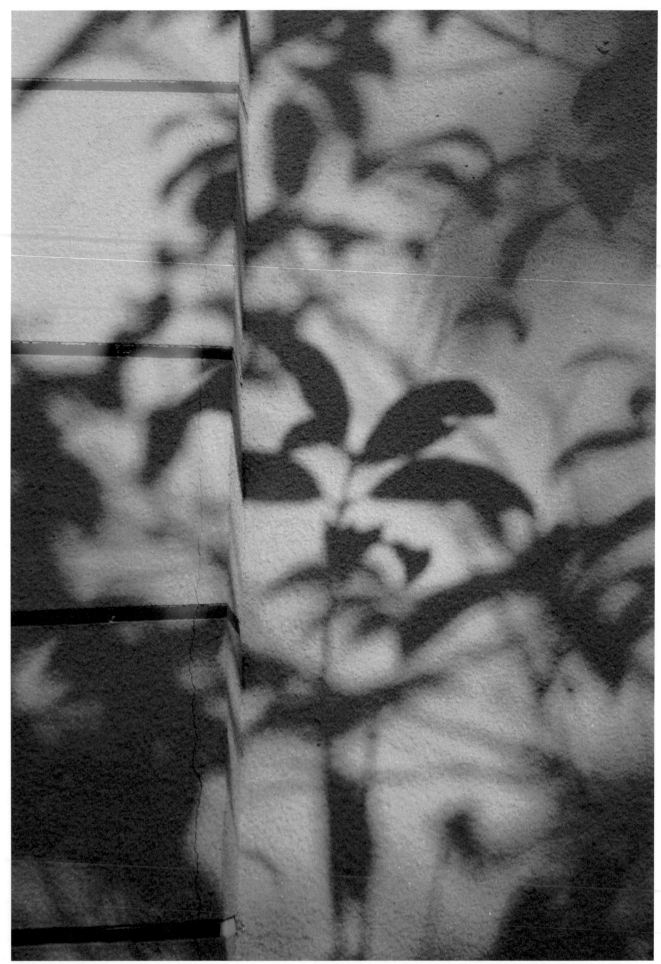

2018 攝於蘇州尹山湖

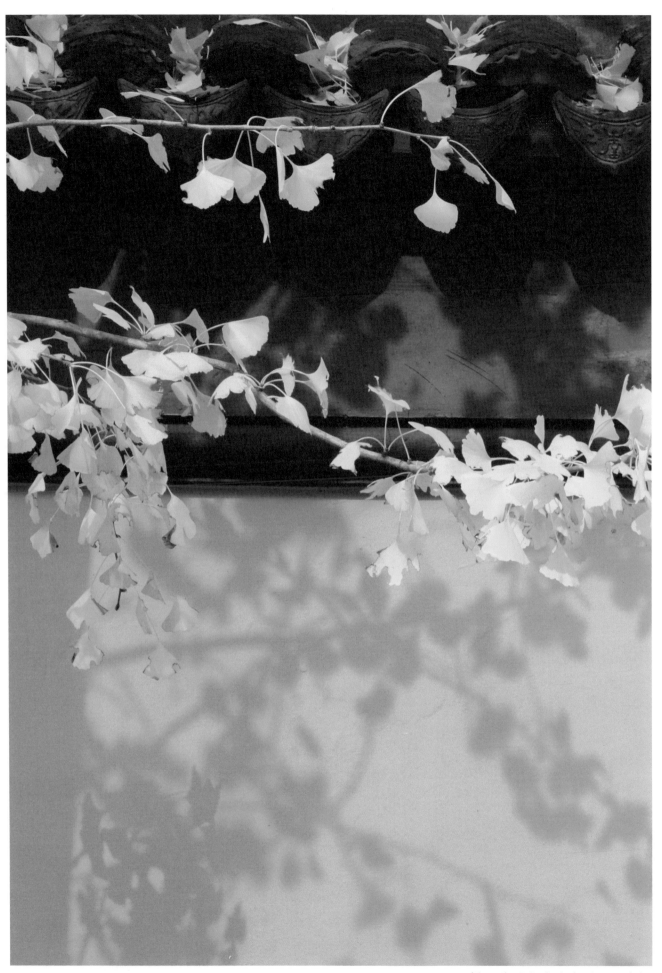

2018 攝於蘇州戒幢律寺（西園寺）

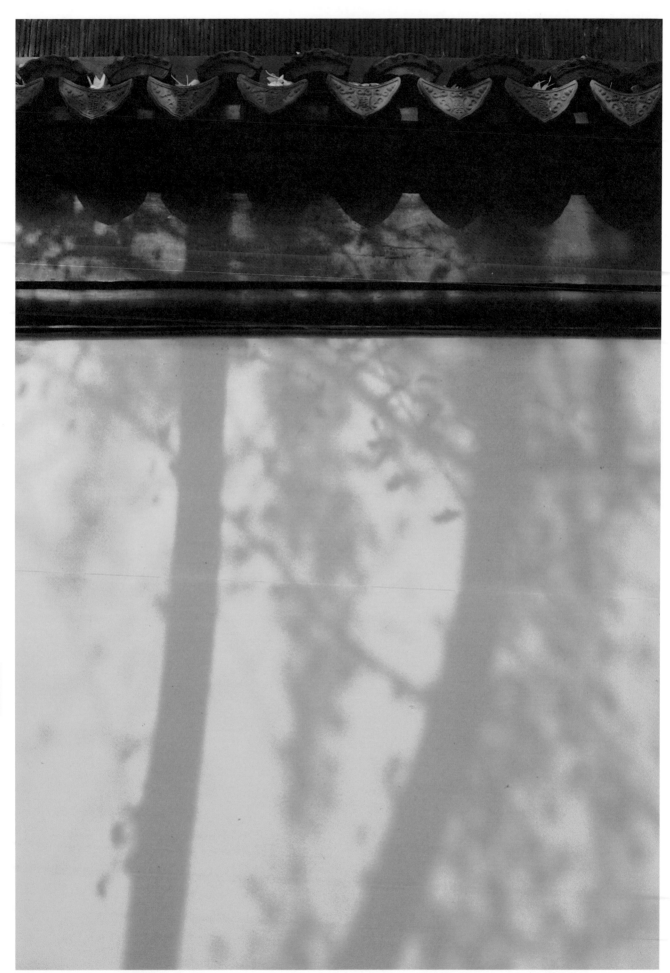

142

2018 攝於蘇州戒幢律寺（西園寺）

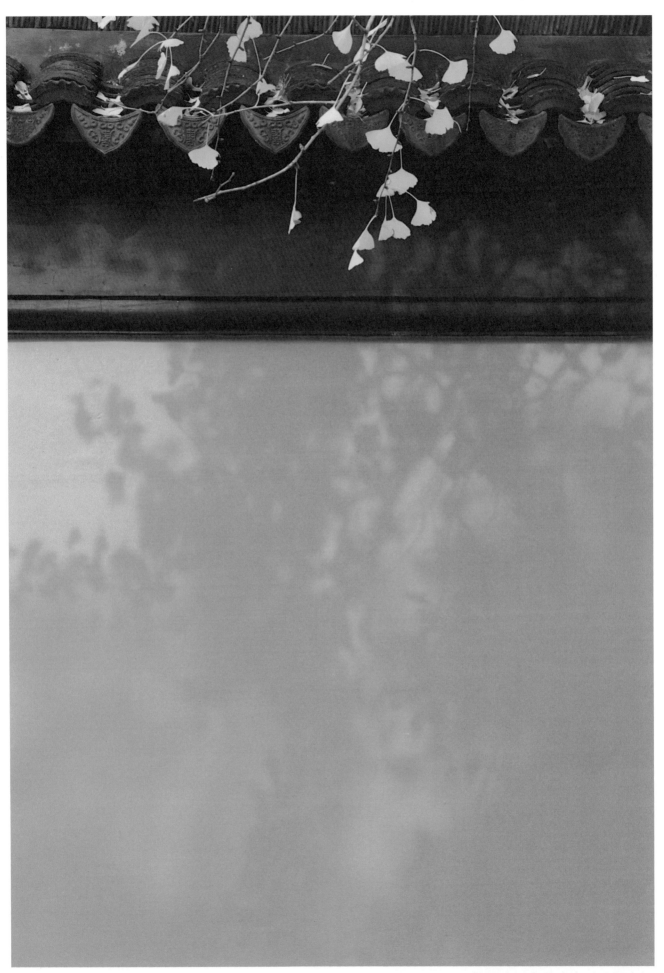

2018 攝於蘇州戒幢律寺（西園寺）

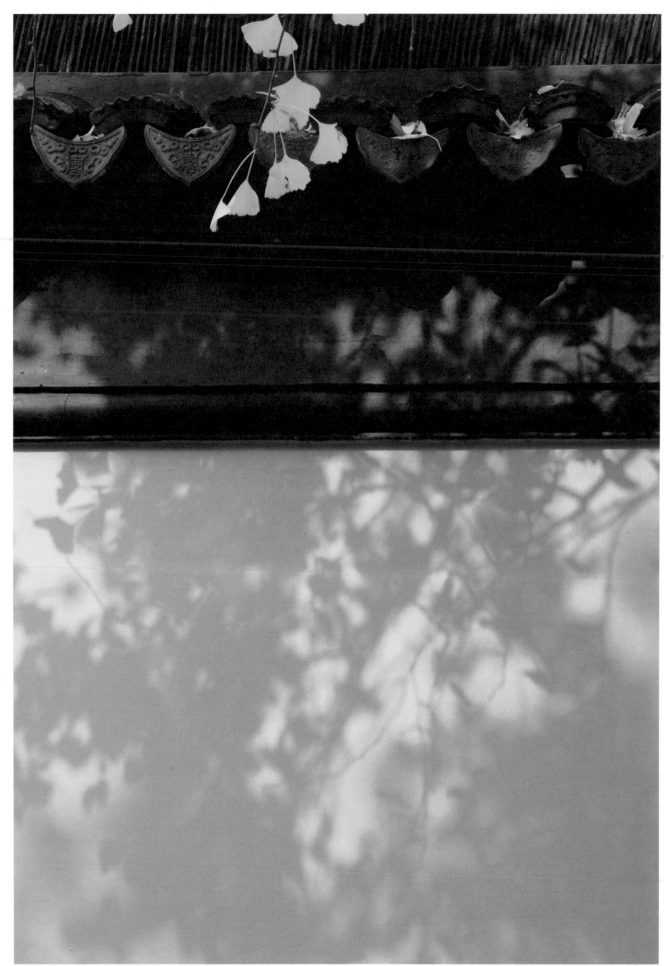

花影集 中國古典美學攝影（2010—2022）

2018 攝於蘇州戒幢律寺（西園寺）

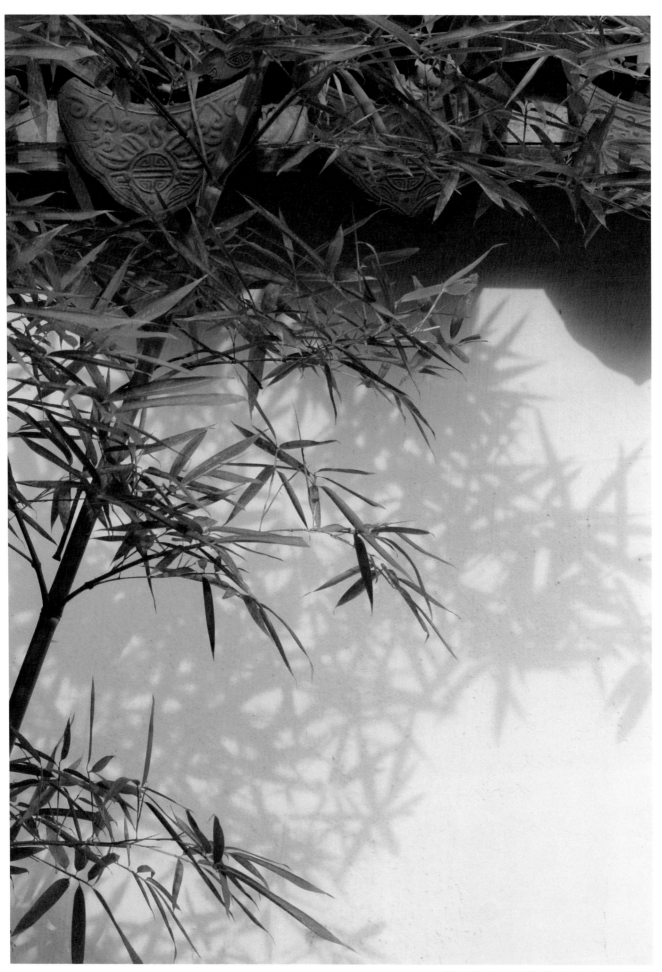

2018 攝於蘇州山塘街義風園（五人墓）

145

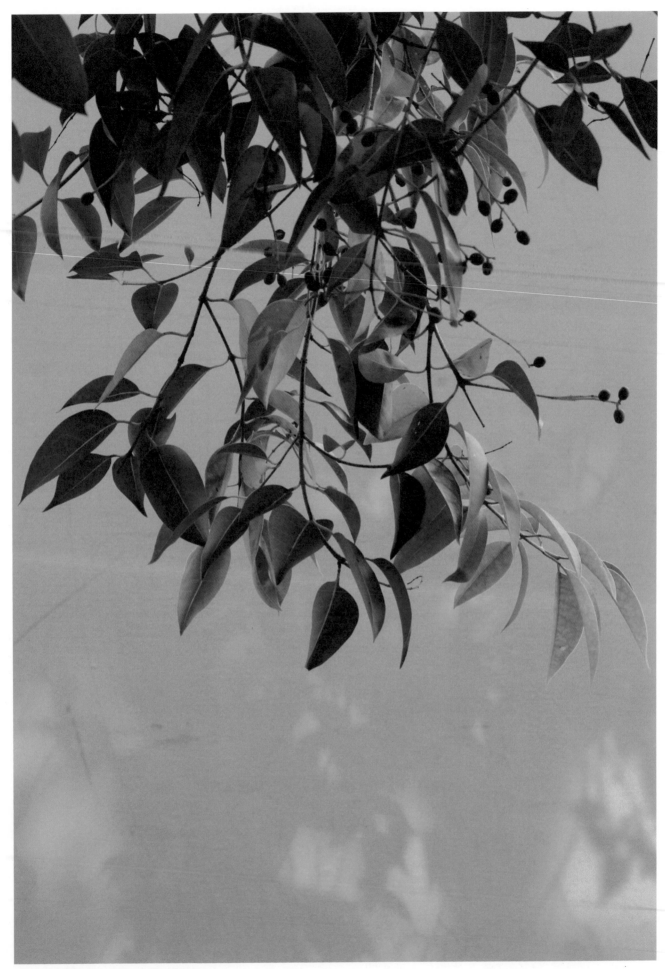

花影集 中國古典美學攝影（2010—2022）

146

2018 攝於蘇州山塘街普福禪寺

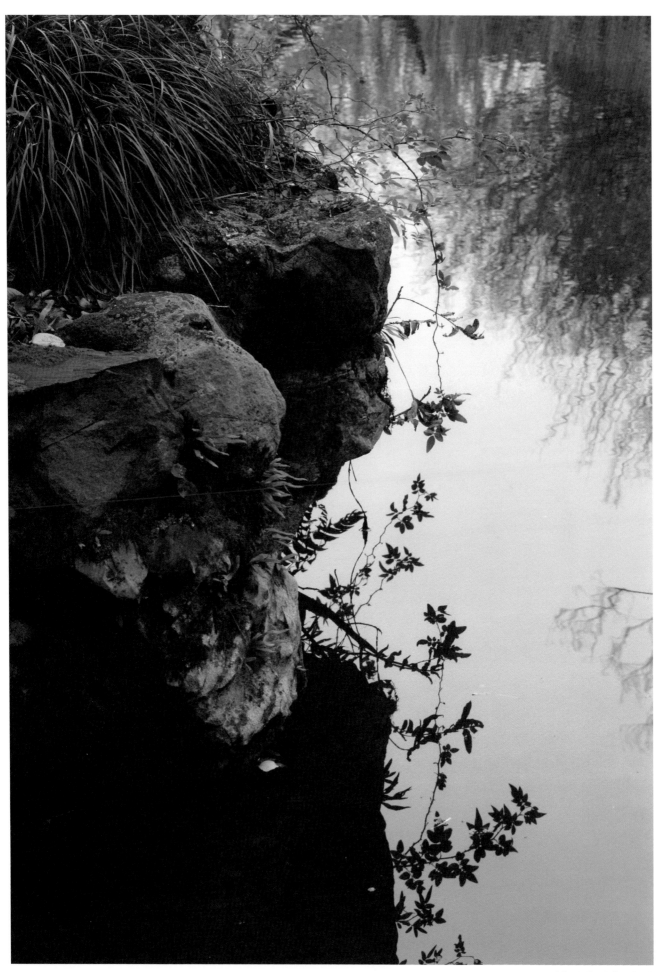

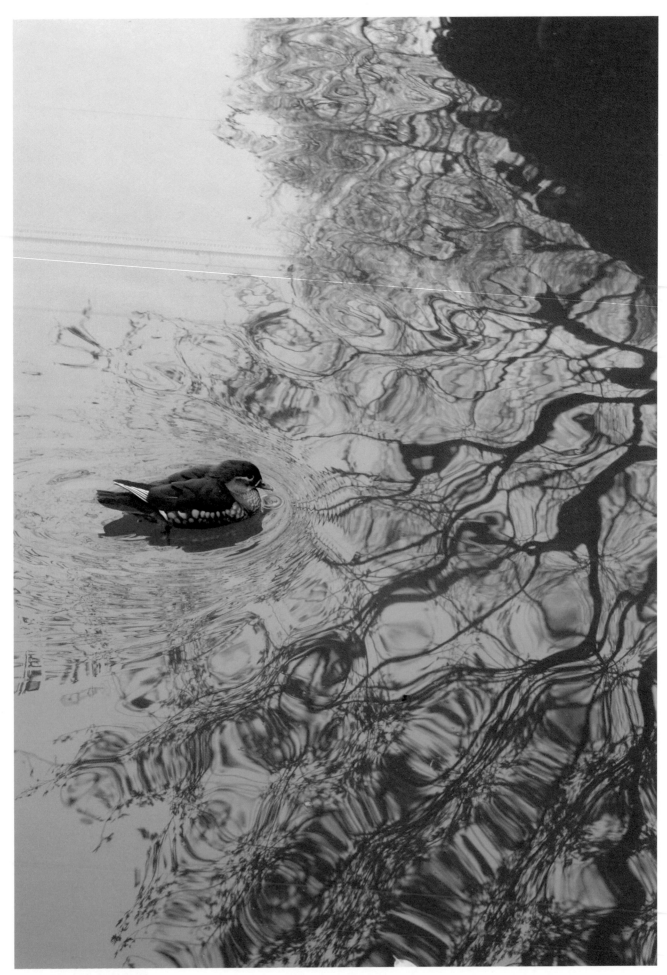

2018 攝於蘇州拙政園

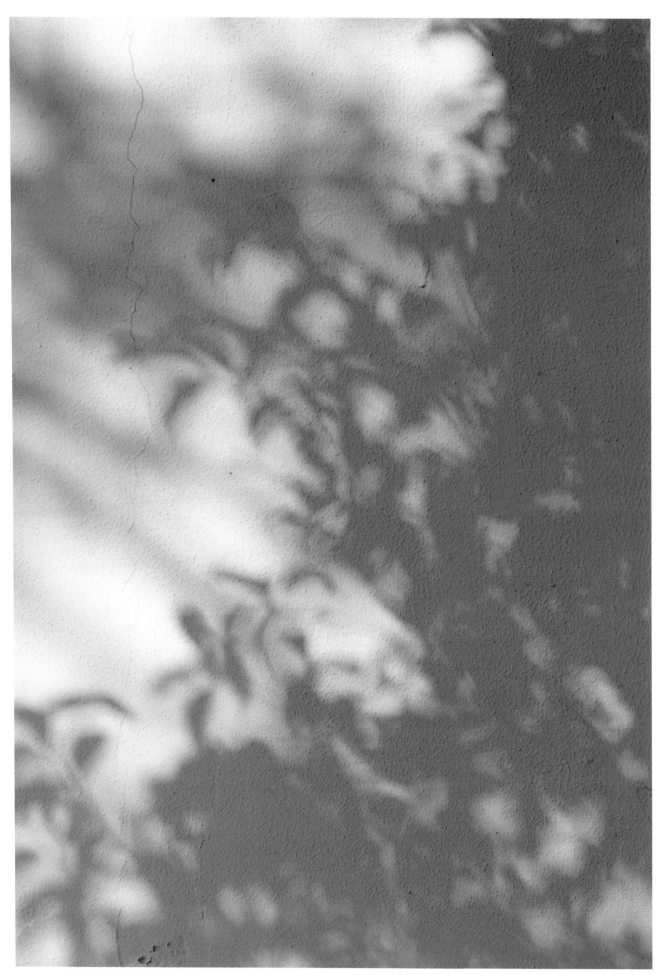

2018 攝於蘇州常熟尚湖

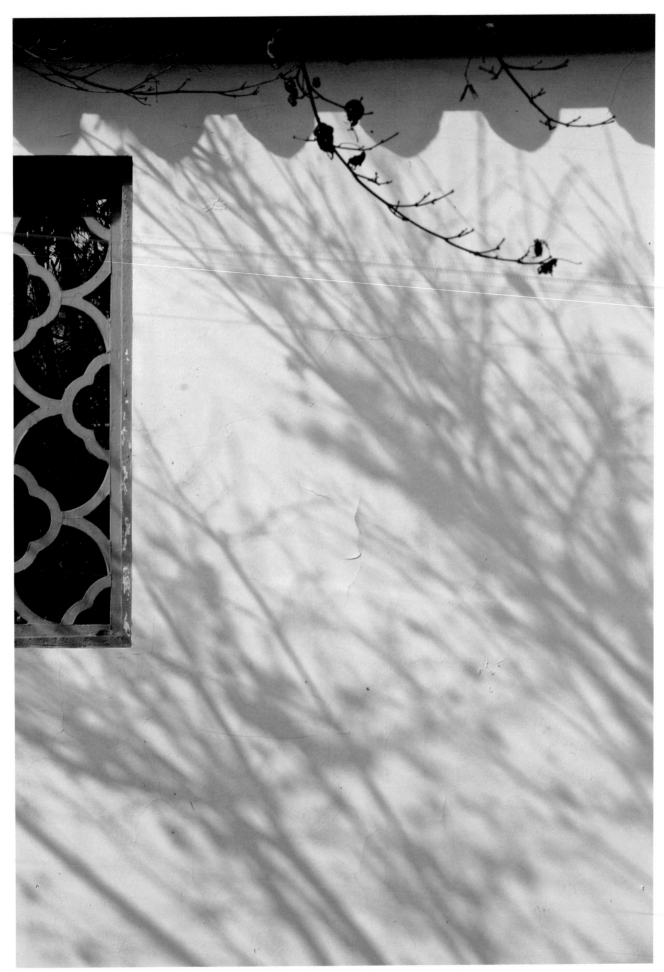

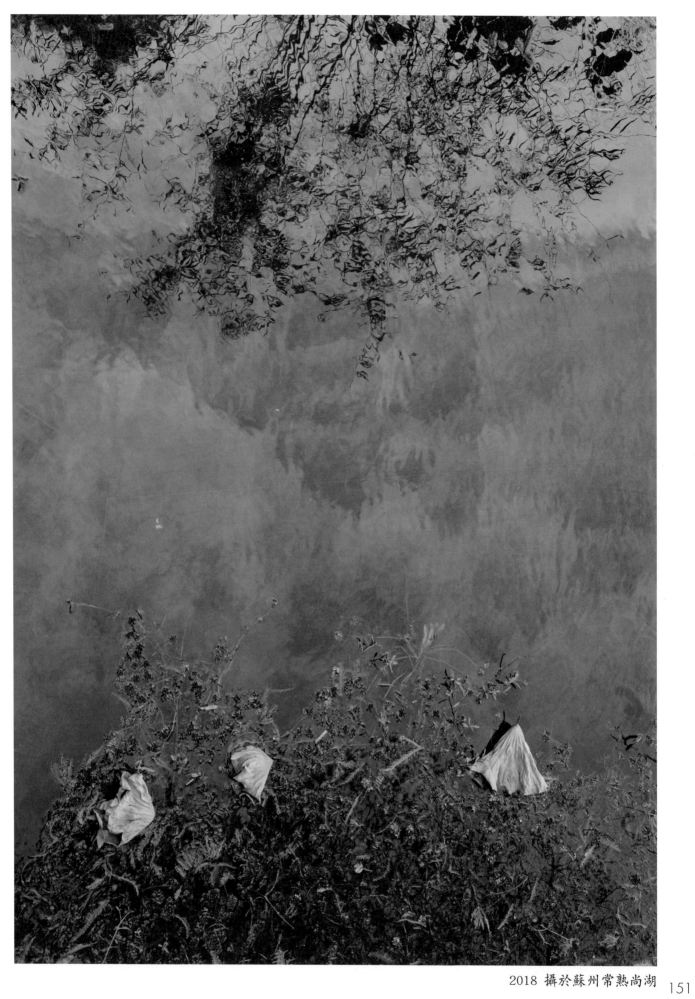

2018 攝於蘇州常熟尚湖

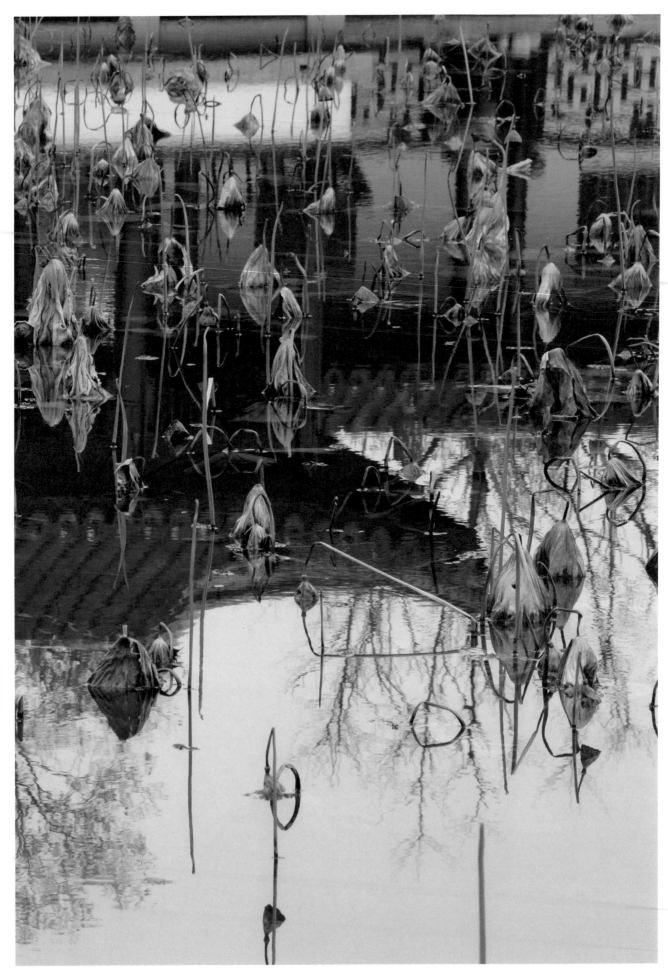

2018 攝於蘇州常熟尚湖

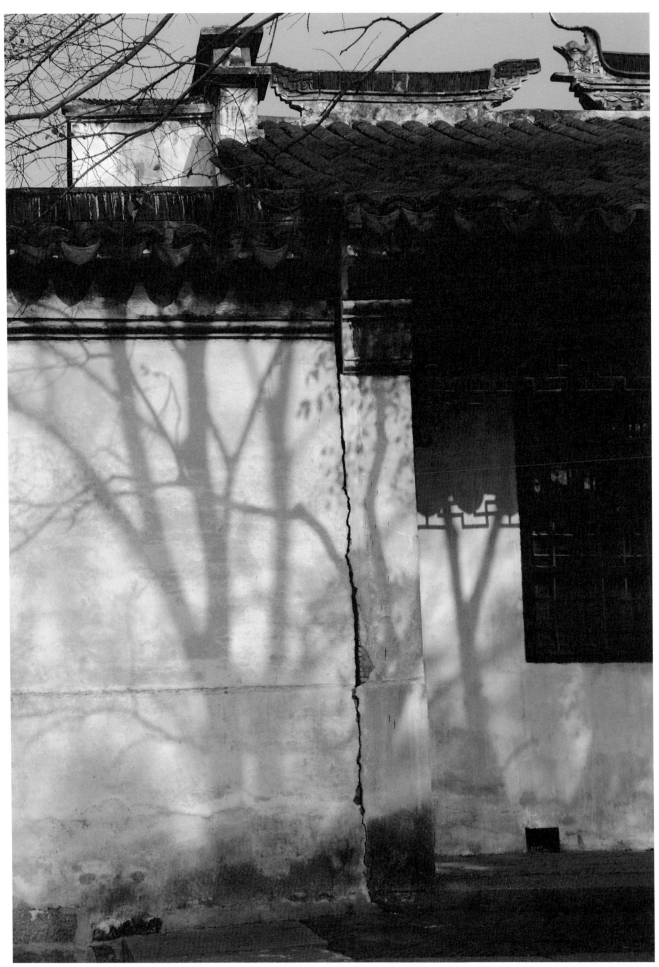

2018 攝於蘇州石湖漁莊 153

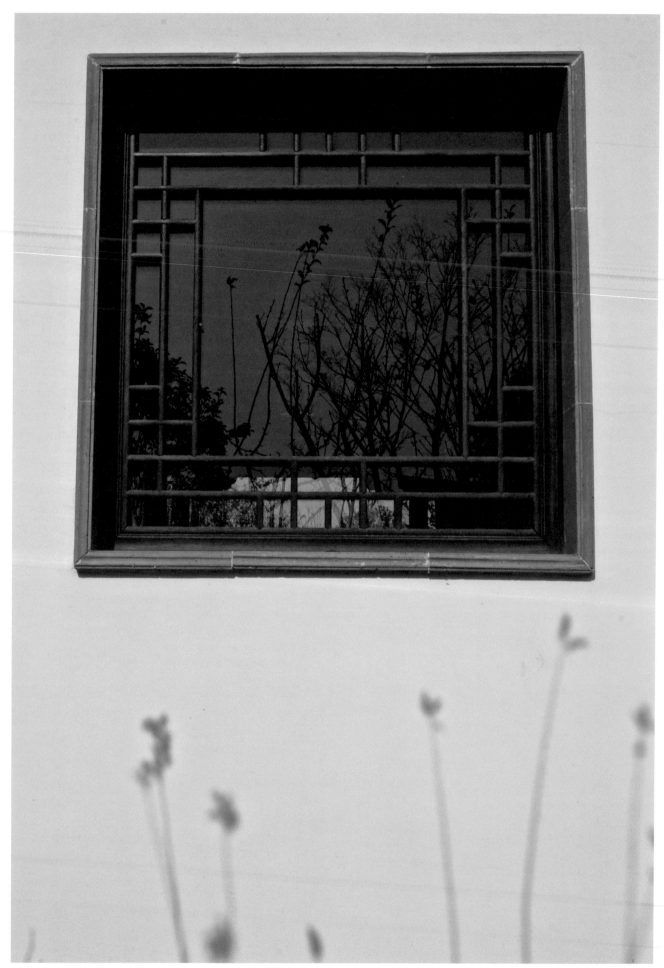

2018 攝於蘇州石湖

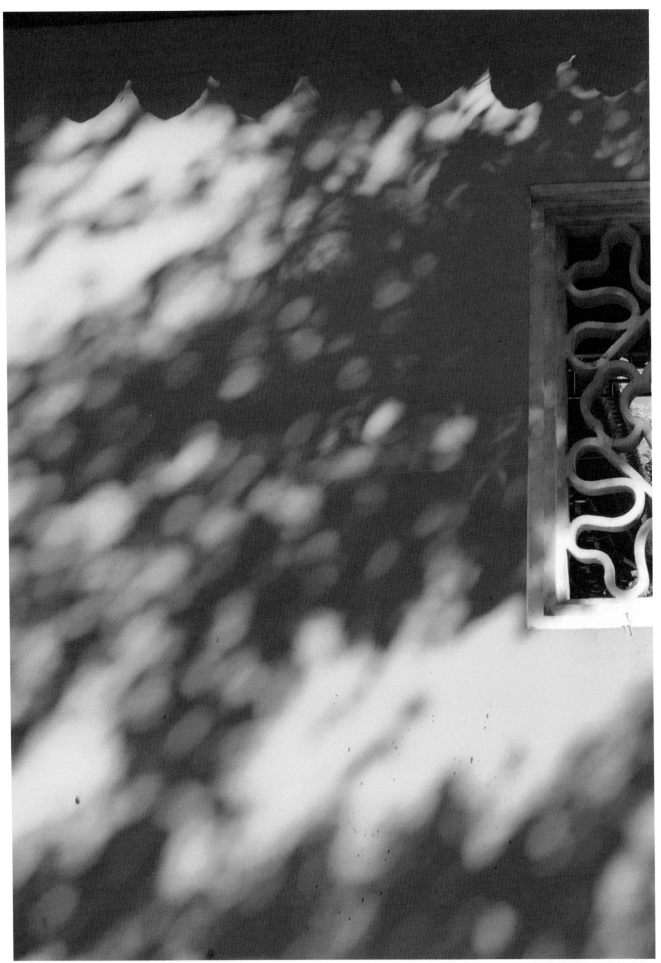

2018 攝於蘇州陽澄湖重元寺

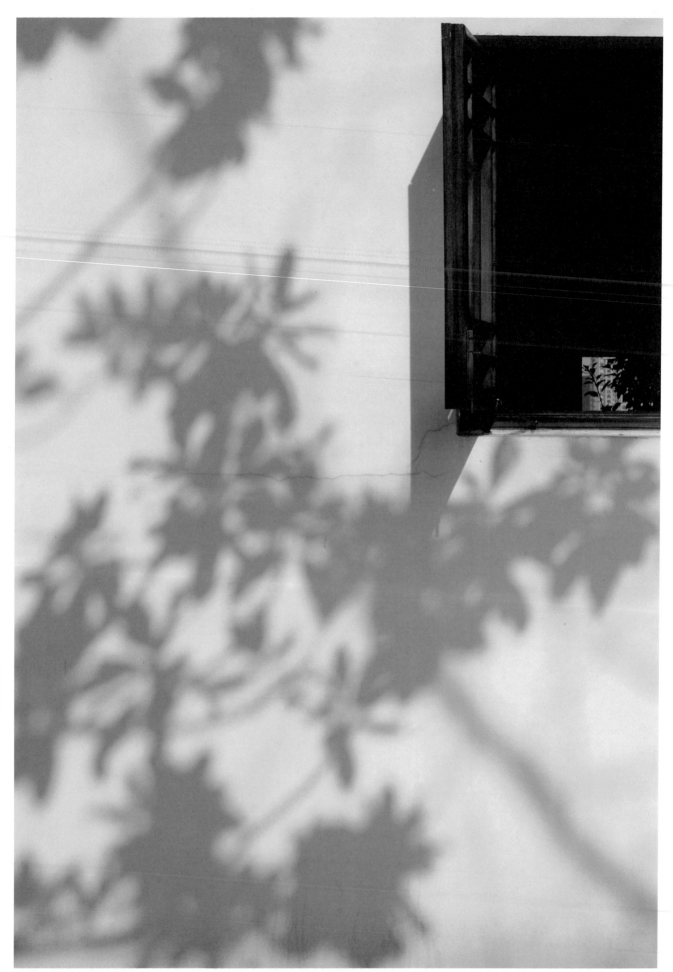

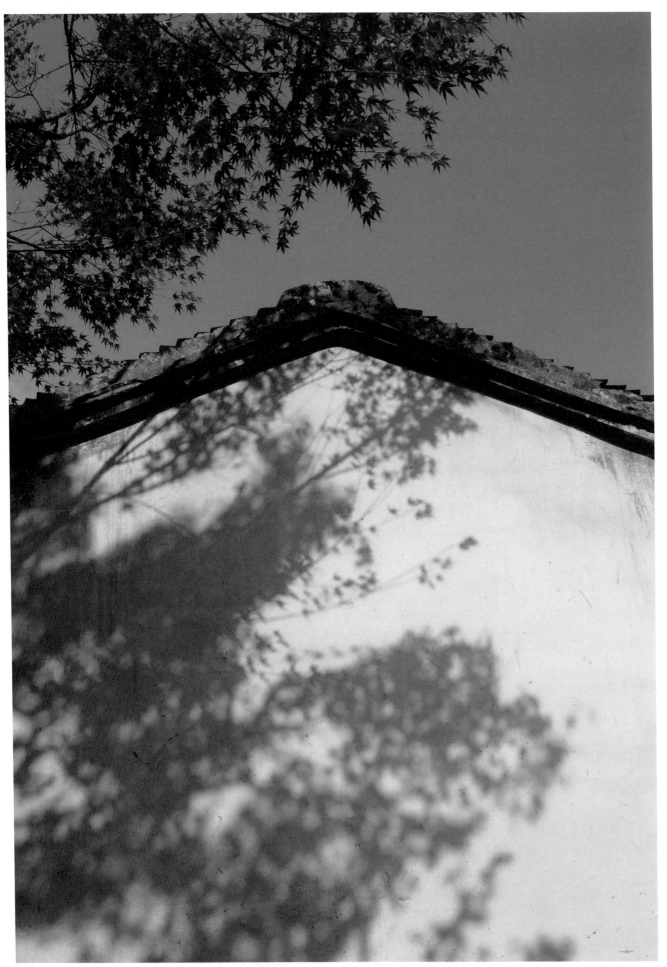

2018 攝於蘇州留園 157

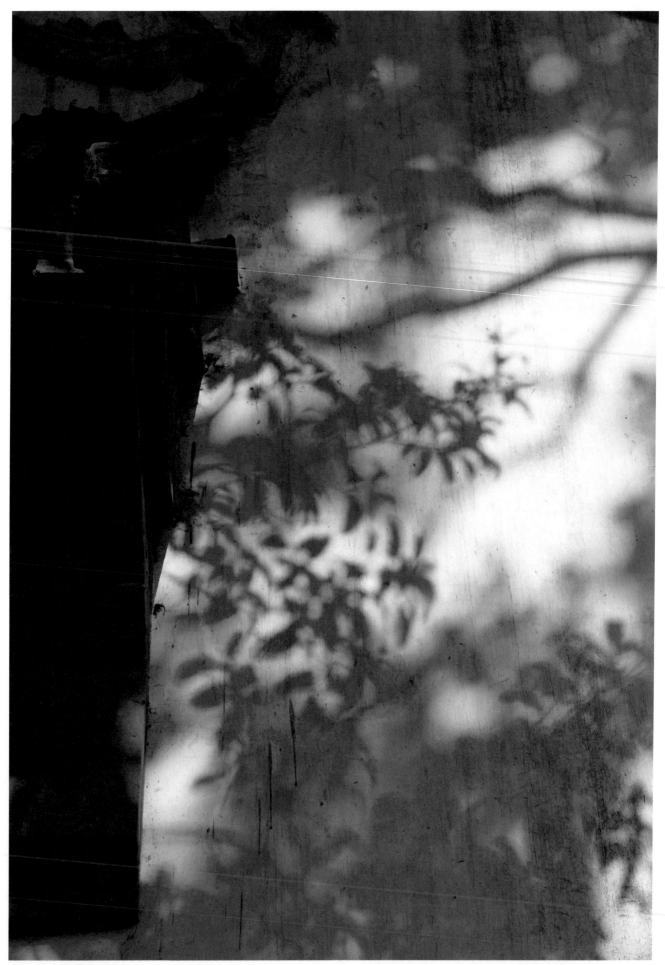

2018 攝於蘇州留園

花影集 中國古典美學攝影（2010—2022）

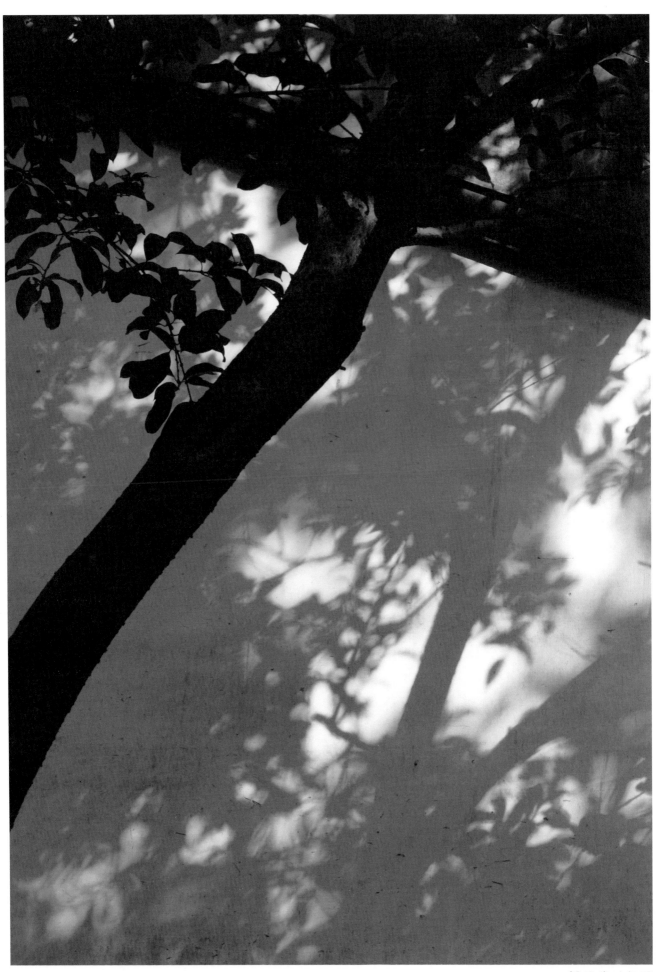

2018 攝於蘇州留園

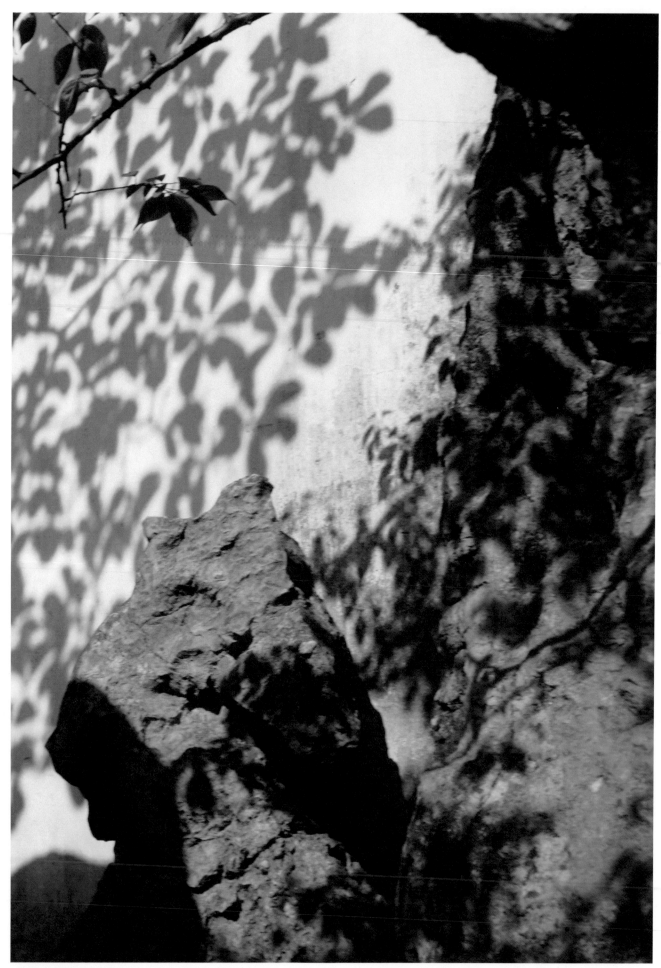

花影集 中國古典美學攝影（2010—2022）

2018 攝於蘇州留園

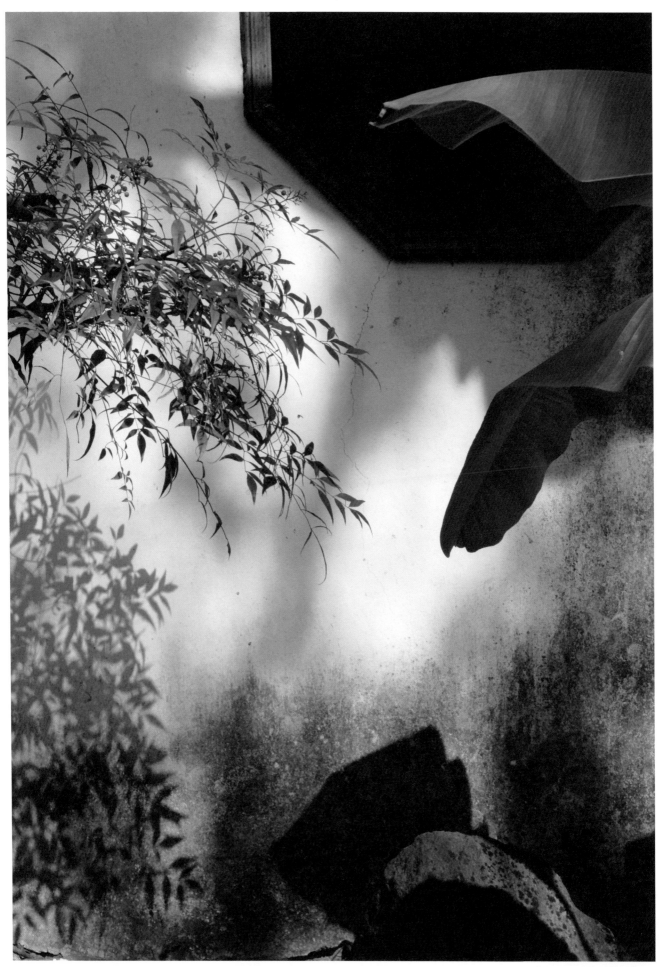

2018 攝於蘇州留園

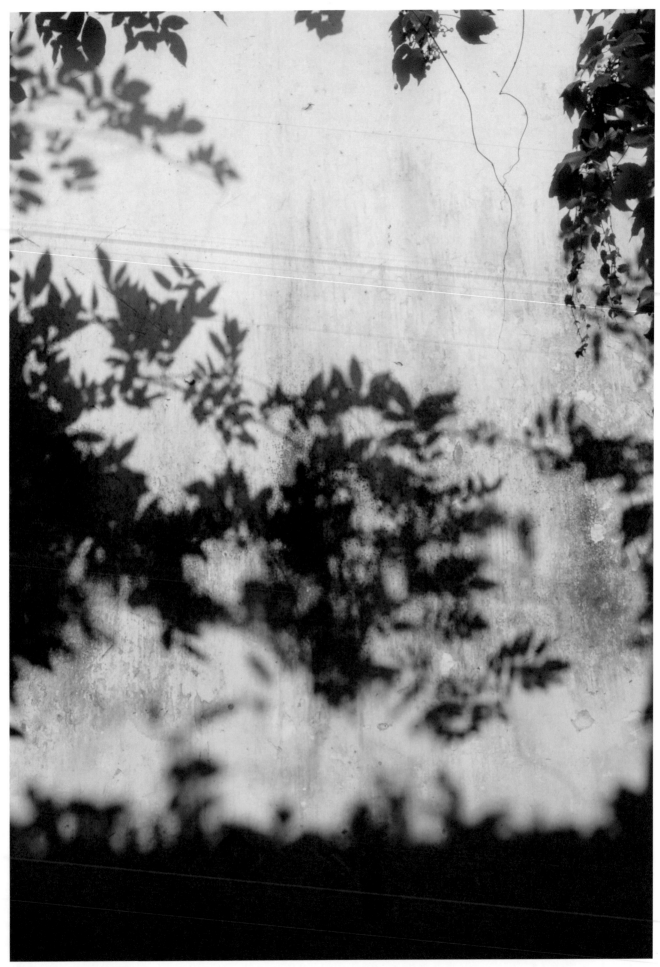

花影集 中國古典美學攝影（2010—2022）

2018 攝於蘇州留園

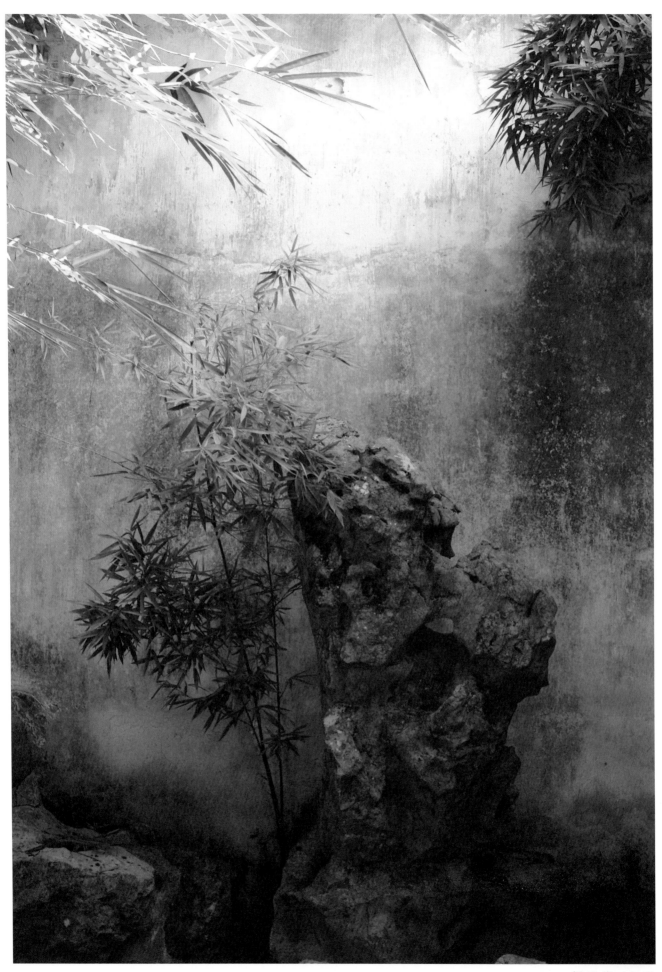

2018 攝於蘇州留園

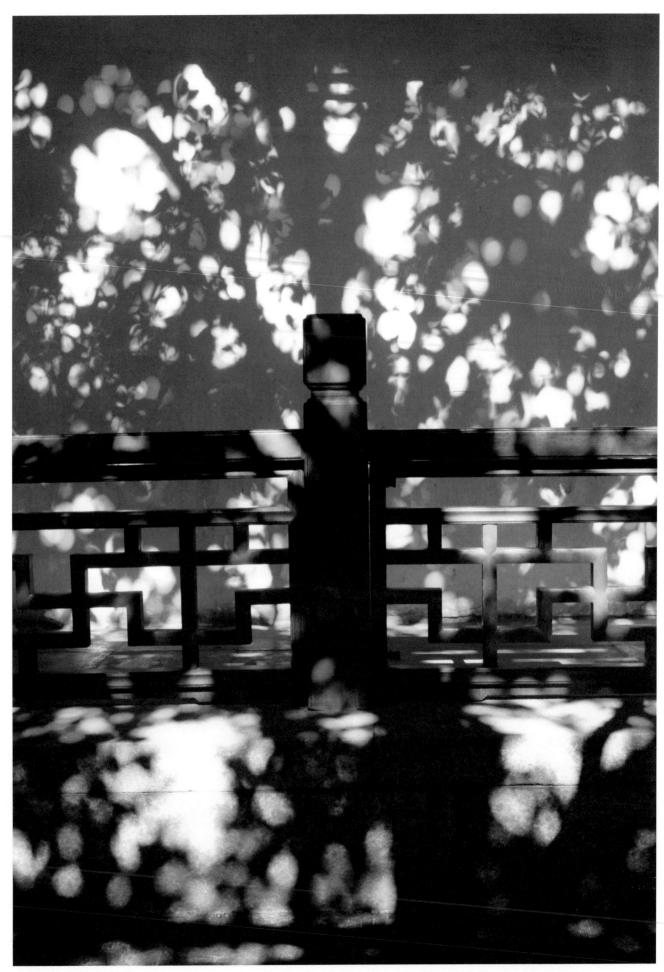

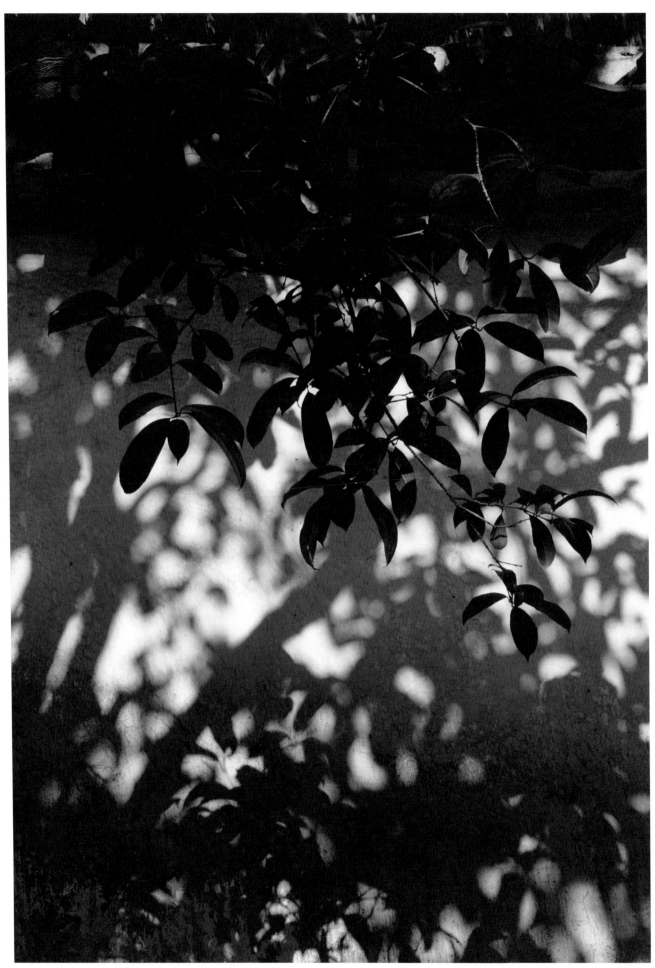

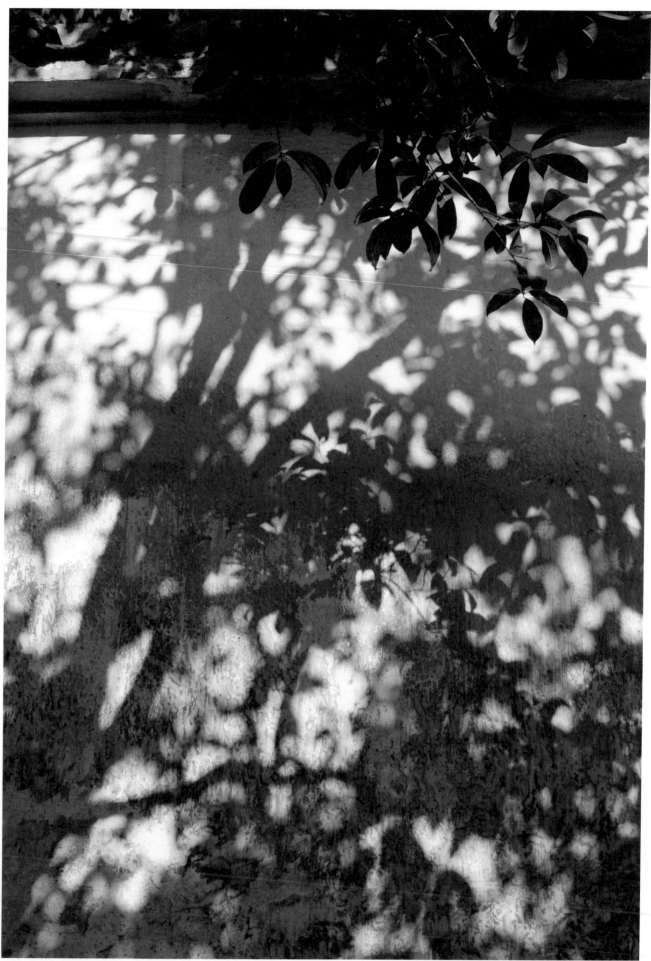

2018 攝於蘇州留園

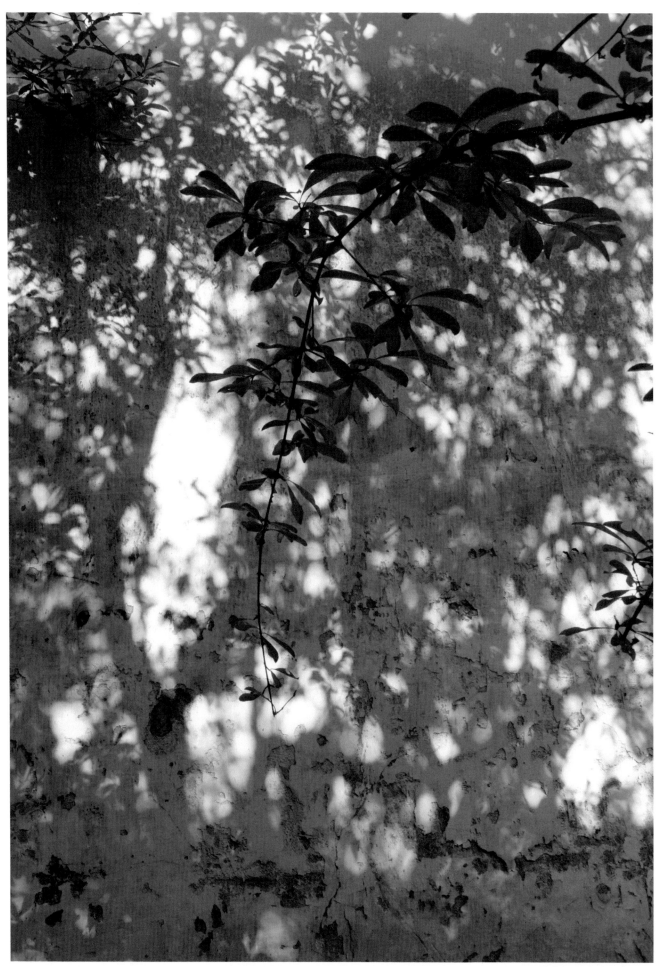

2018 攝於蘇州留園

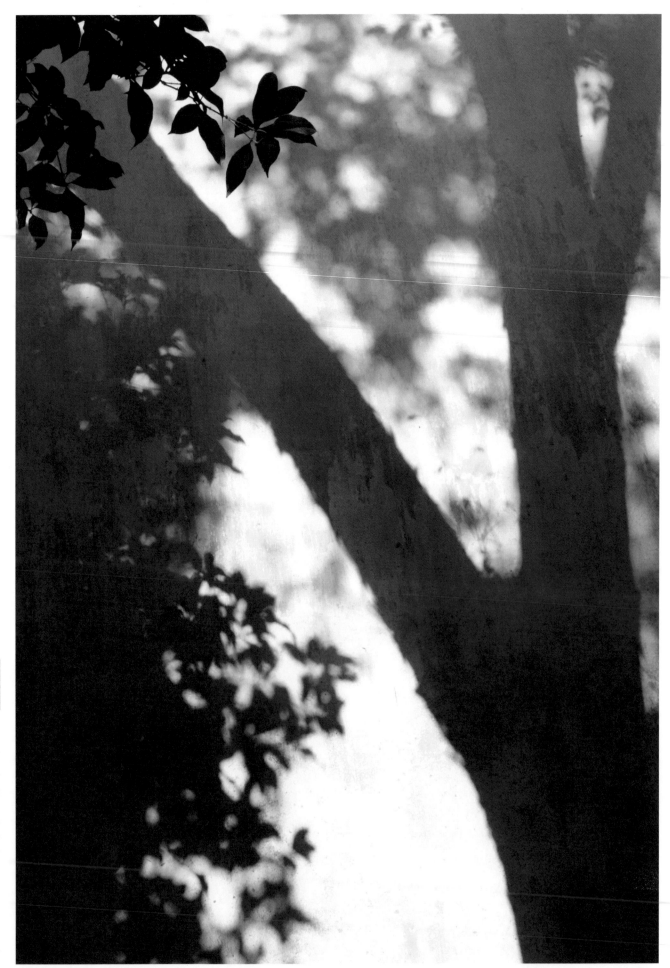

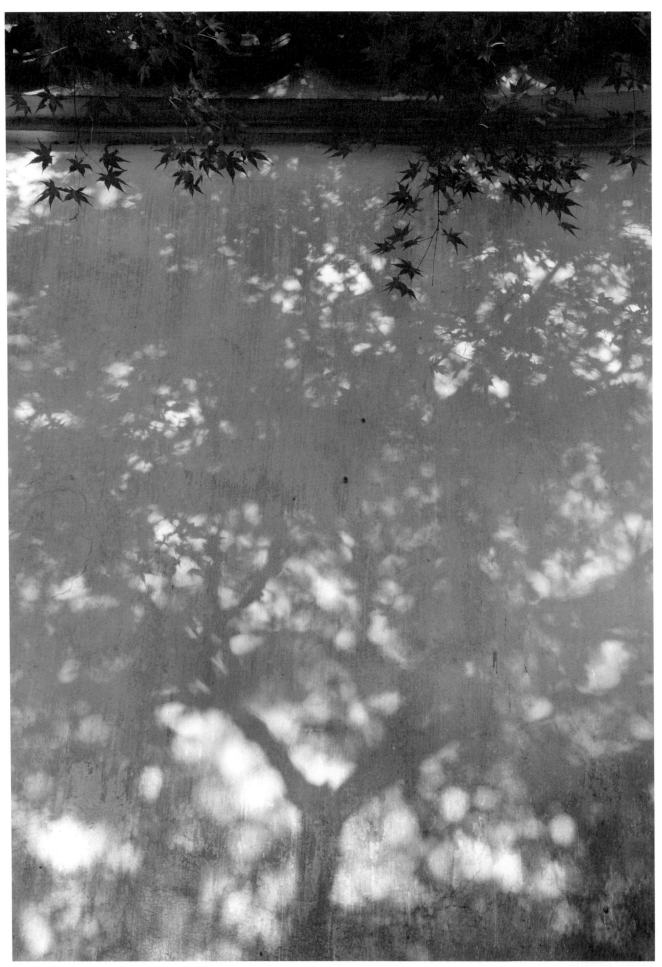

2018 攝於蘇州留園

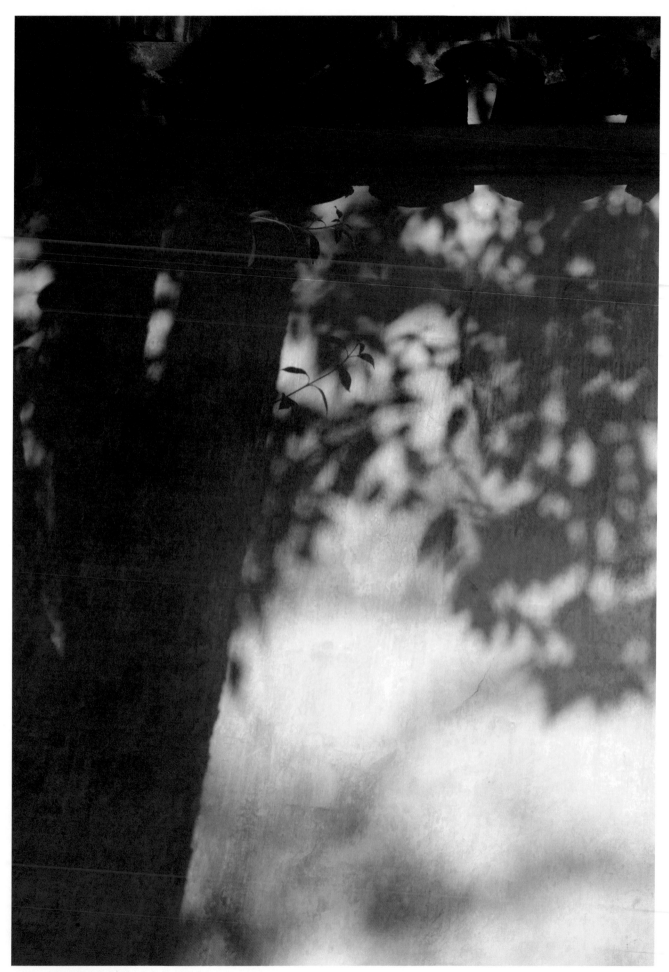

170

2018 攝於蘇州留園

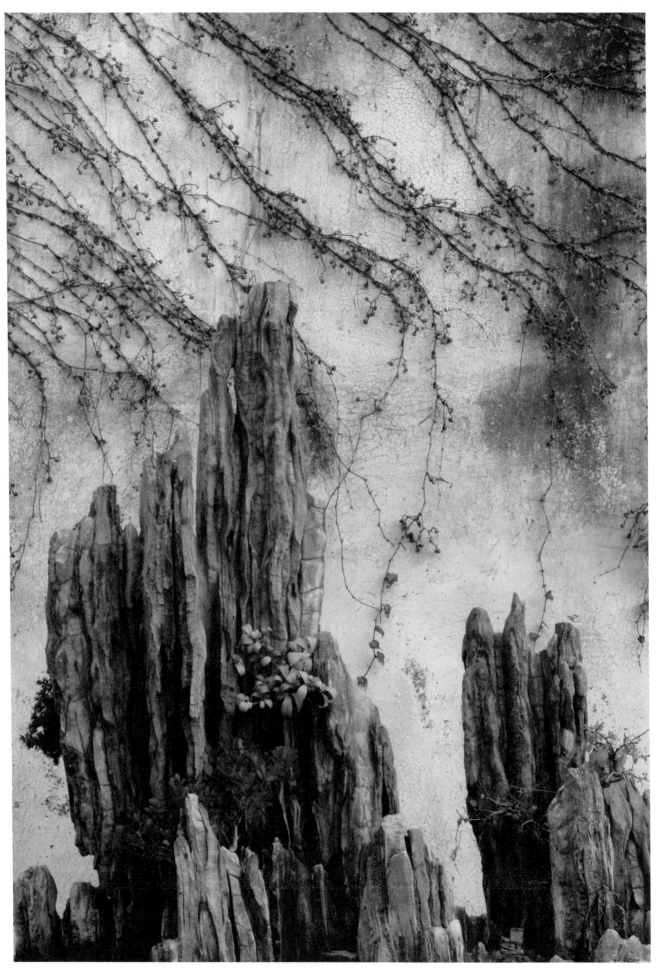

2018 攝於蘇州留園

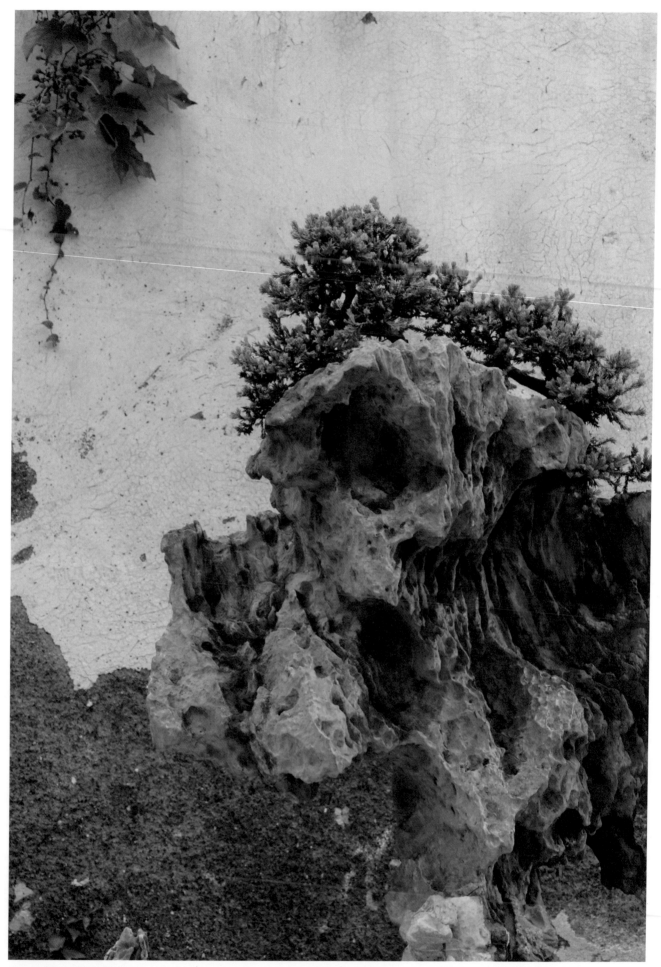

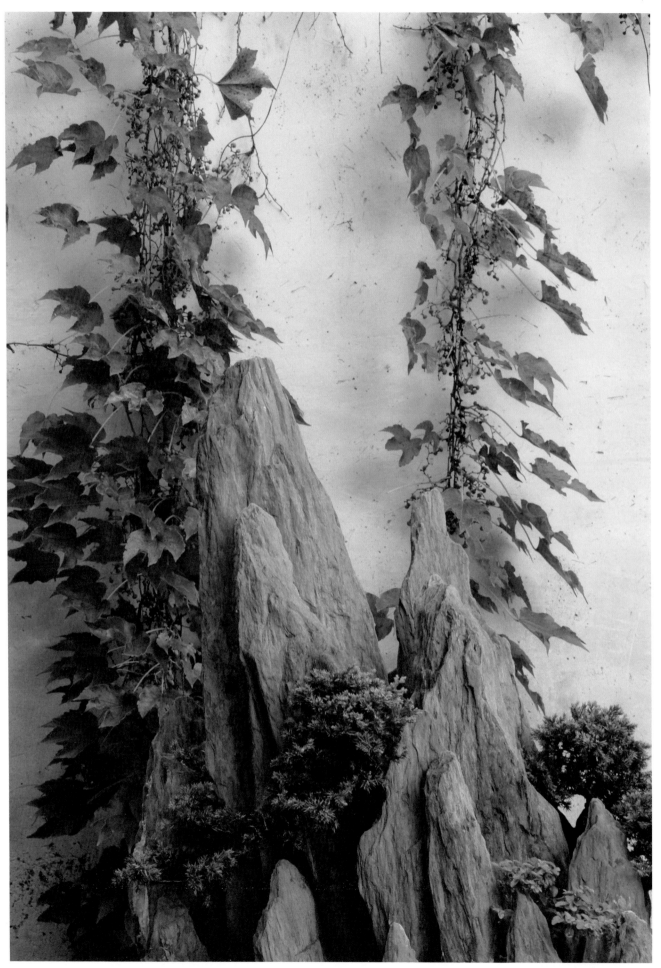

2018 攝於蘇州留園

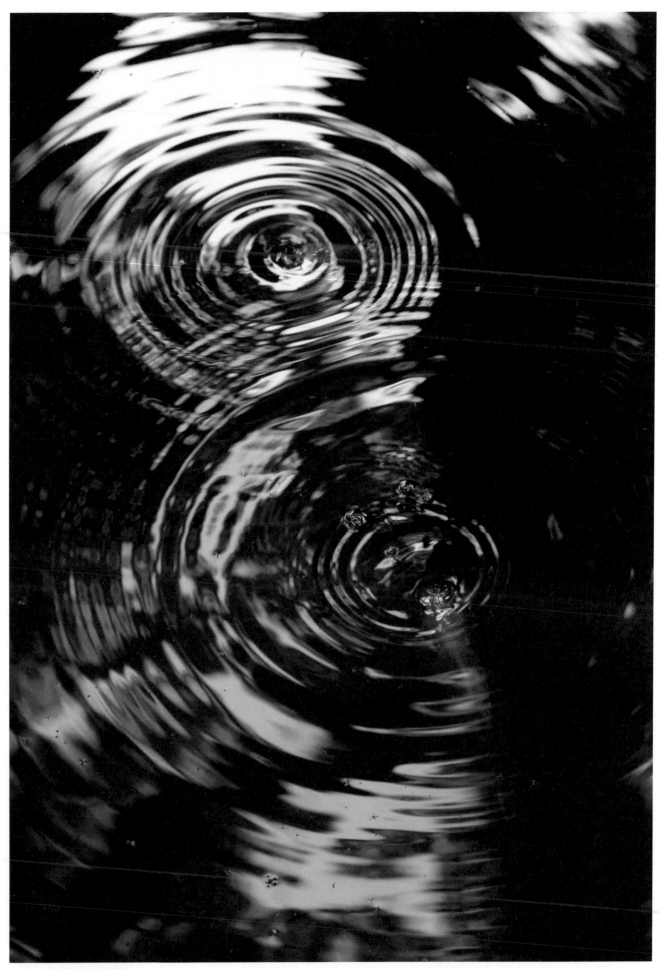

花影集 中國古典美學攝影（2010—2022）

2018 攝於蘇州留園

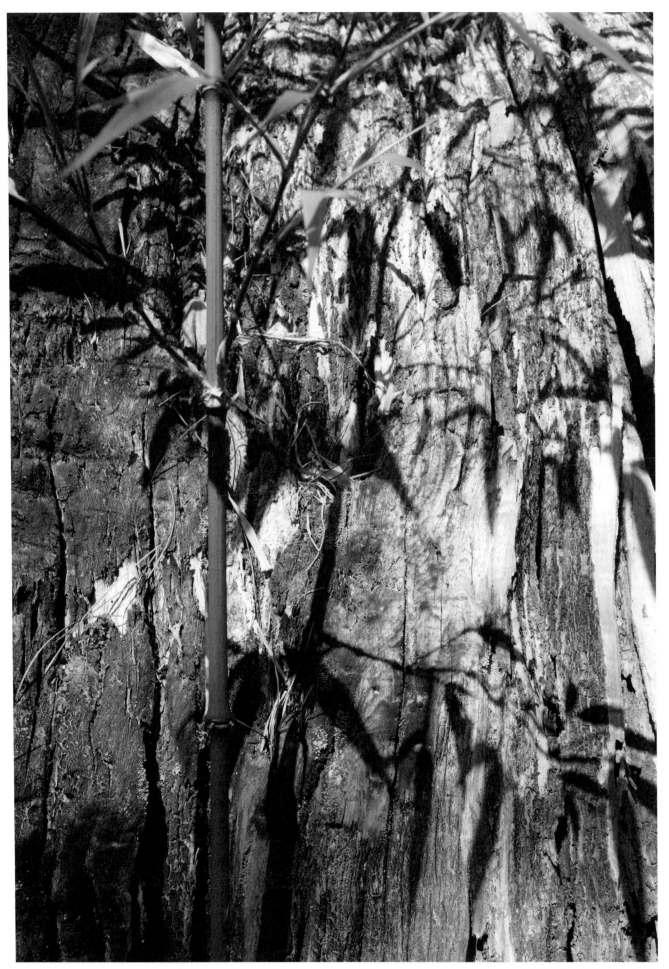

2019 攝於新竹五峰山上人家

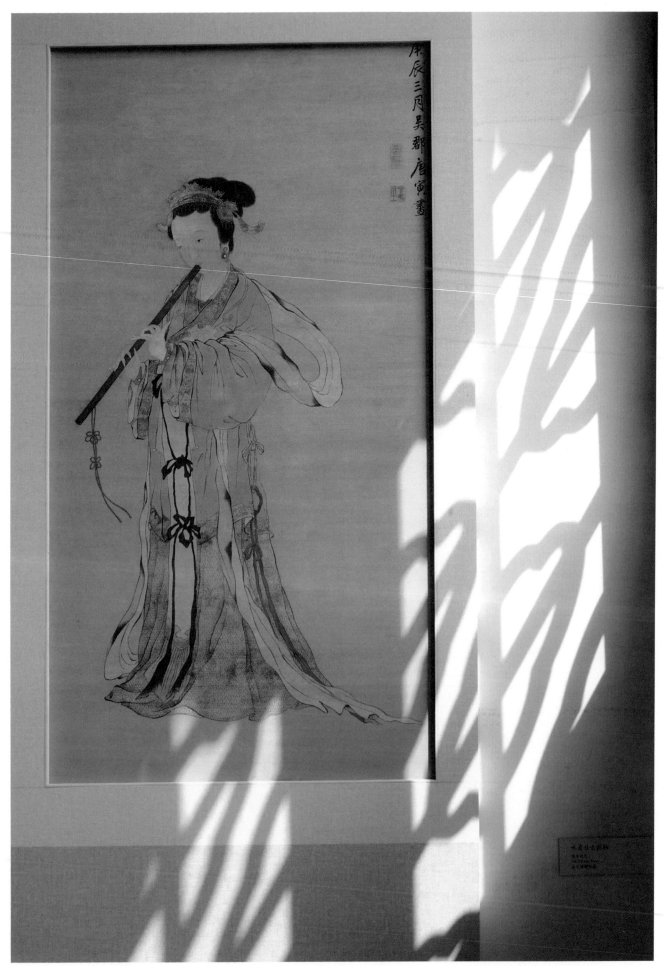

2019 攝於蘇州唐寅園

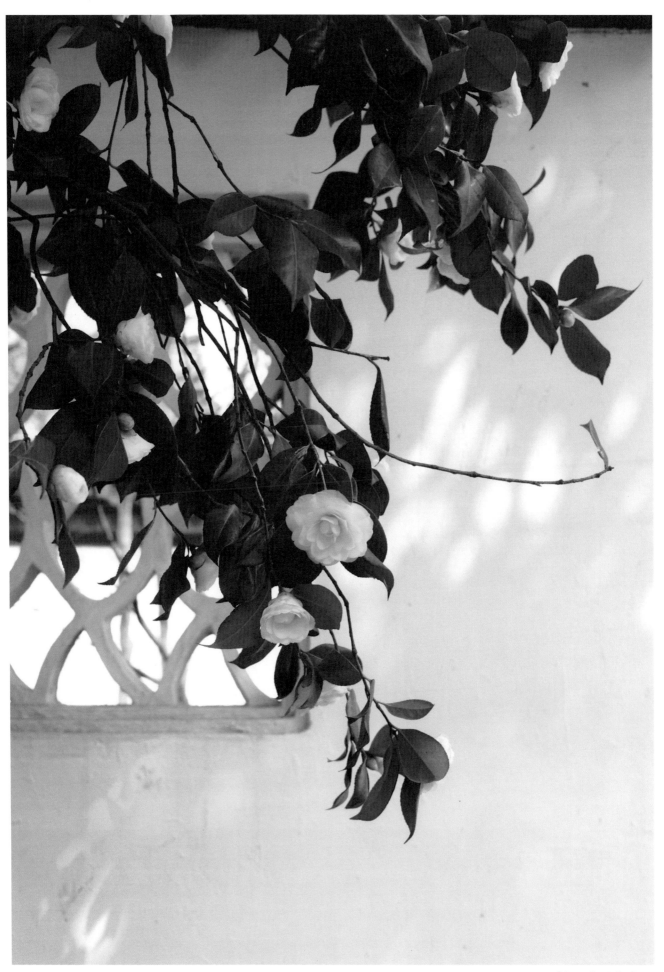

2019 攝於蘇州唐寅園

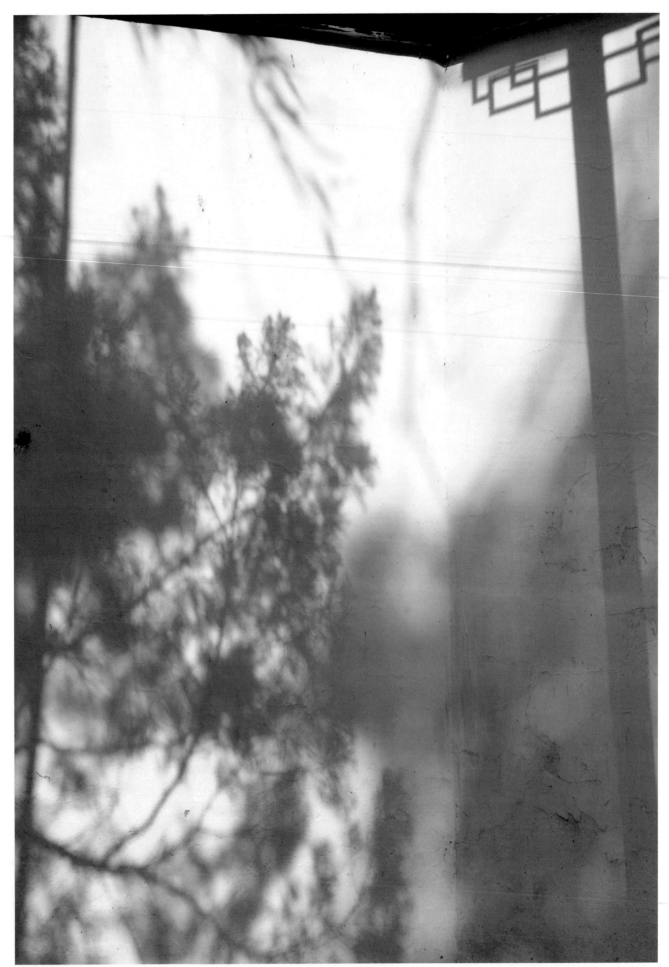

2019 攝於蘇州唐寅園

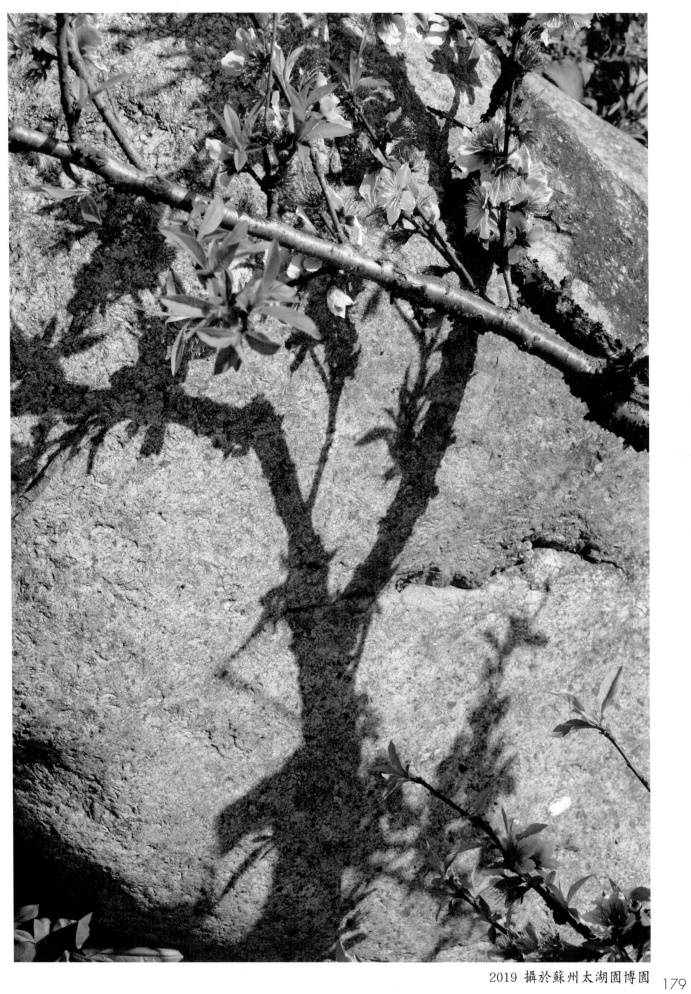

2019 攝於蘇州太湖園博園

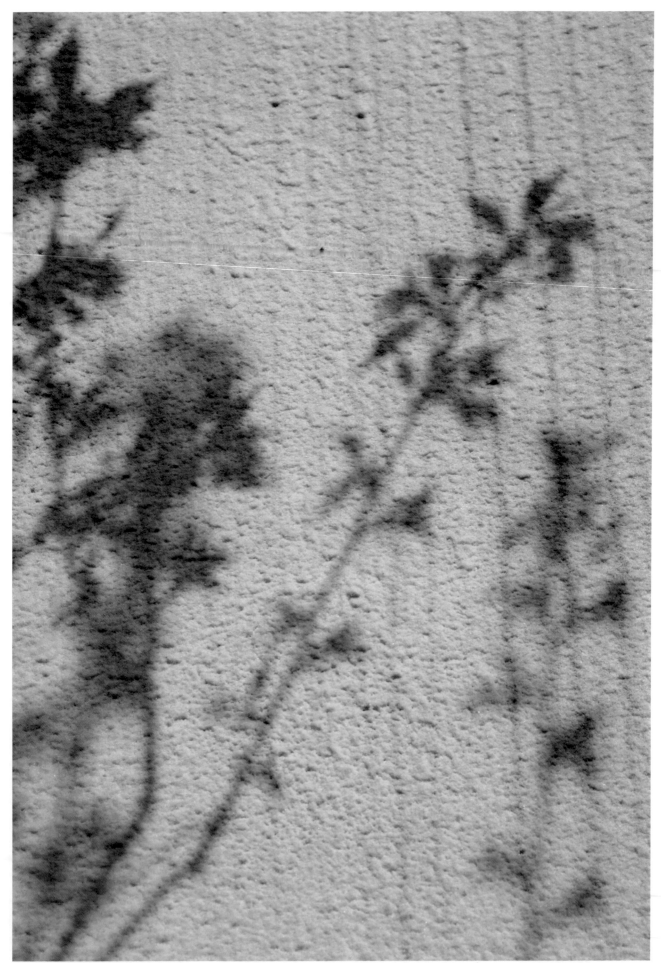

180

2019　攝於蘇州太湖園博園

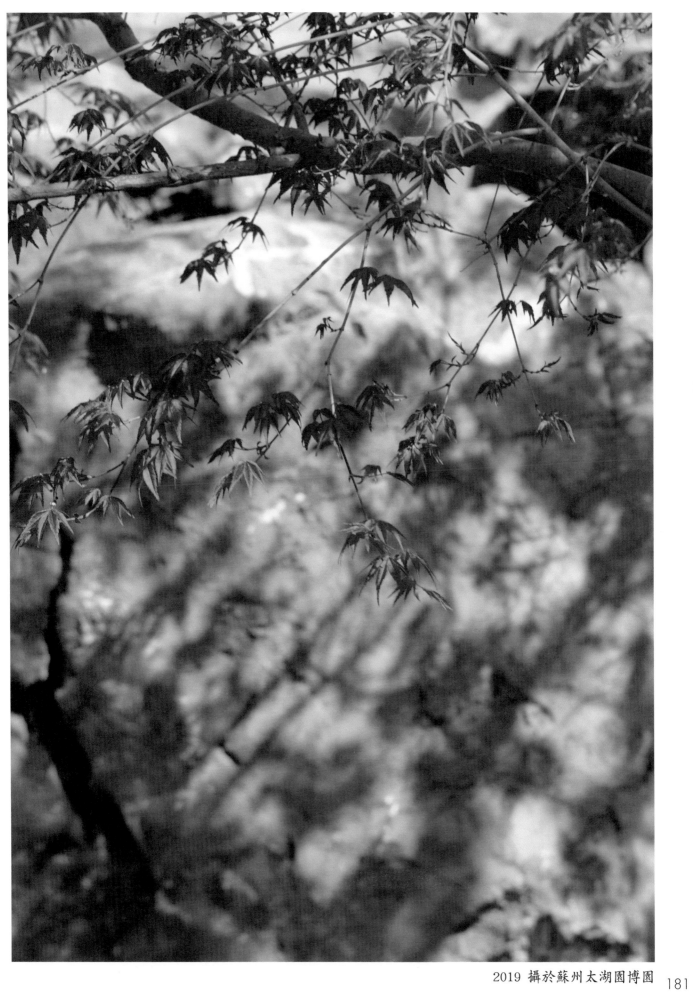

2019 攝於蘇州太湖圓博園

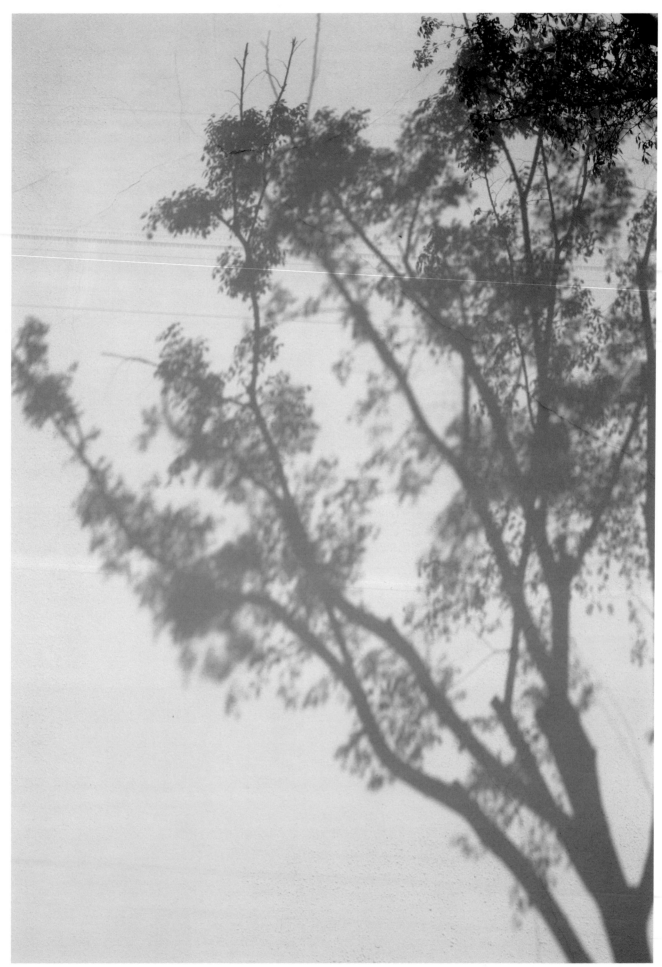

2019 攝於蘇州太湖園博園

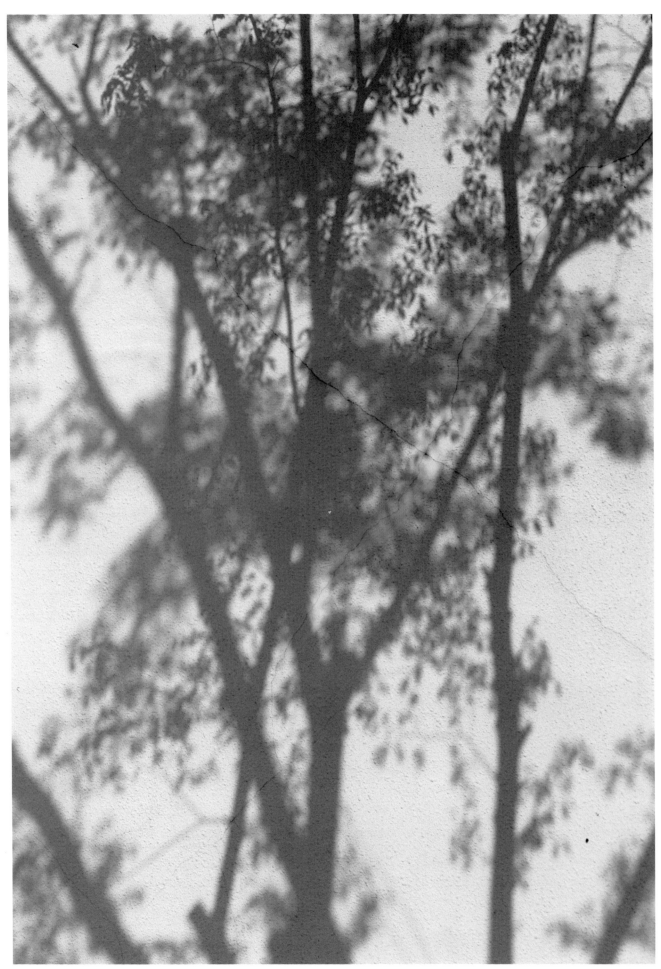

2019 攝於蘇州太湖園博園

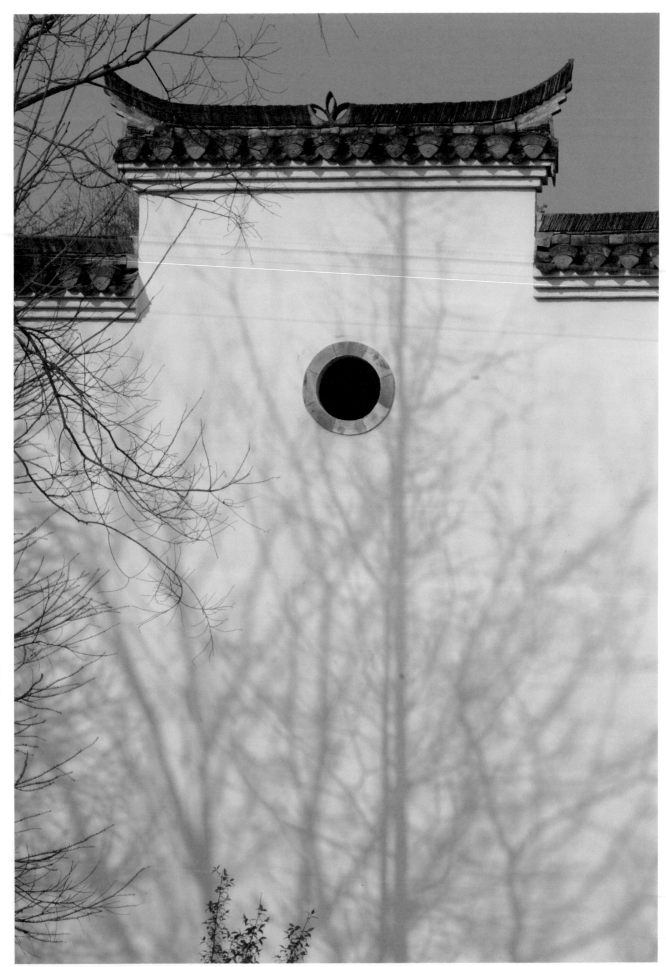

2019 攝於安徽涇縣桃花潭

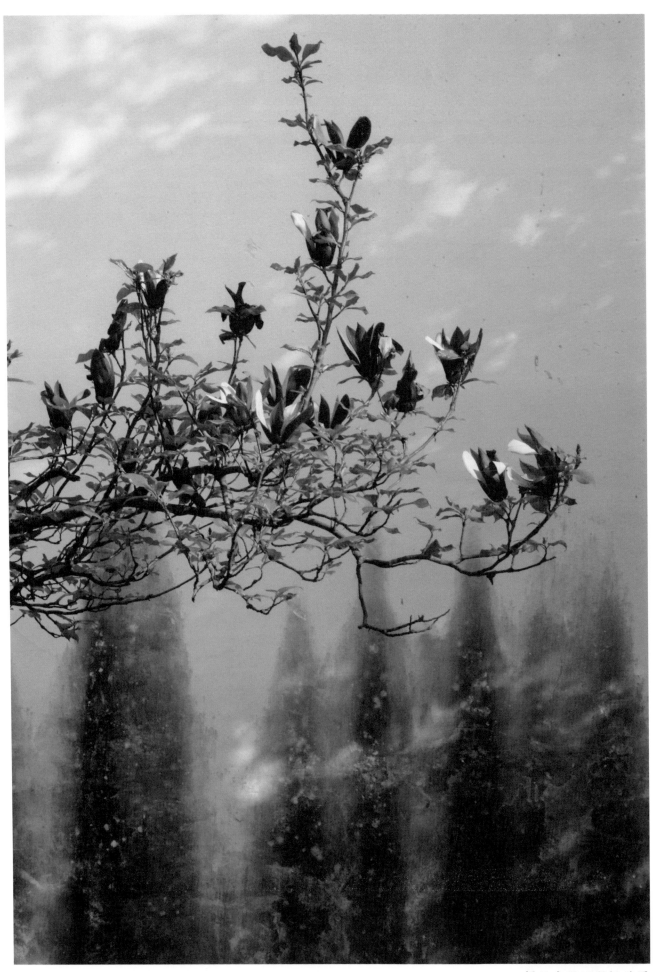

2019 攝於安徽涇縣桃花潭

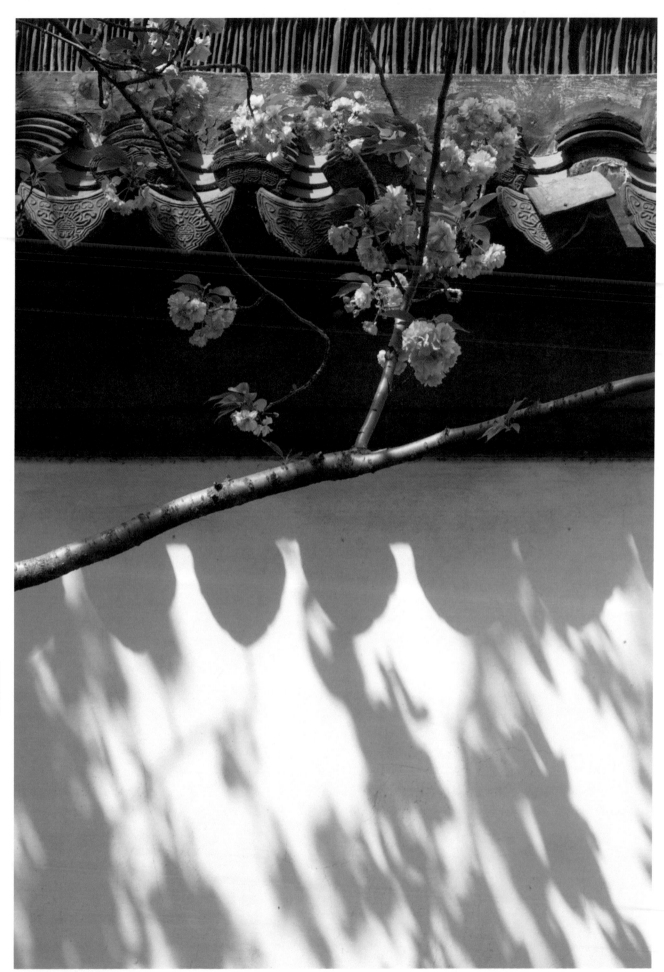

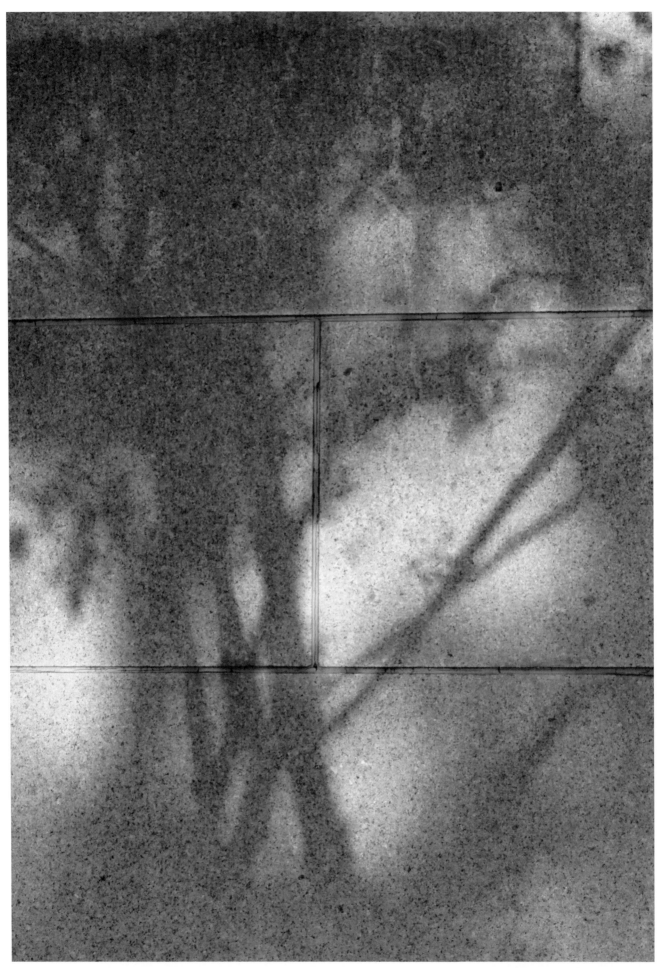

2019 攝於蘇州護城河古城牆

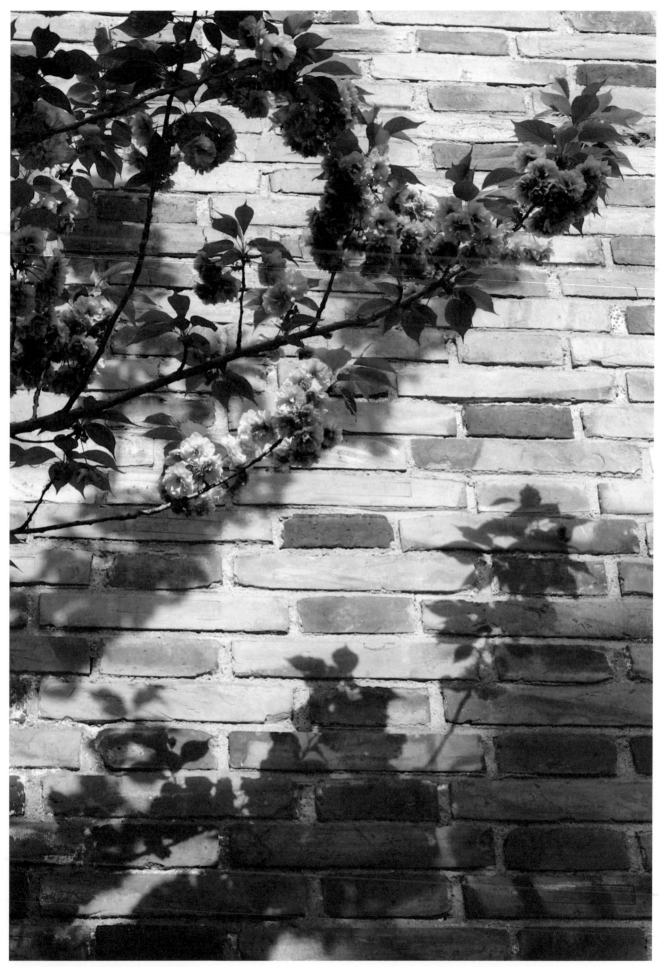

2019 攝於蘇州護城河古城牆

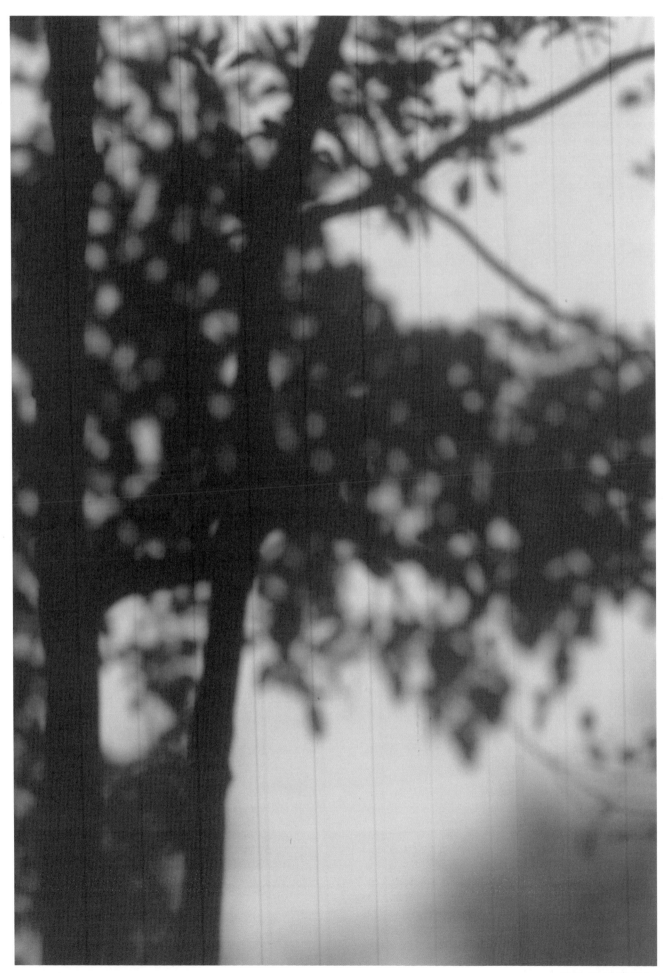

2019 攝於蘇州護城河

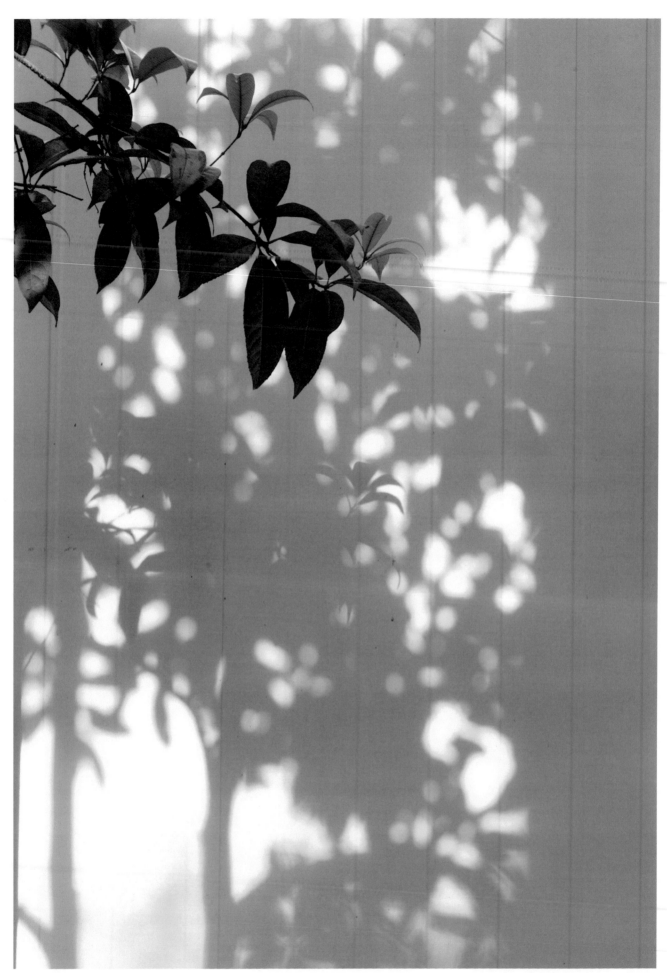

花影集 中國古典美學攝影（2010—2022）

2019 攝於蘇州護城河

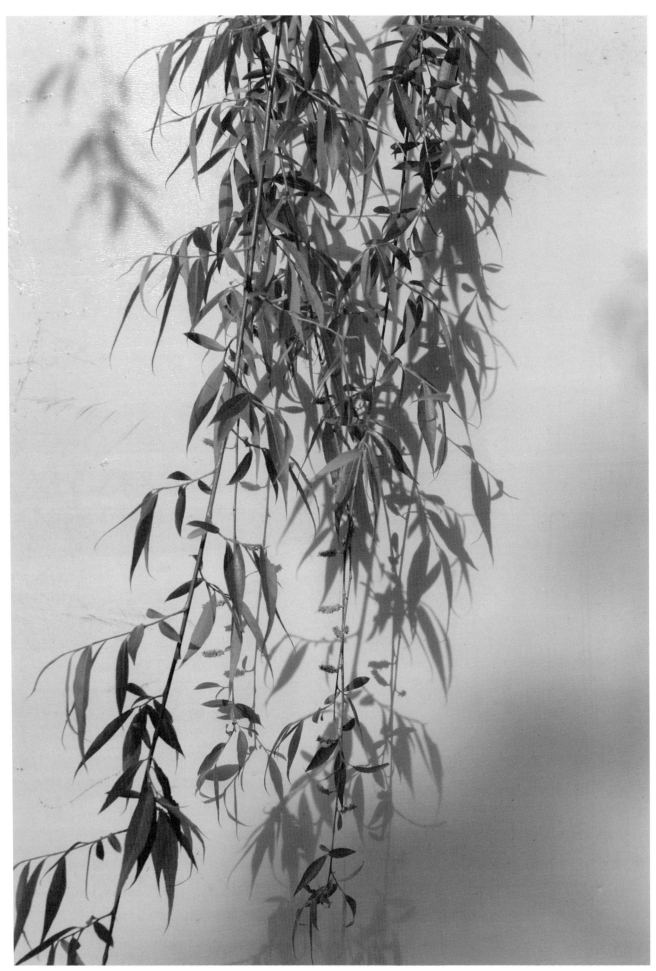

2019 攝於蘇州御花園

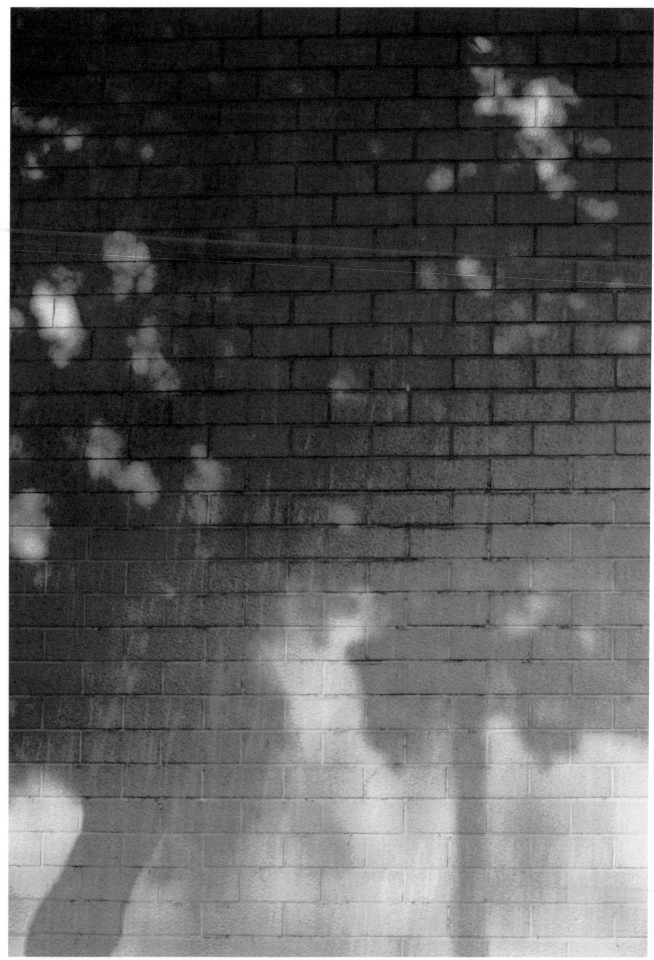

2019 攝於蘇州御花園

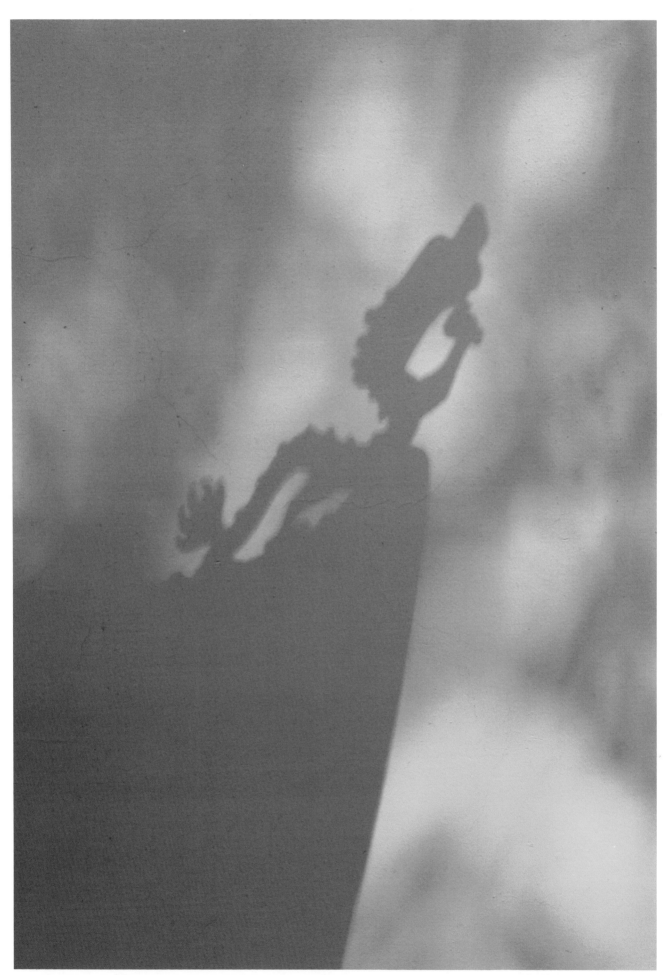

2019 攝於蘇州天池山寂鑒寺

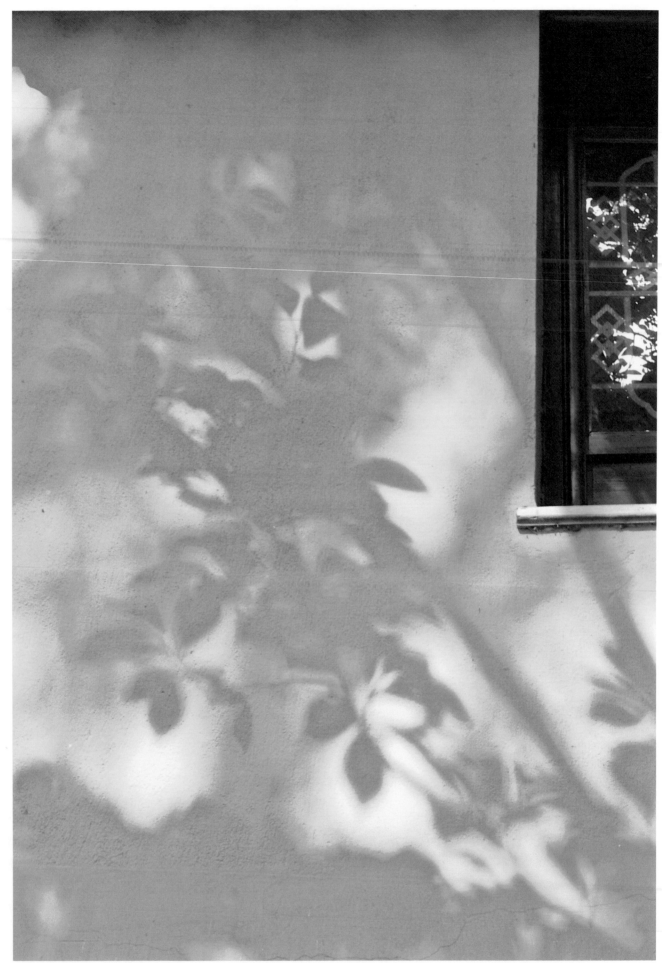

2019 攝於蘇州天池山寂鑒寺

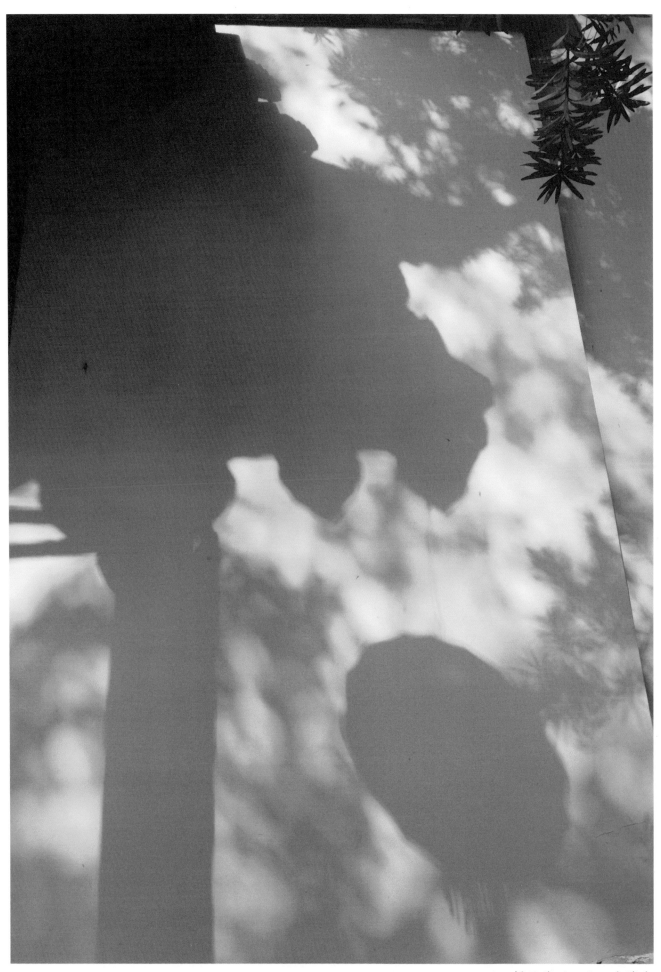

2019 攝於蘇州天池山寂鑒寺

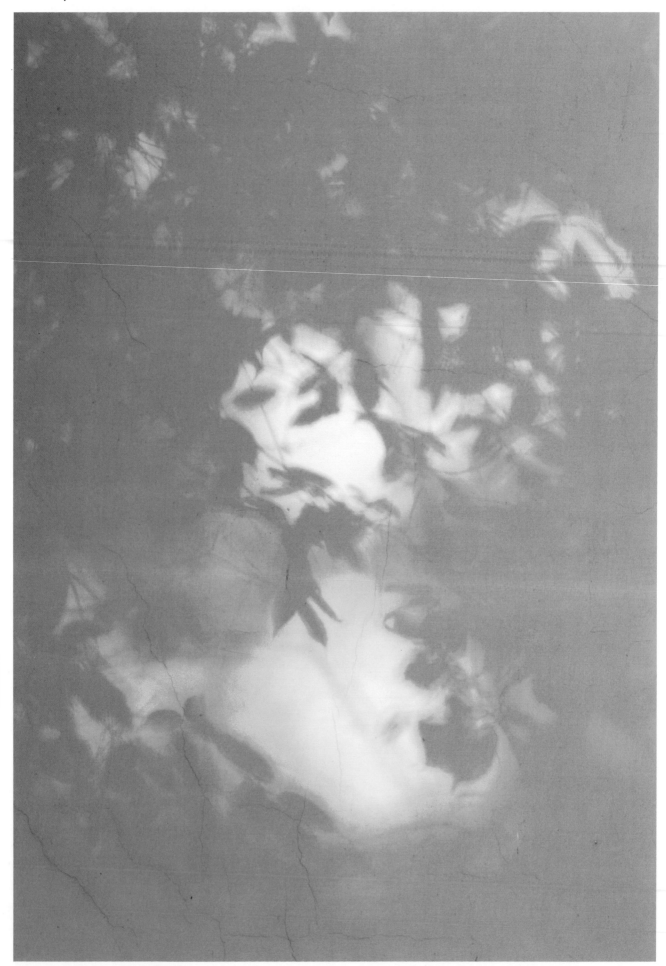

2019 攝於蘇州天池山寂鑒寺

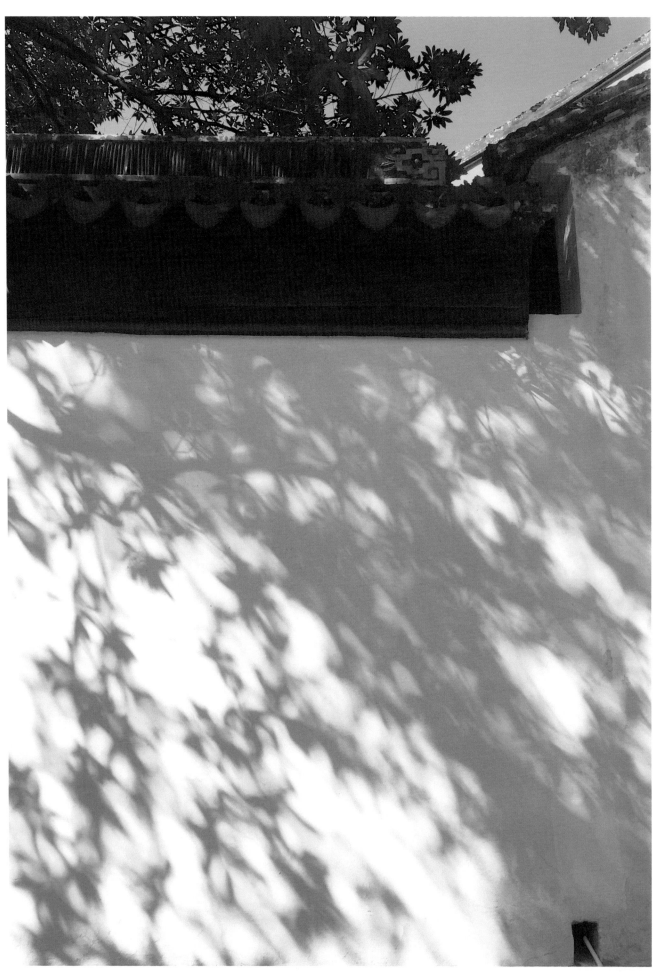

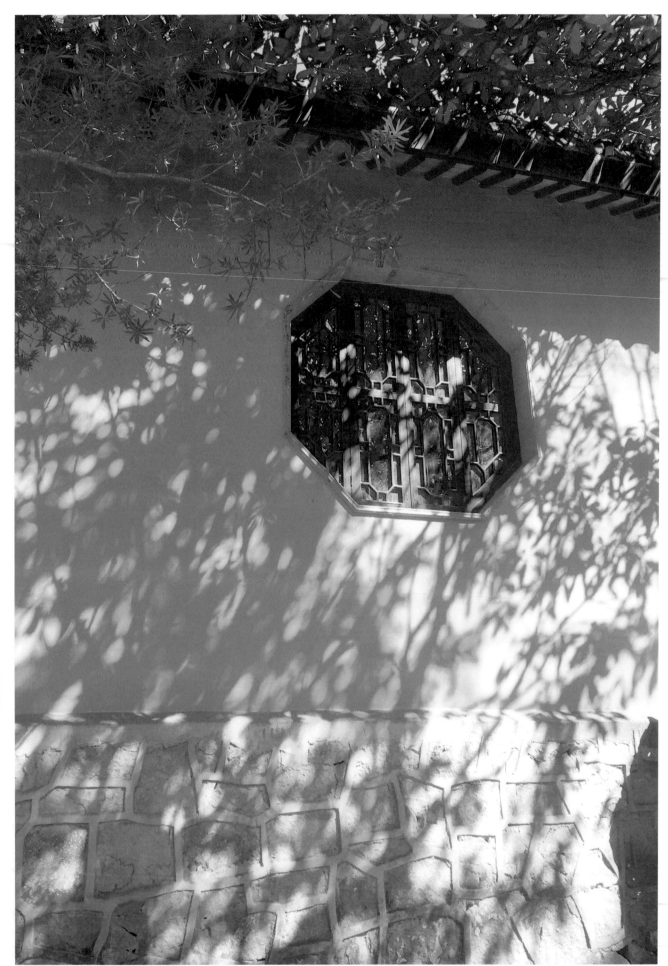

2019　攝於蘇州天池山寂鑒寺

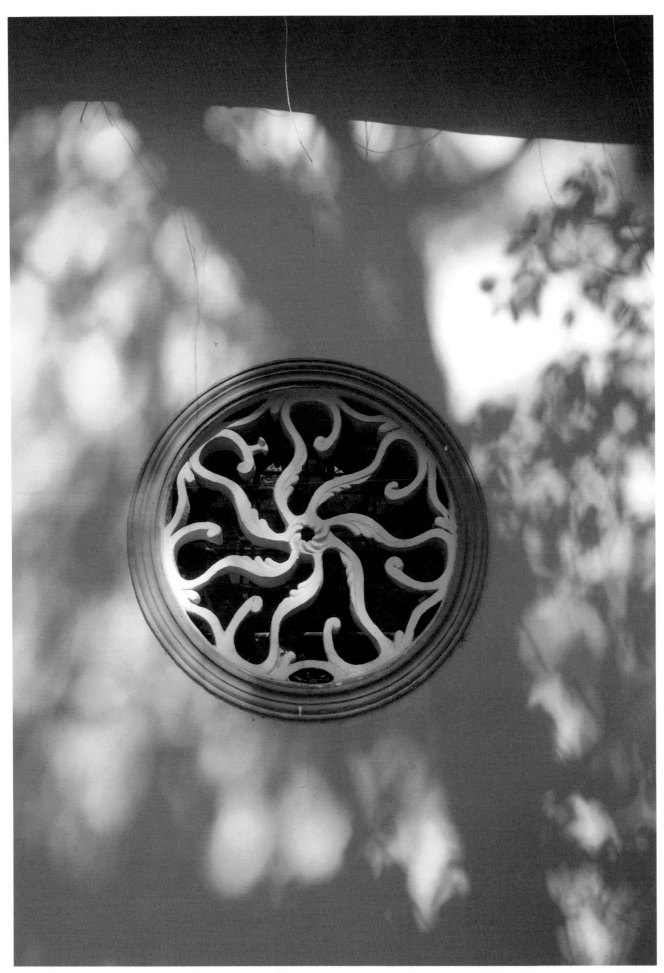

2019 攝於蘇州天池山寂鑒寺

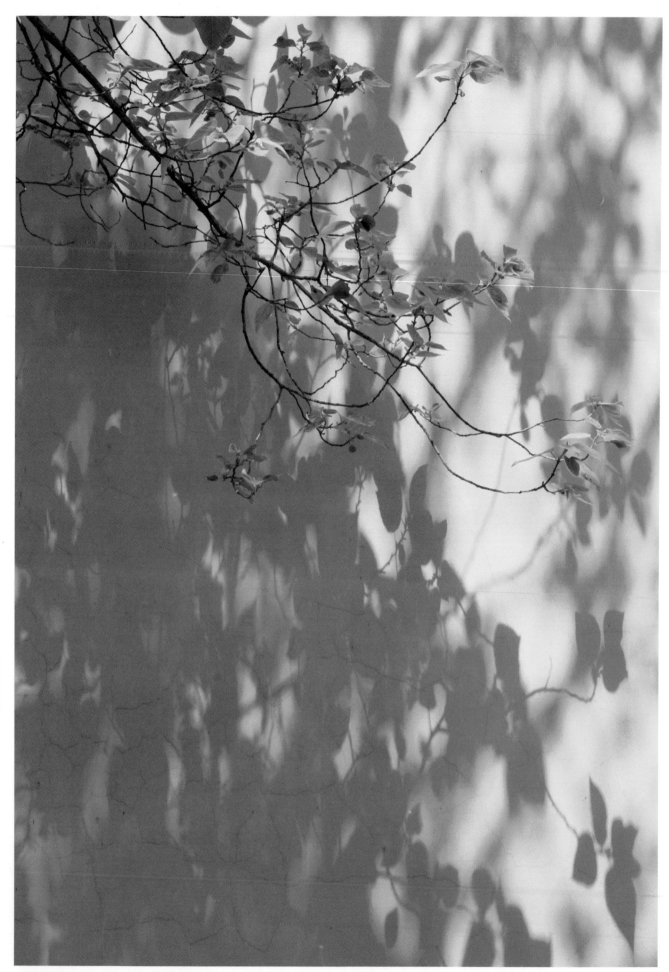

2019 攝於蘇州山塘街普福禪寺

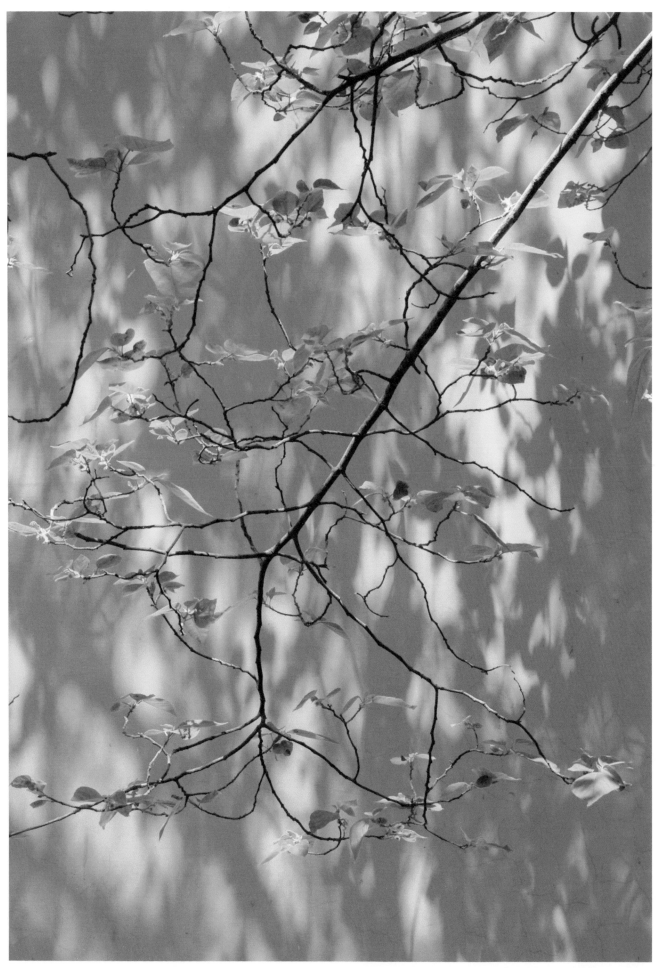

2019 攝於蘇州山塘街普福禪寺

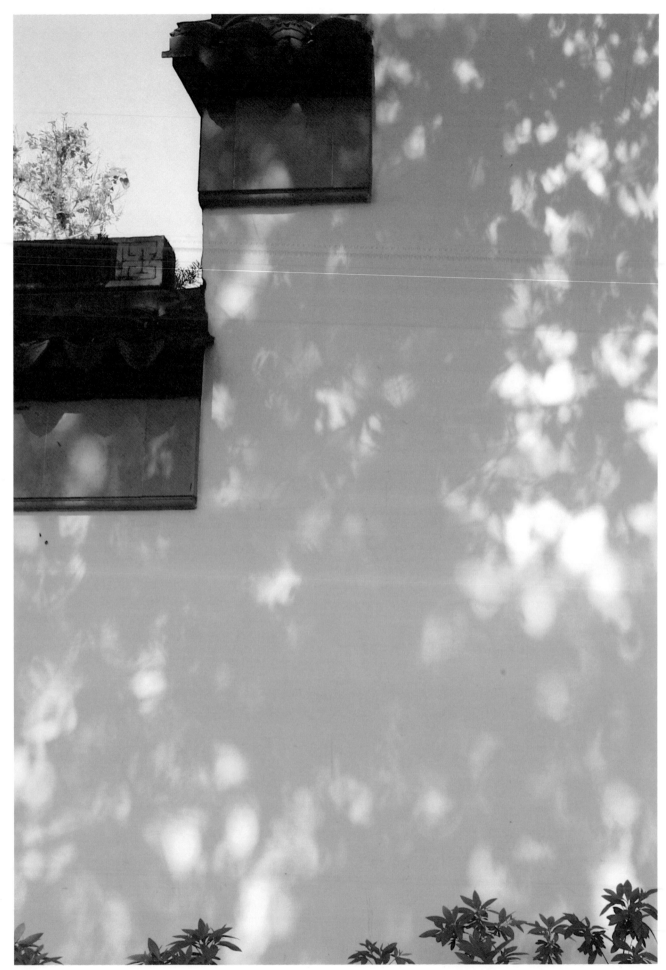

2019　攝於蘇州護城河

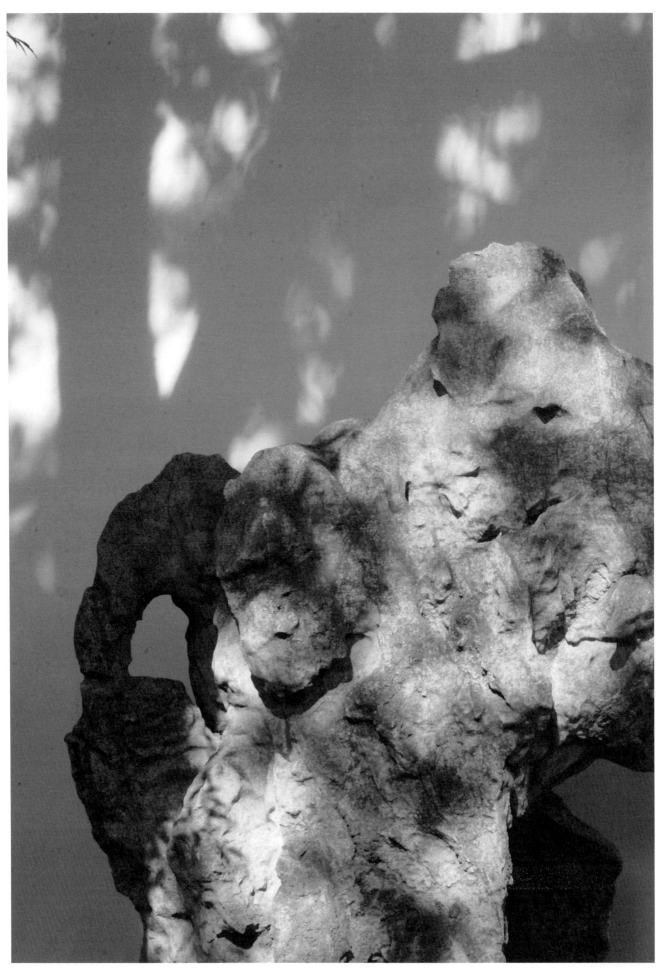

2019 攝於蘇州護城河

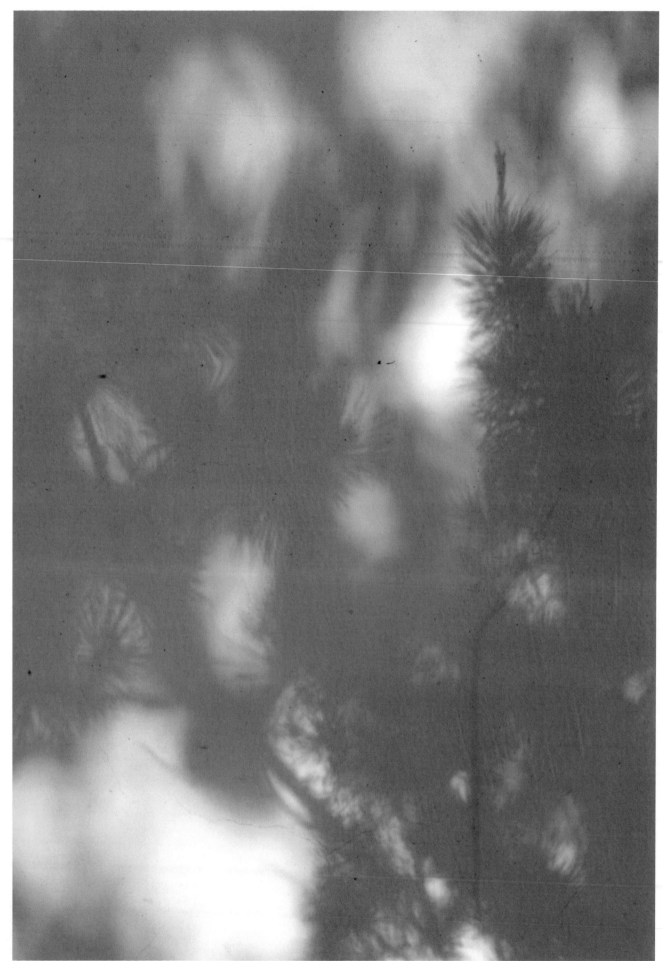

204

2019 攝於蘇州護城河

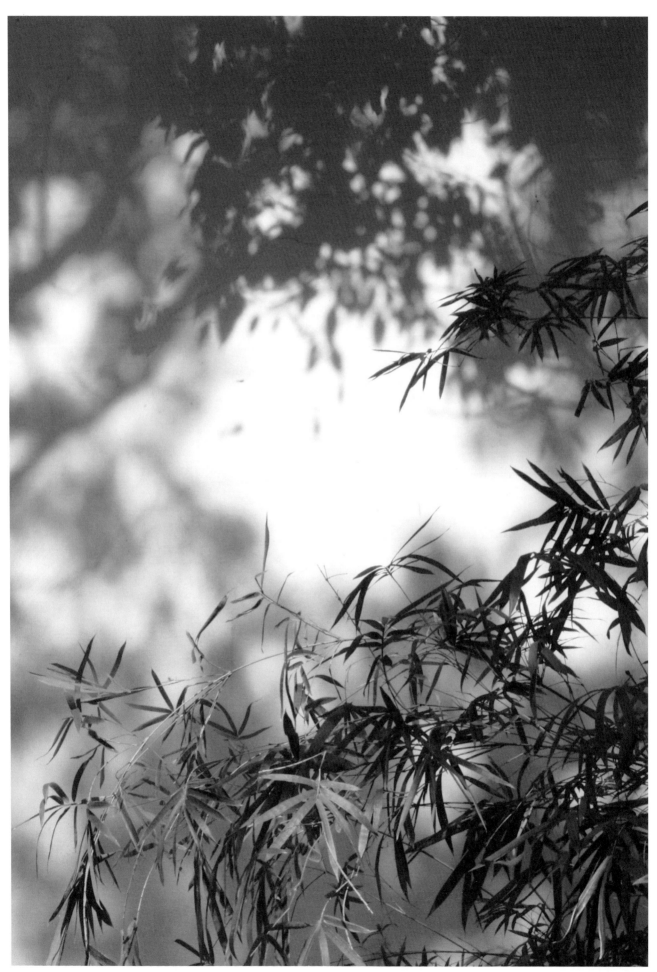

2019 攝於蘇州護城河

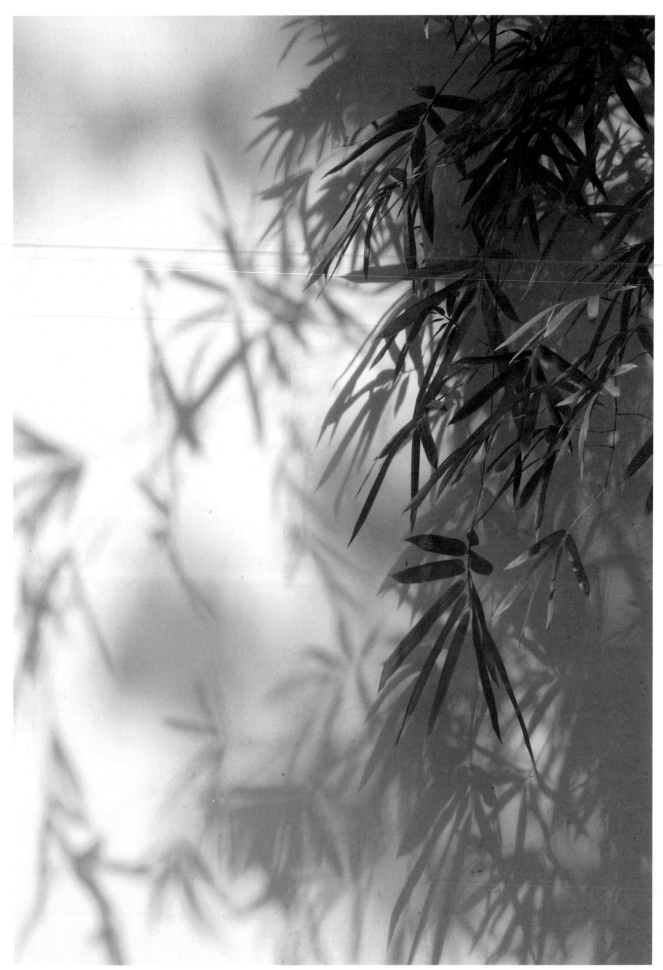

2019 攝於蘇州護城河

花影集 中國古典美學攝影（2010—2022）

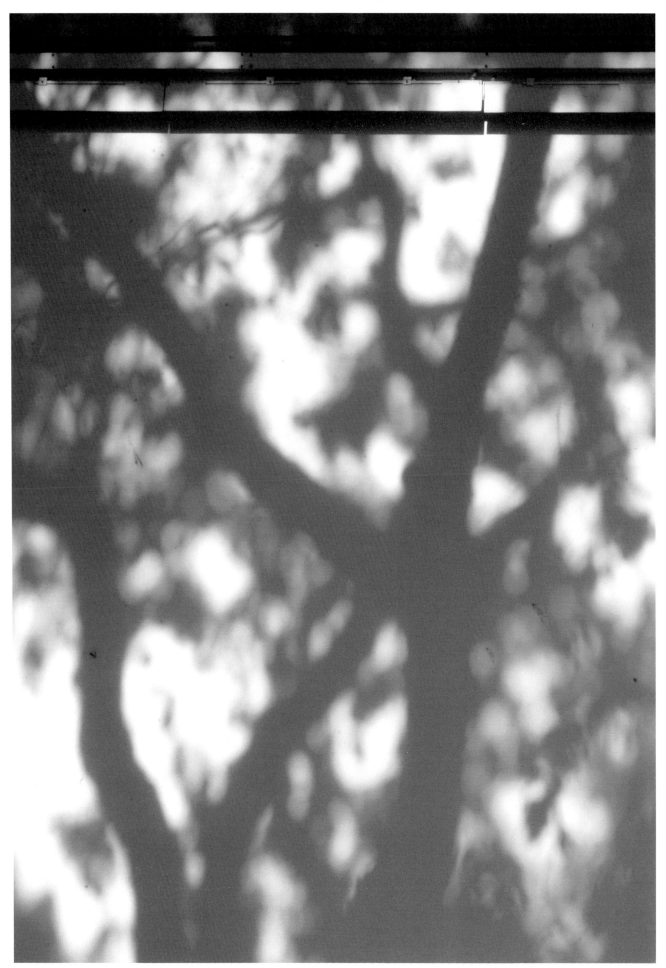

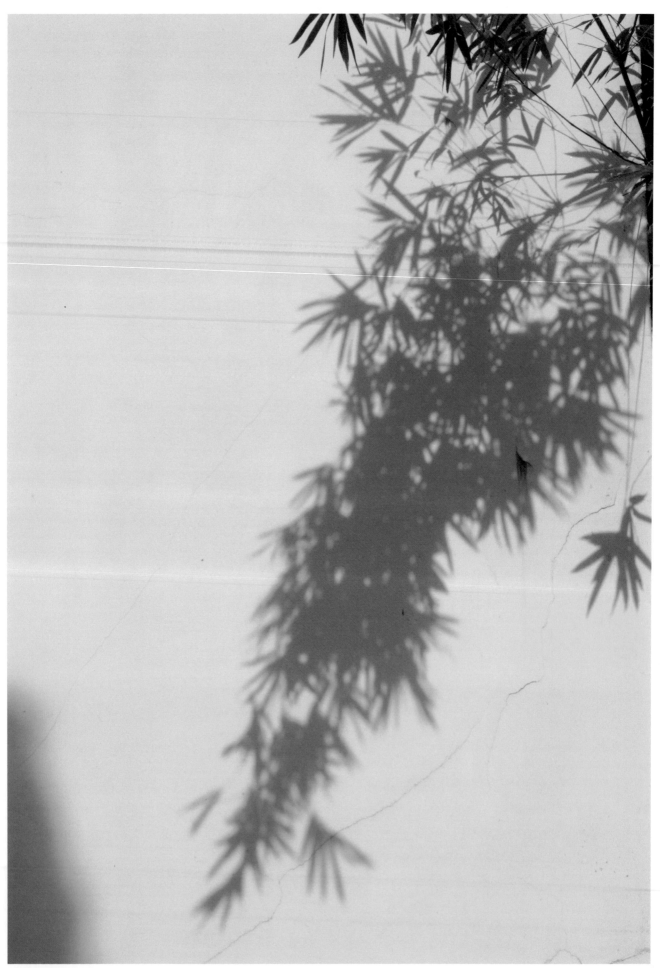

2019 攝於蘇州護城河

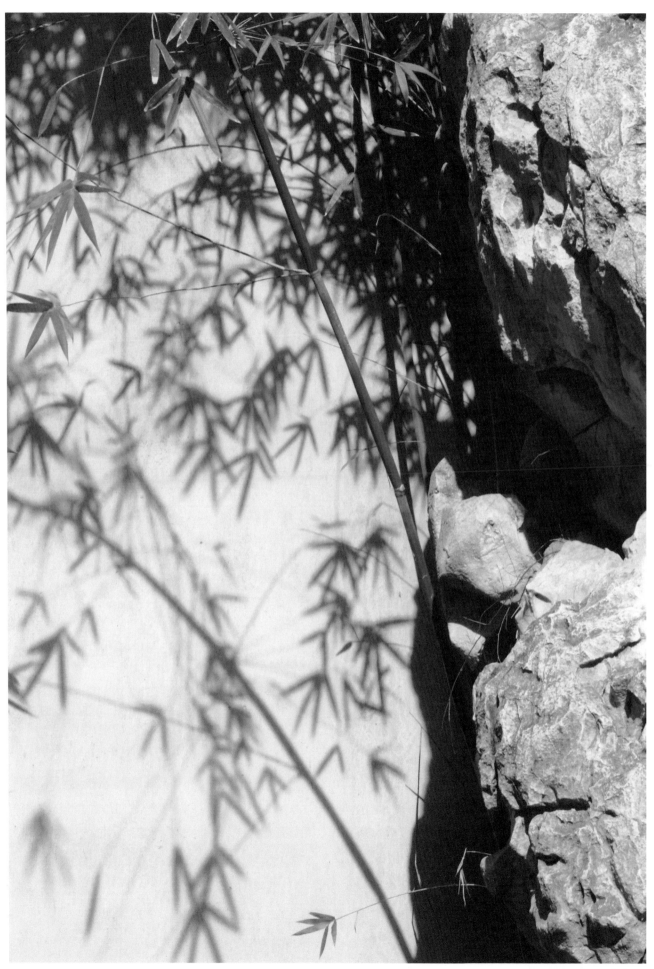

2019 攝於蘇州護城河

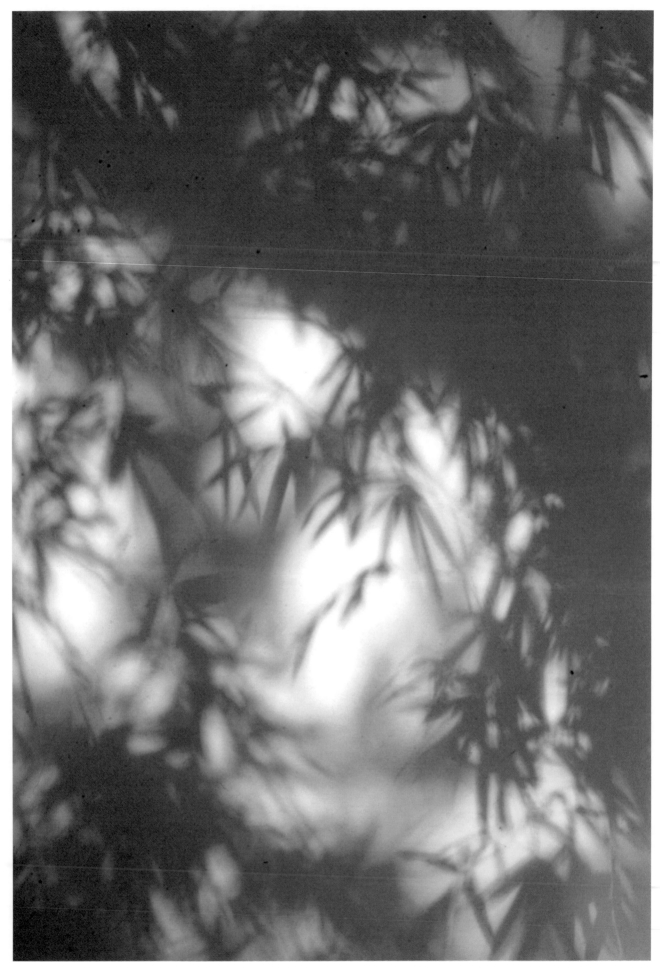

2019 攝於蘇州護城河

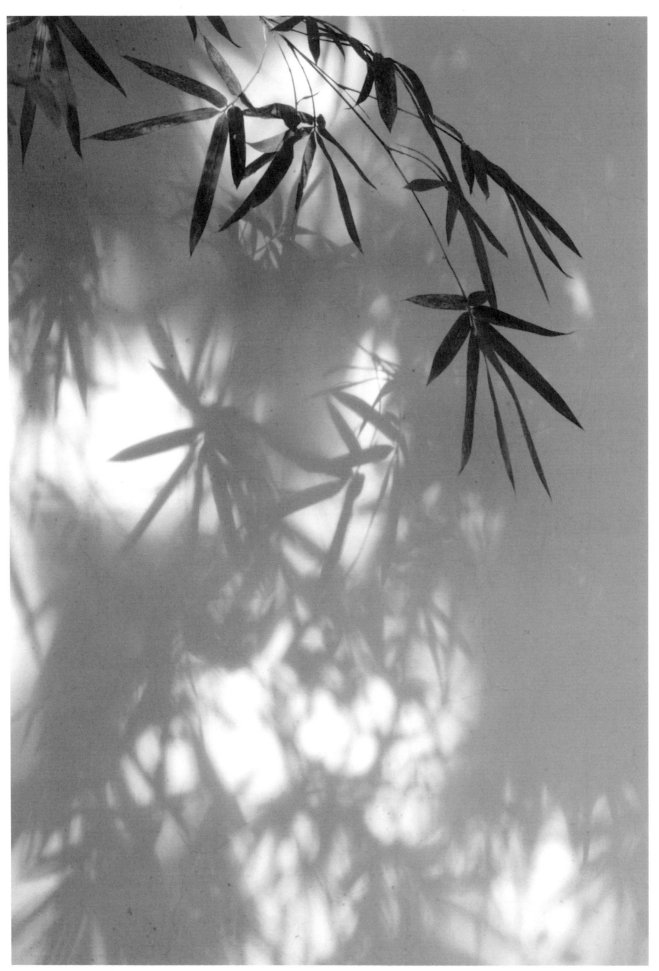

2019 攝於蘇州護城河 211

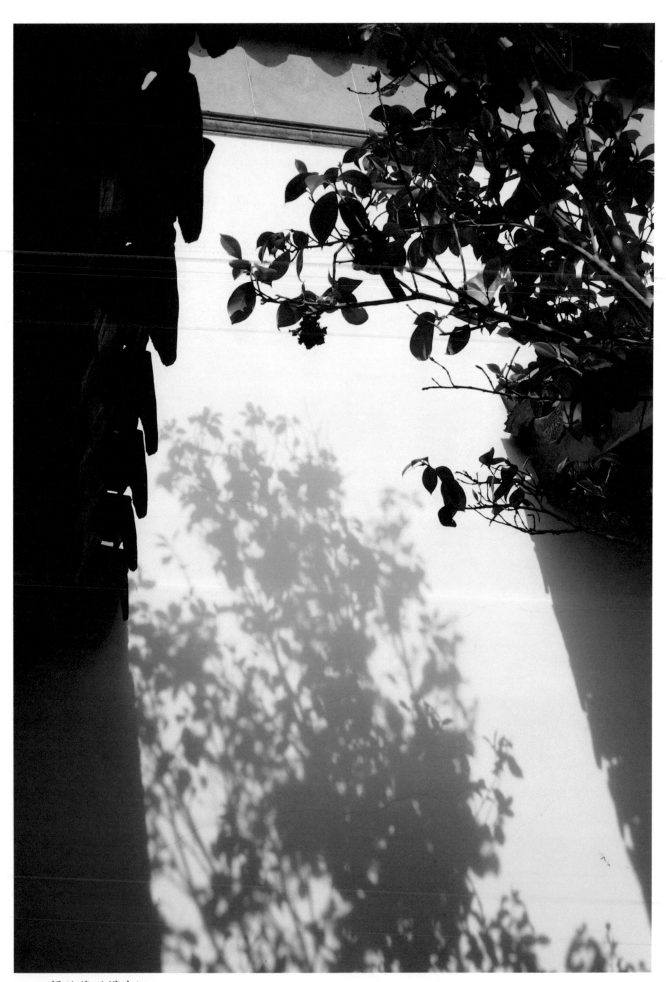

花影集

中國古典美學攝影 (2010—2022)

2019 攝於蘇州護城河

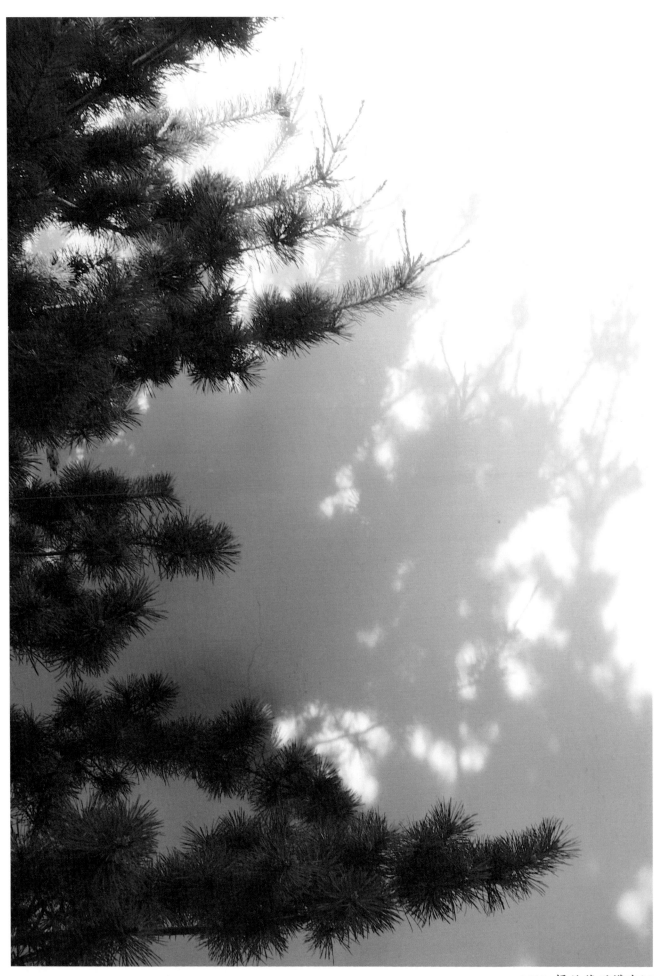

2019 攝於蘇州護城河

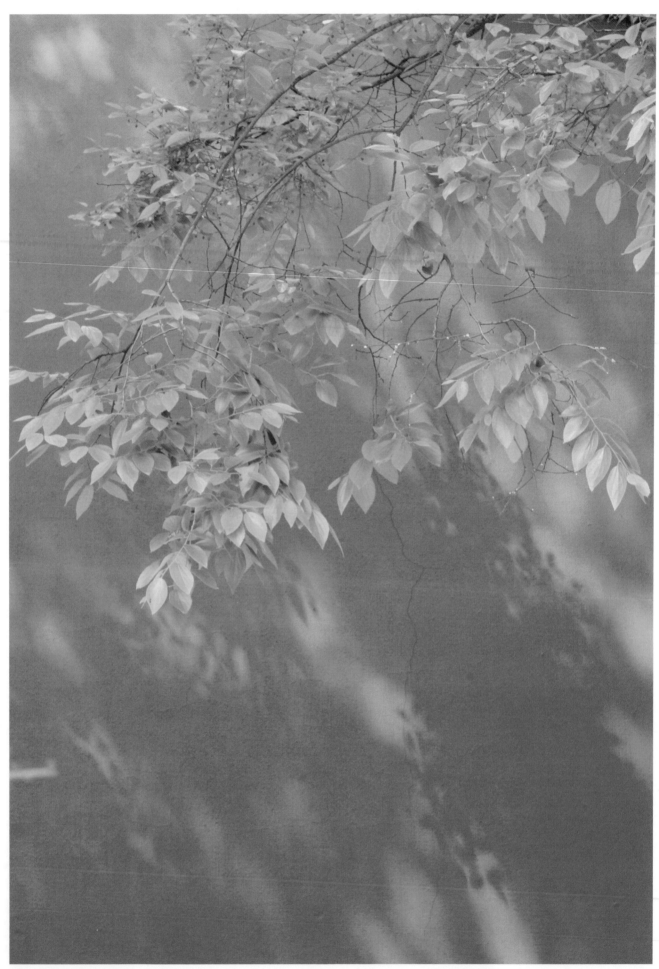

2019 攝於蘇州穹窿山上真觀

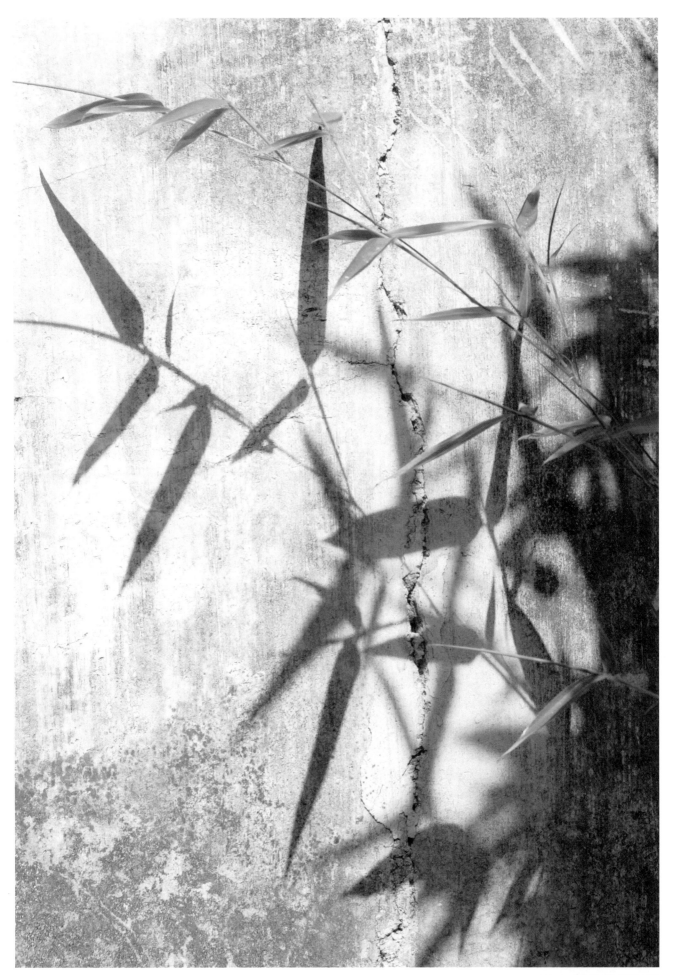

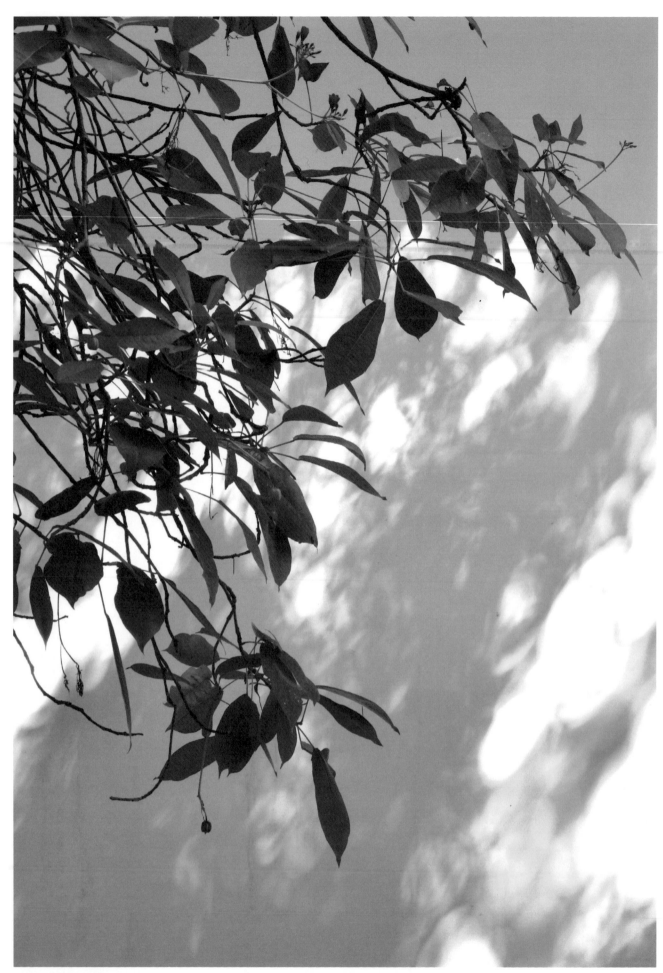

2019 攝於金門

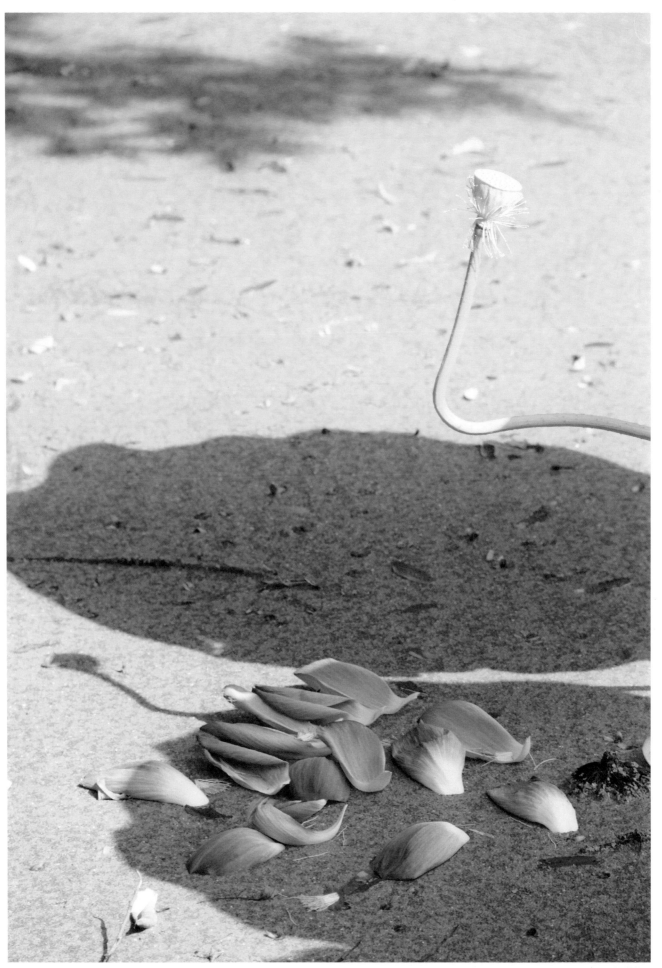

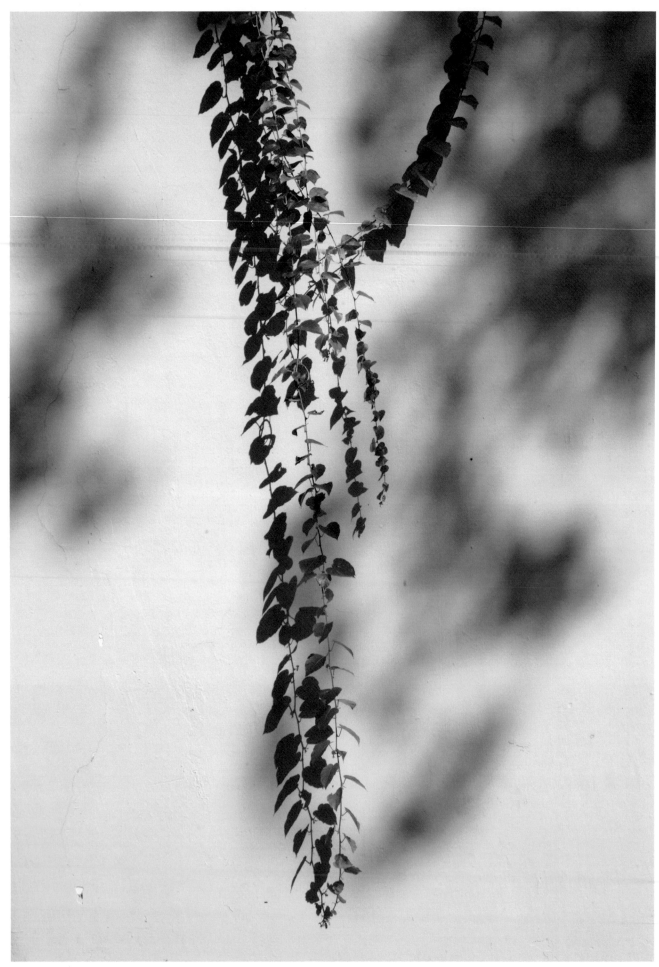

2019 攝於揚州瘦西湖

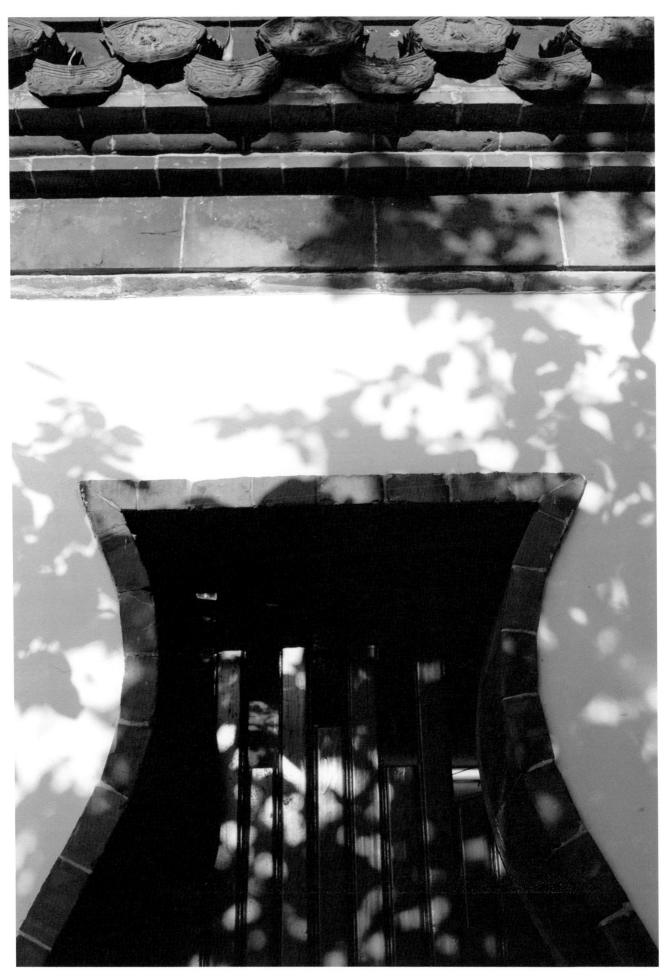

2019 攝於揚州瘦西湖

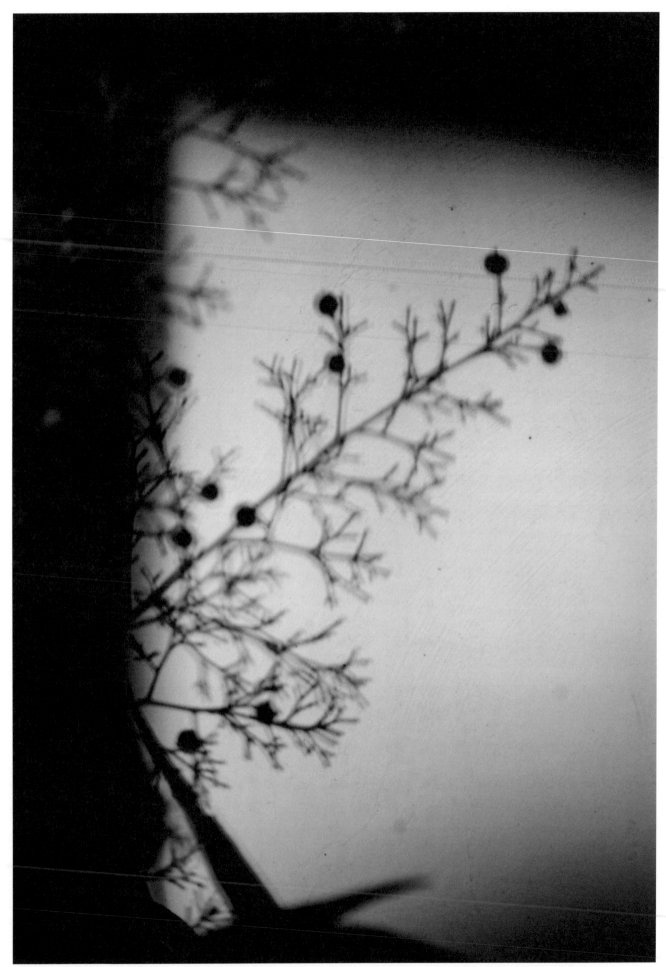

220

2019 攝於揚州瘦西湖

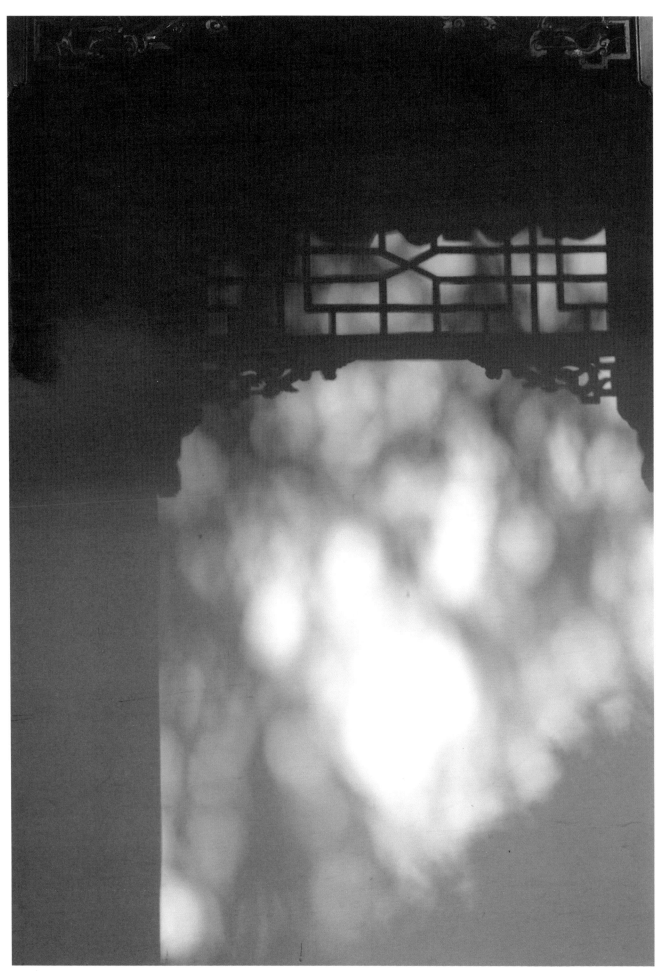

2019 攝於揚州瘦西湖

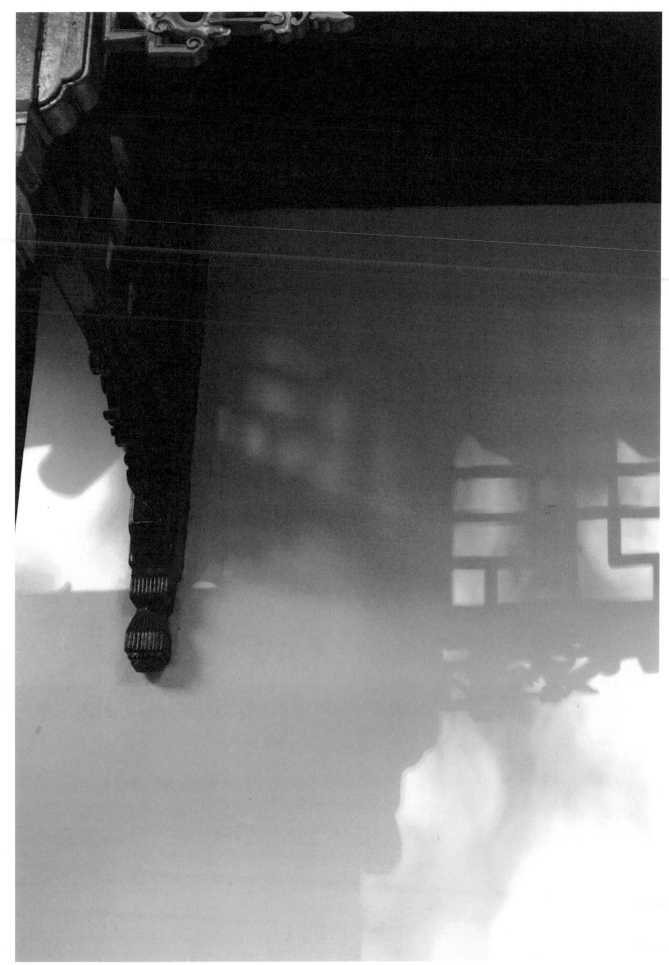

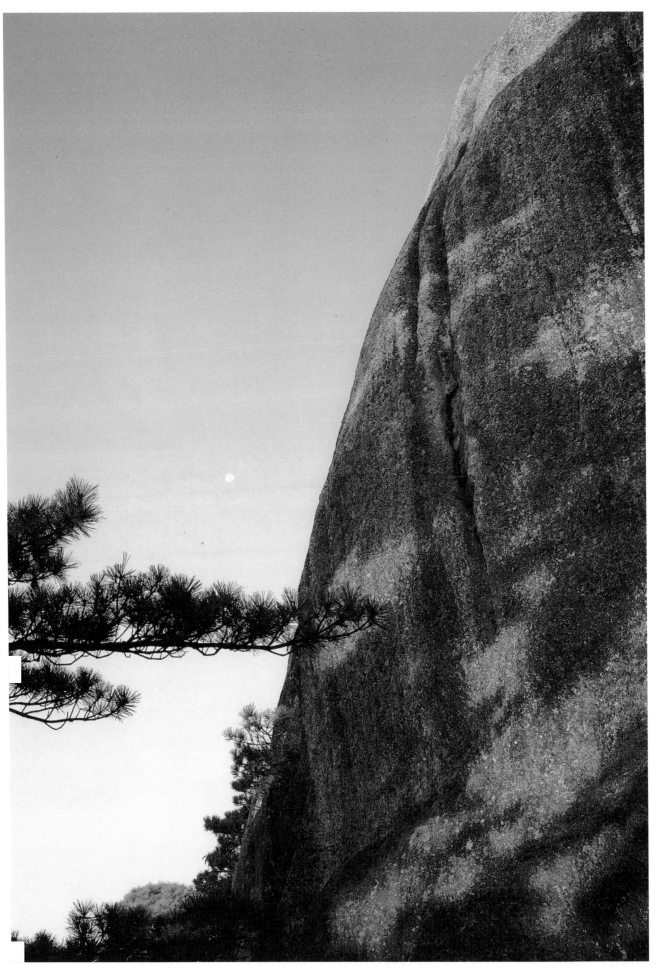

2019 攝於安徽黃山

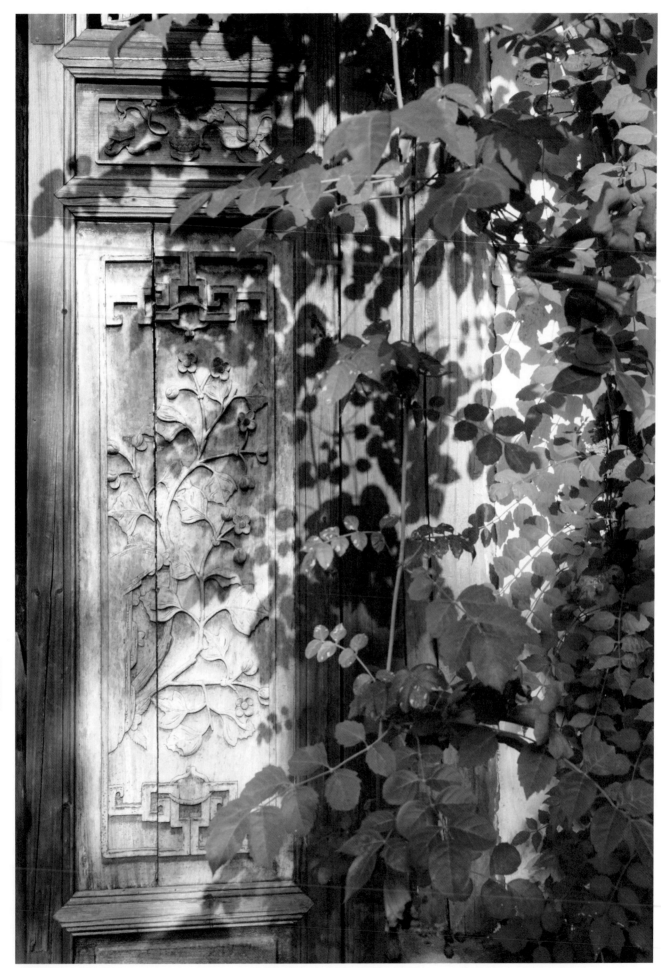

2019 攝於江西婺源篁嶺

花影集 中國古典美學攝影（2010—2022）

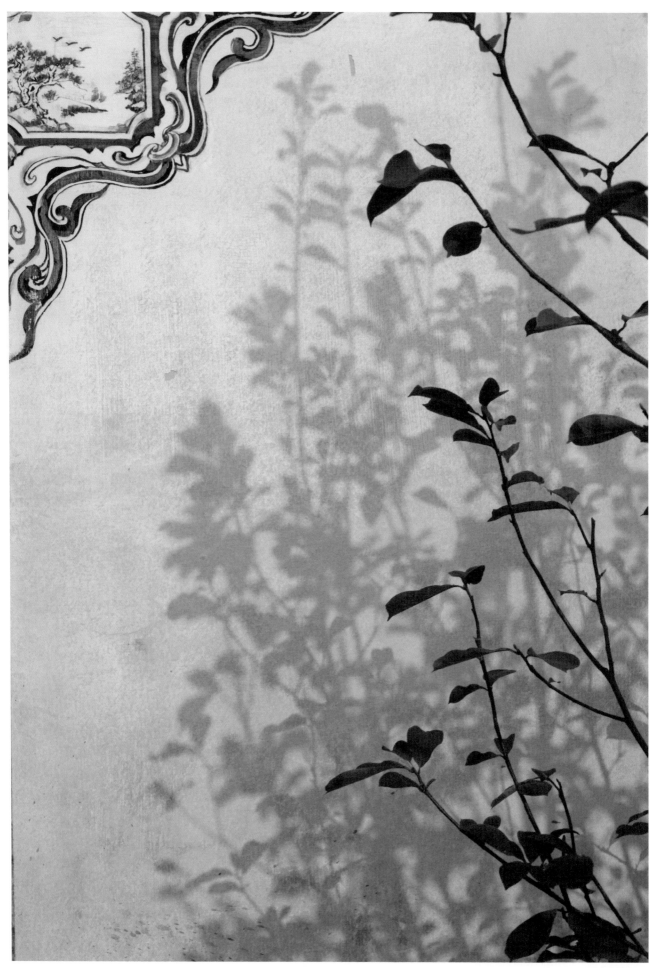

2019 攝於江西婺源篁嶺

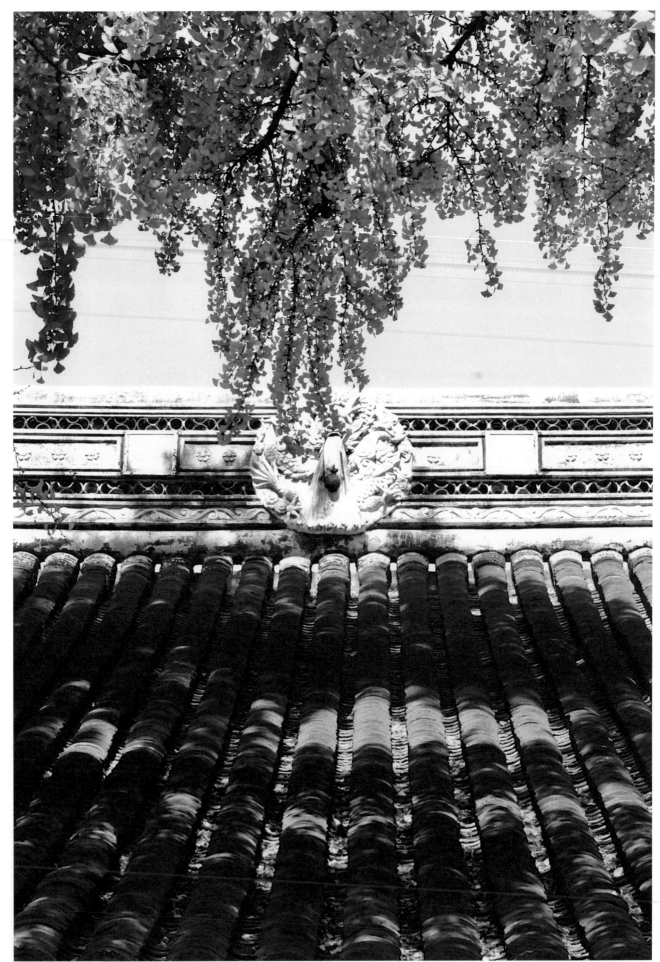

2019　攝於蘇州定慧寺

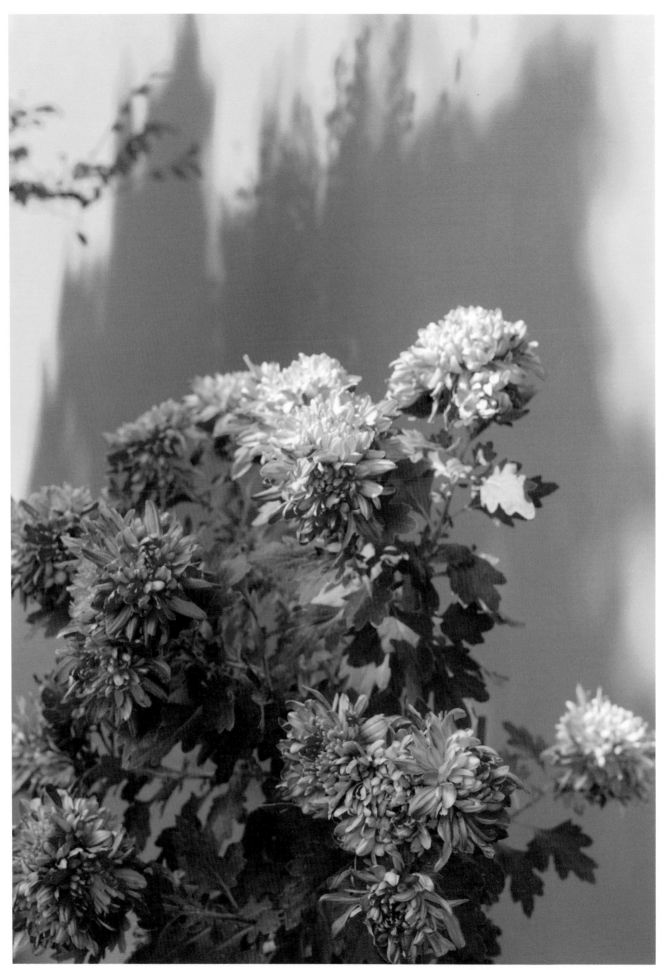

2019 攝於蘇州定慧寺

2019　攝於蘇州盛家帶忠信橋

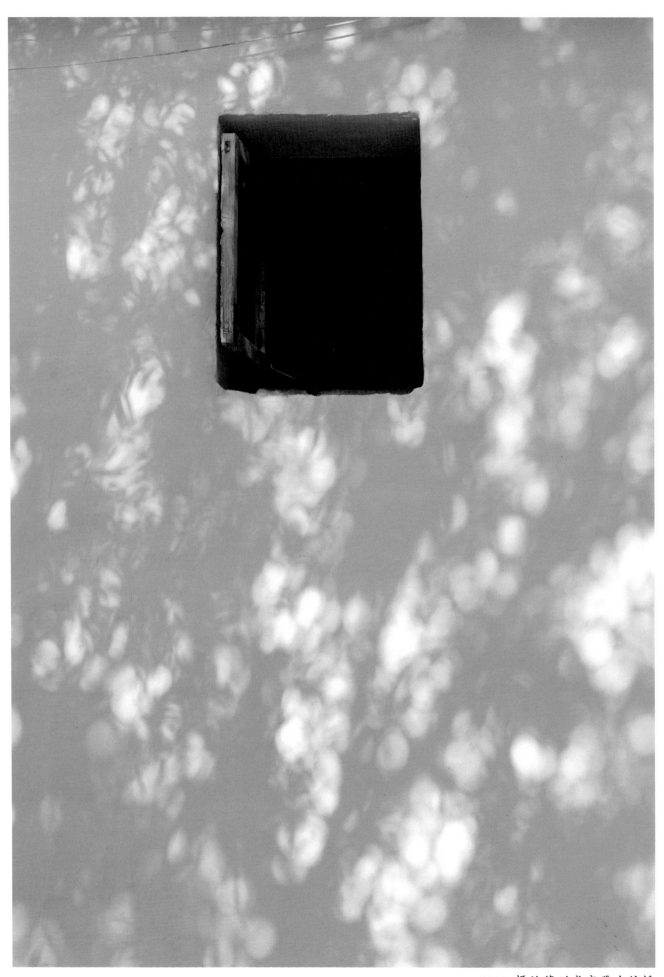

2019 攝於蘇州盛家帶忠信橋

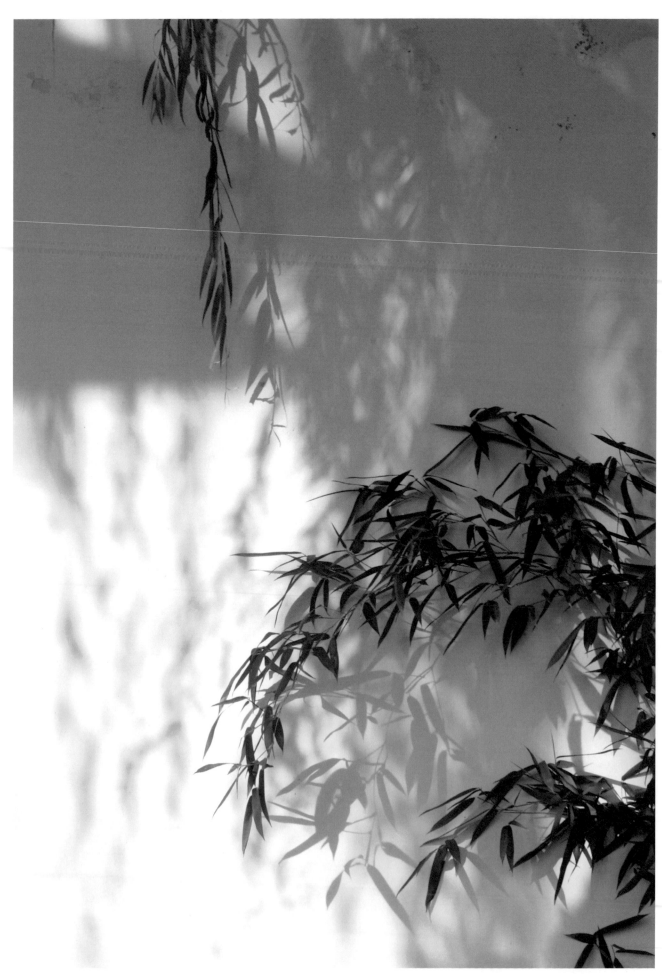

花影集 中國古典美學攝影（2010—2022）

2019 攝於蘇州護城河

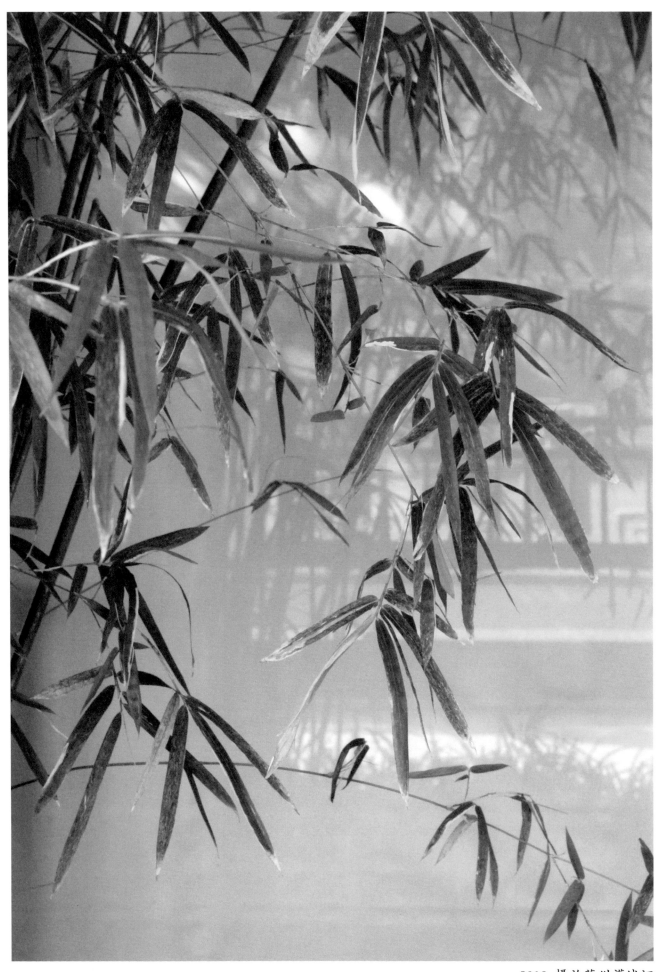

2019 攝於蘇州護城河

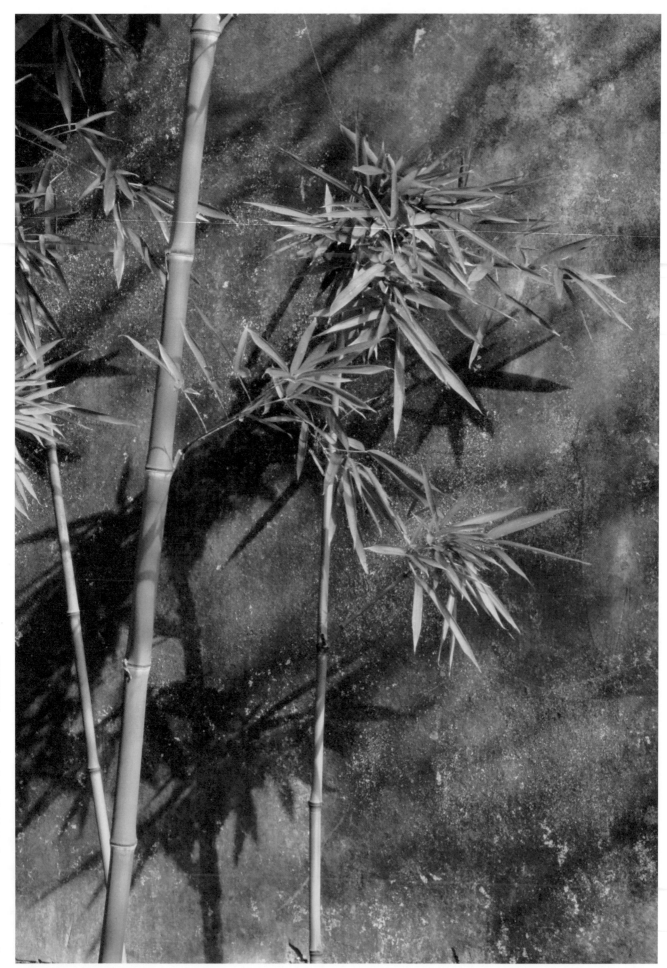

2019 攝於蘇州網師園

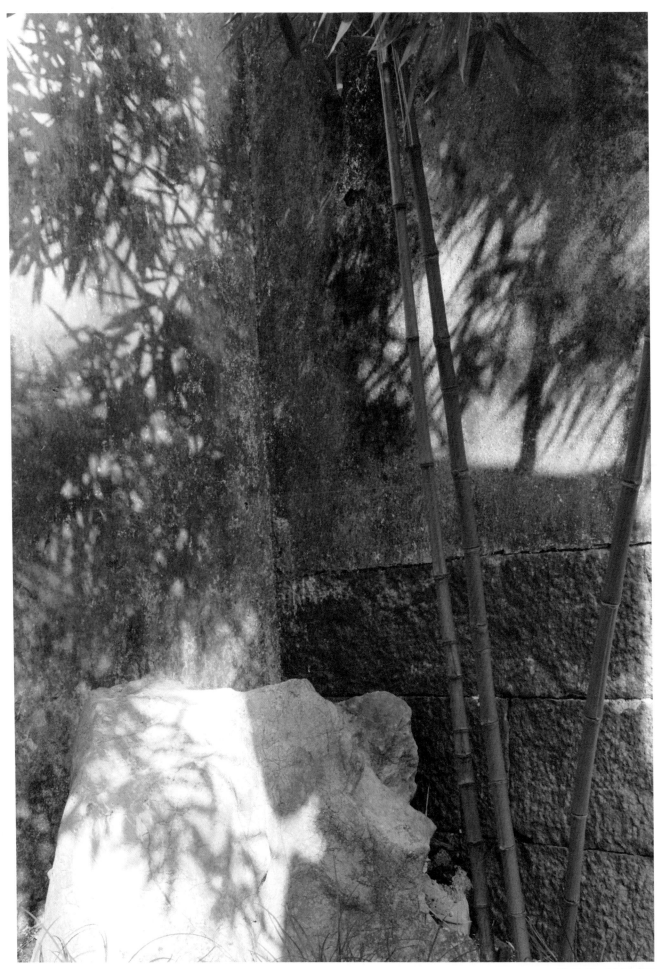

2019 攝於蘇州網師園

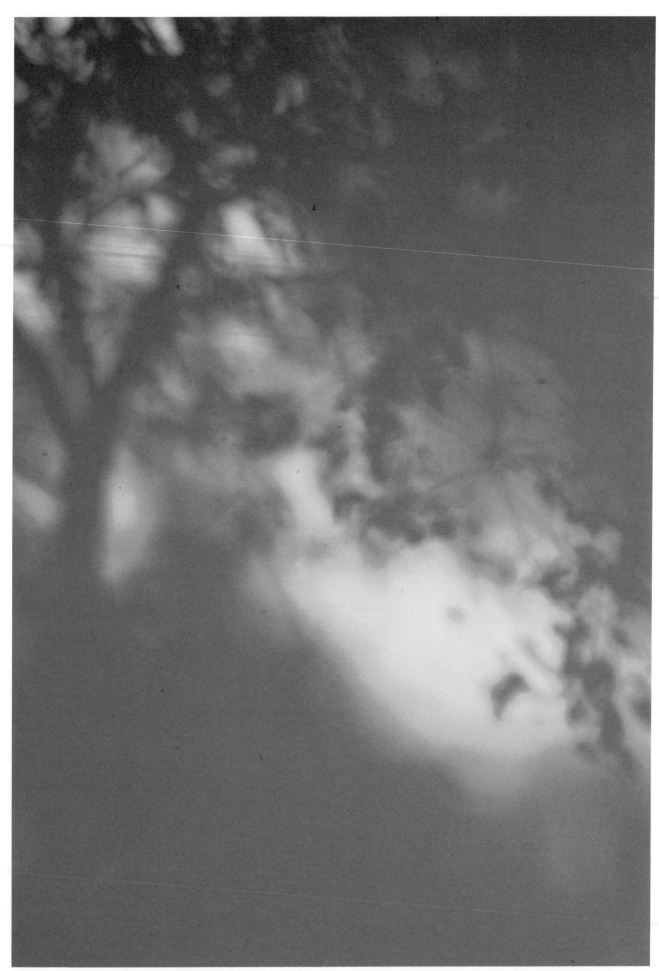

2019 攝於蘇州戒幢律寺（西園寺）

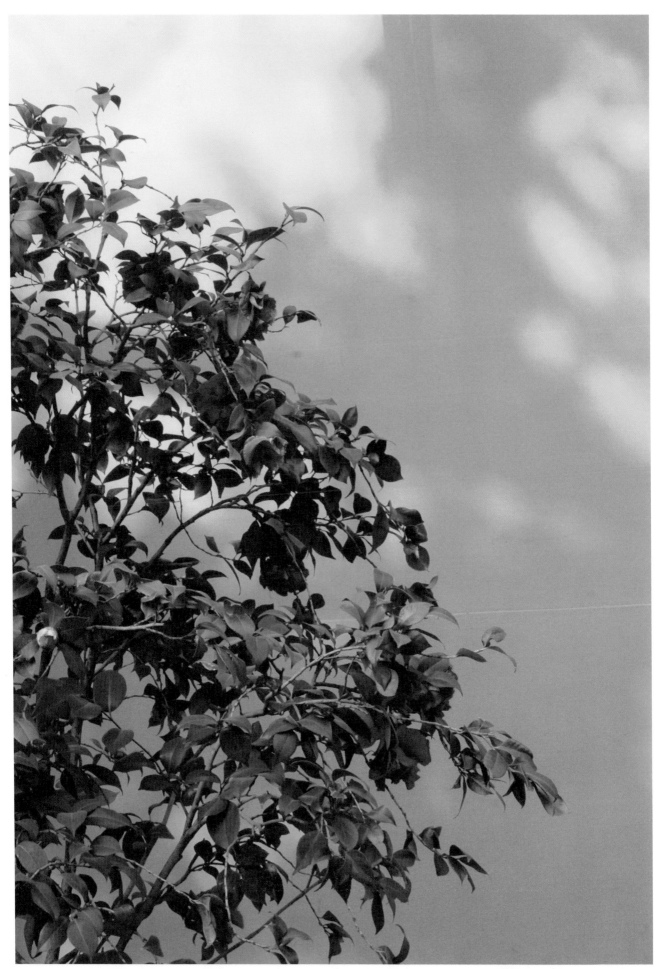

2019 攝於蘇州戒幢律寺（西園寺）

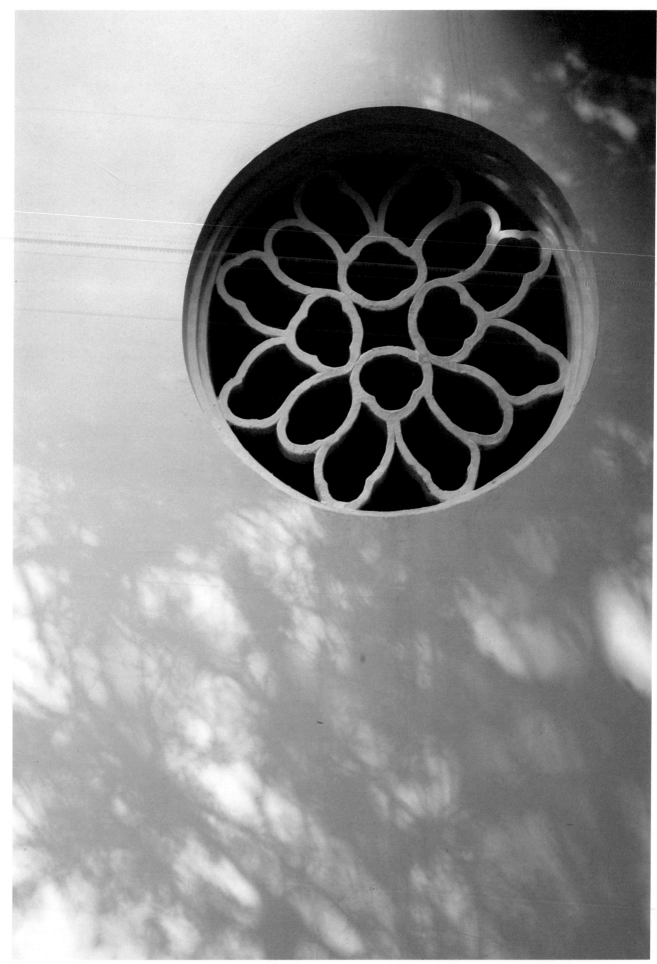

2019　攝於蘇州戒幢律寺（西園寺）

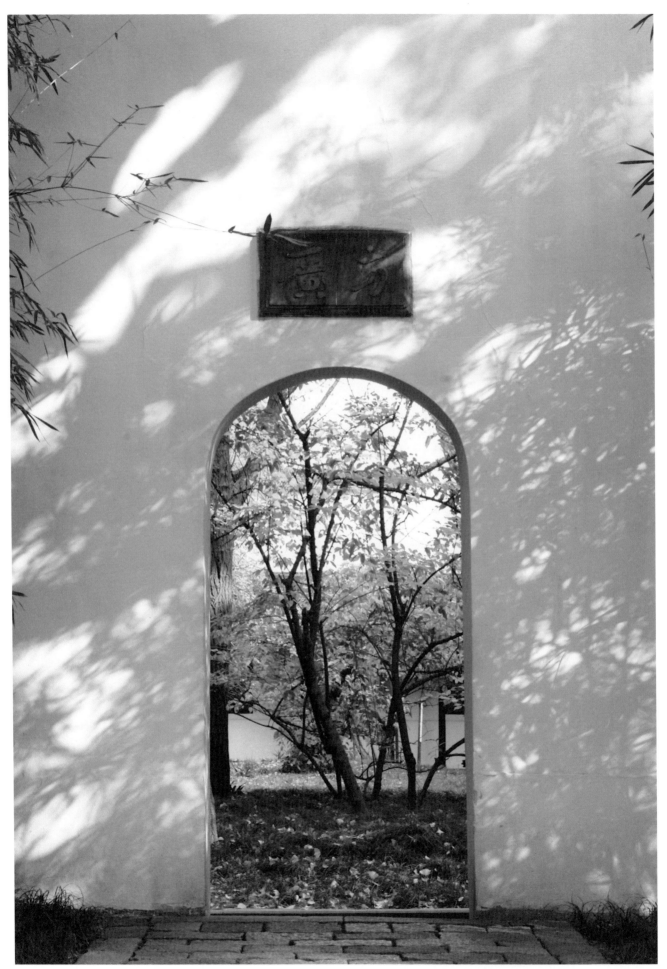

2019 攝於蘇州戒幢律寺（西園寺）

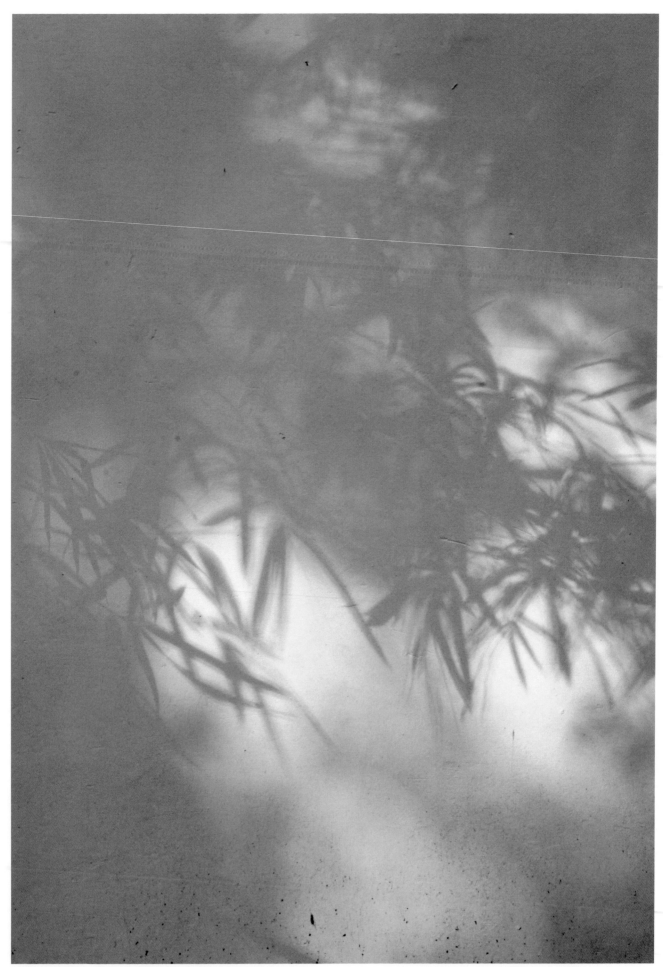

2019 攝於蘇州戒幢律寺（西園寺）

花影集 中國古典美學攝影（2010—2022）

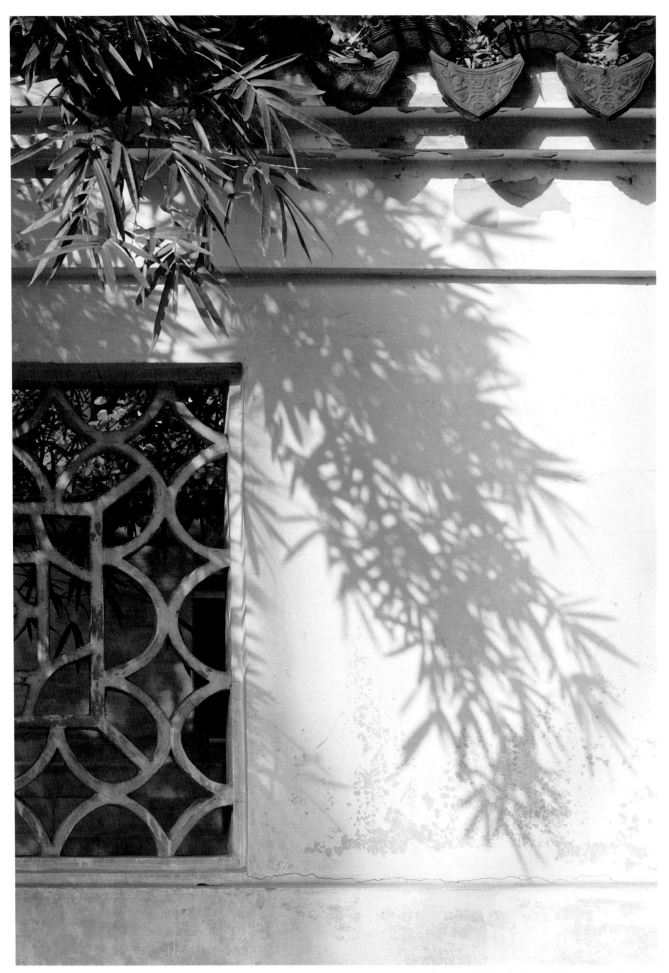

2019 攝於蘇州戒幢律寺（西園寺）

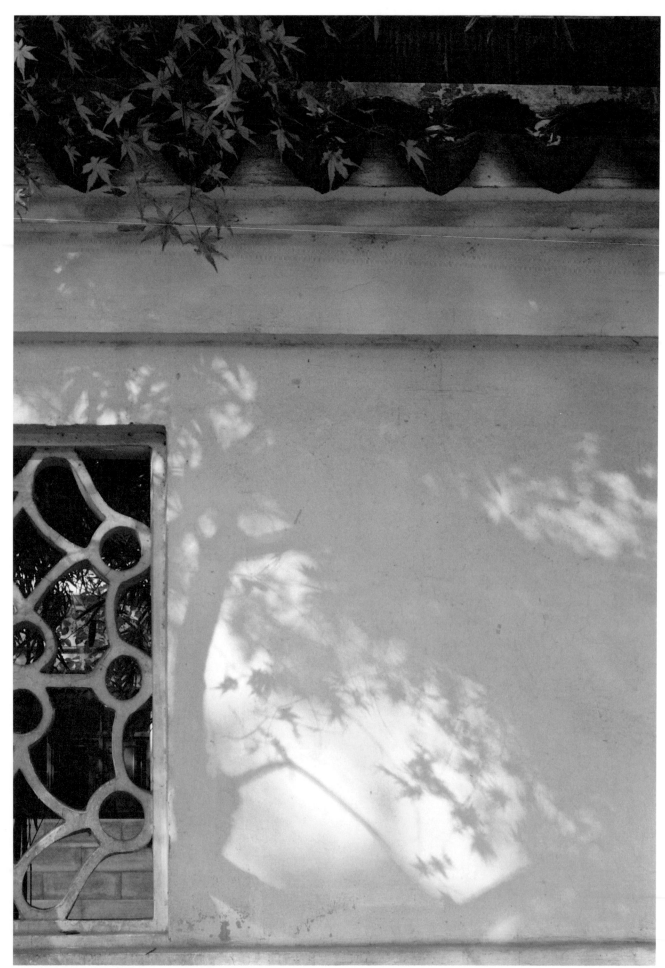

2019 攝於蘇州戒幢律寺（西園寺）

240

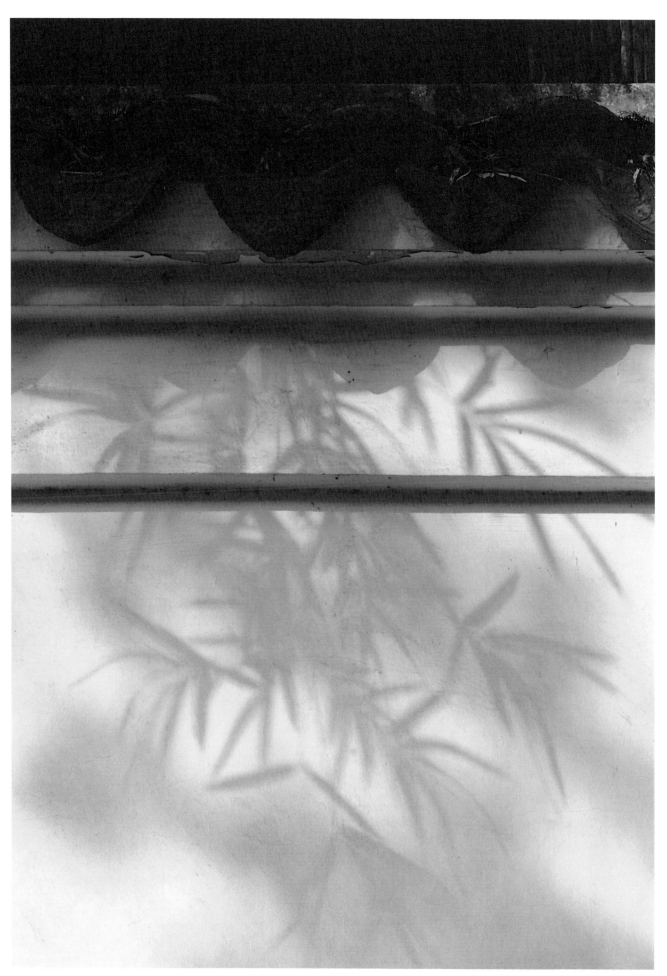

2019 攝於蘇州戒幢律寺（西園寺）

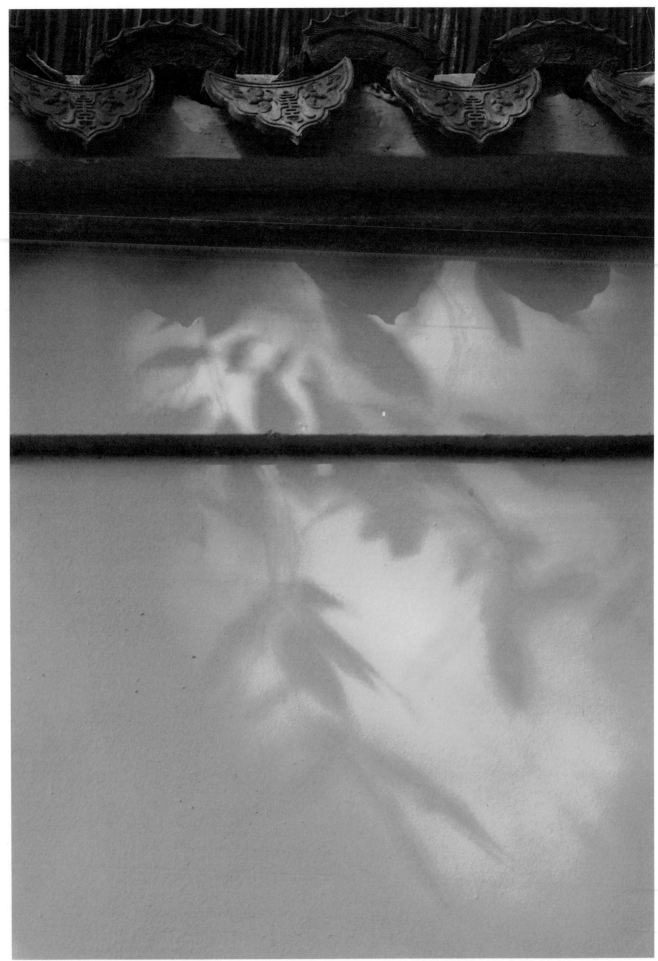

花影集 中國古典美學攝影（2010—2022）

242

2019 攝於蘇州戒幢律寺（西園寺）

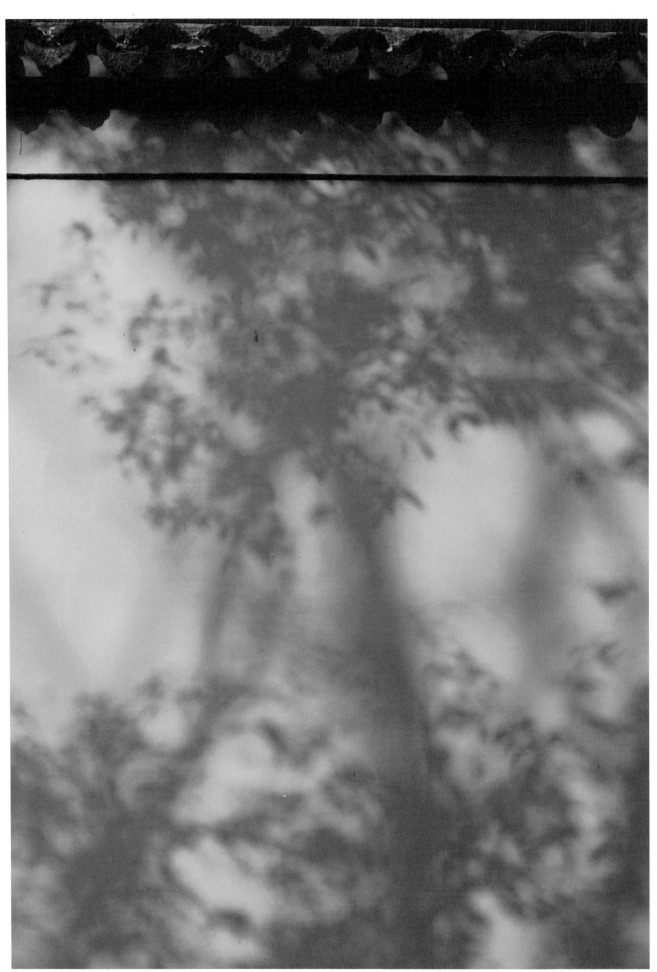

2019 攝於蘇州戒幢律寺（西園寺）

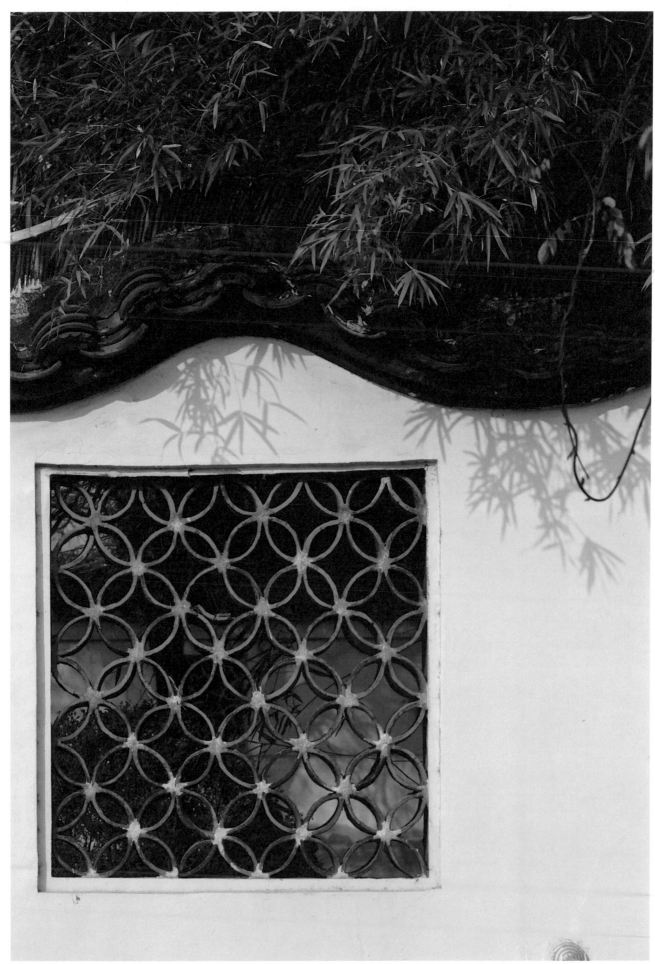

花影集 中國古典美學攝影（2010—2022）

2019 攝於蘇州戒幢律寺（西園寺）

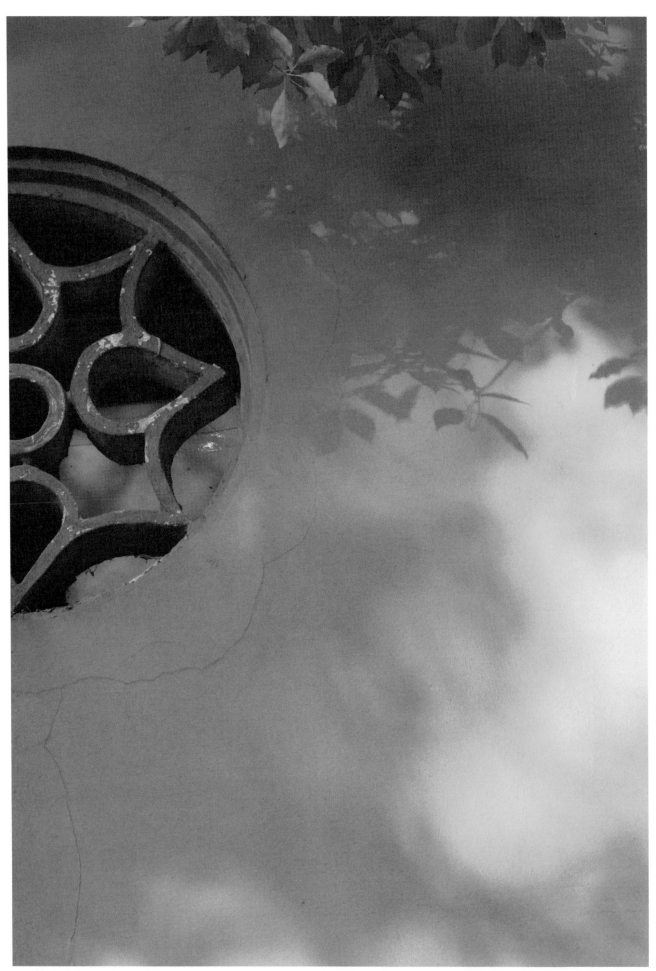

2019 攝於蘇州戒幢律寺（西園寺）

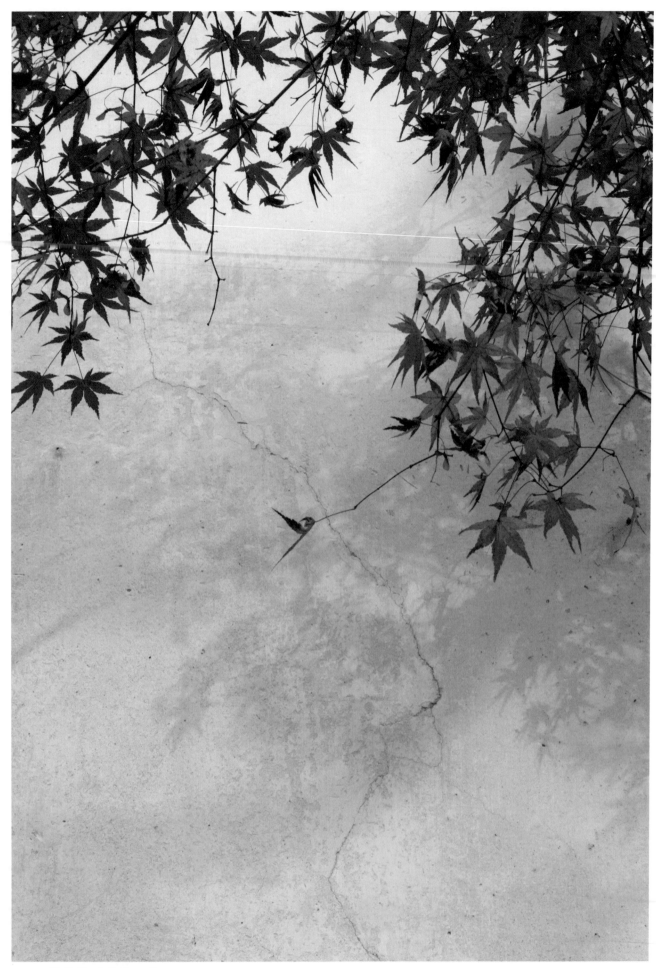

花影集 中國古典美學攝影（2010—2022）

2019 攝於蘇州環秀山莊

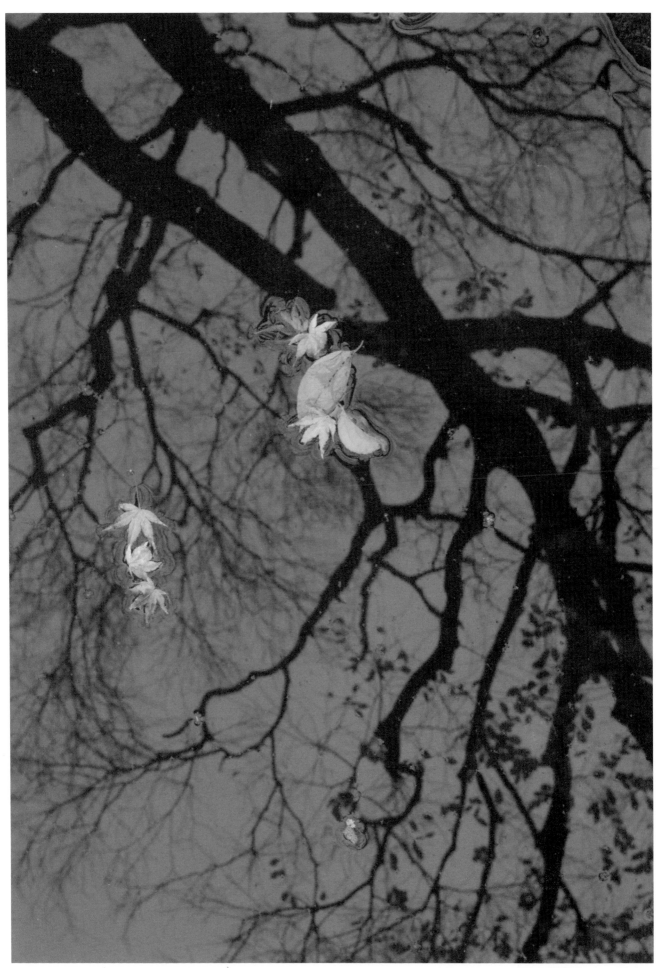

2019 攝於蘇州環秀山莊

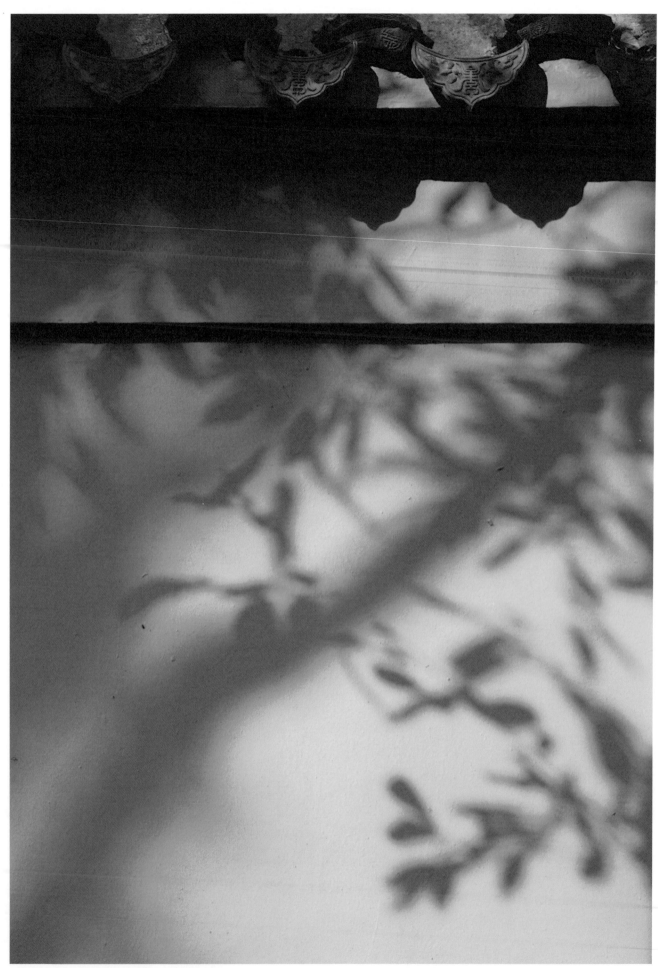

2019 攝於蘇州戒幢律寺（西園寺）

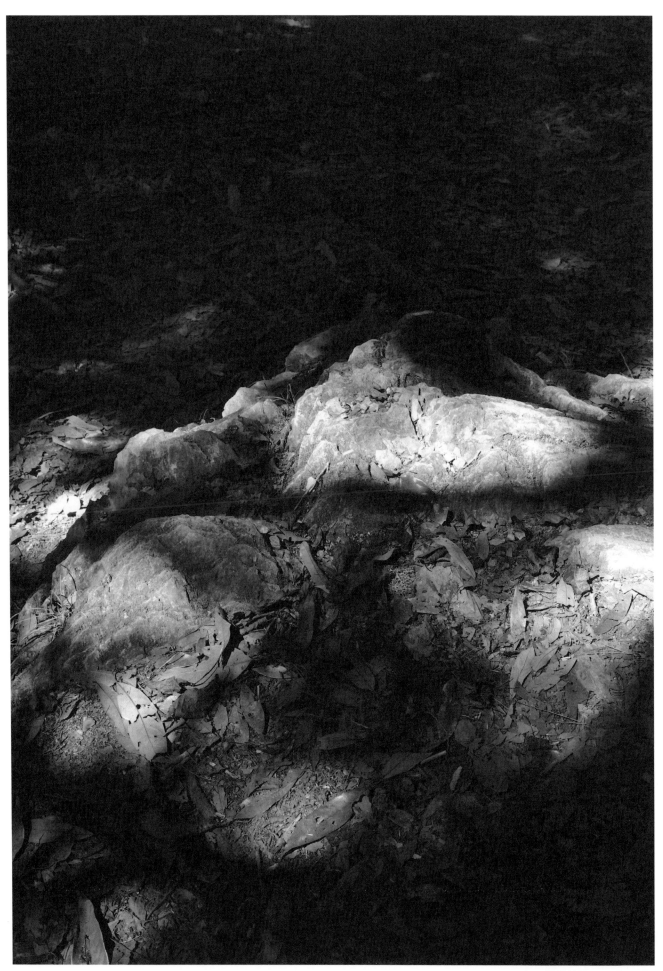

2020 攝於新竹五峰觀霧

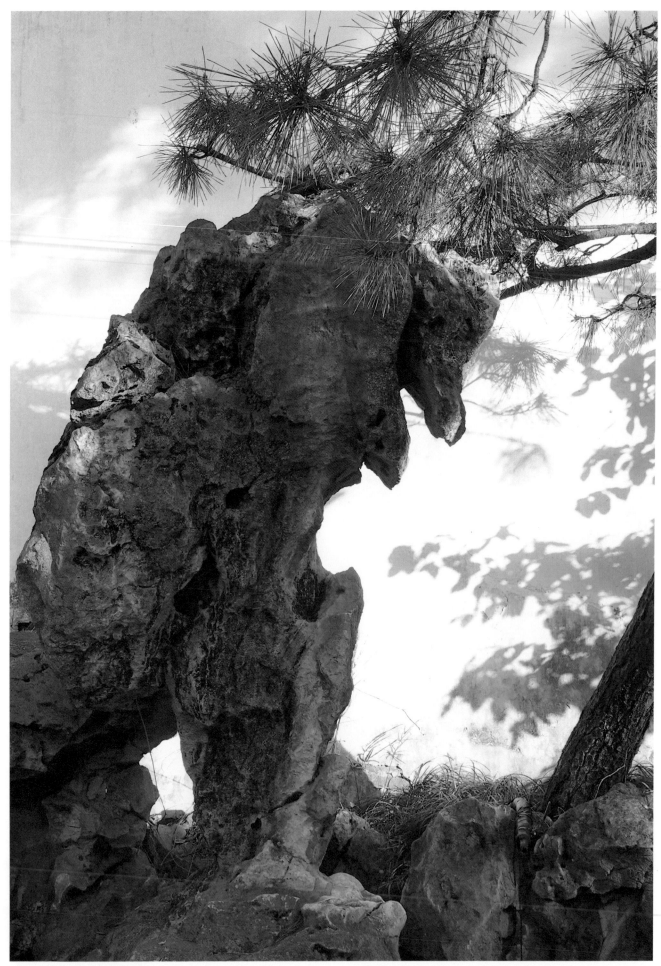

250

2020 攝於蘇州拙政園

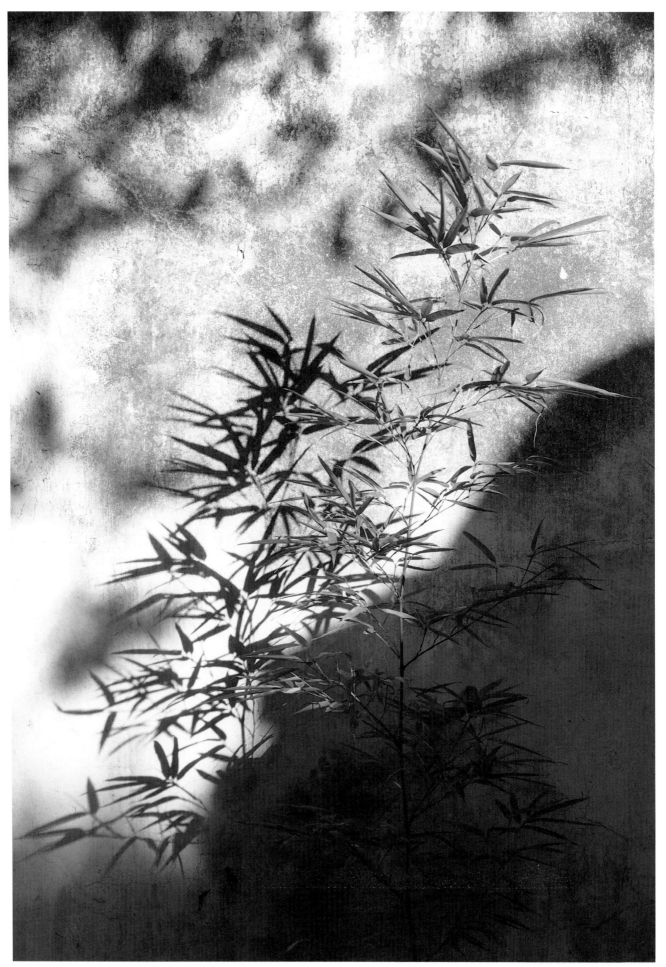

2020 攝於蘇州拙政園

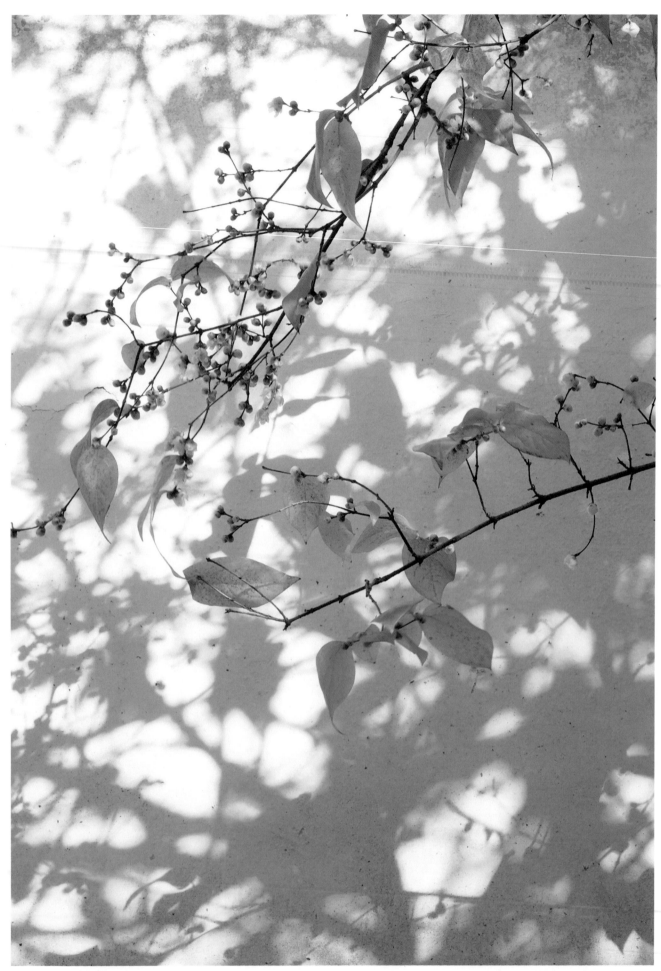

2020　攝於蘇州拙政園

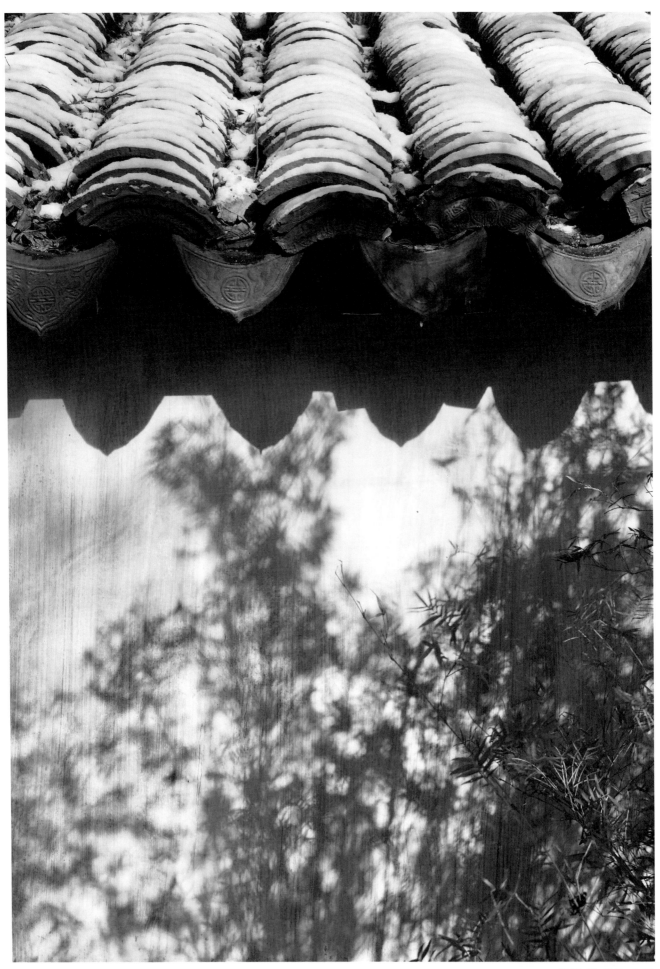

2020 攝於蘇州拙政園 253

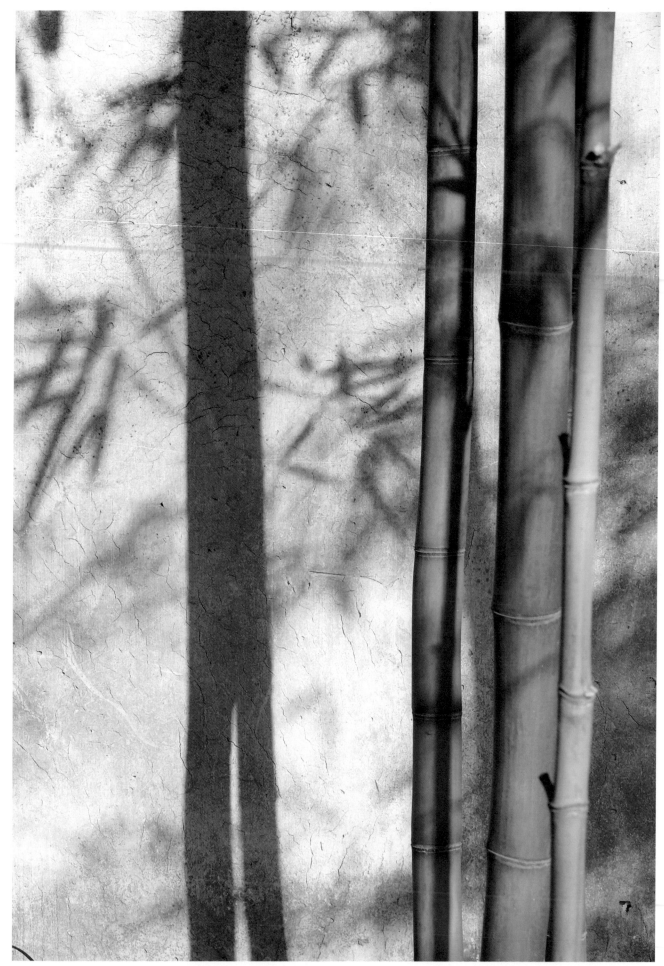

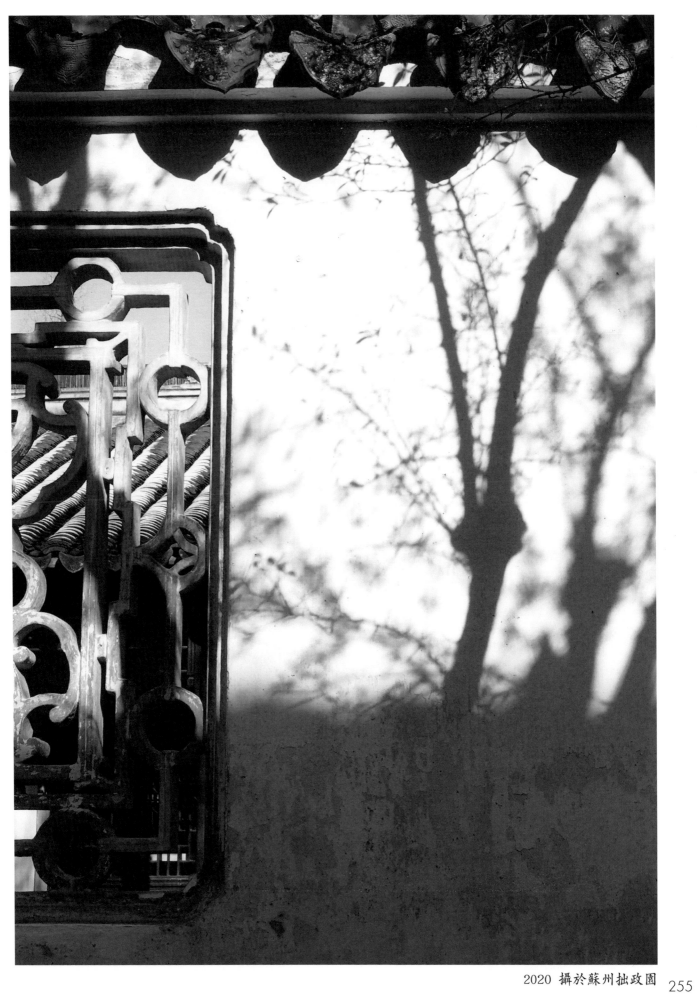

2020　攝於蘇州拙政園

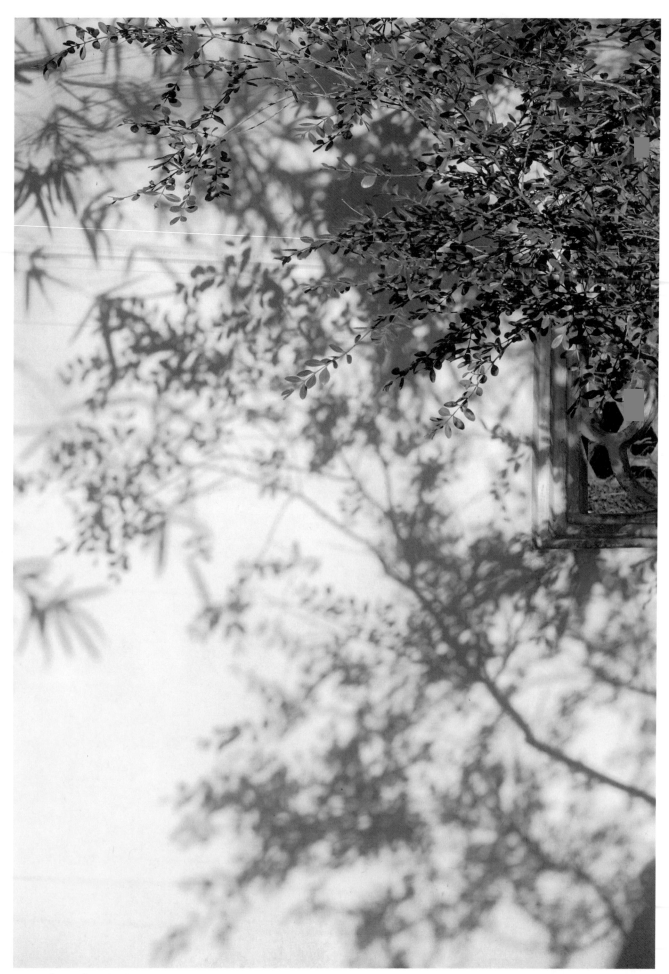

花影集 中國古典美學攝影（2010—2022）

2020 攝於蘇州拙政園

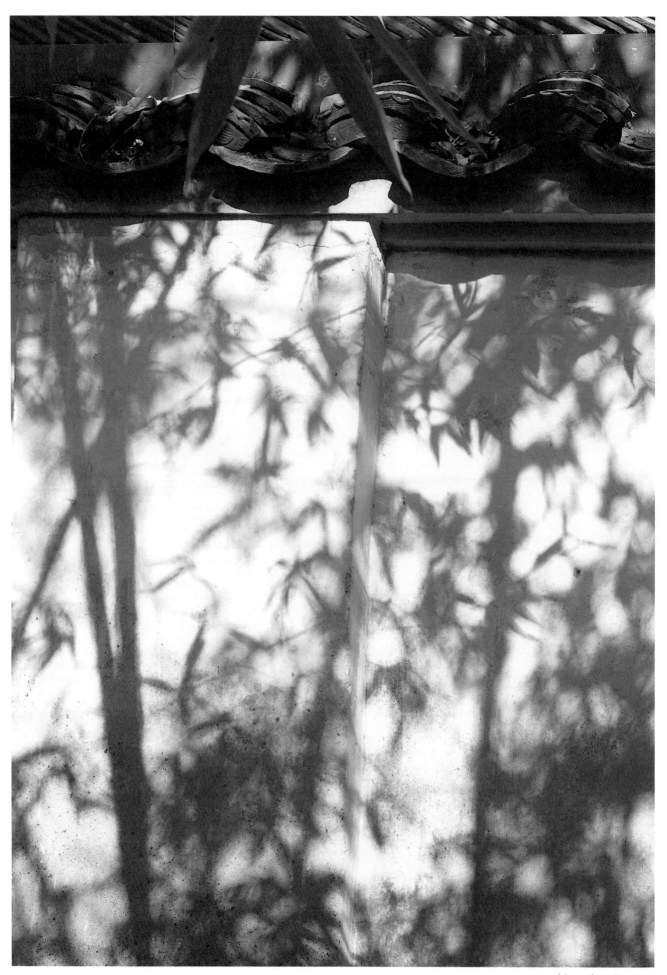

2020 攝於蘇州拙政園

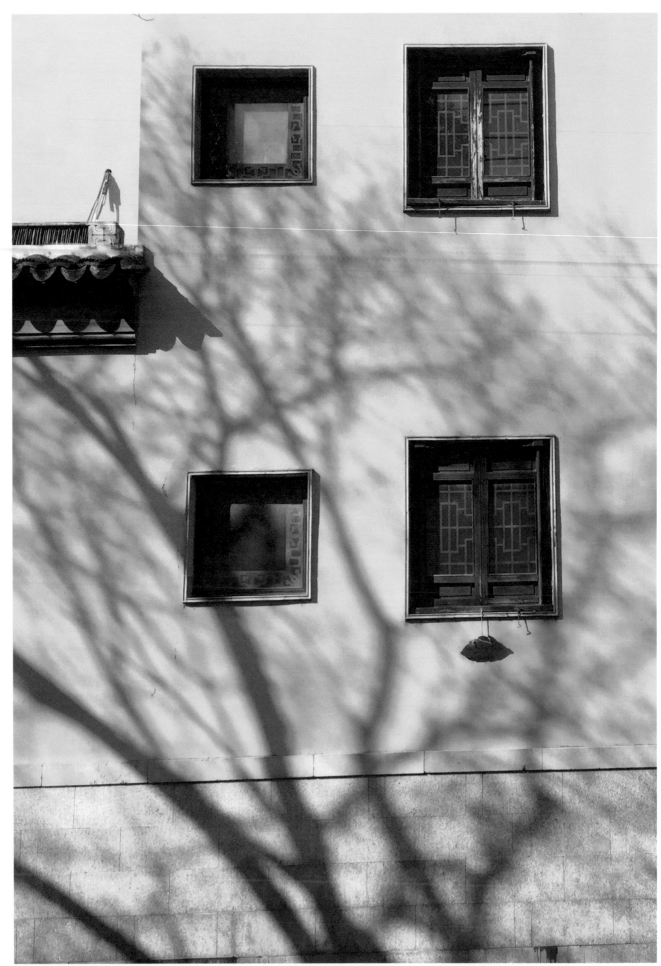

花影集 中國古典美學攝影 (2010—2022)

2021 攝於蘇州山塘街普福禪寺

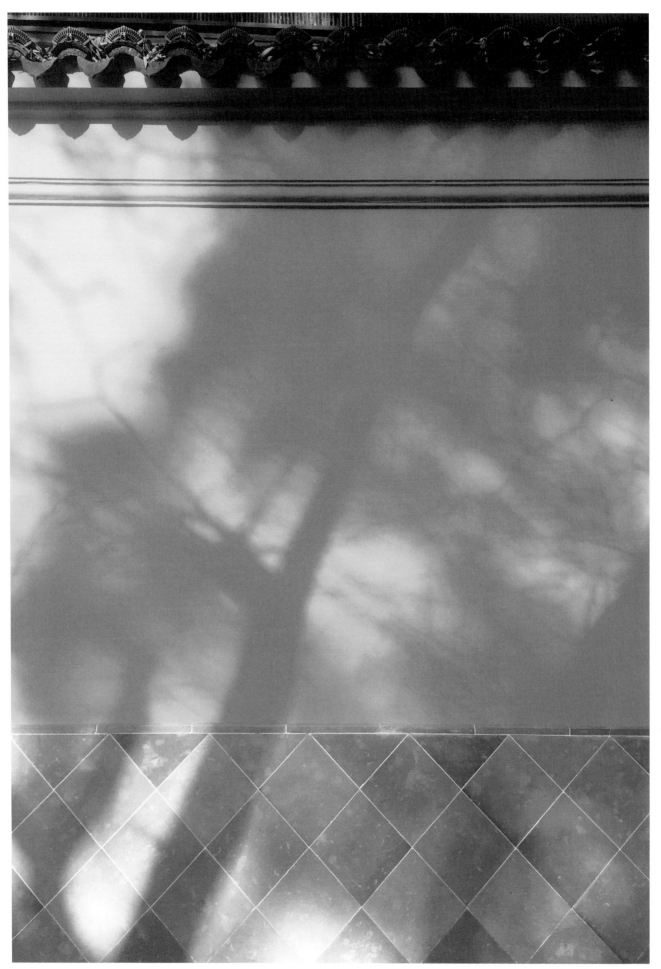

2021 攝於蘇州靈岩山 259

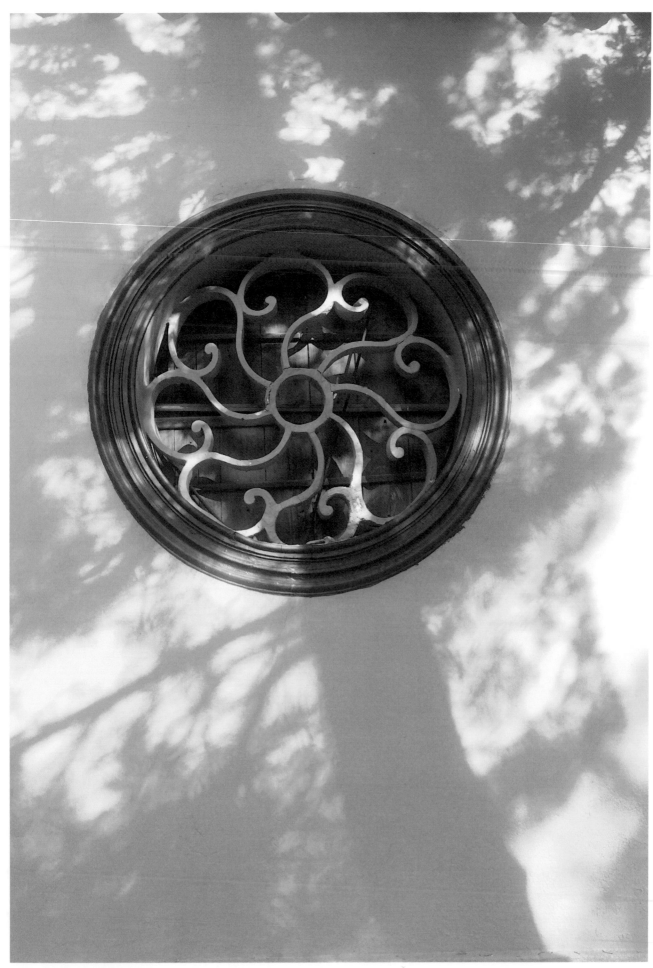

2021 攝於蘇州靈岩山

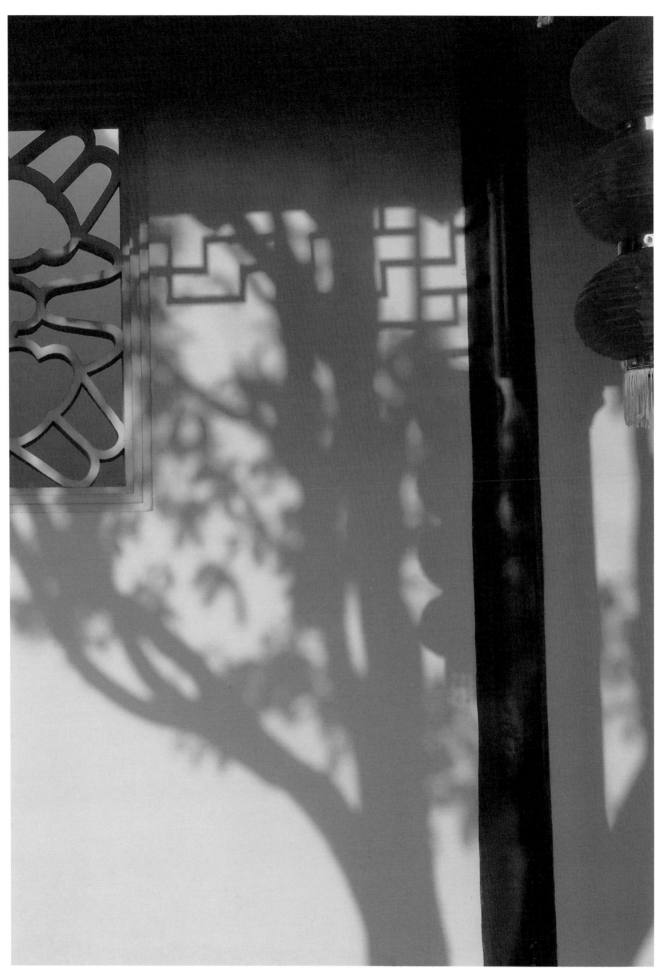

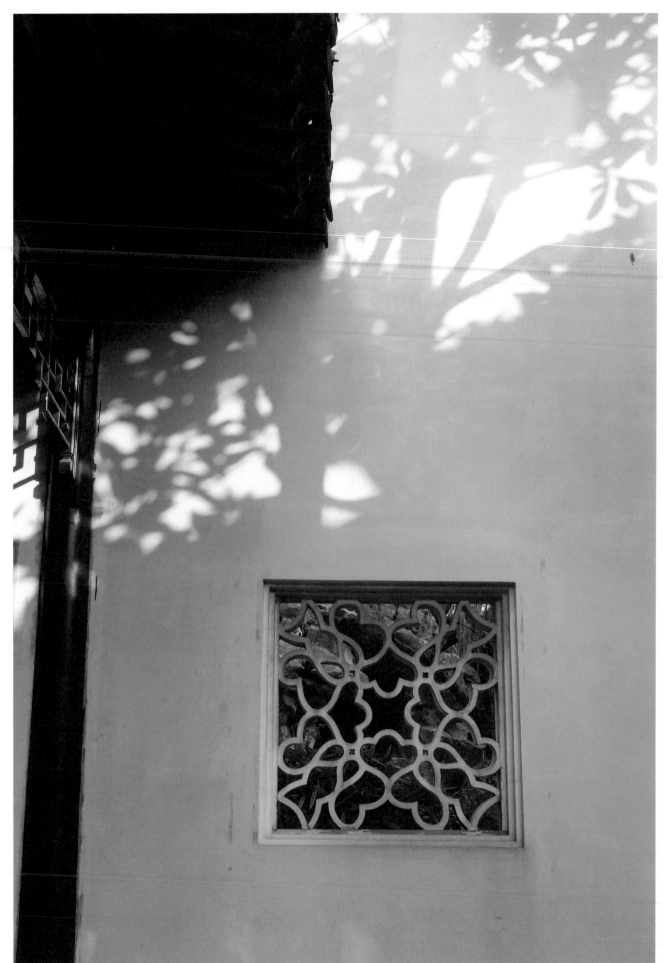

花影集 中國古典美學攝影（2010—2022）

2021　攝於蘇州木瀆古鎮虹飲山房

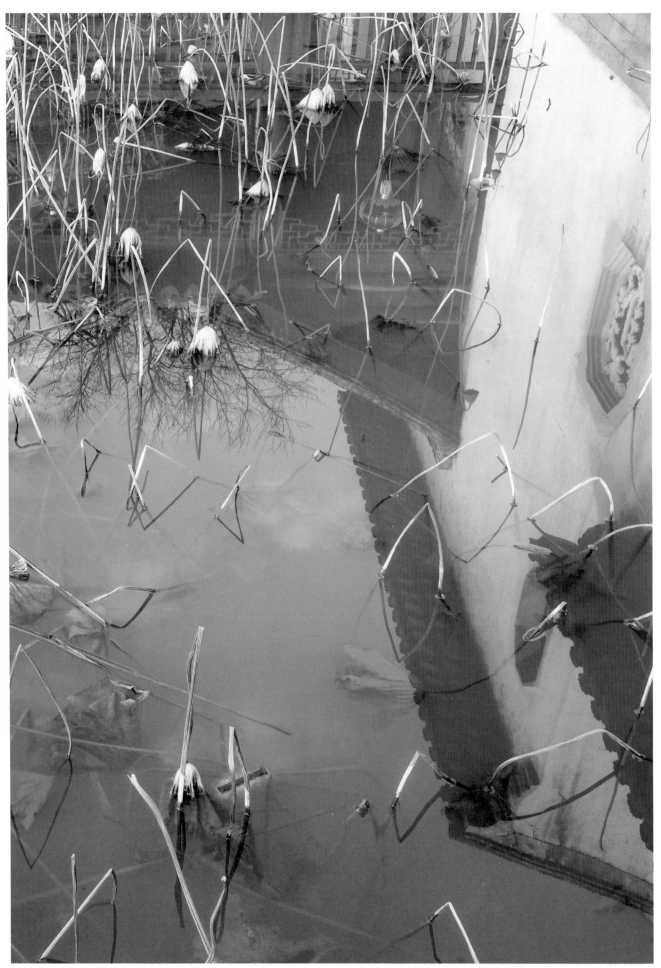

2021 攝於蘇州木瀆古鎮虹飲山房

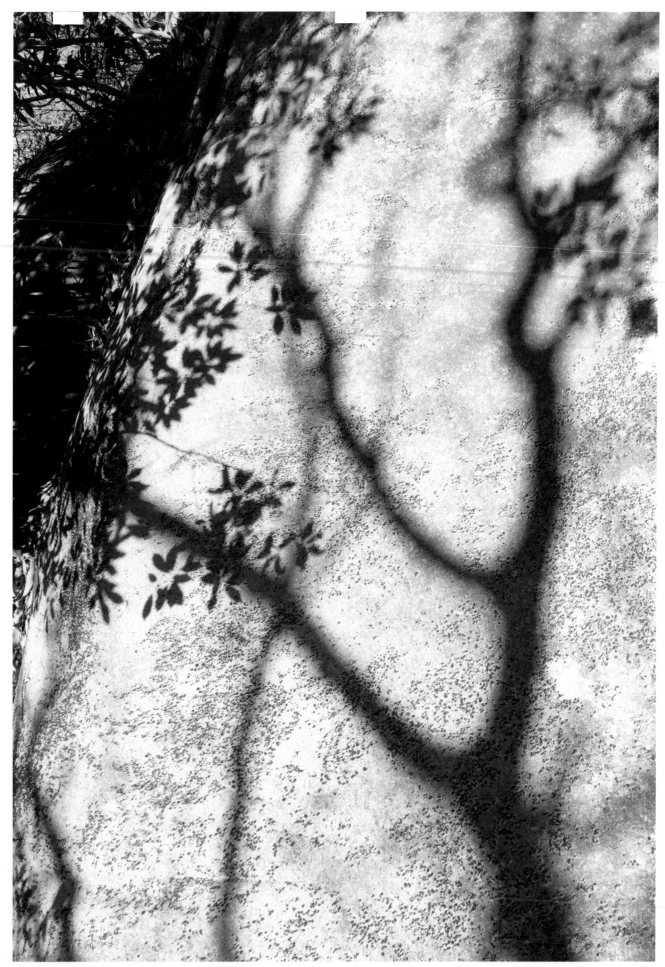

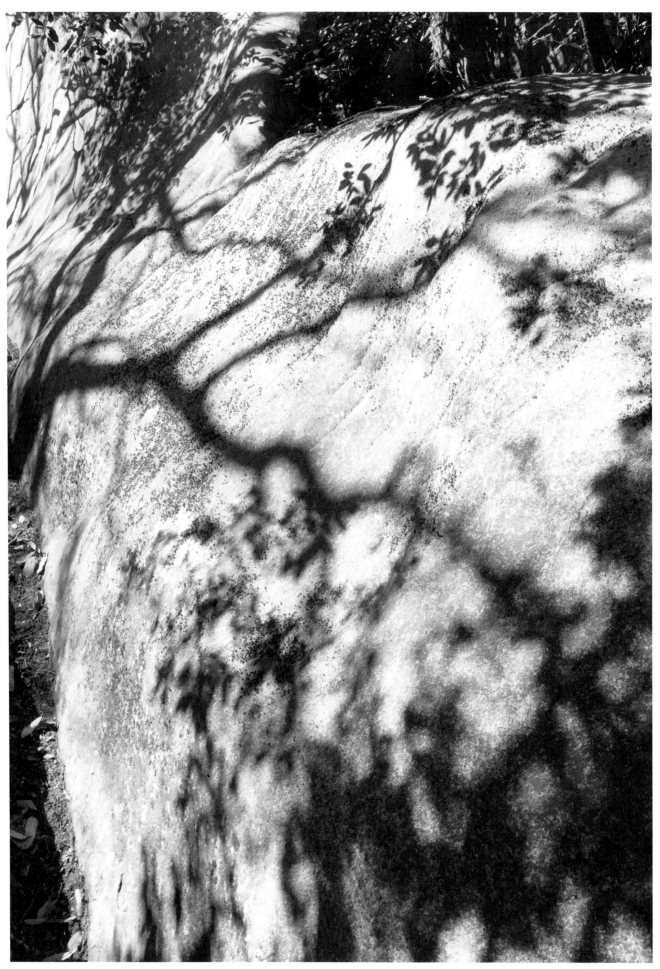

2021 攝於蘇州花山

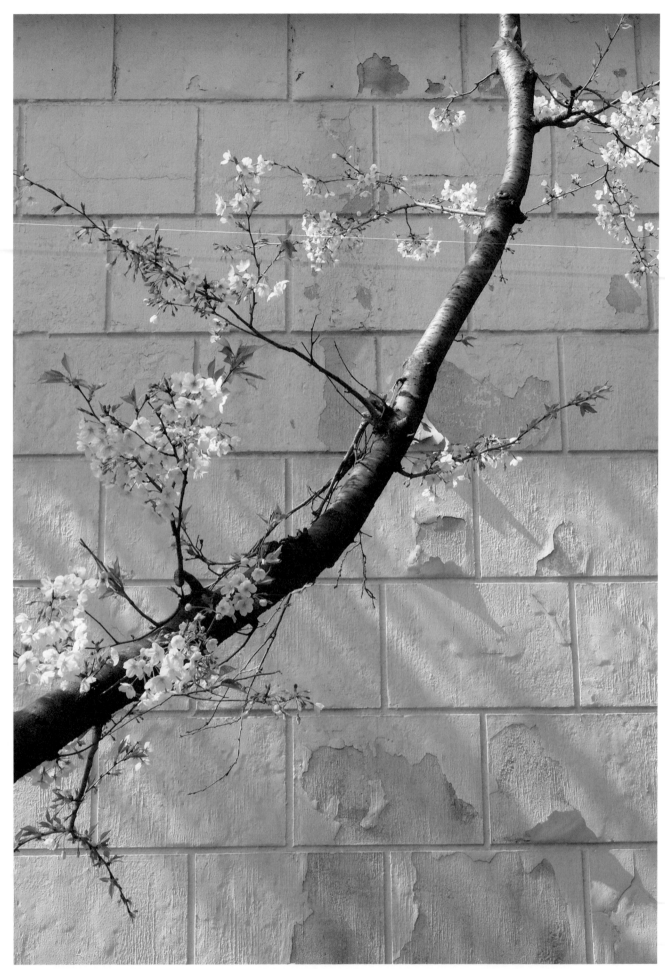

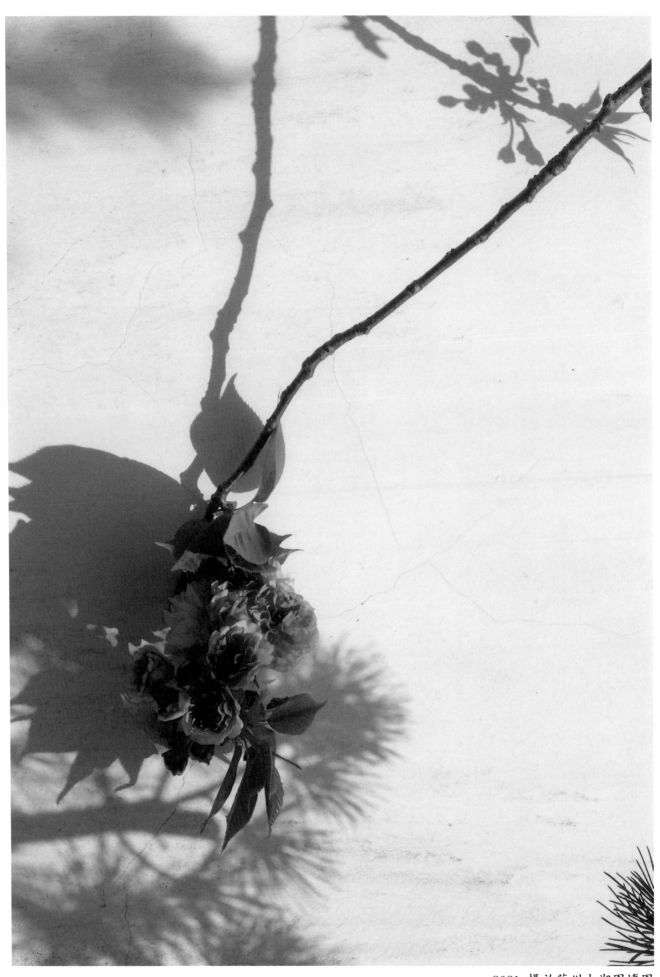

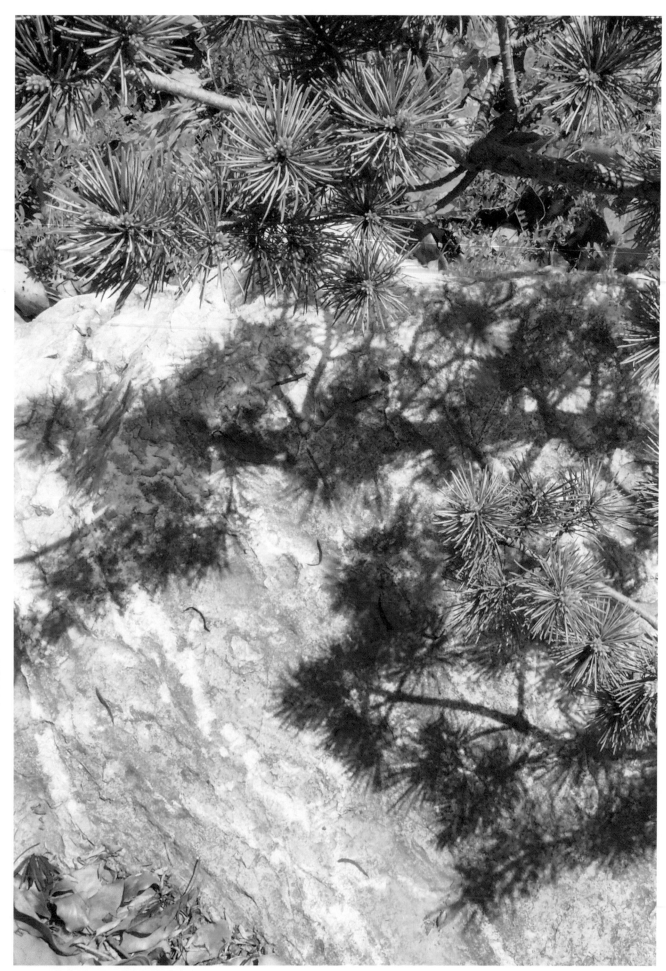

268
|

2021　攝於蘇州太湖濕地公園

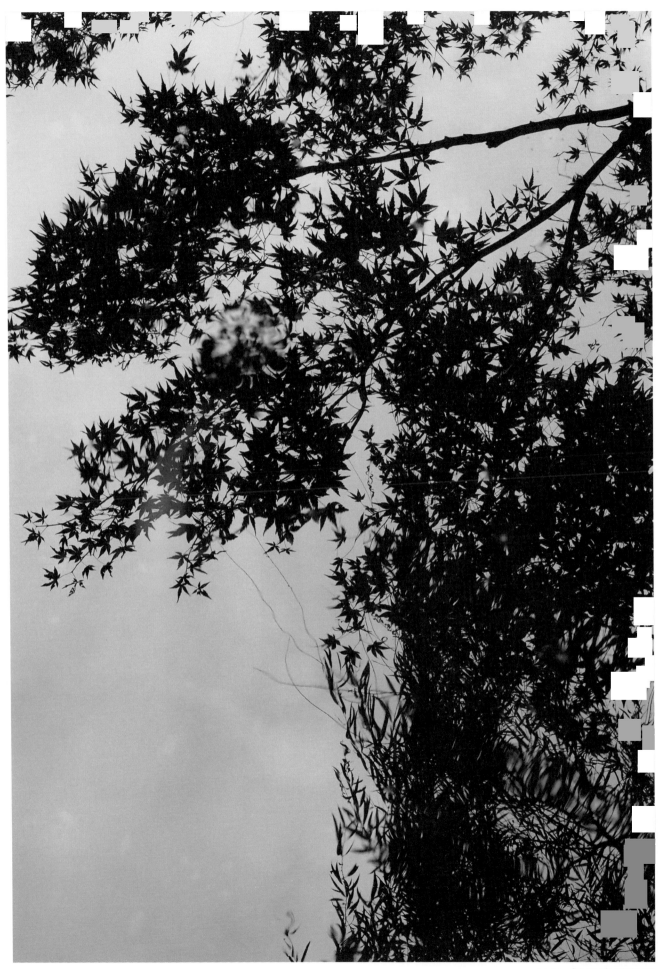

2021 攝於蘇州留園

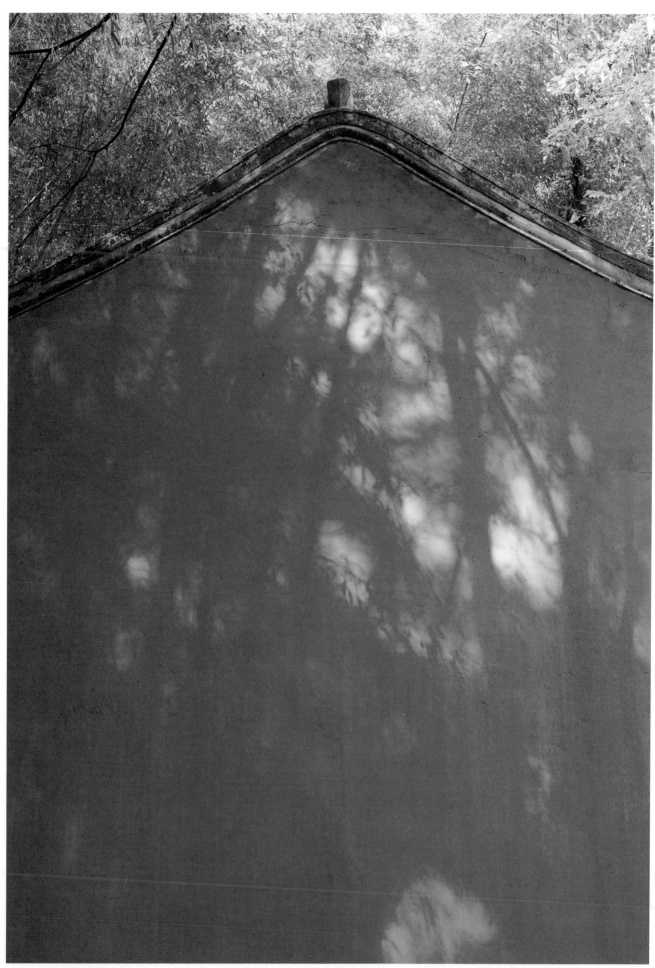

花影集 中國古典美學攝影（2010—2022）

2021 攝於蘇州穹窿山

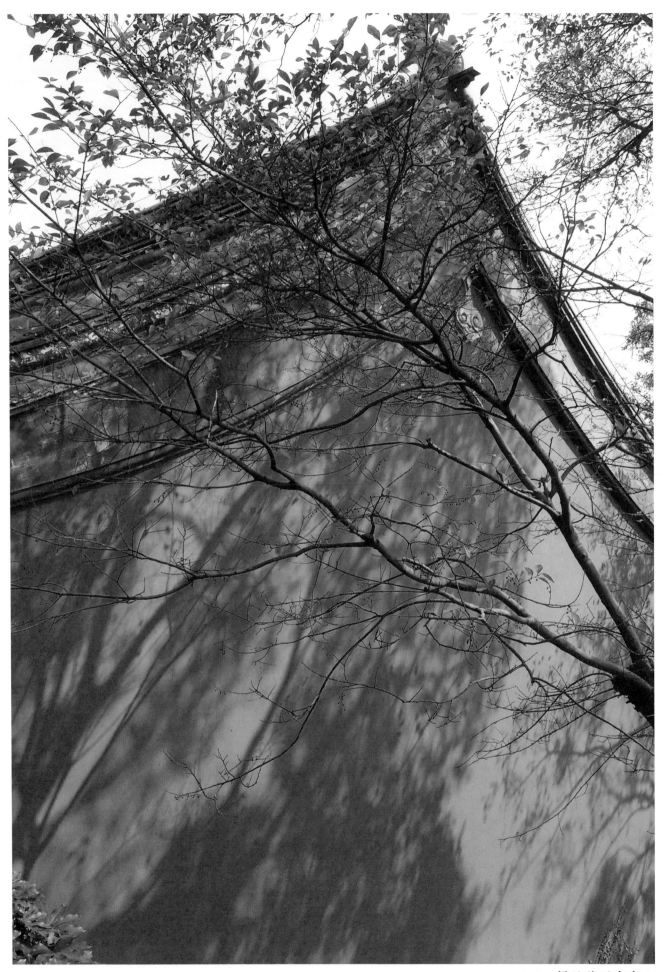

2021 攝於蘇州穹窿山

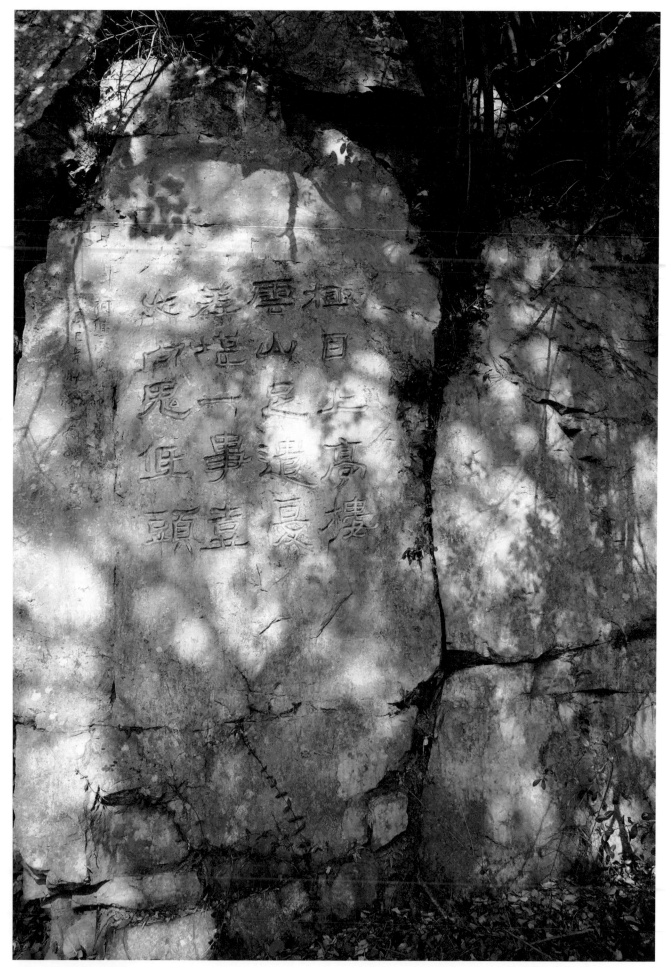

2021 攝於蘇州穹窿山

花影集 中國古典美學攝影（2010—2022）

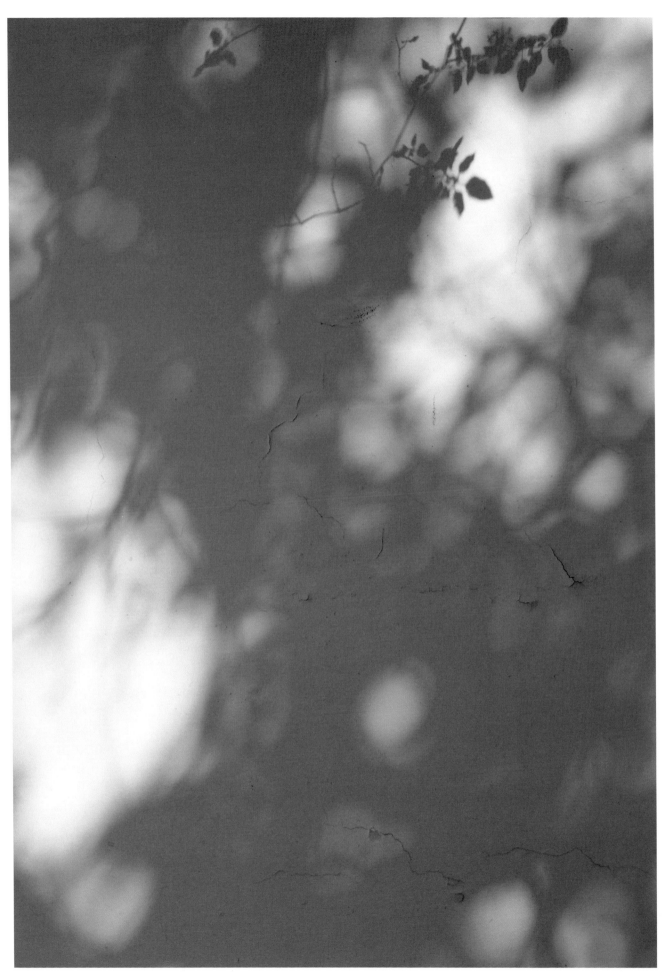

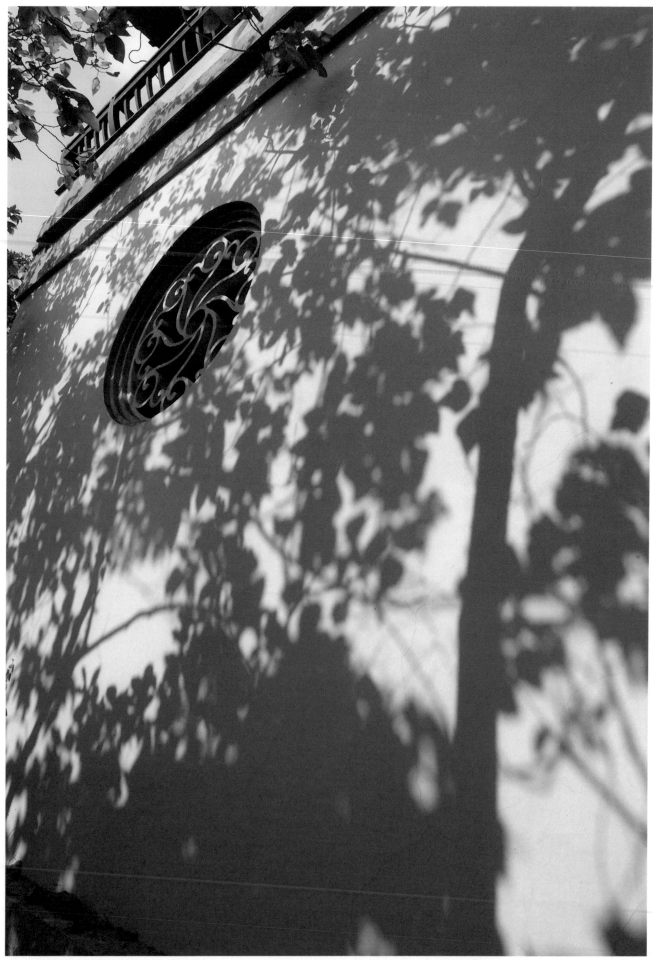

花影集 中國古典美學攝影(2010—2022)

2021 攝於蘇州穹窿山

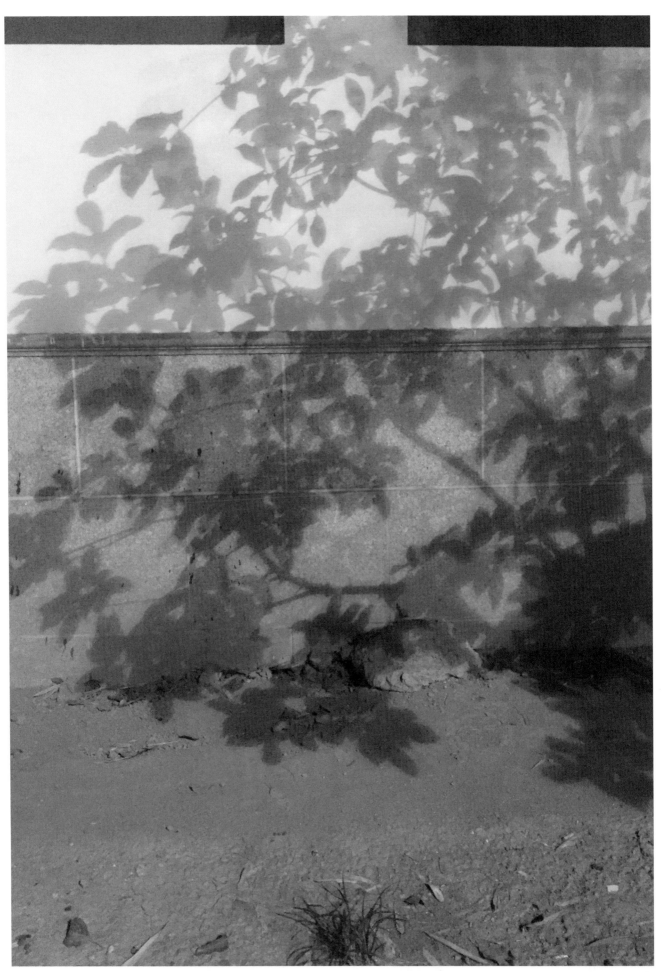

2021 攝於蘇州十全街

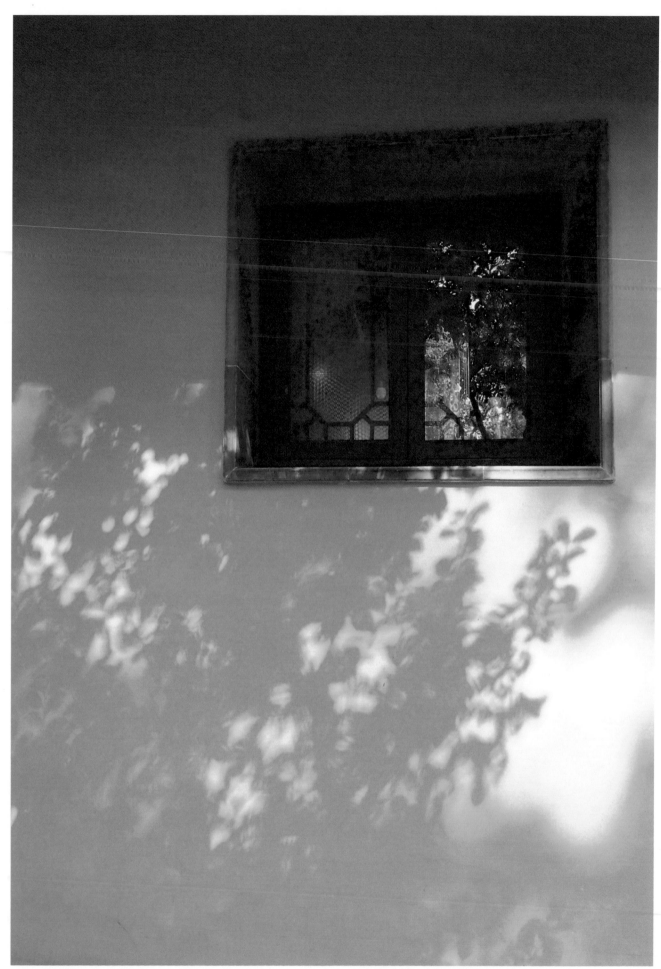

花影集　中國古典美學攝影（2010—2022）

2021　攝於蘇州寒山寺

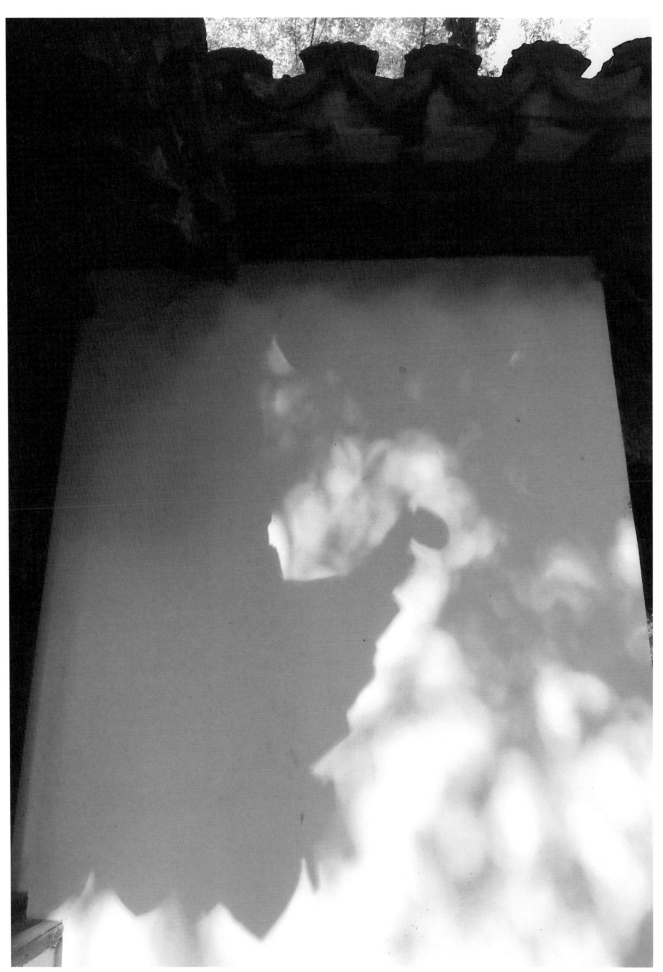

2021 攝於蘇州寒山寺

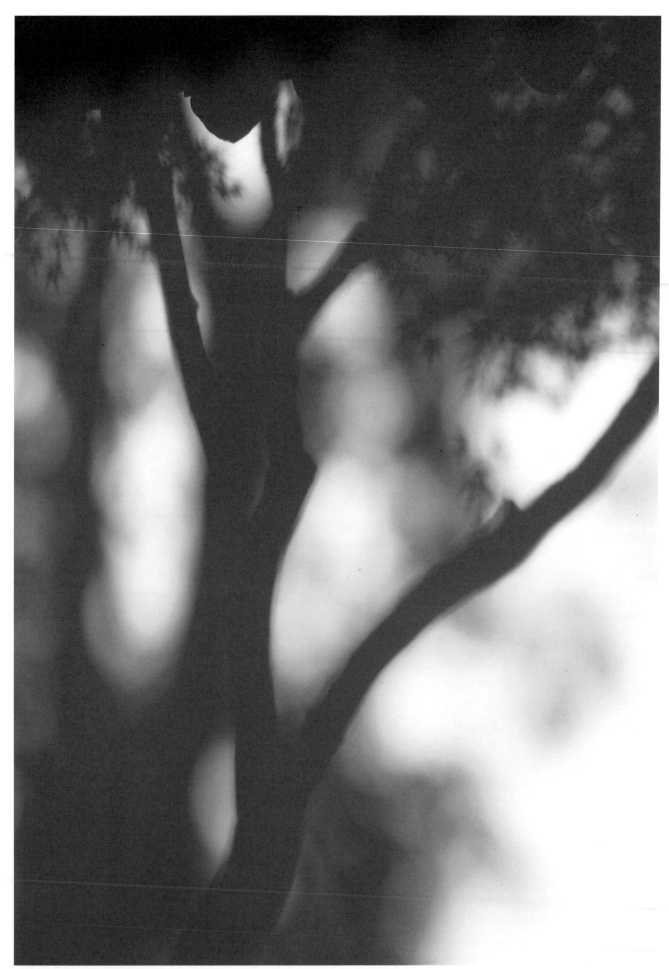

花影集　中國古典美學攝影（2010—2022）

2021　攝於蘇州寒山寺

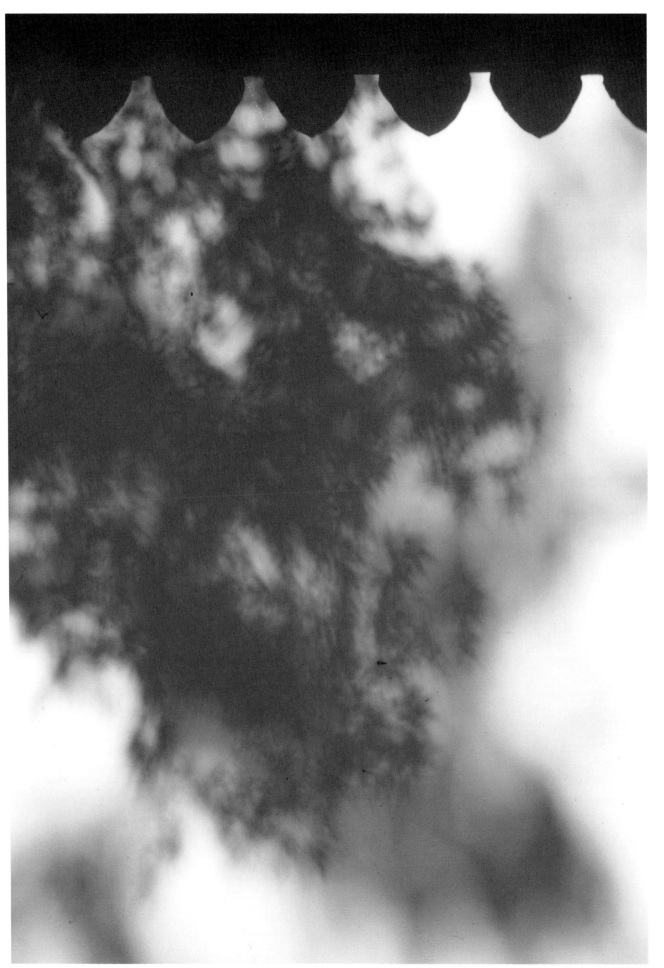

2021 攝於蘇州寒山寺

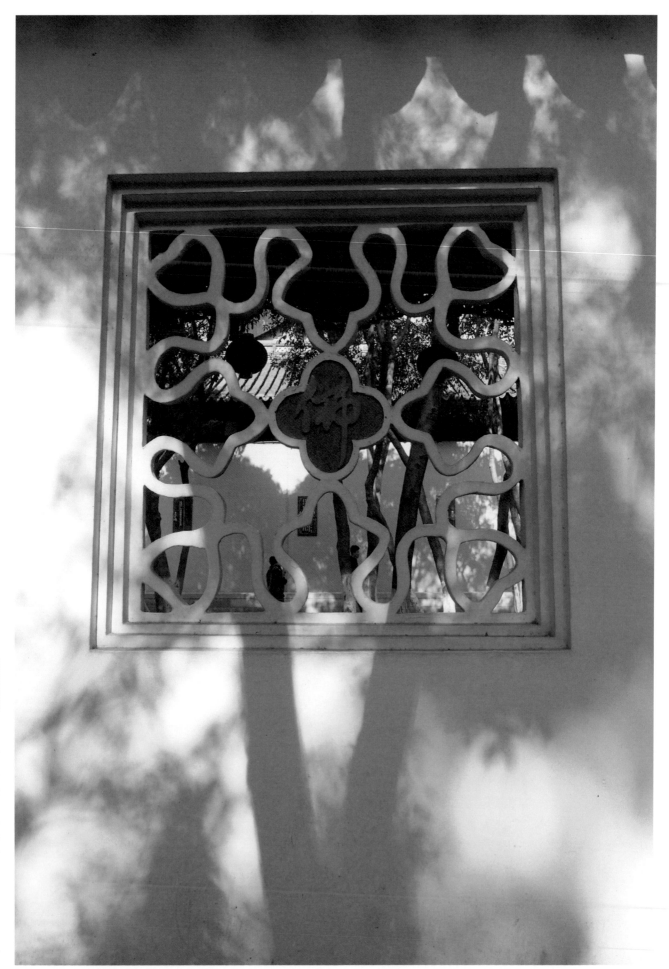

花影集 中國古典美學攝影（2010—2022）

2021 攝於蘇州寒山寺

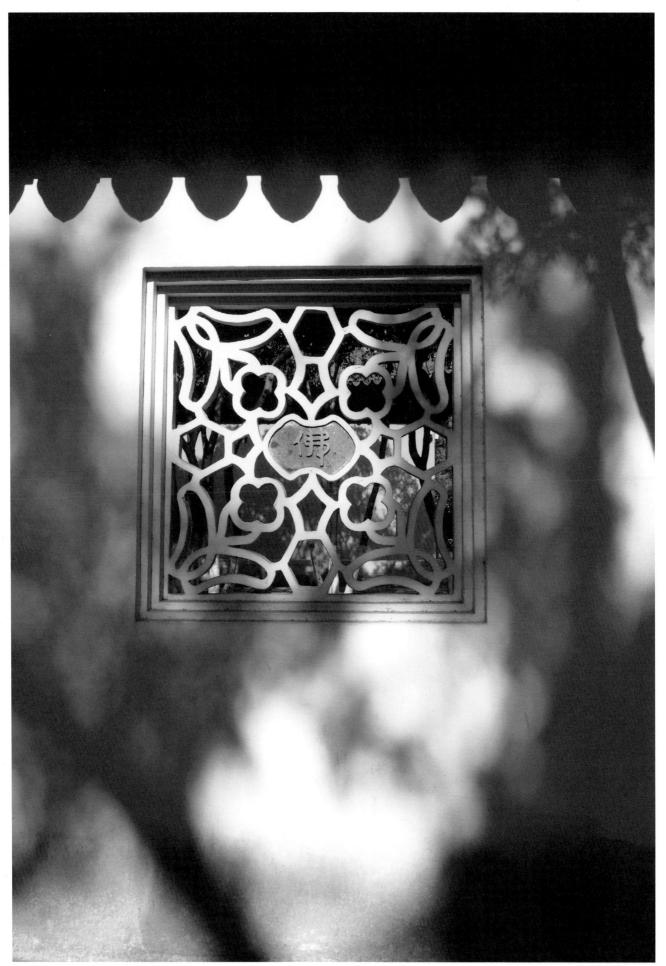

2021 攝於蘇州寒山寺

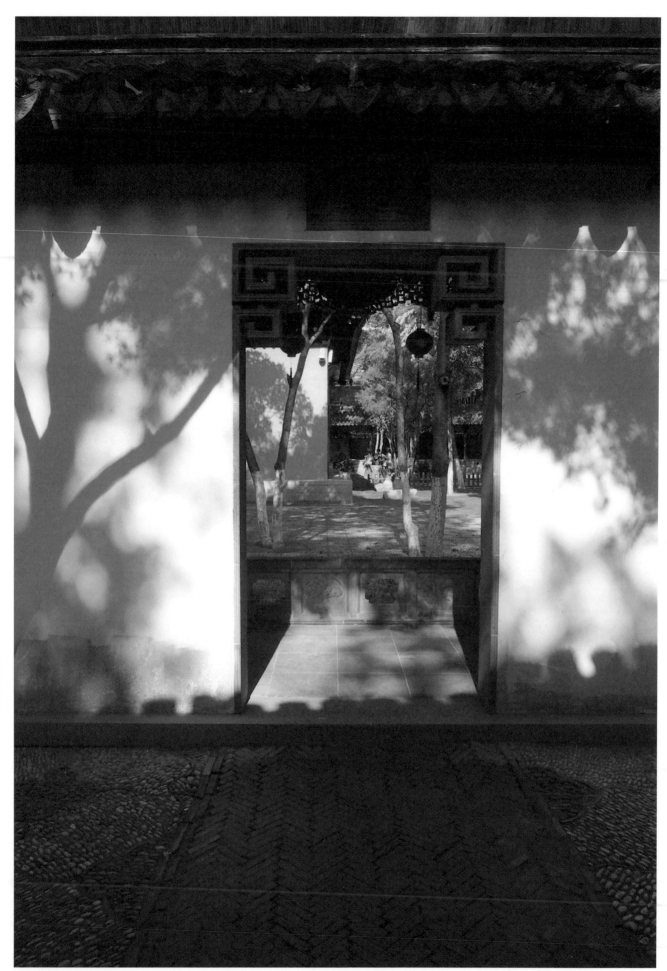

2021 攝於蘇州寒山寺

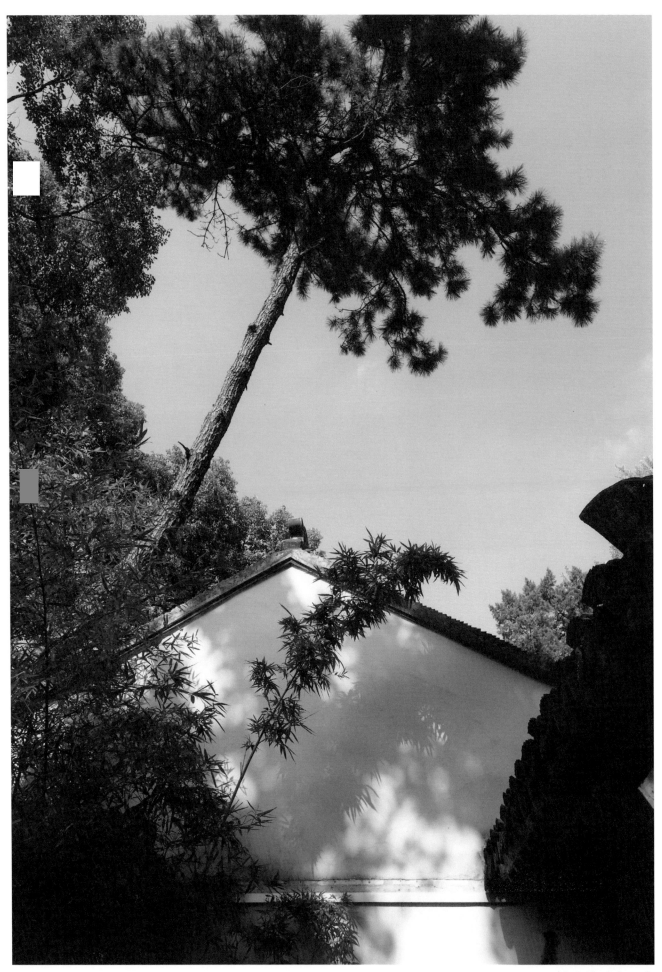

2021 攝於蘇州寒山寺 283

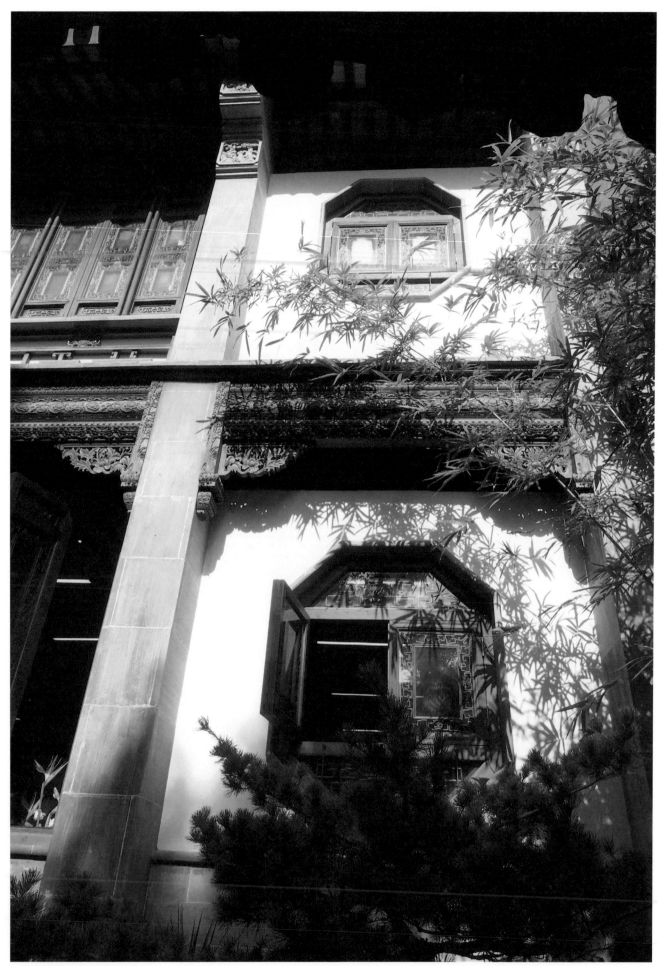

花影集 中國古典美學攝影（2010－2022）

2021 攝於蘇州寒山寺

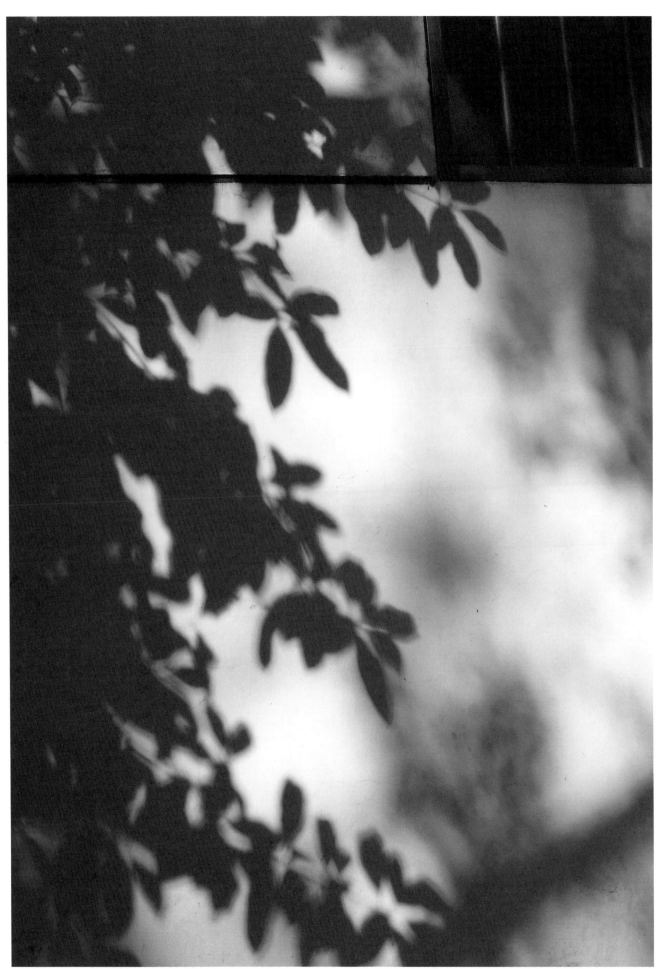

2021 攝於蘇州寒山寺

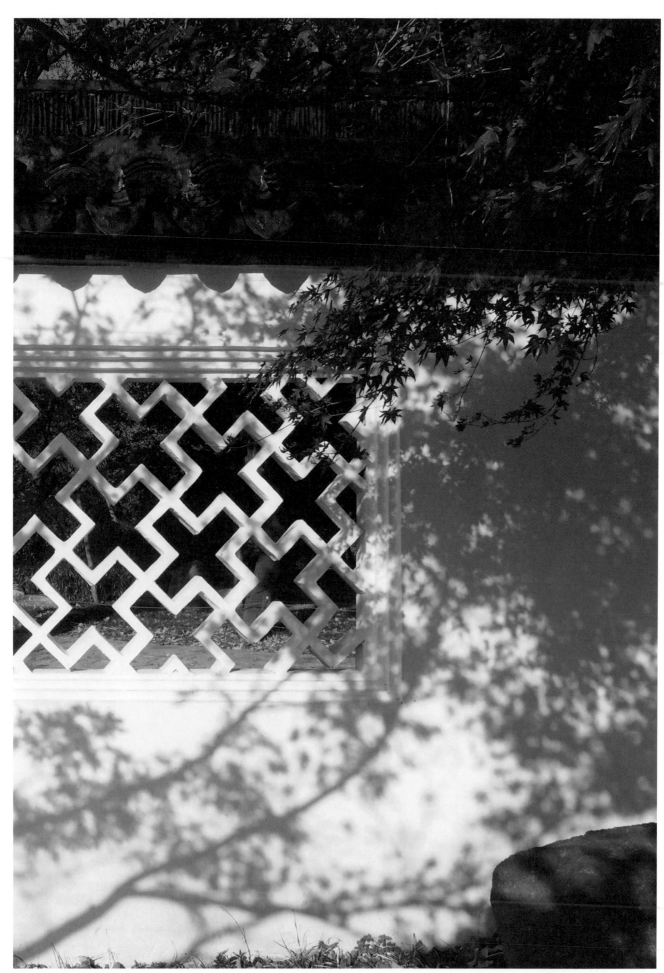

花影集 中國古典美學攝影（2010—2022）

2021 攝於蘇州天平山

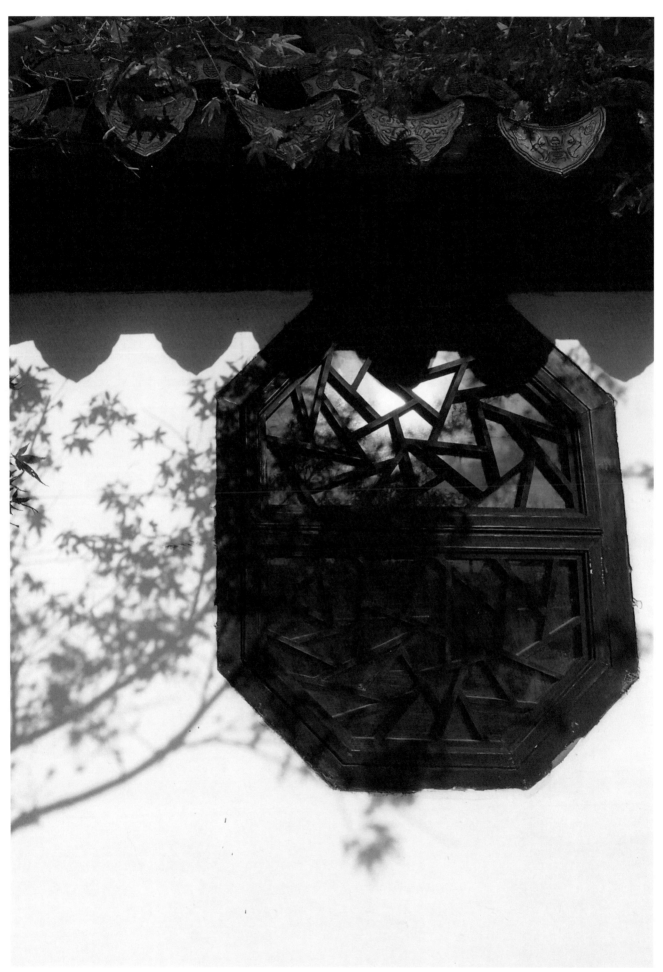

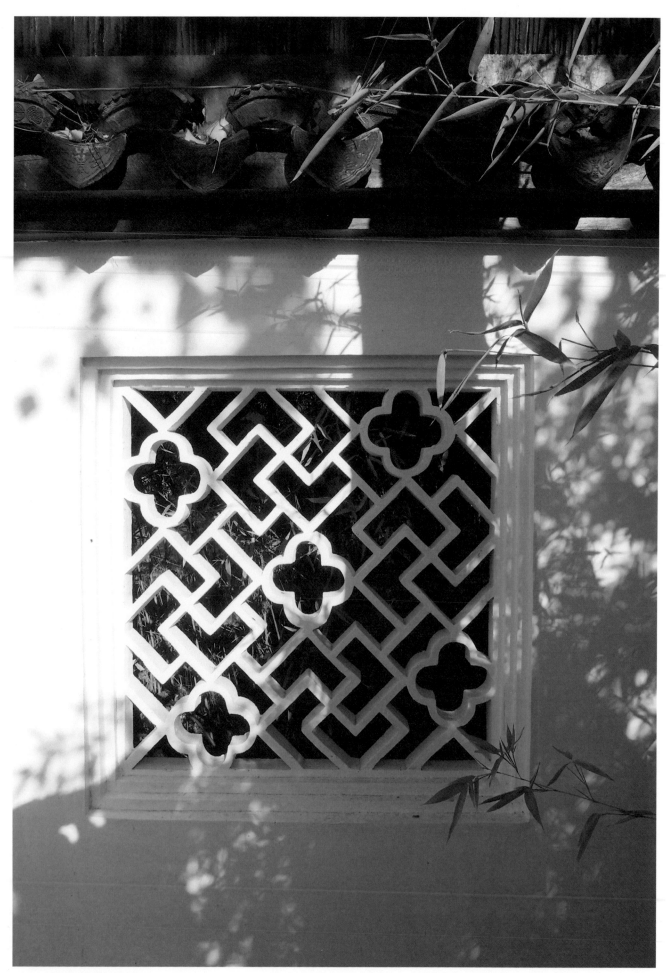

2021 攝於蘇州天平山

花影集 中國古典美學攝影（2010—2022）

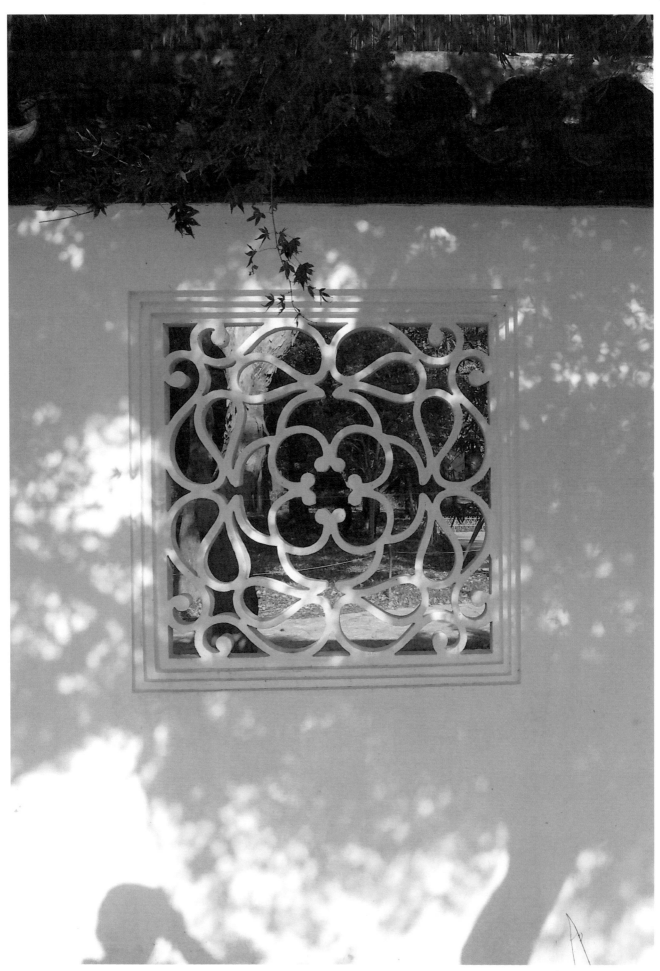

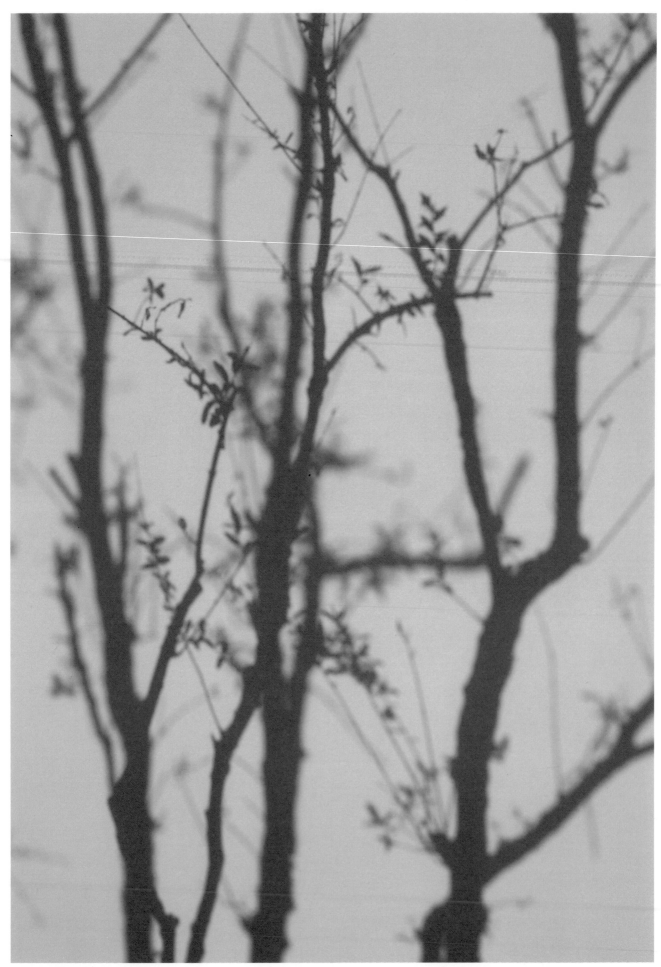

花影集

中國古典美學攝影

（2010—2022）

2021 攝於蘇州天平山

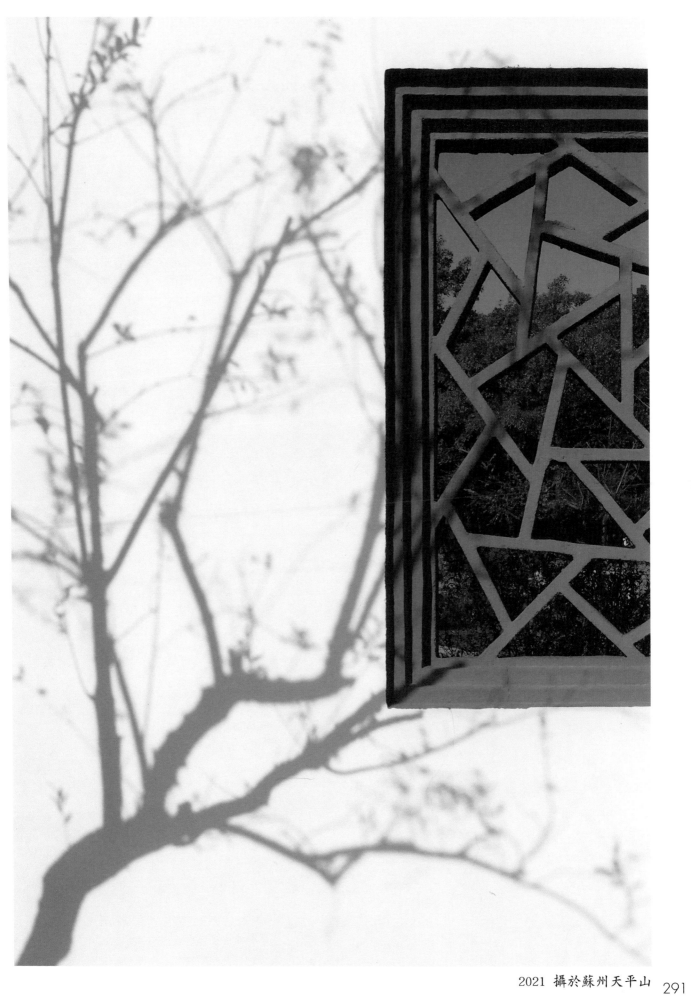

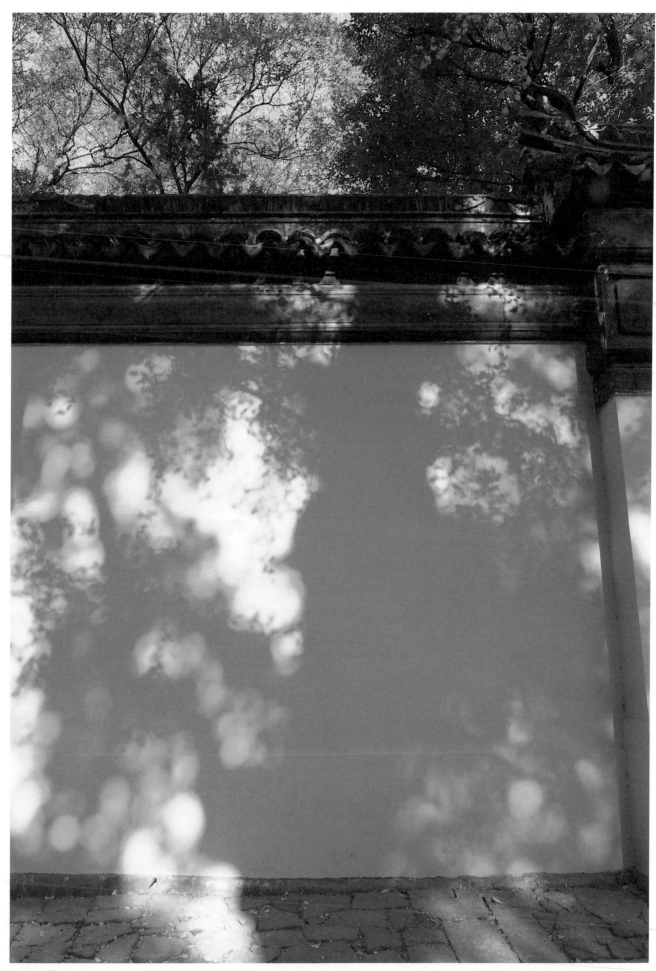

2021　攝於蘇州天平山

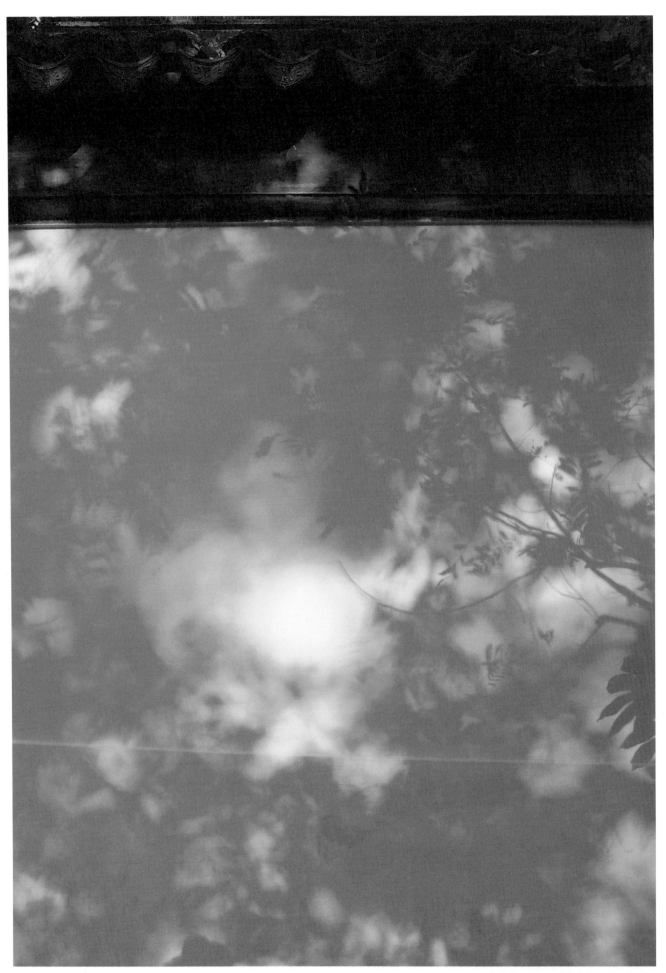

2021 攝於蘇州天平山

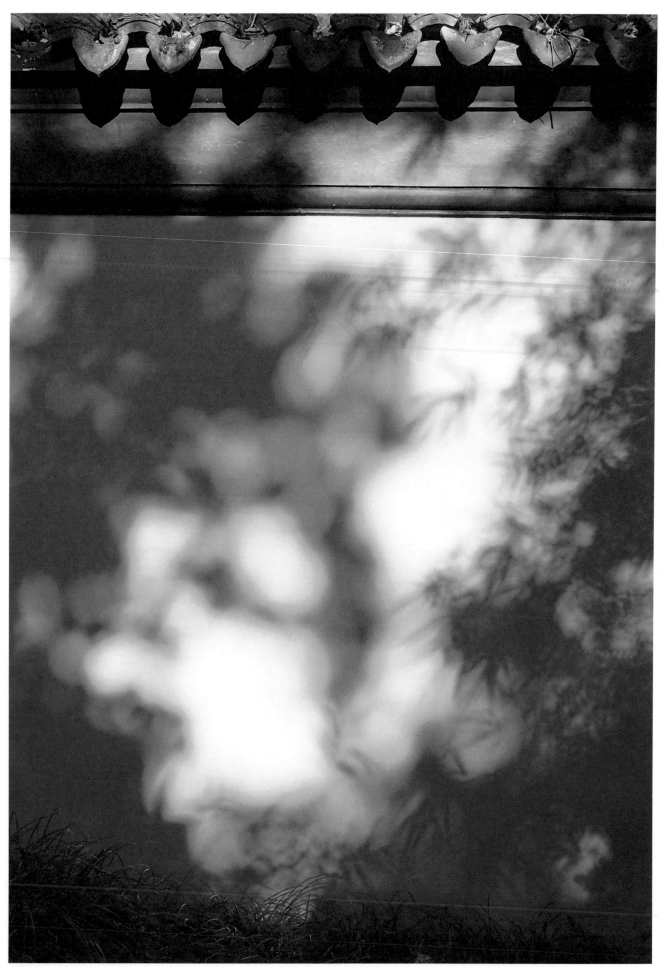

花影集 中國古典美學攝影（2010－2022）

2021 攝於蘇州天平山

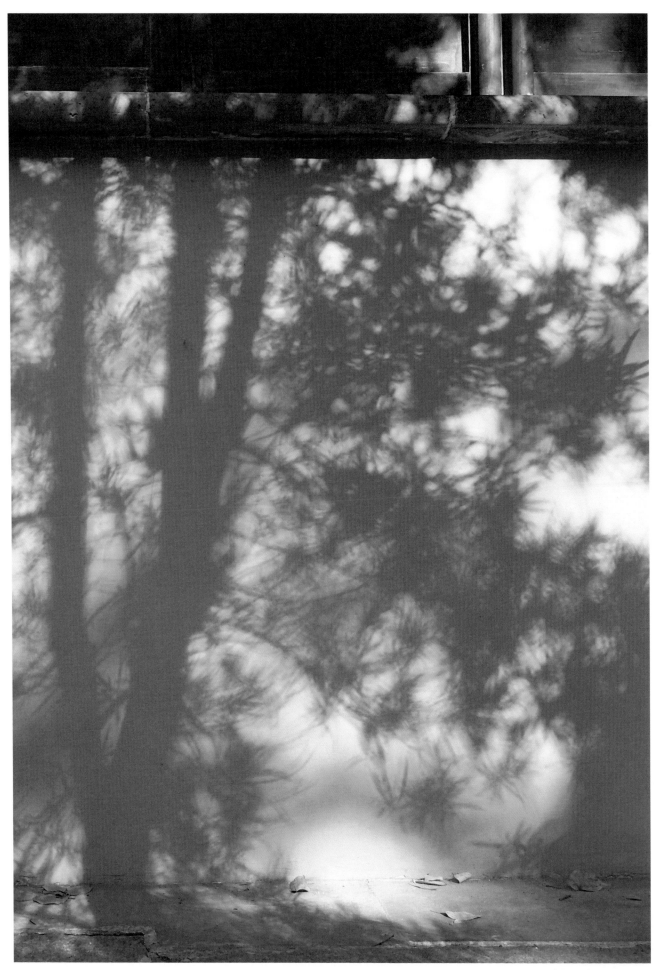

2021 攝於蘇州天平山

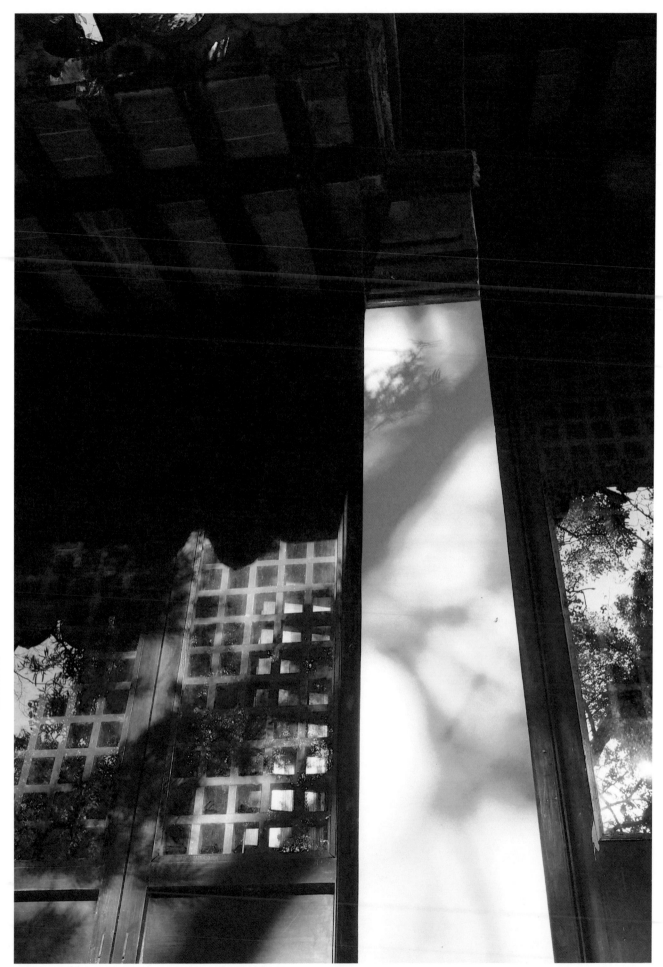

2021 攝於蘇州天平山

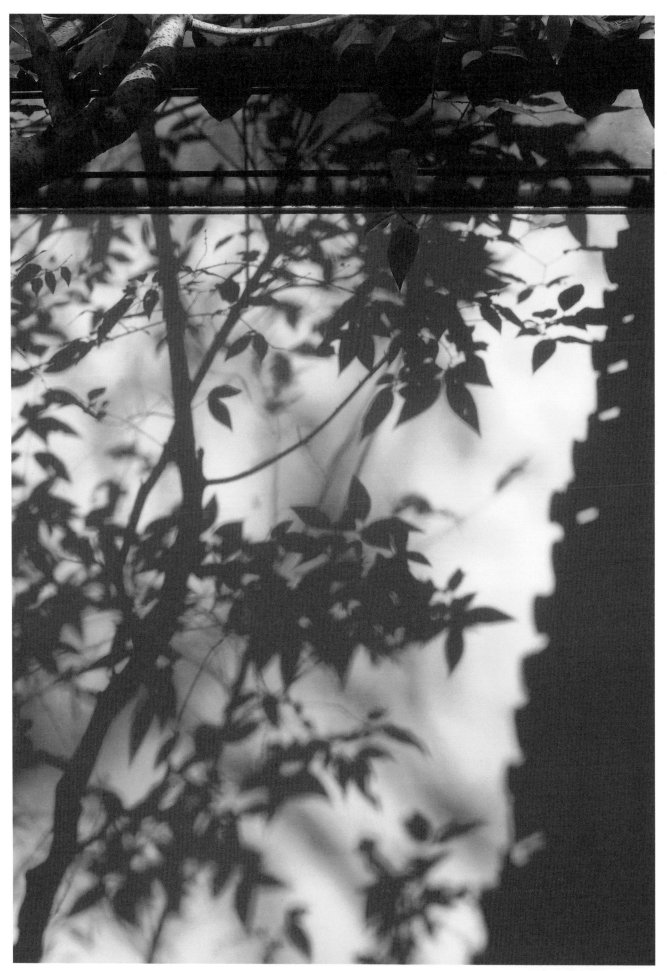

2021 攝於蘇州天平山

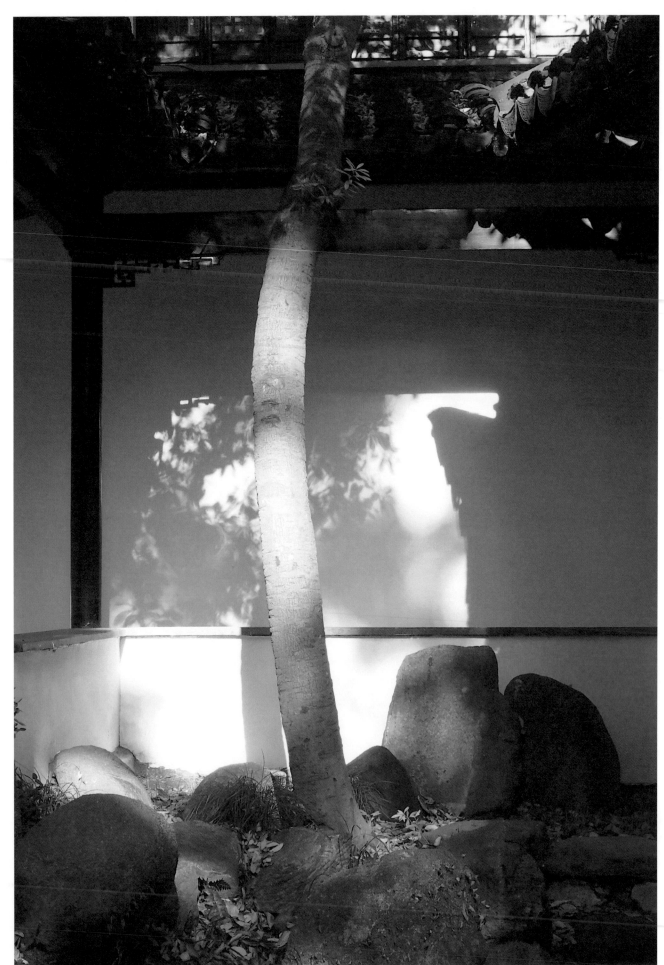

2021 攝於蘇州天平山

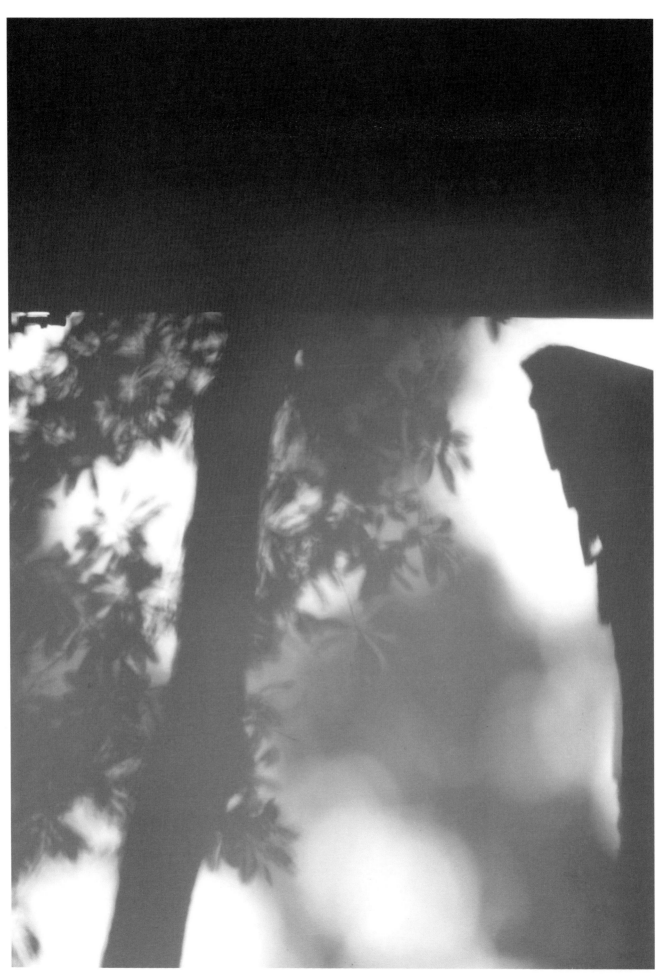

2021 攝於蘇州天平山

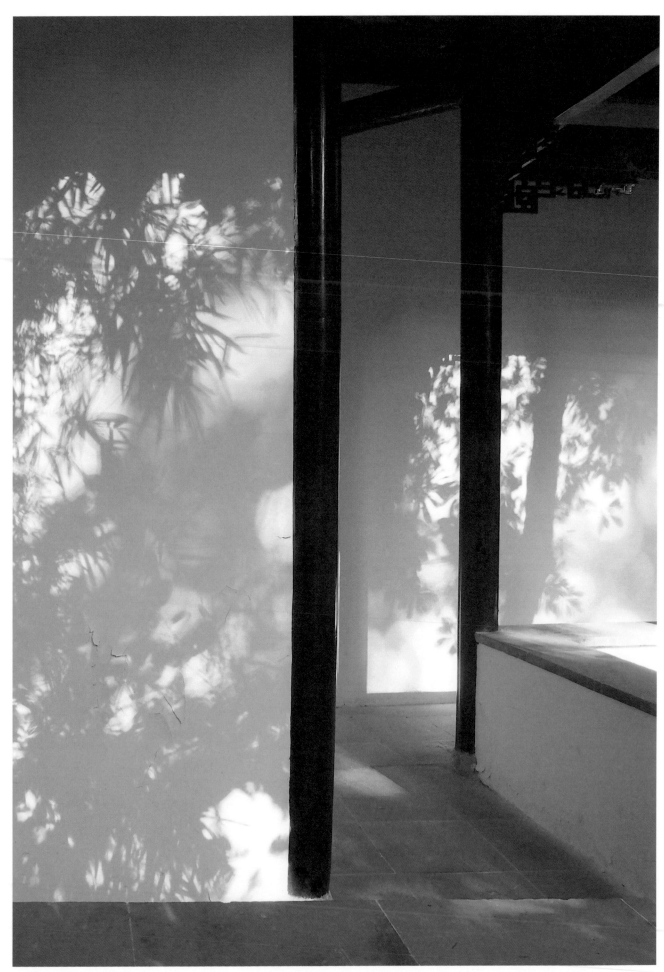

花影集 中國古典美學攝影（2010—2022）

2021 攝於蘇州天平山

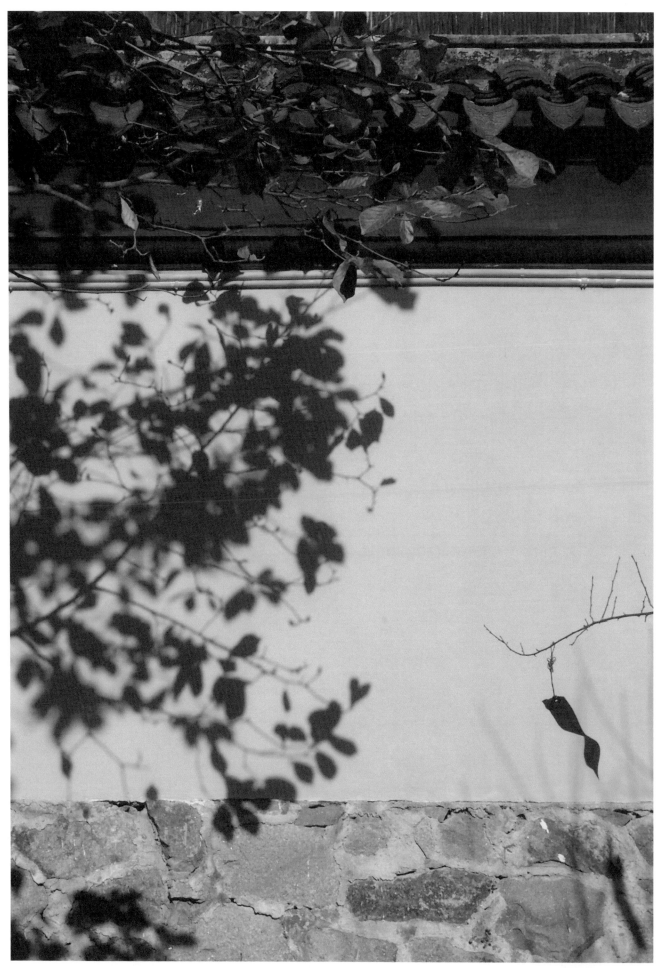

2021 攝於蘇州天平山

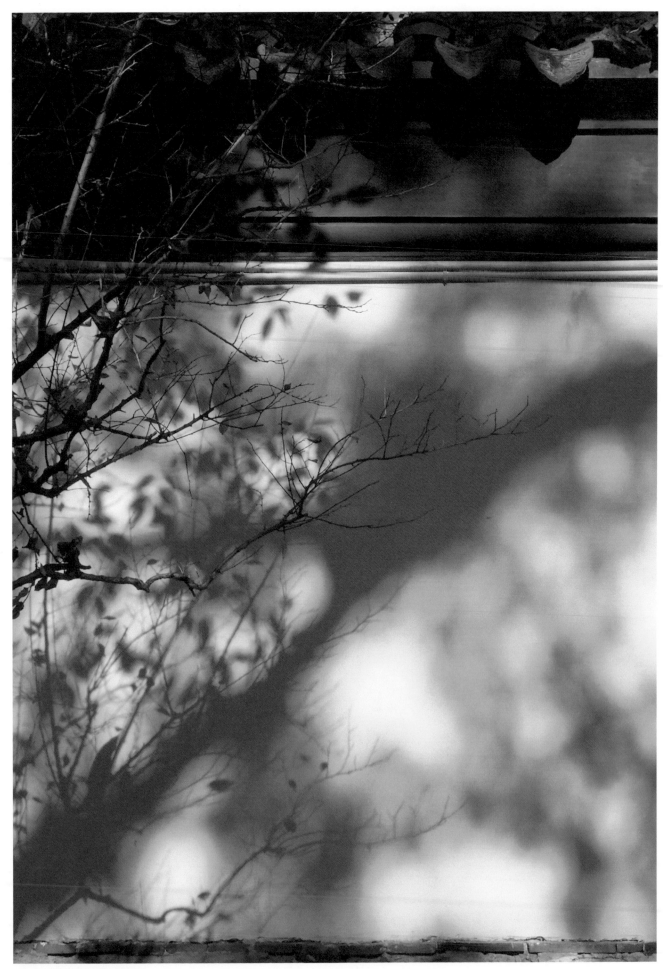

2021 攝於蘇州天平山

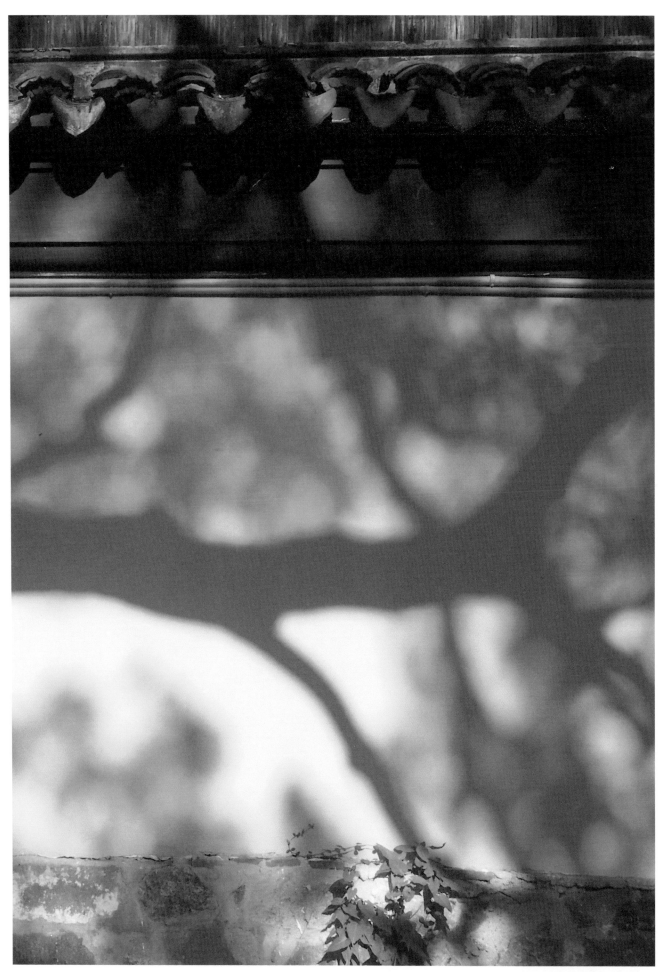

2021 攝於蘇州天平山

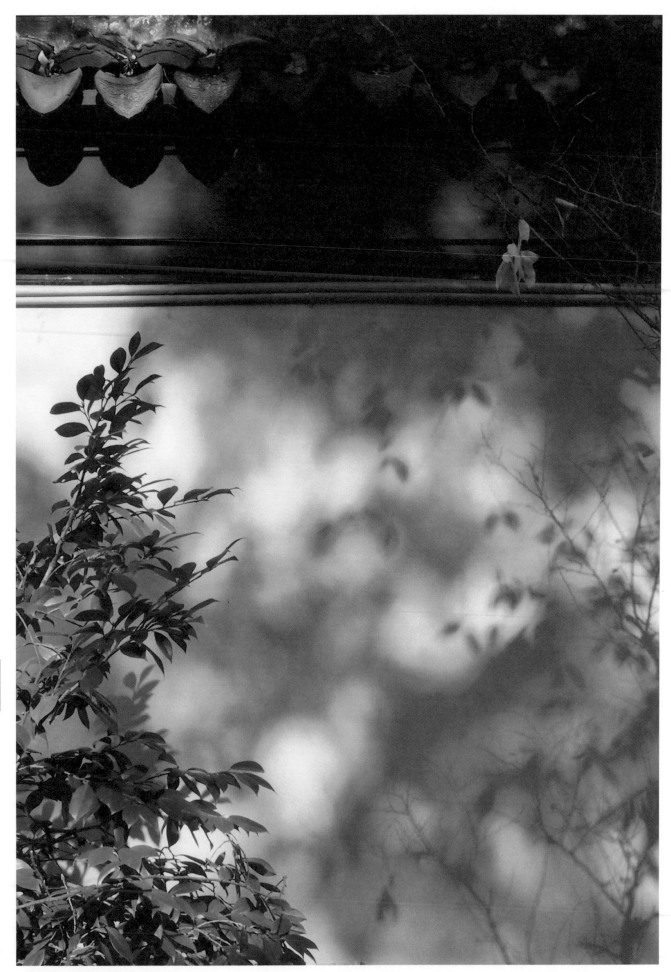

花影集 中國古典美學攝影（2010—2022）

2021 攝於蘇州天平山

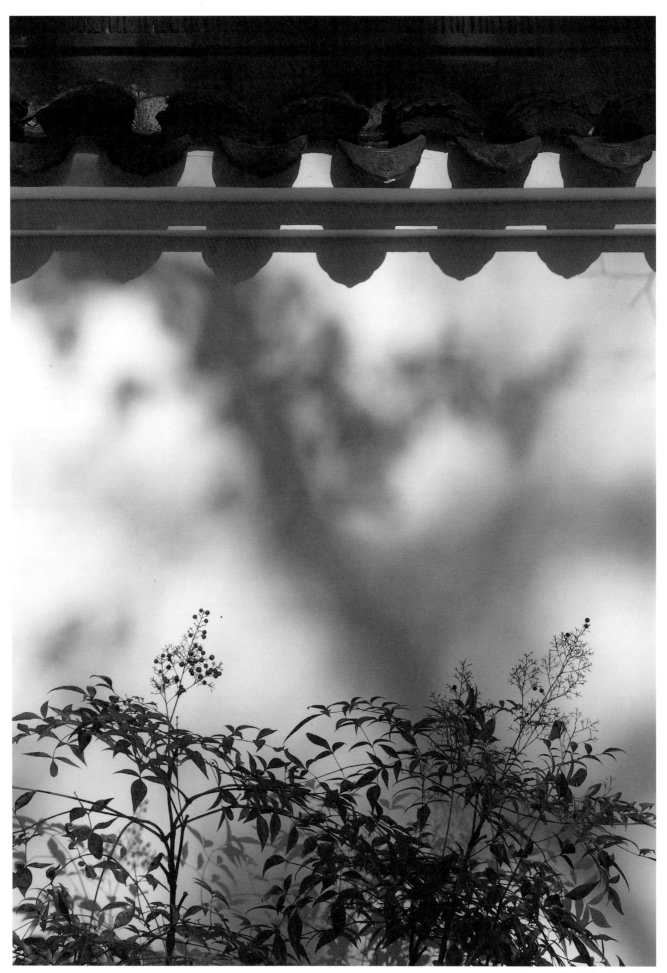

2021 攝於蘇州天平山

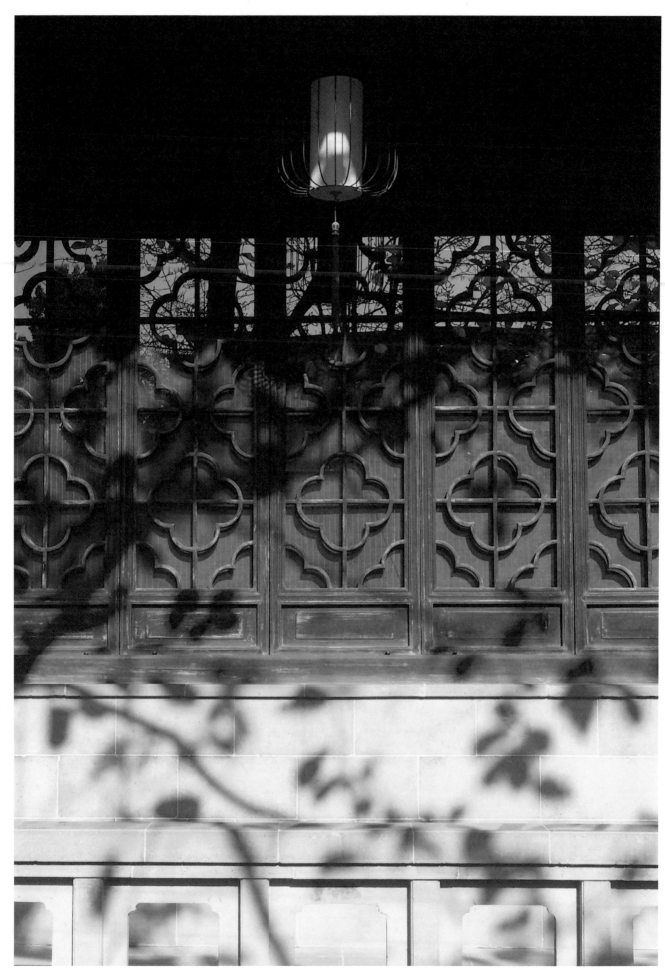

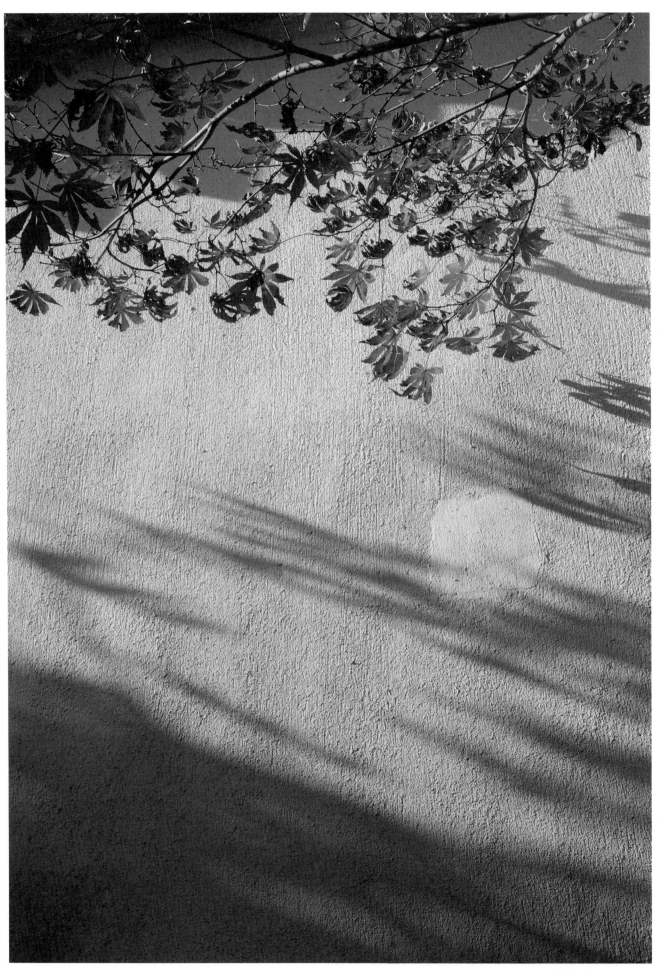

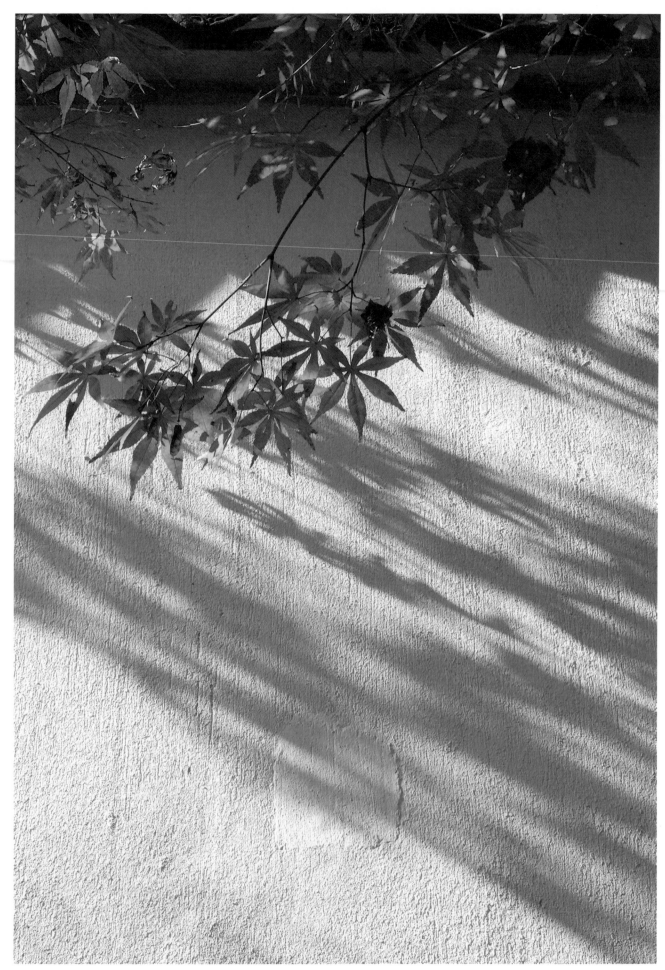

308 2021 攝於蘇州天平山

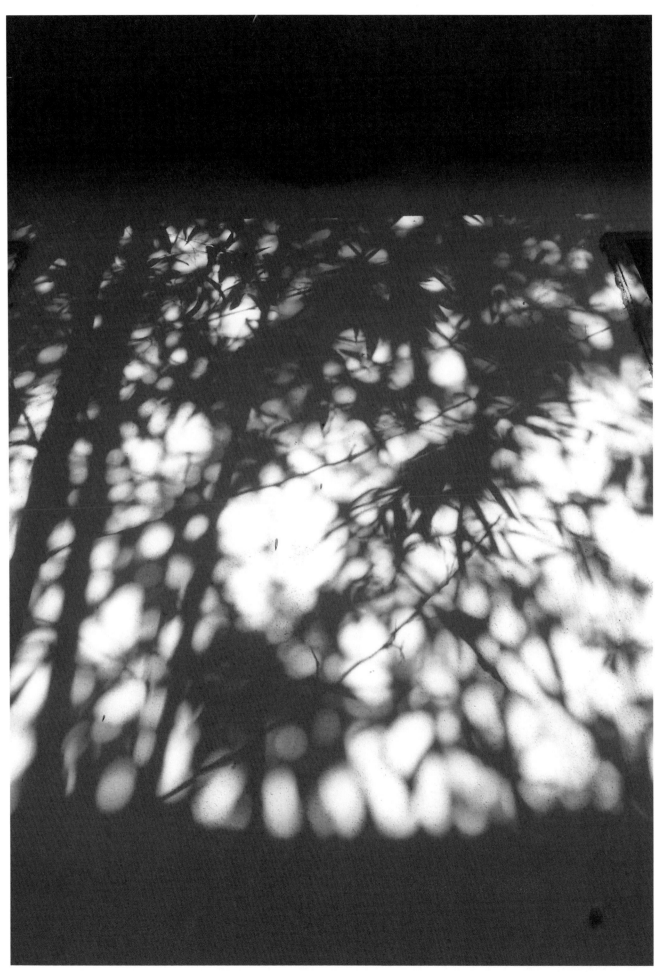

2021 攝於蘇州天平山

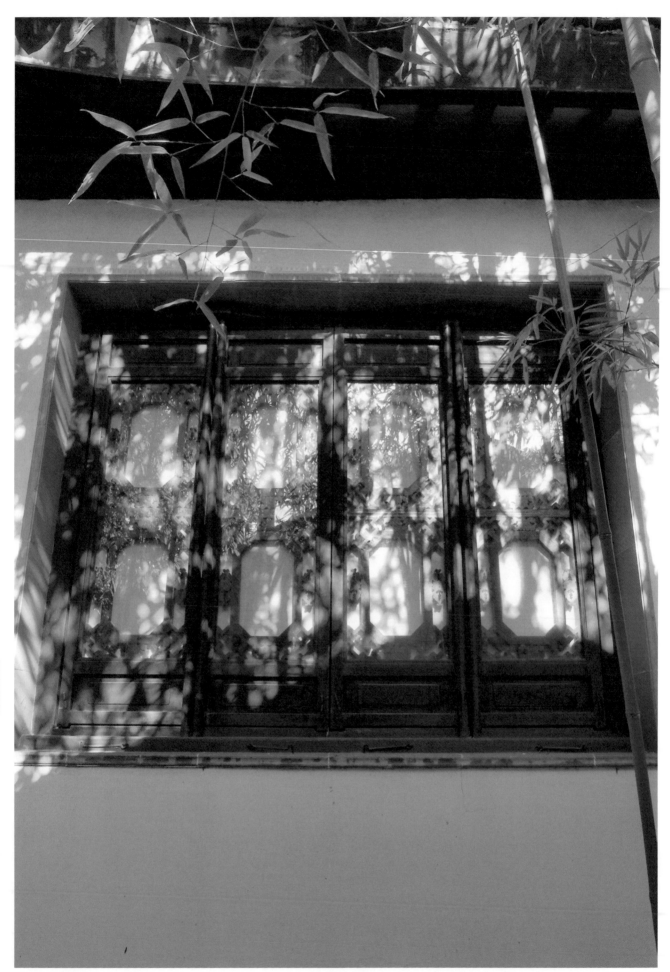

2021 攝於蘇州天平山

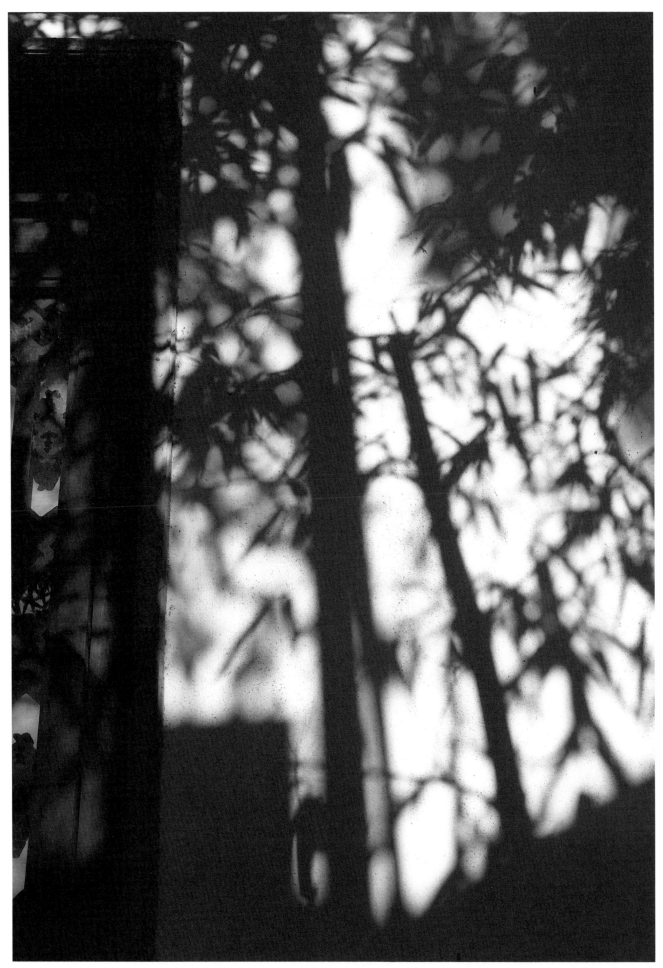

2021 攝於蘇州天平山

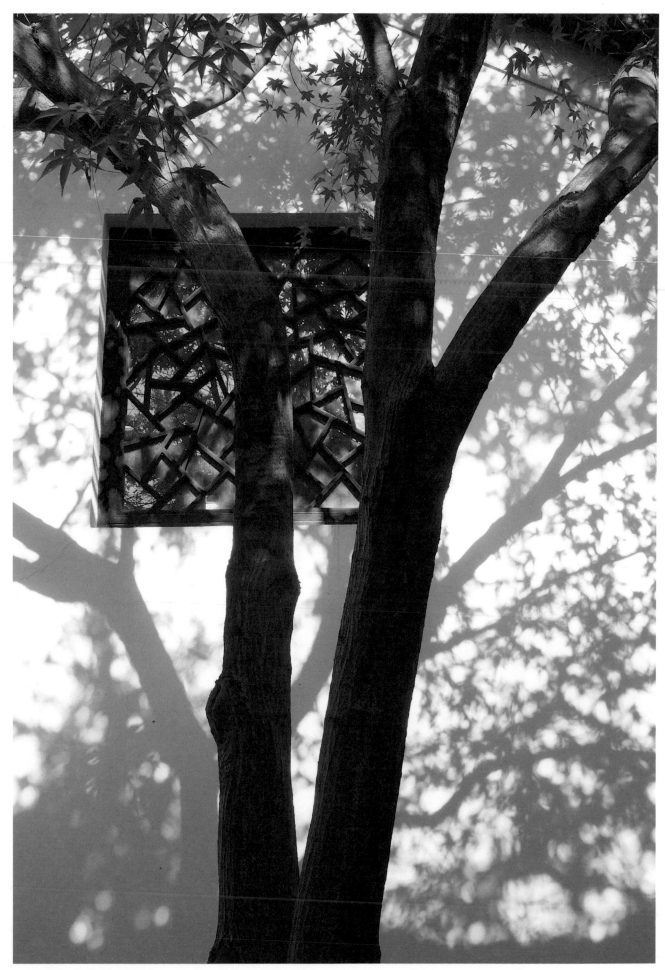

花影集 中國古典美學攝影（2010—2022）

2021 攝於蘇州天平山

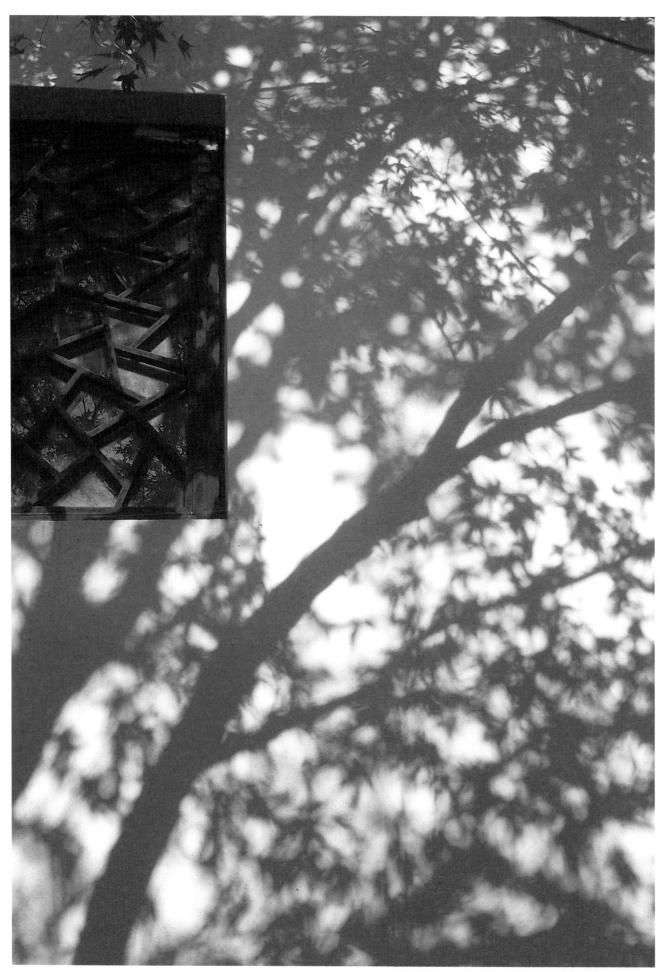

2021 攝於蘇州天平山

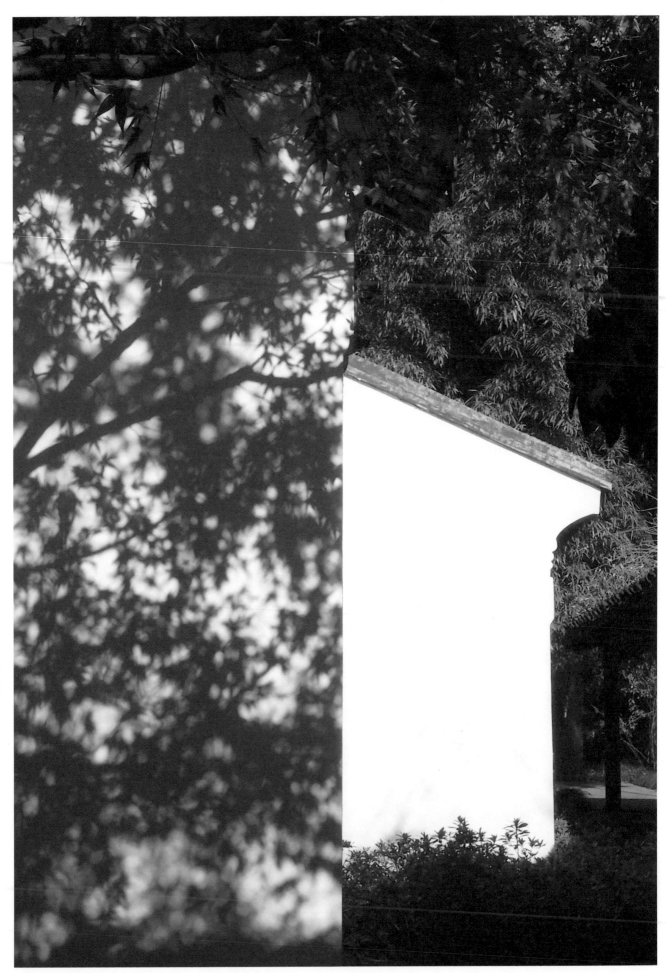

2021 攝於蘇州天平山

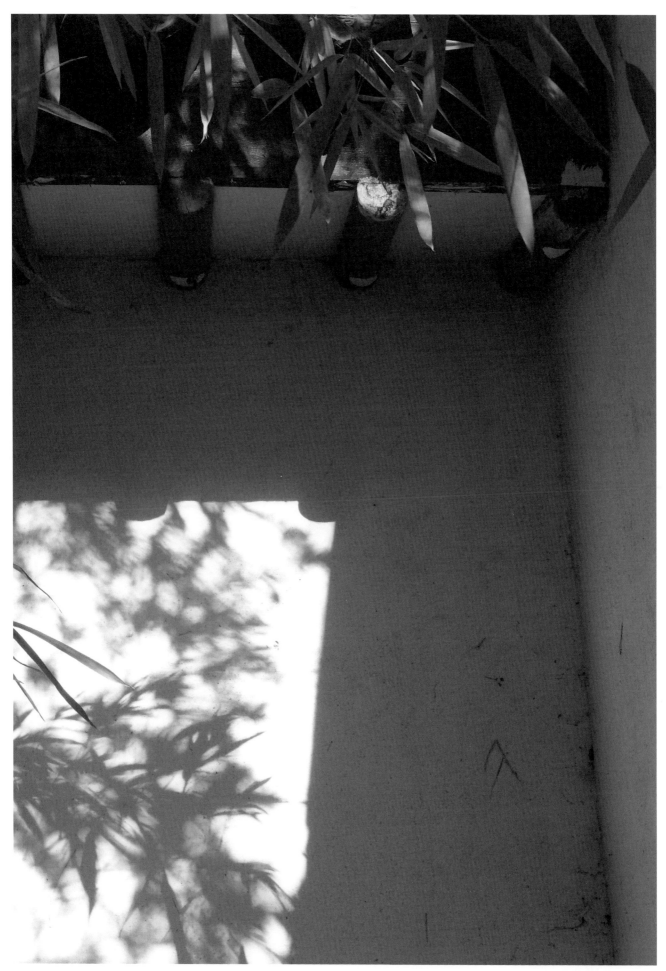

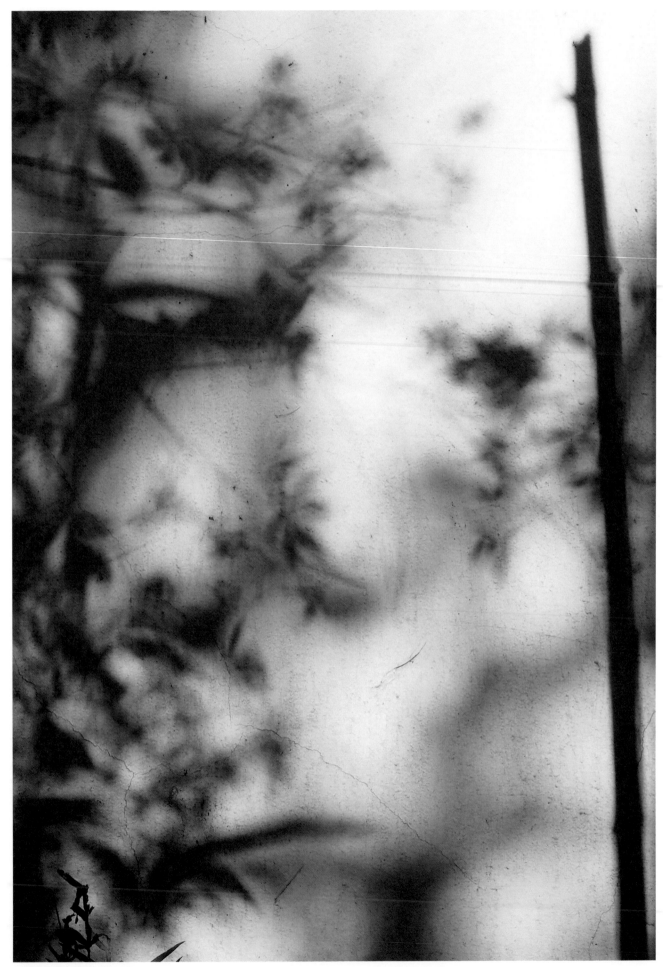

花影集 中國古典美學攝影（2010—2022）

2021 攝於蘇州天平山

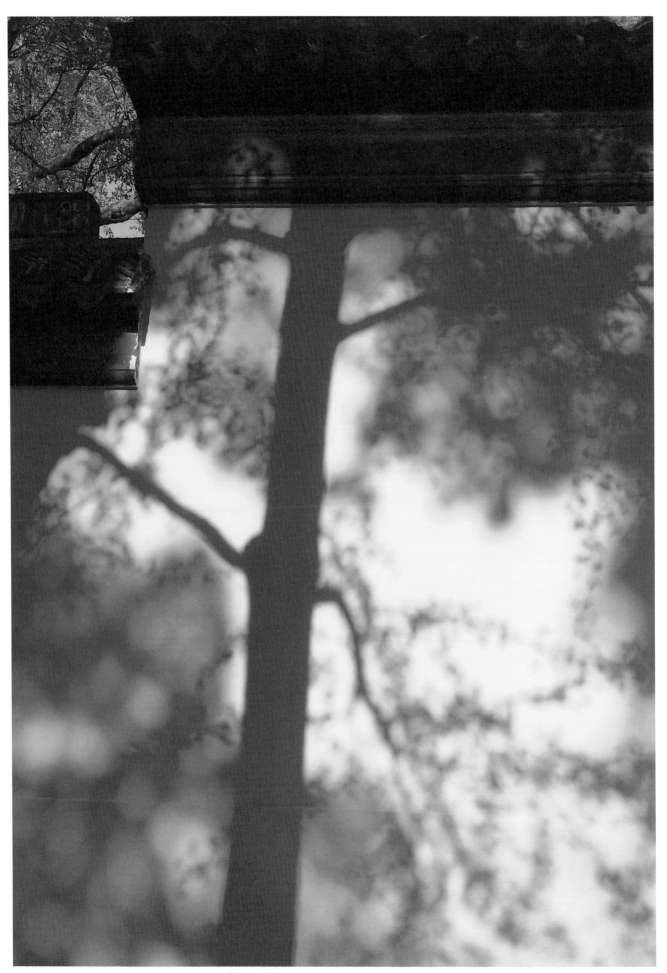

2021 攝於蘇州天平山

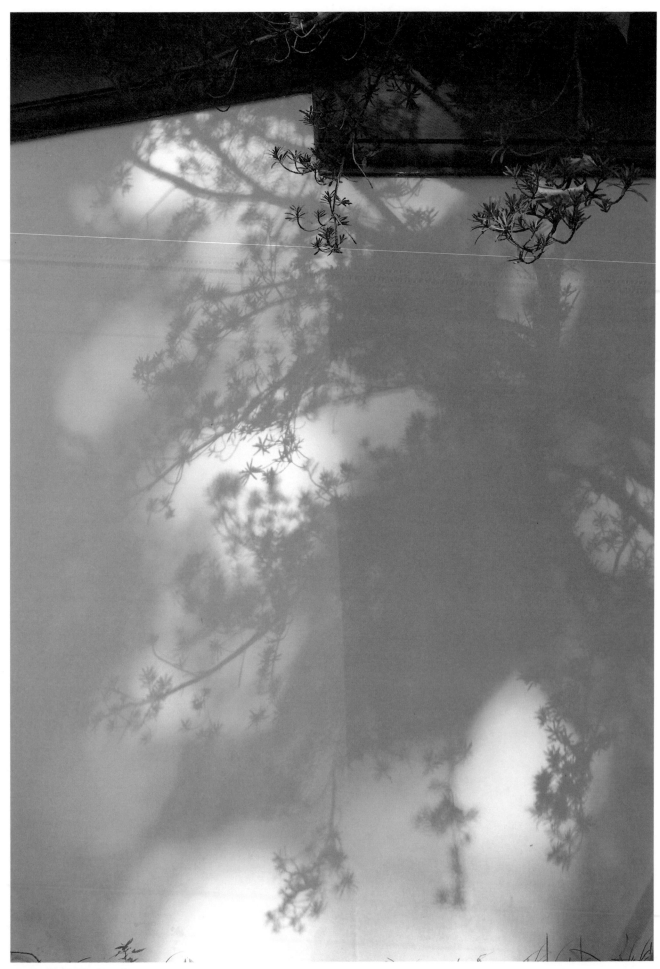

花影集 中國古典美學攝影（2010—2022）

2021 攝於蘇州天平山

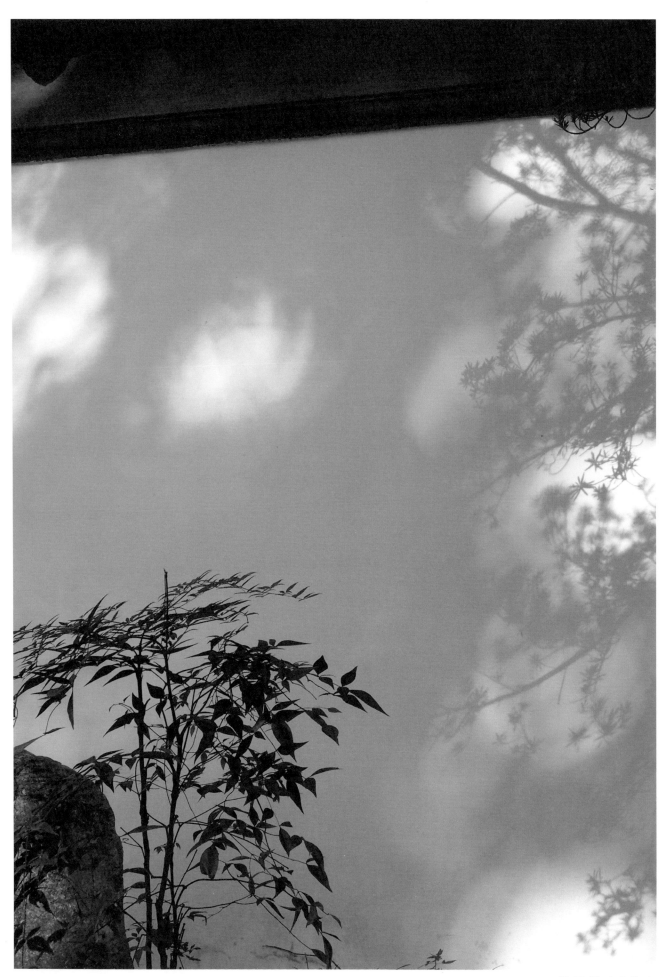

2021 攝於蘇州天平山

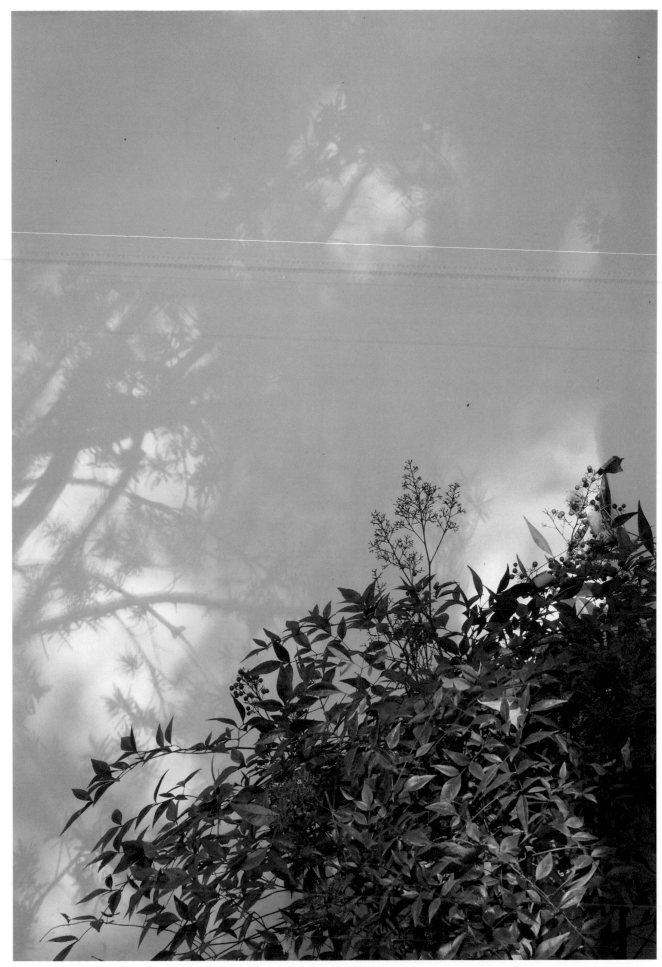

2021 攝於蘇州天平山

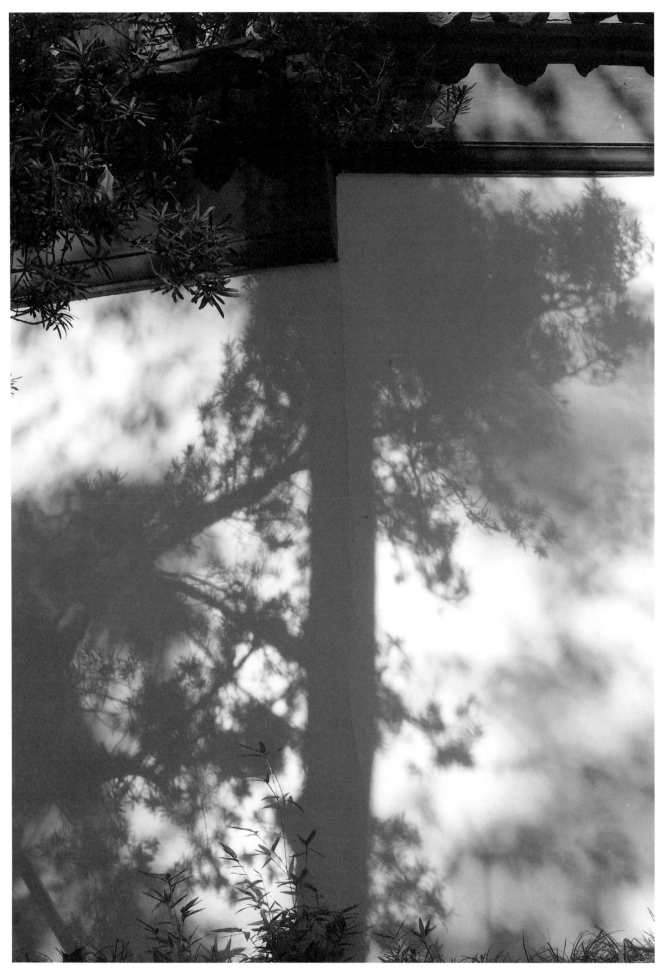

2021 攝於蘇州天平山

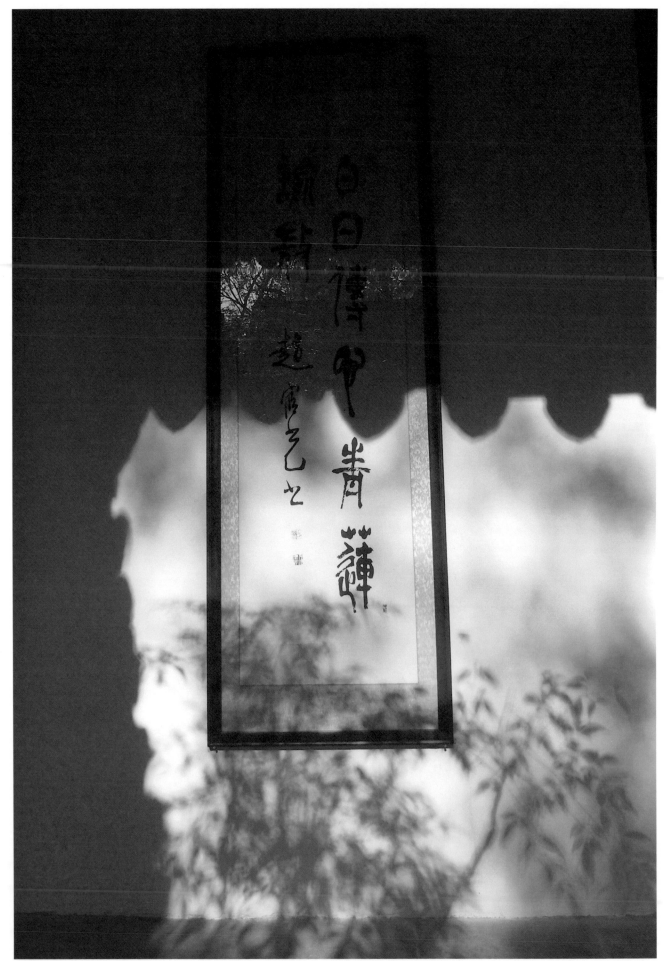

2021 攝於蘇州天平山

花影集 中國古典美學攝影（2010－2022）

由继父范惟一培养成人，后在范惟一的主持下，范允临与长洲（今江

两人恩爱情极为和美，当时为了默默支持丈夫求取功名，徐媛把主要精力

婚二十年后，范允临中进士，游宦在外，徐媛闲居寂寥，范允临鼓励她博览

曾跟随范允临平乱的军旅生涯中，徐媛的眼界大开，创作了不少反映边塞战

多才多艺，促使徐媛努力学习才艺，终成为一代才女。万历三十二年

逢了一处园林，举家迁居，隐居于此，常与好友遨游于山水之间，不在意

生活，两人伉俪情深，弹琴赋诗，白头偕老，传为美谈。

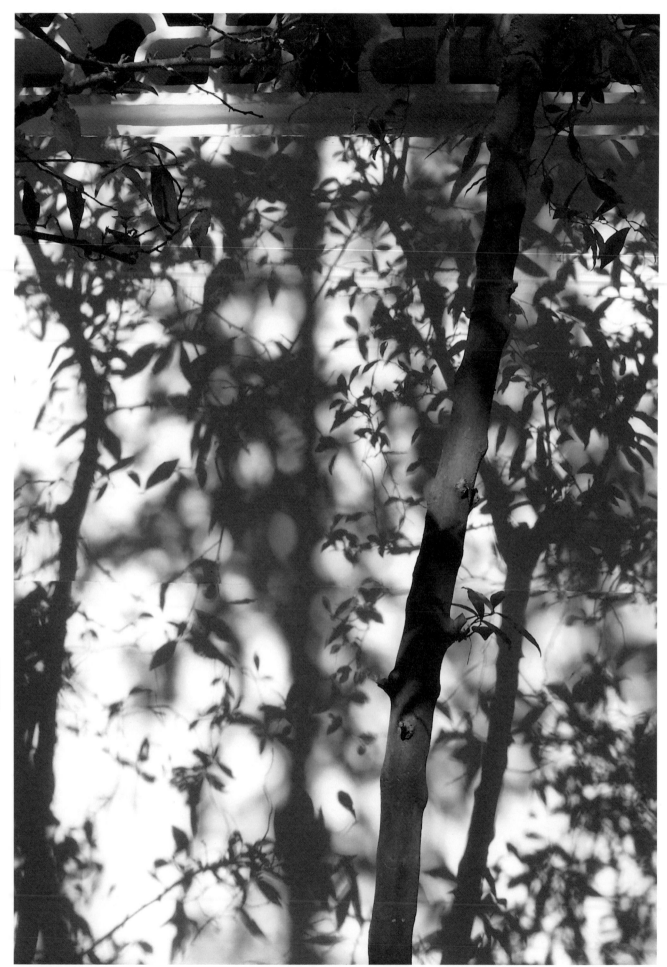

324

2021 攝於蘇州天平山

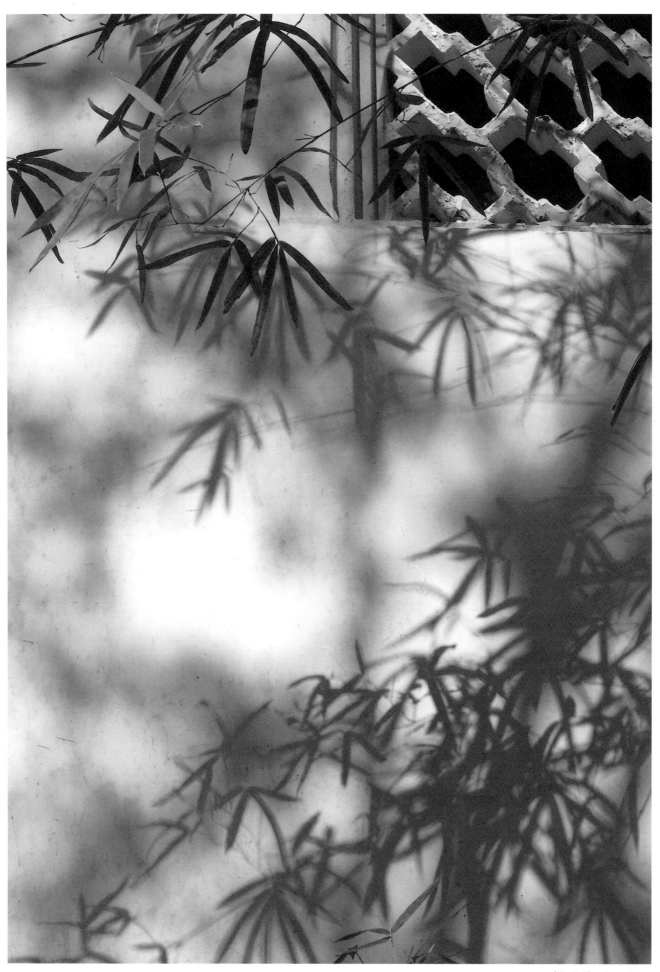

2021 攝於蘇州天平山

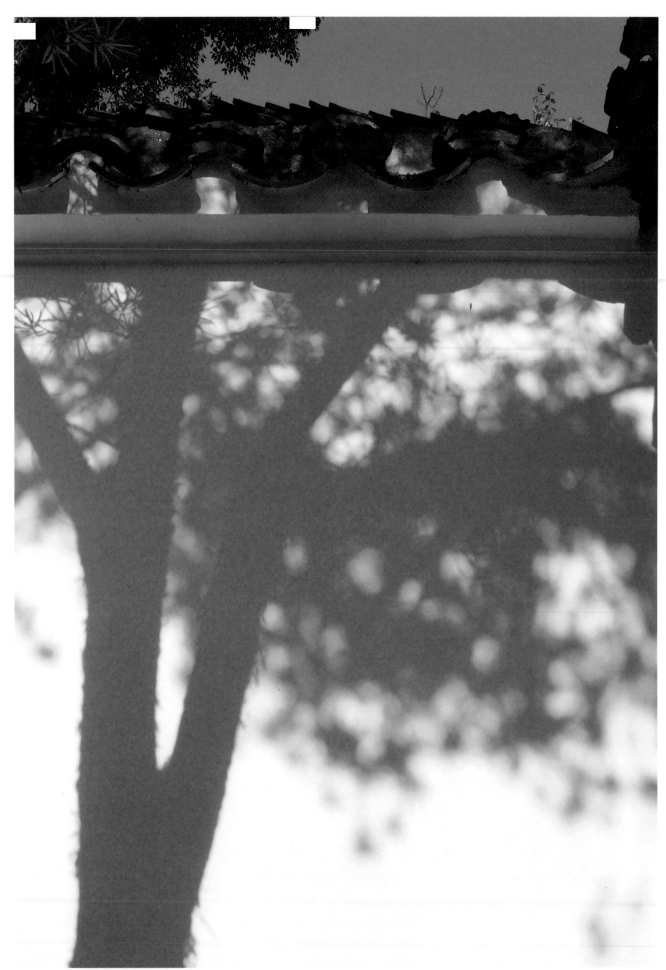

花影集 中國古典美學攝影（2010—2022）

2021 攝於蘇州天平山

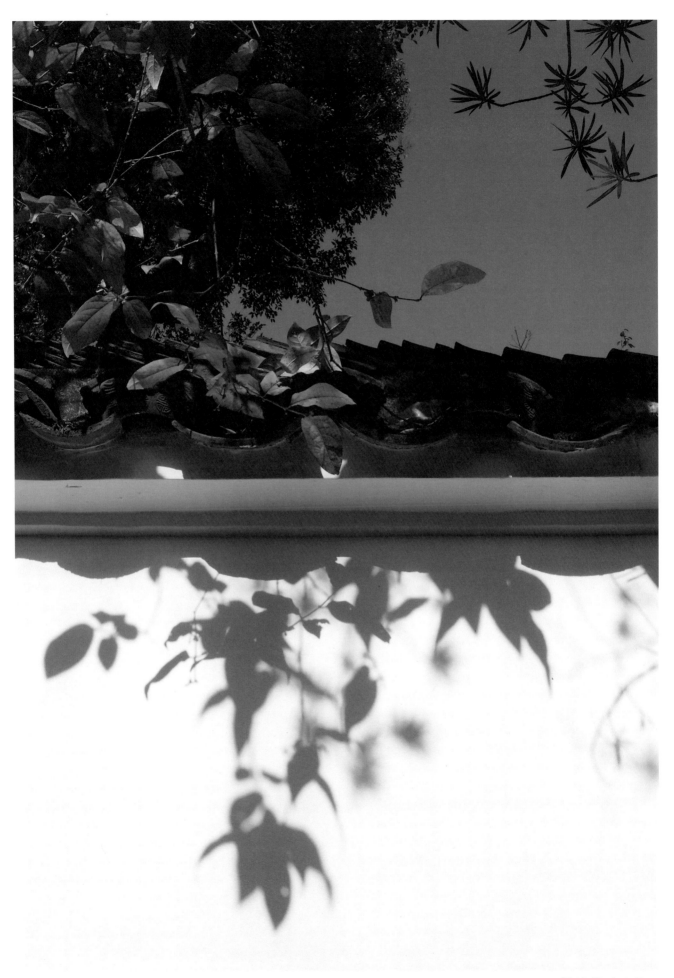

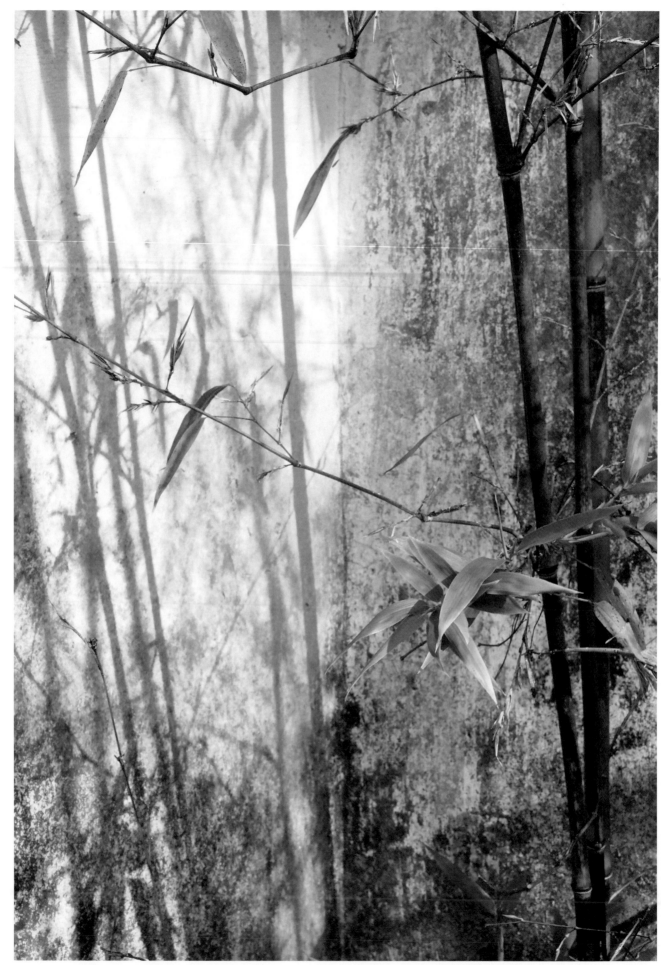

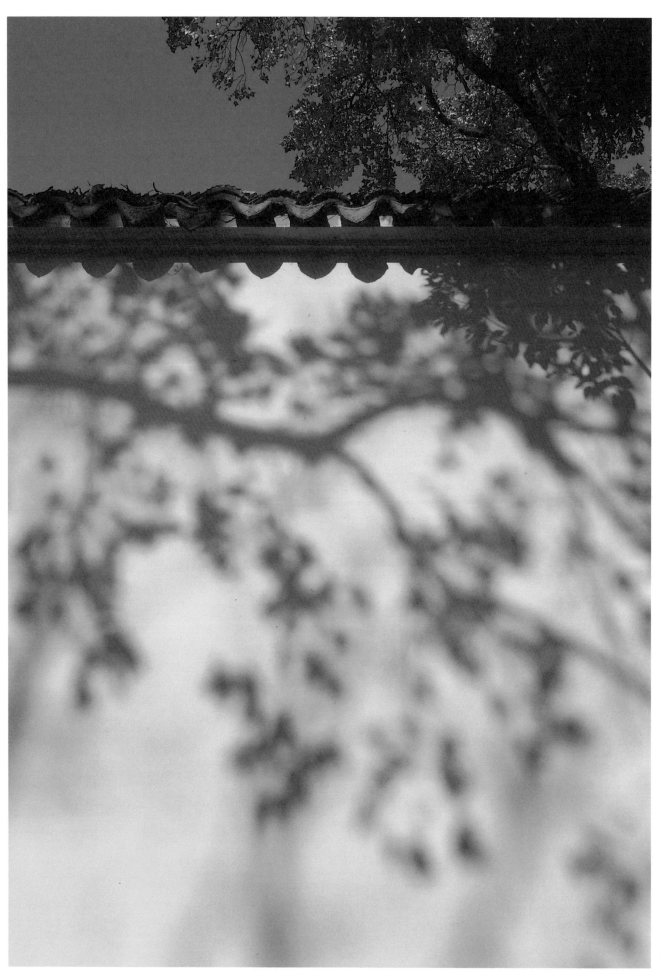

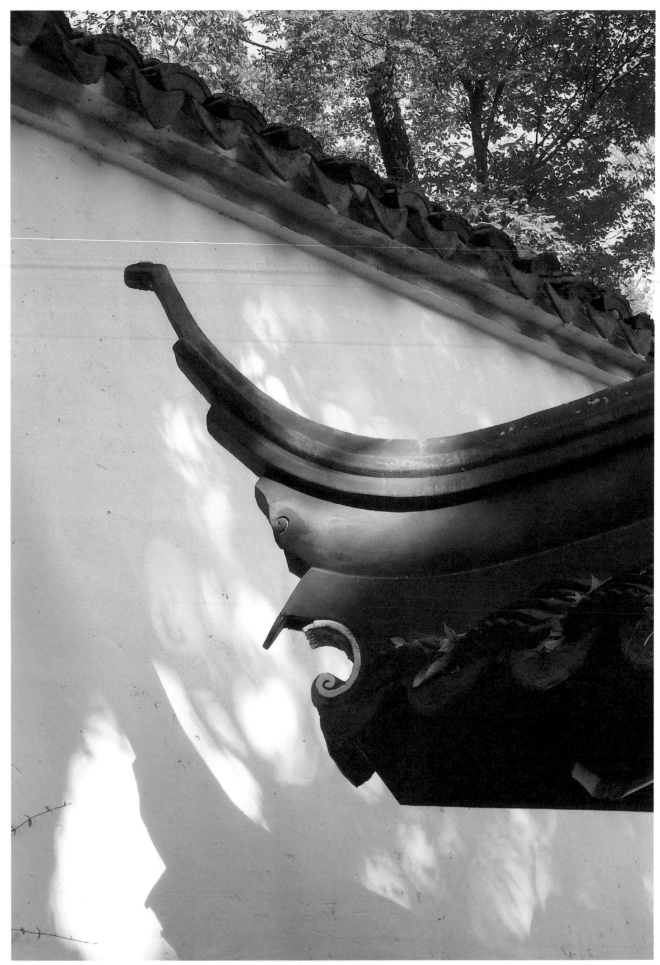

330

2021 攝於蘇州天平山

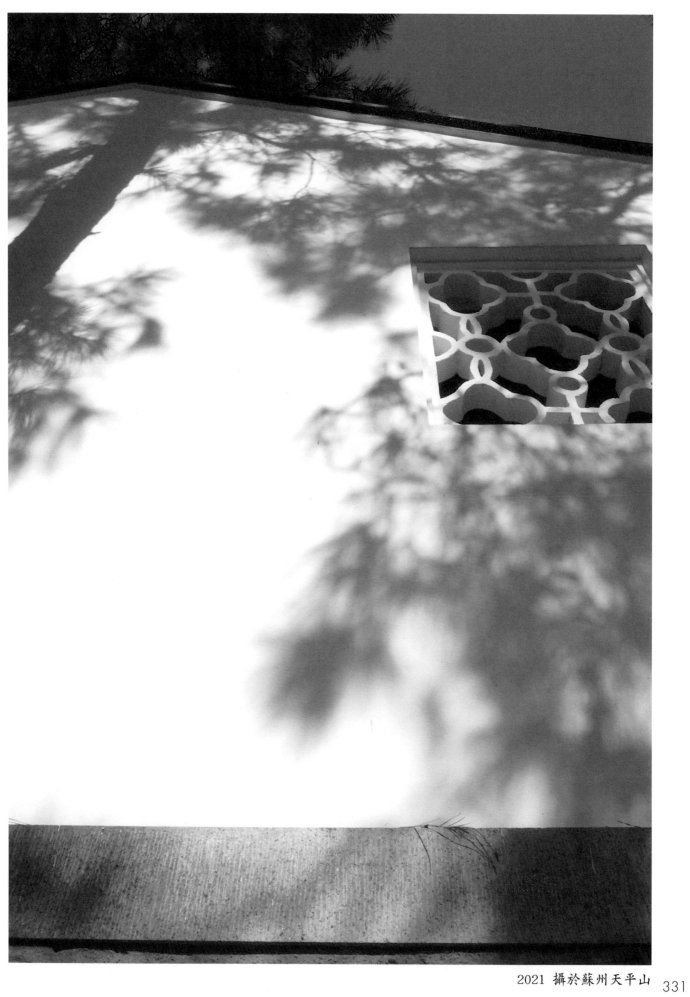

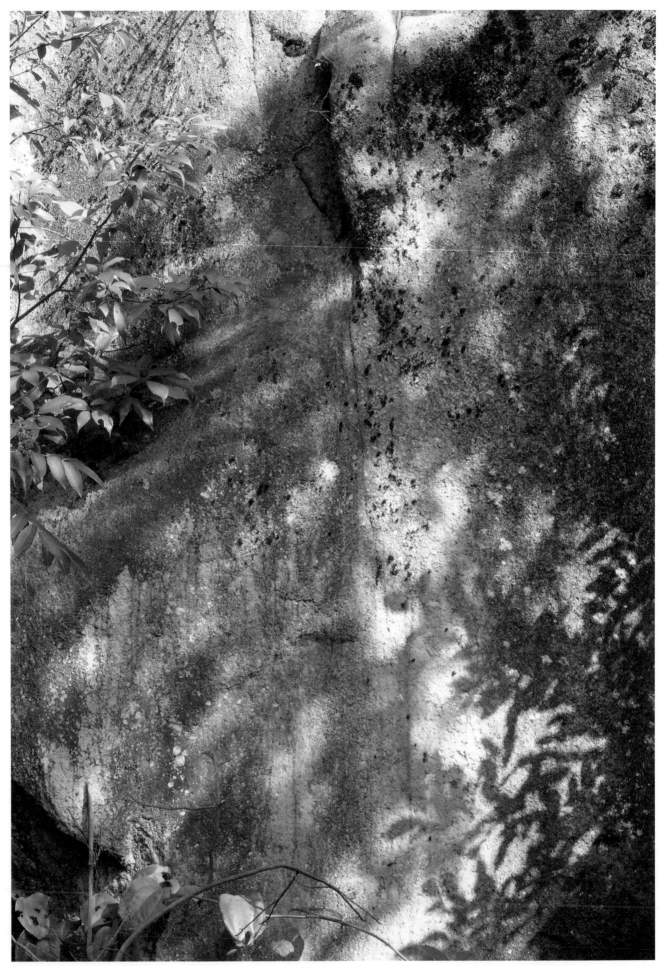

花影集 中國古典美學攝影（2010－2022）

2021 攝於蘇州天平山

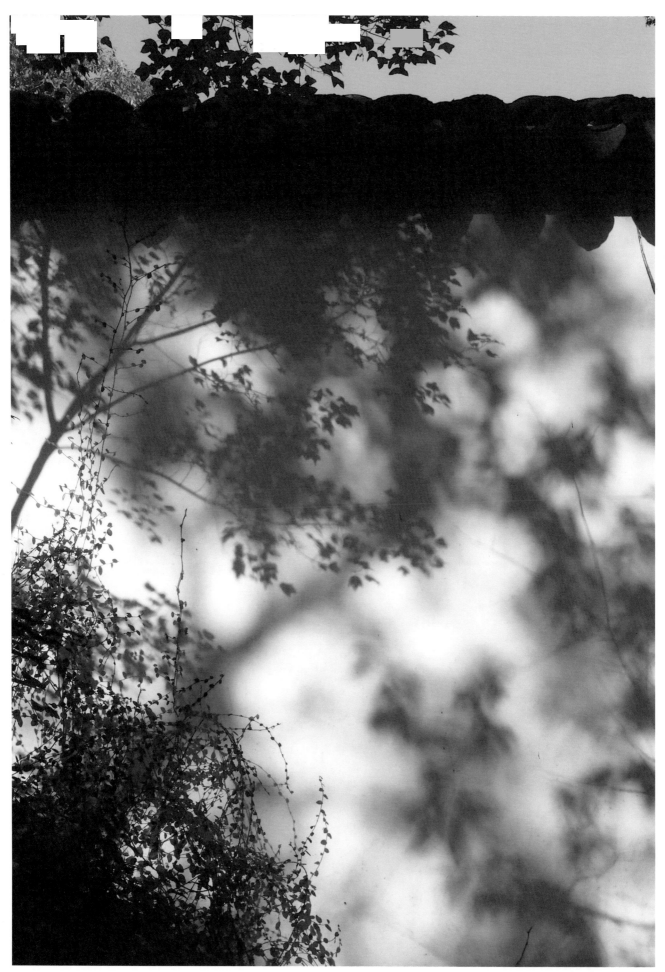

2021 攝於蘇州天平山

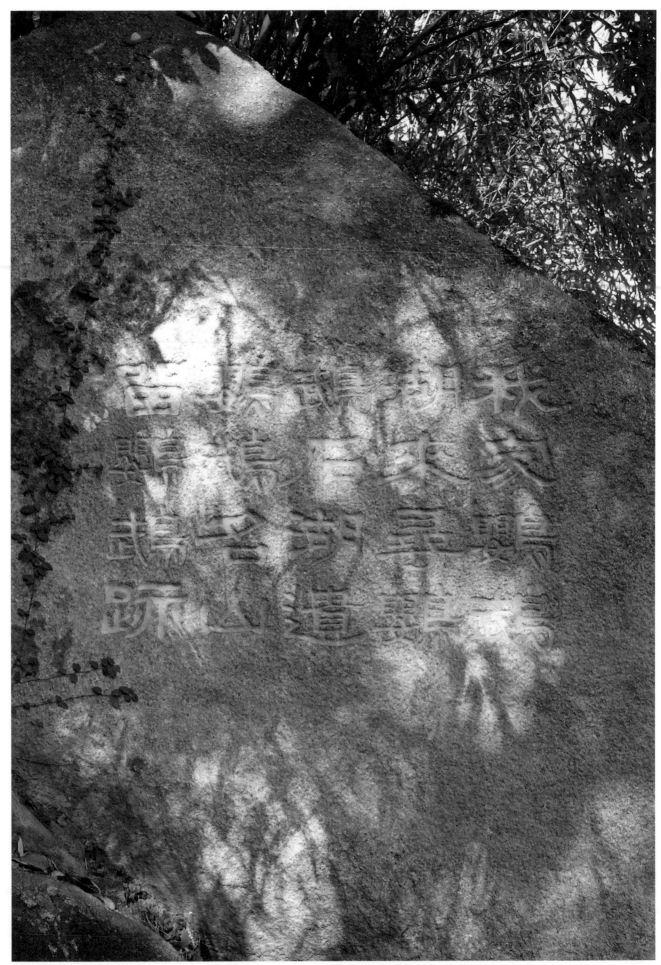

2021 攝於蘇州天平山

花影集 中國古典美學攝影（2010—2022）

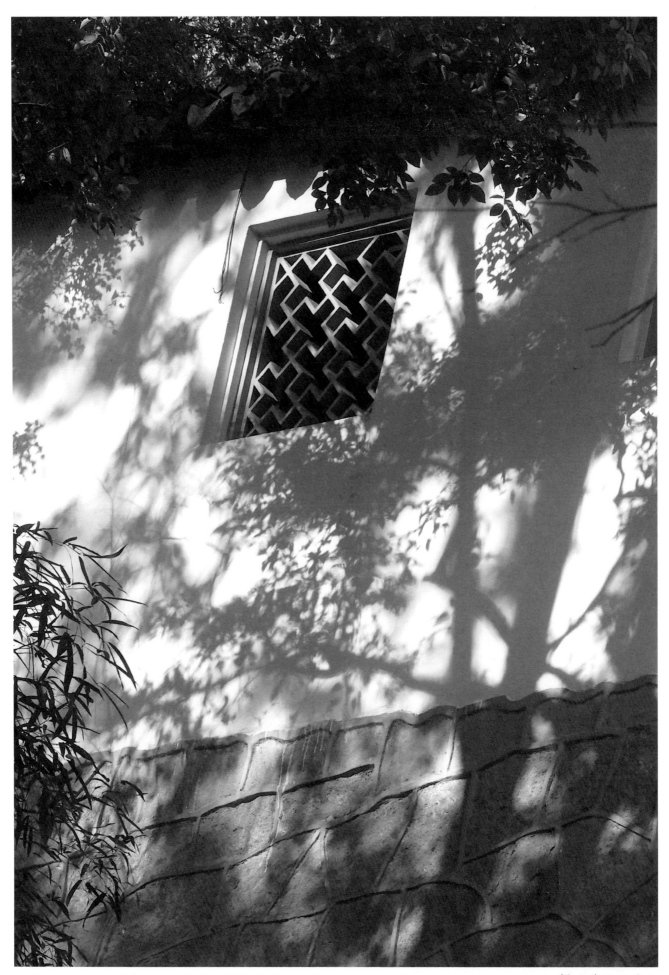

2021 攝於蘇州天平山

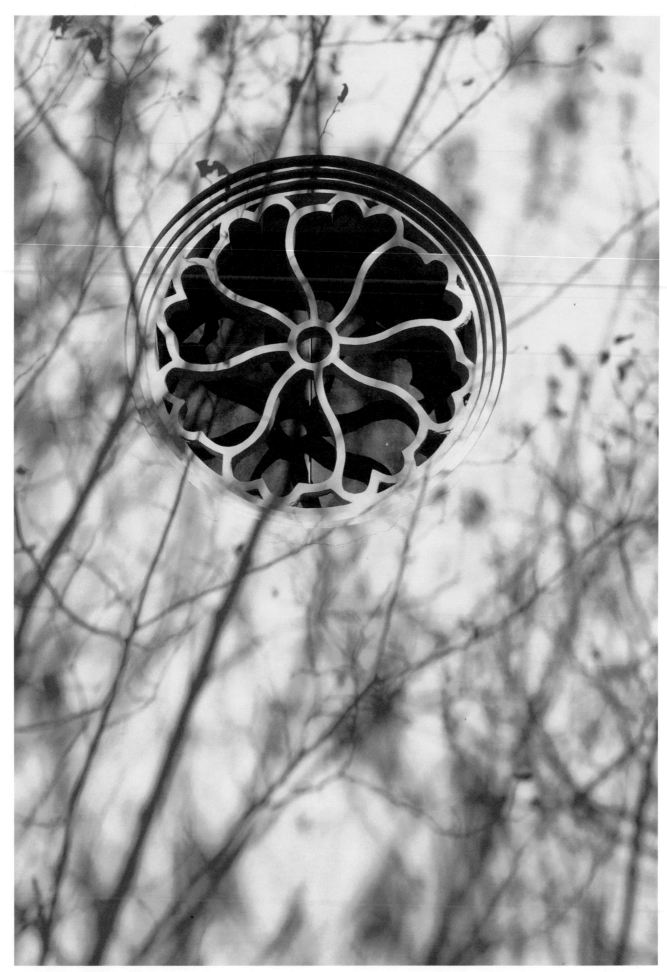

2021 攝於蘇州天平山

花影集 中國古典美學攝影（2010—2022）

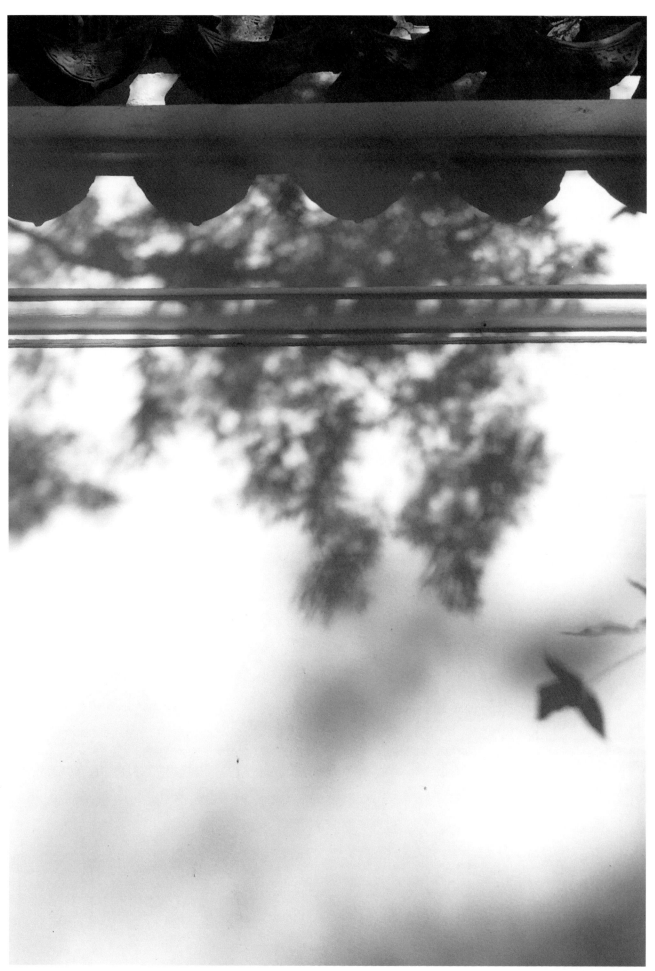

2021 攝於蘇州天平山

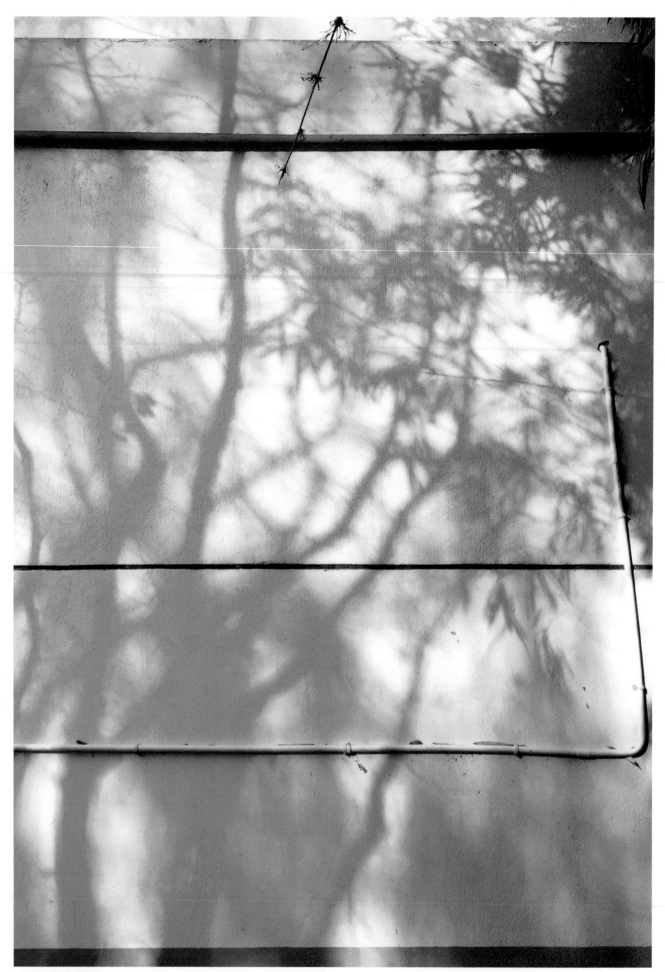

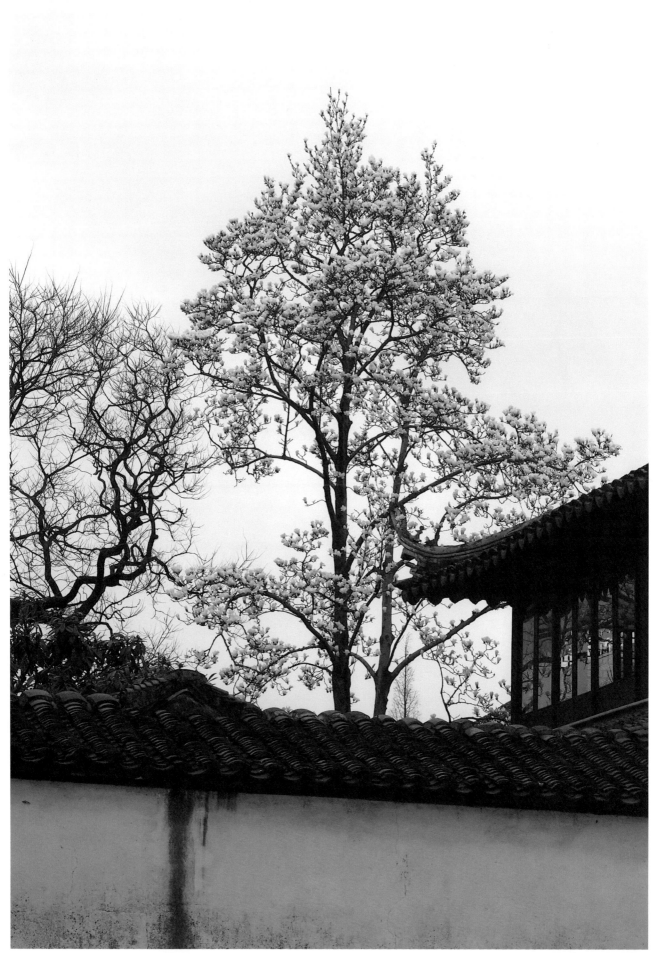

2021 攝於蘇州護城河東園

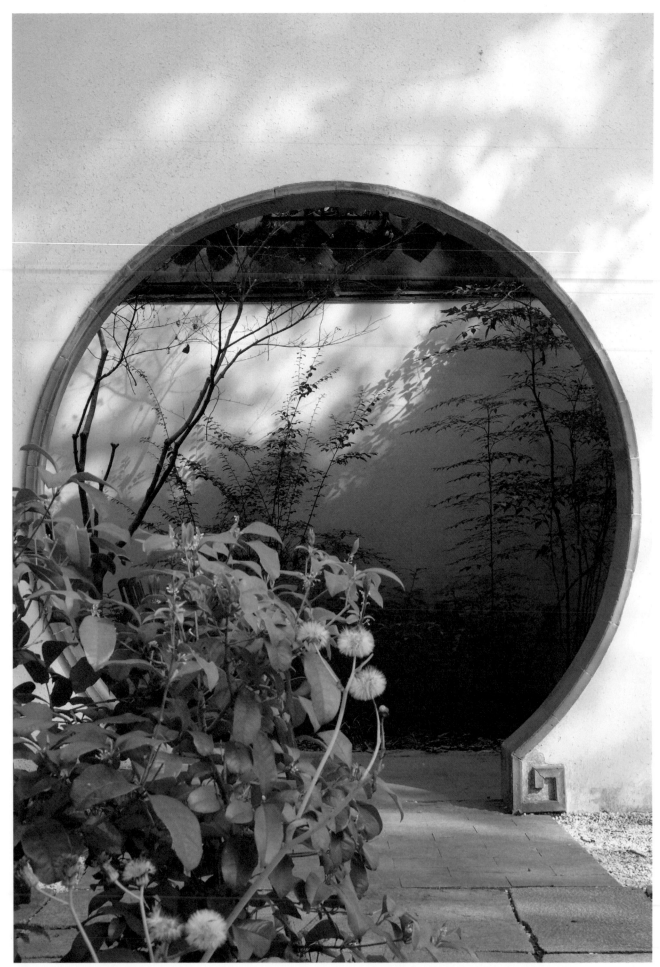

花影集 中國古典美學攝影（2010—2022）

2022 攝於蘇州同里麗則女學

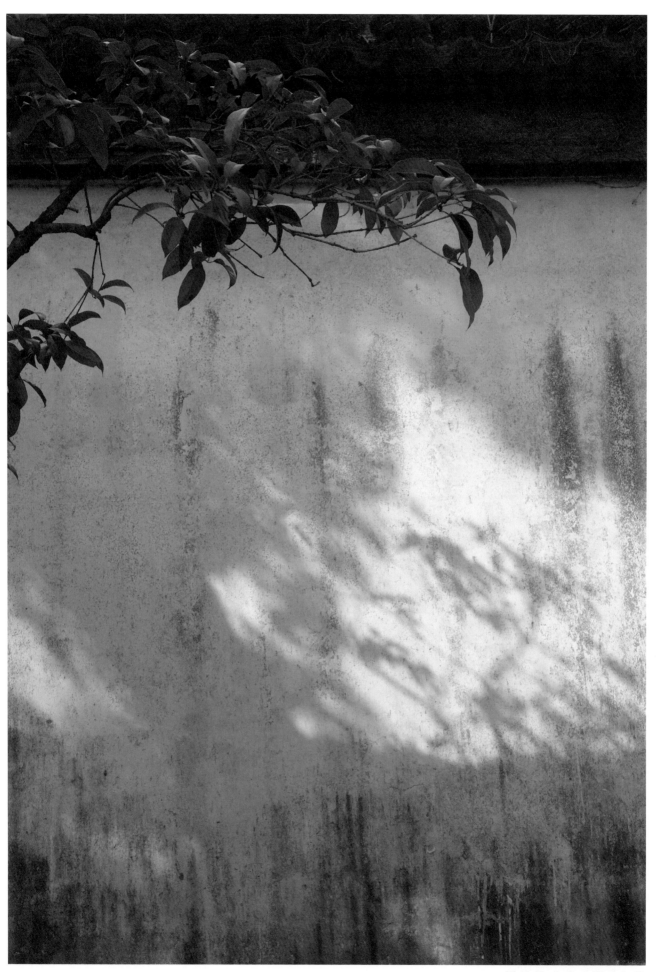

2022 攝於蘇州同里麗則女學

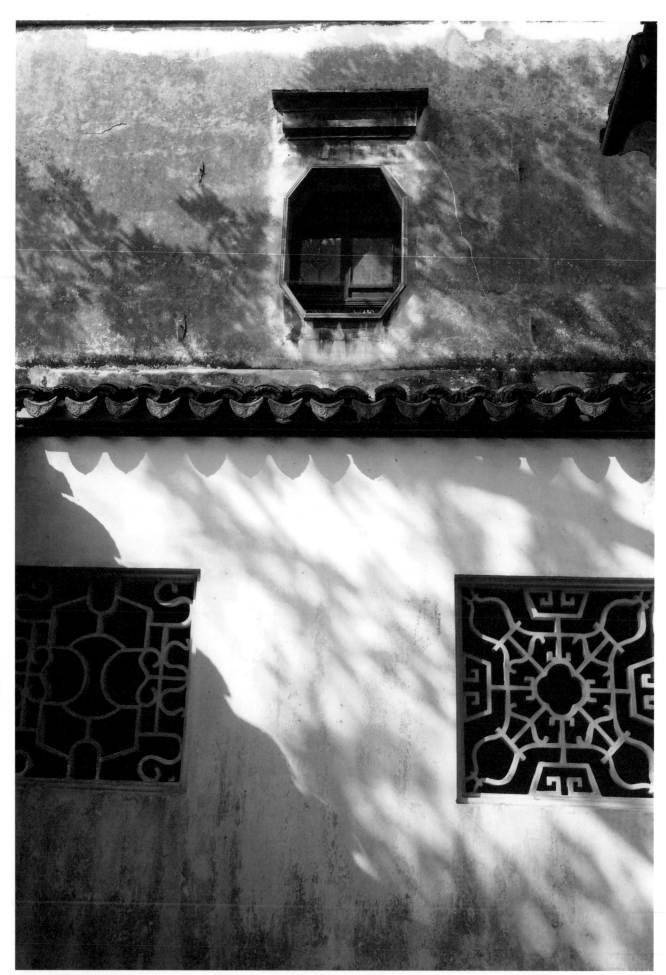

花影集 中國古典美學攝影（2010─2022）

2022 攝於蘇州同里退思園

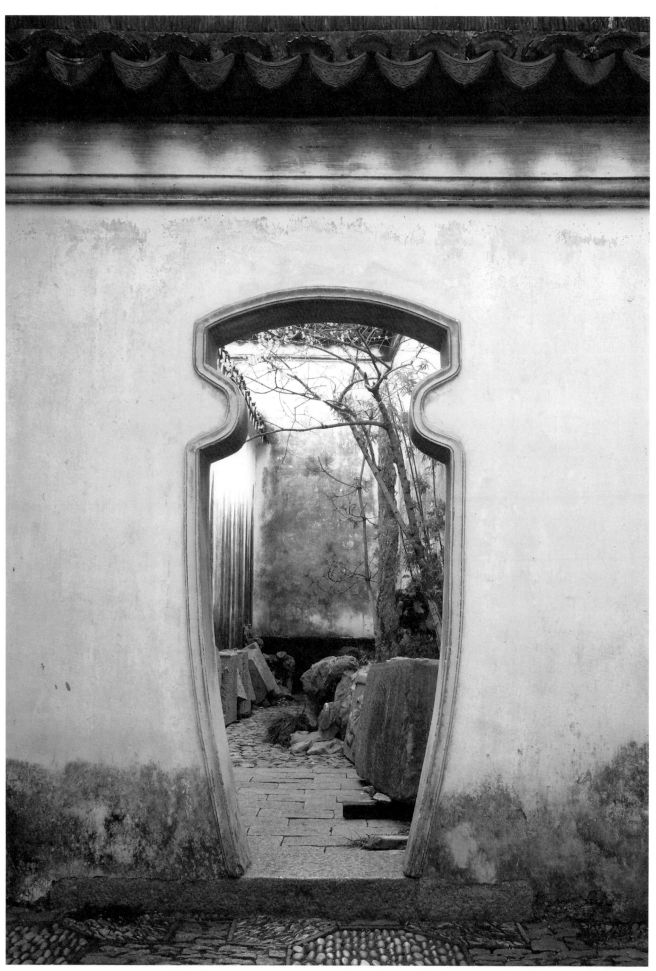

2022 攝於蘇州同里退思園

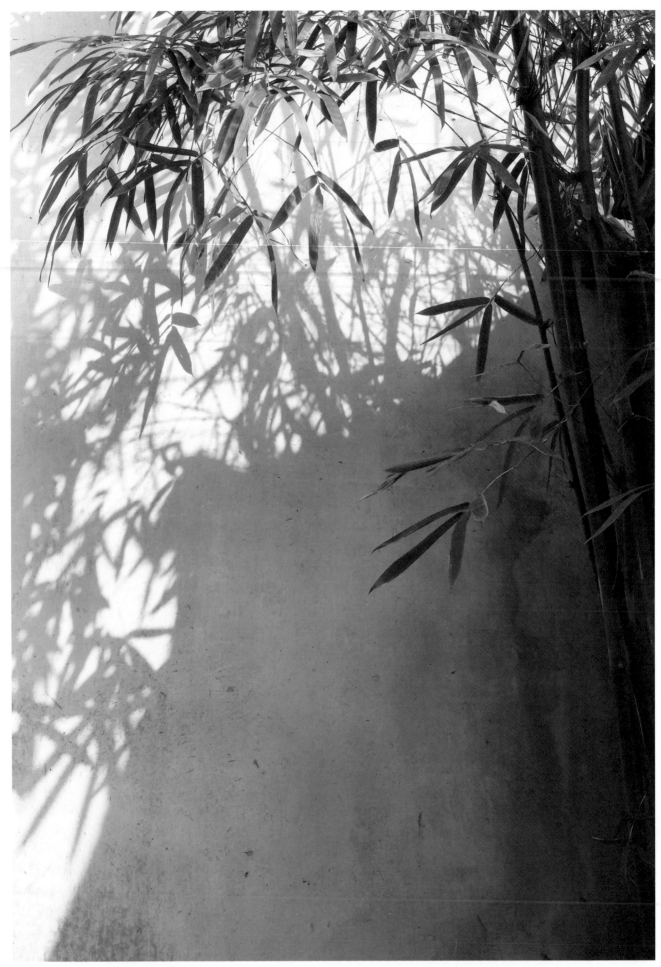

2022 攝於蘇州同里退思園

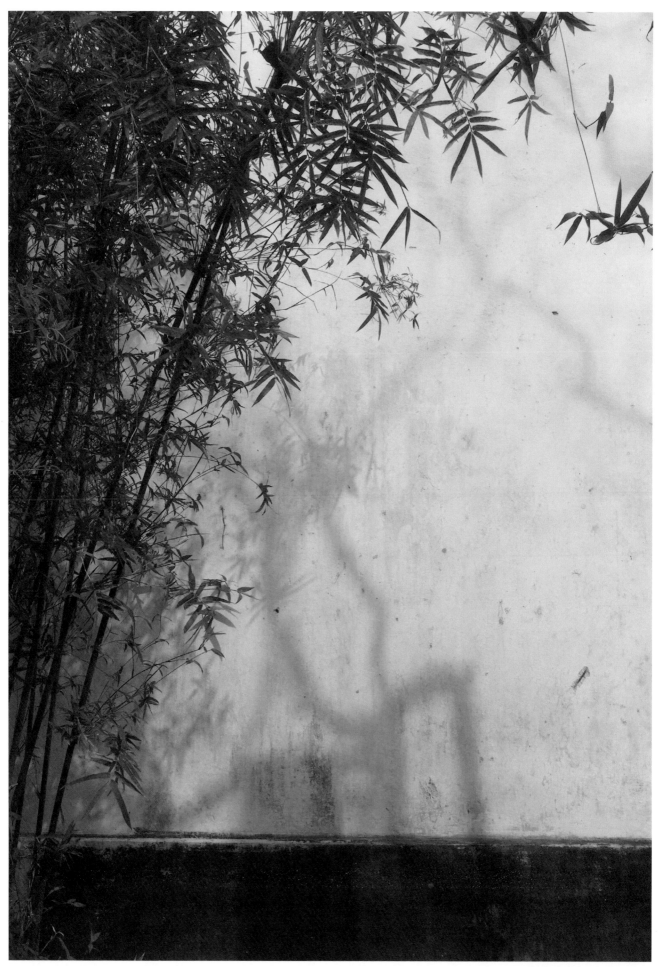

2022 攝於蘇州同里退思園

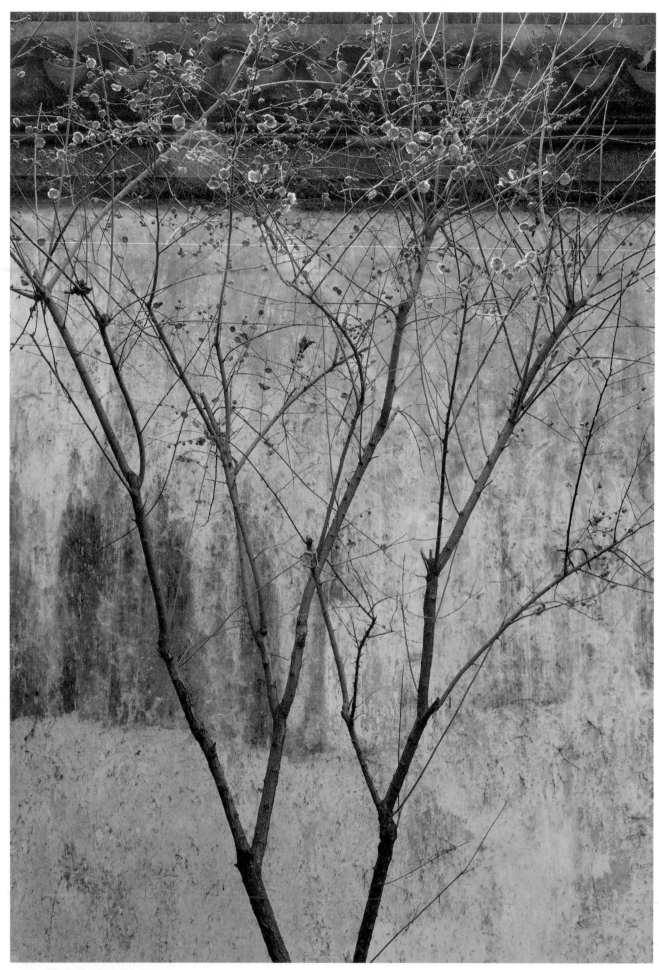

花影集 中國古典美學攝影（2010—2022）

2022 攝於蘇州同里退思園

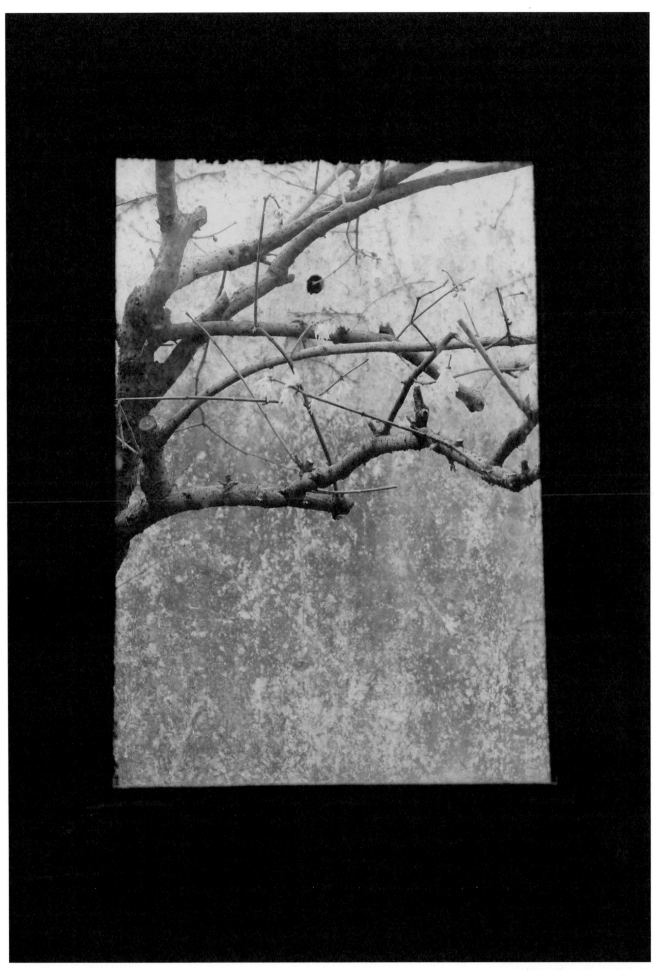

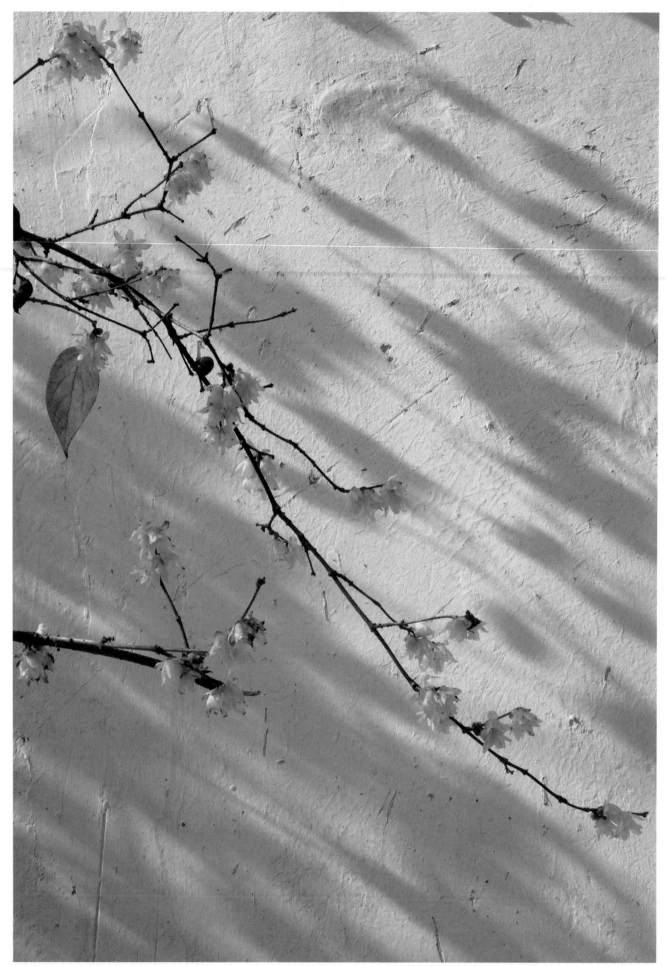

花影集　中國古典美學攝影（2010—2022）

2022　攝於蘇州同里珍珠塔園

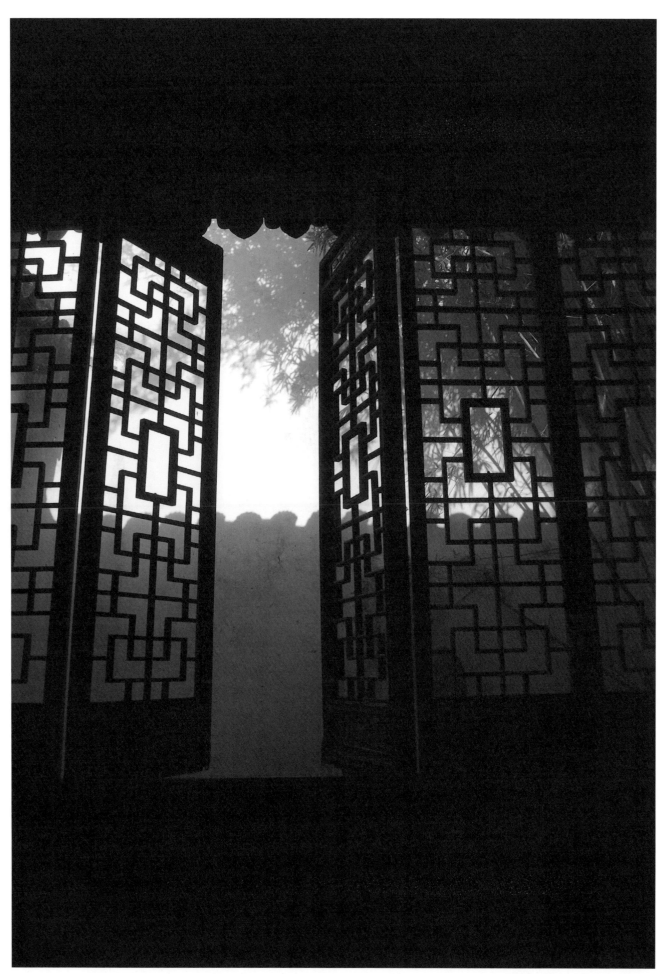

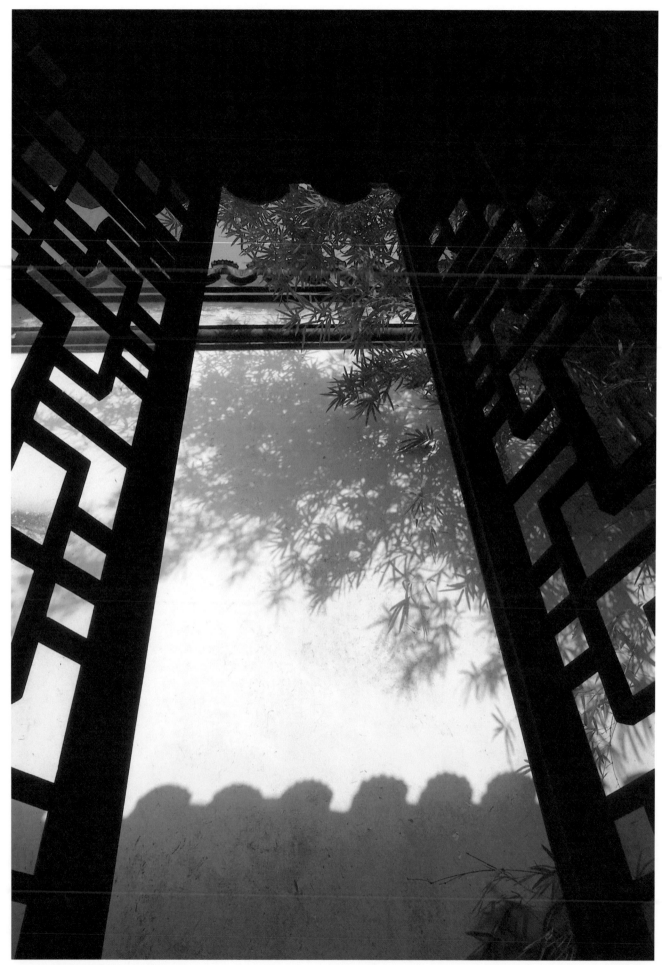

2022 攝於蘇州同里珍珠塔園

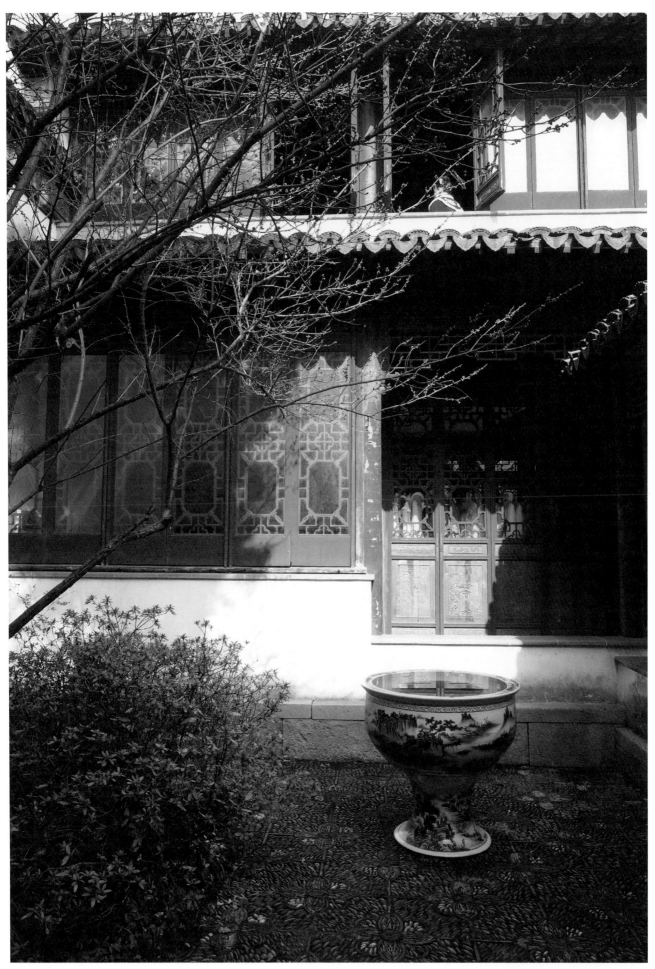

2022 攝於蘇州同里珍珠塔園　351

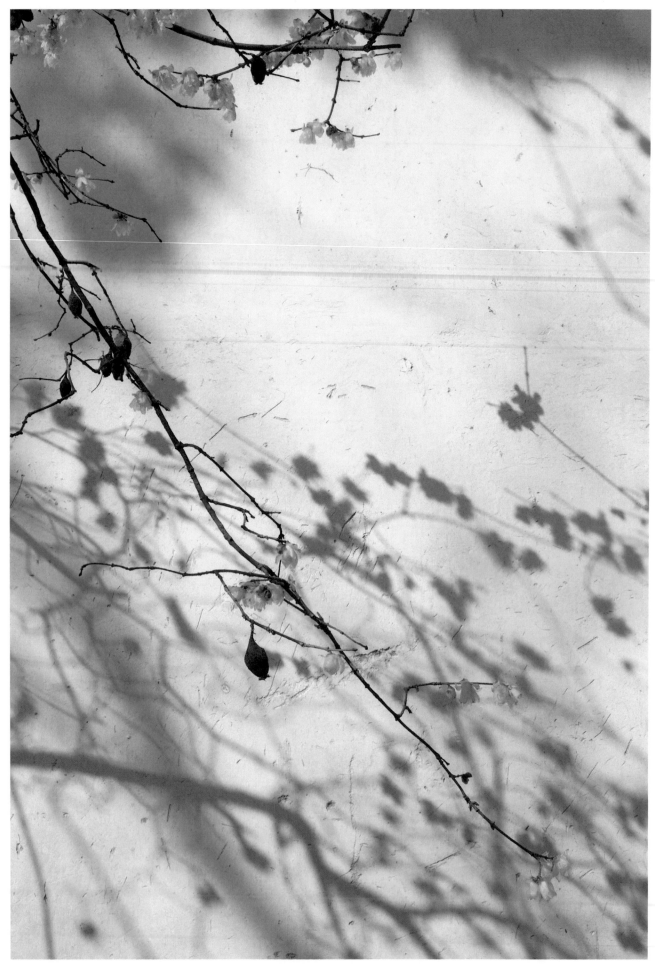

花影集 中國古典美學攝影（2010—2022）

2022 攝於蘇州同里珍珠塔園

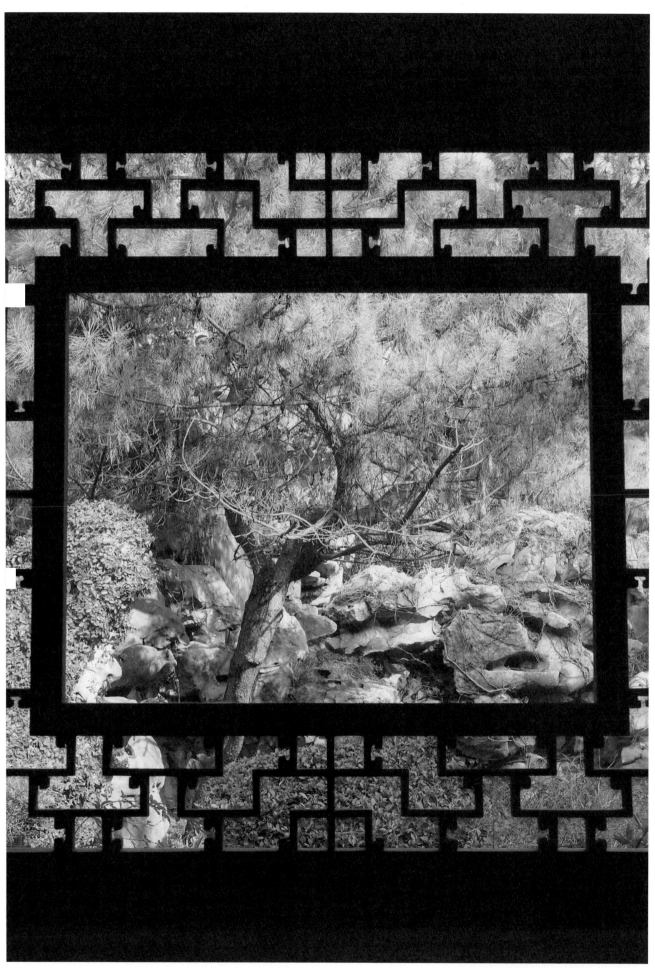

2022 攝於蘇州同里珍珠塔園

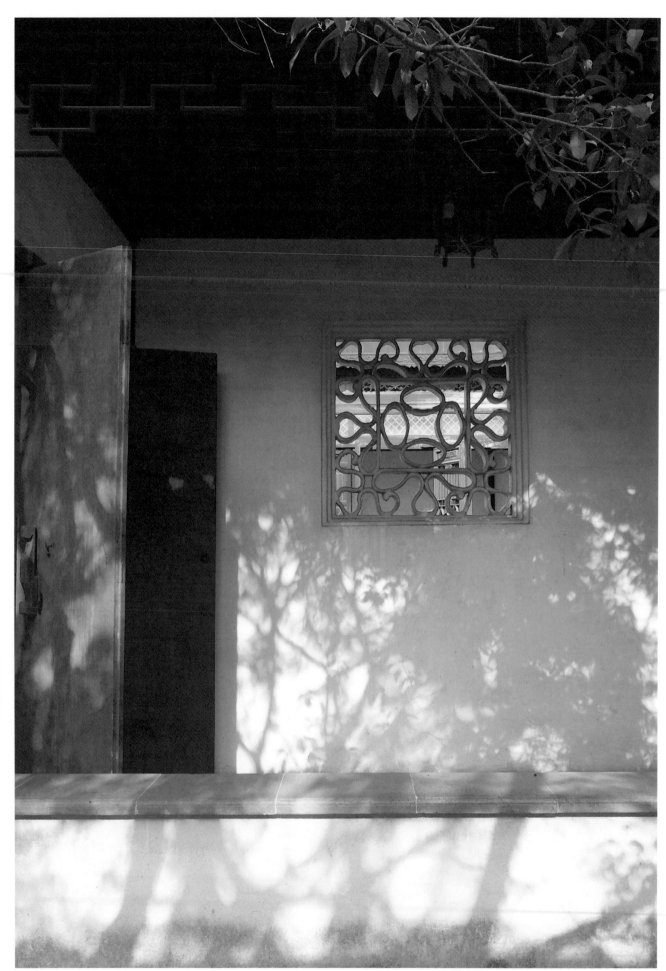

花影集 中國古典美學攝影（2010—2022）

2022 攝於蘇州同里珍珠塔園

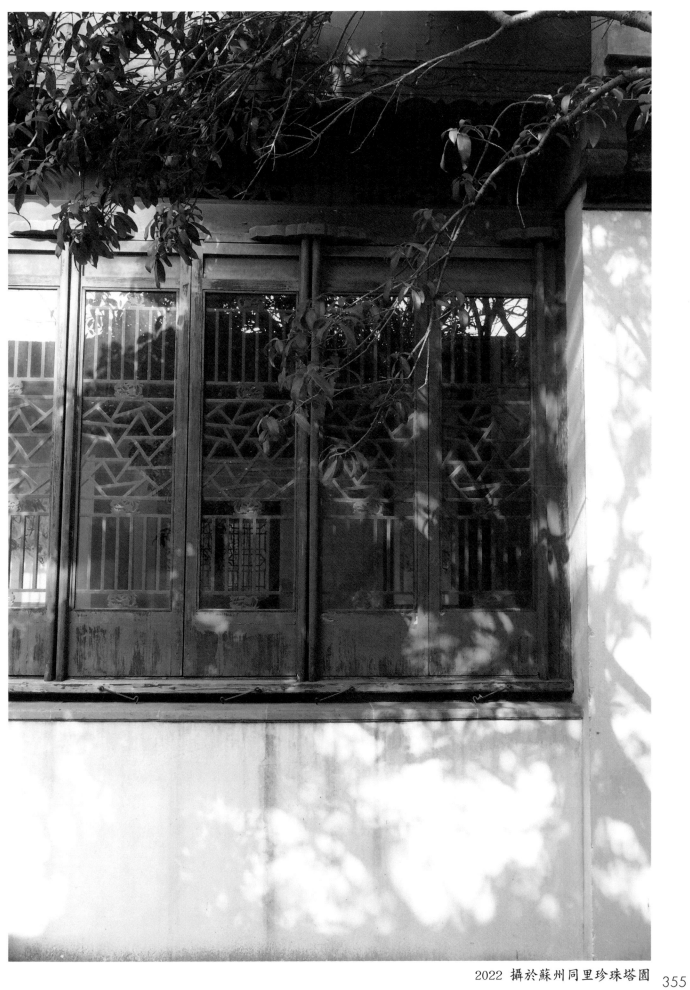

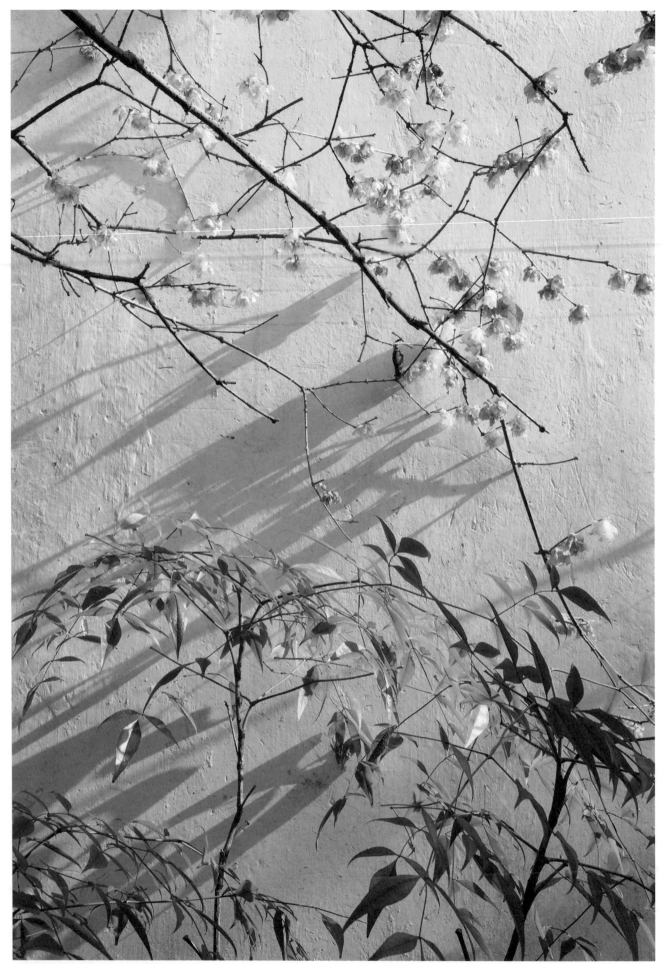

花影集 中國古典美學攝影（2010—2022）

2022 攝於蘇州同里珍珠塔園

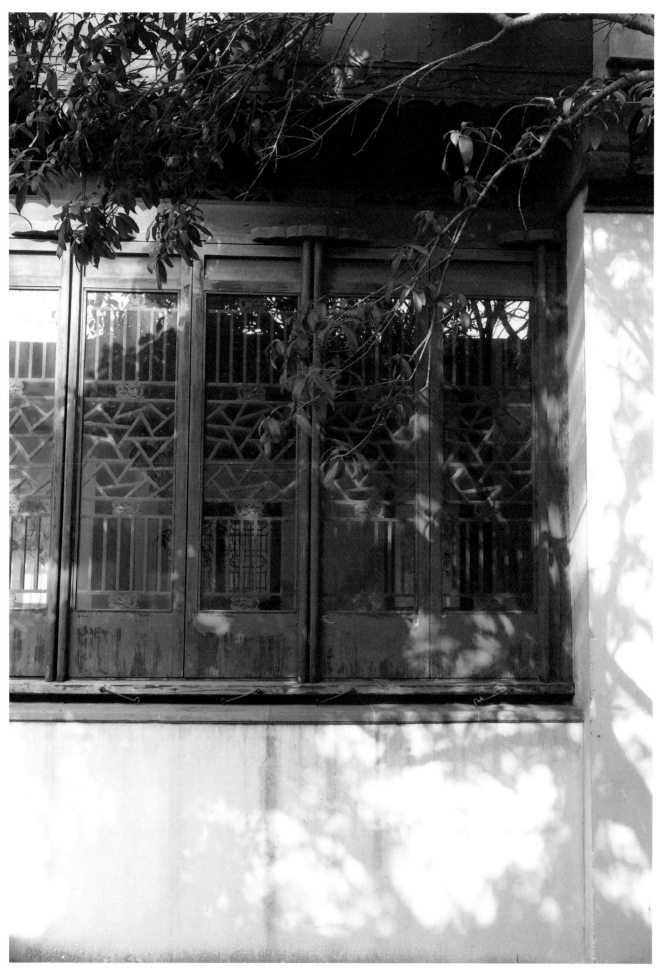

2022 攝於蘇州同里珍珠塔園

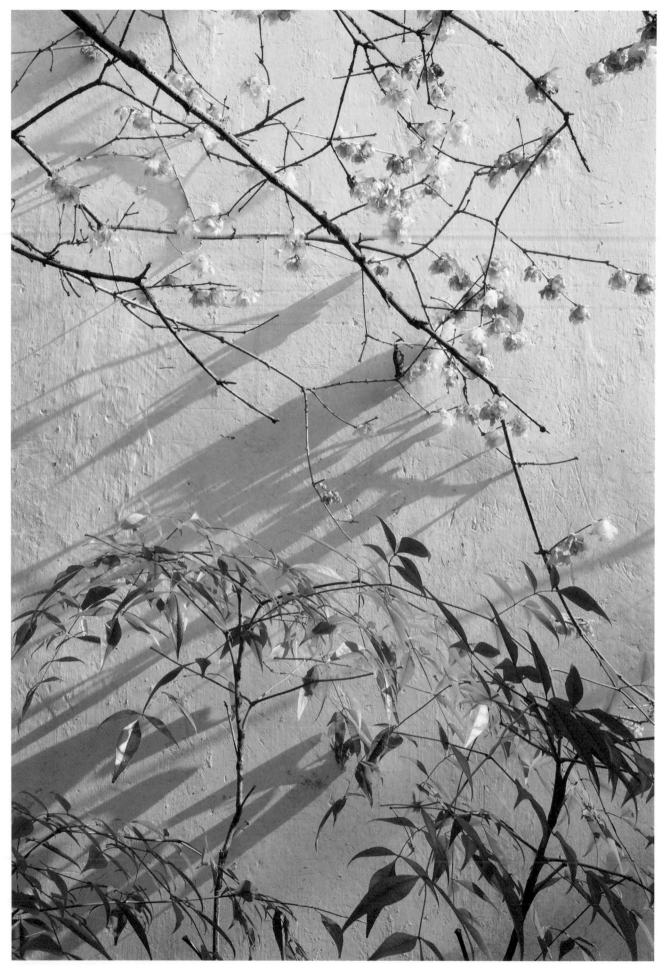

花影集 中國古典美學攝影（2010—2022）

2022 攝於蘇州同里珍珠塔園

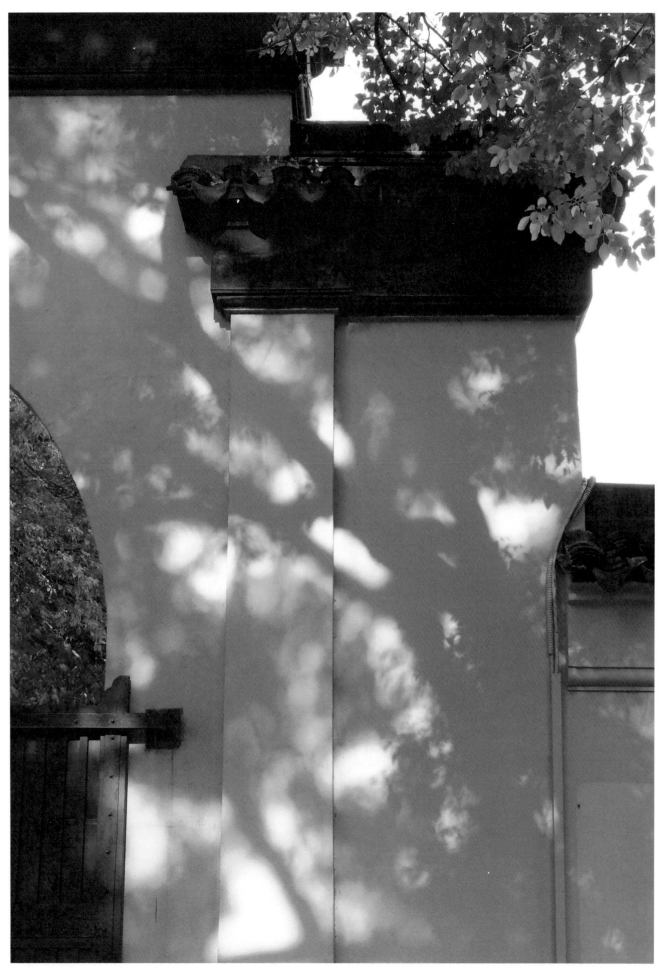

2022 攝於蘇州西園寺

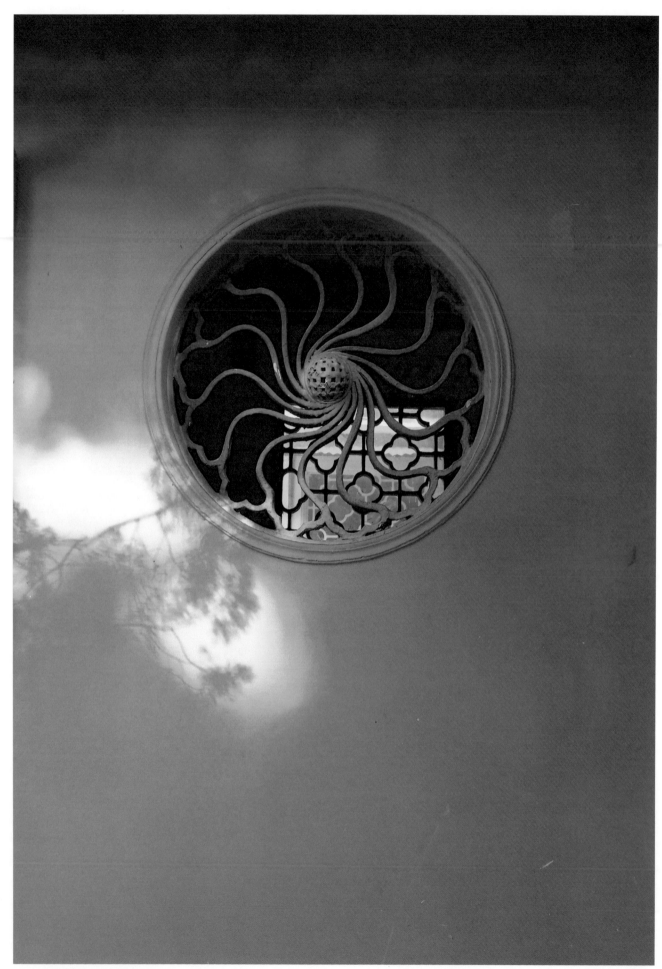

花影集 中國古典美學攝影（2010—2022）

2022 攝於蘇州西園寺

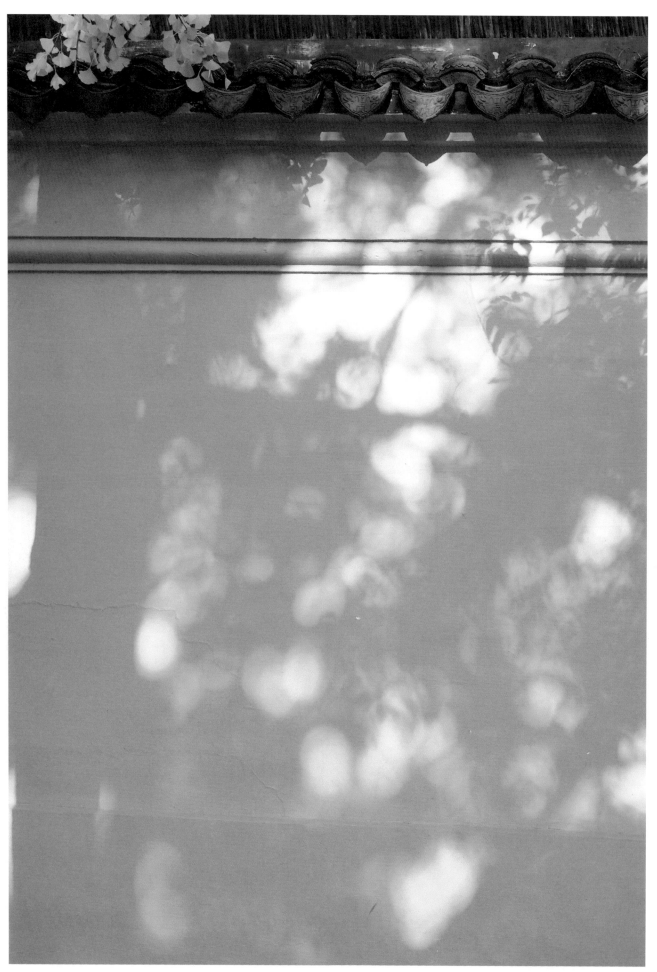

2022 攝於蘇州西園寺

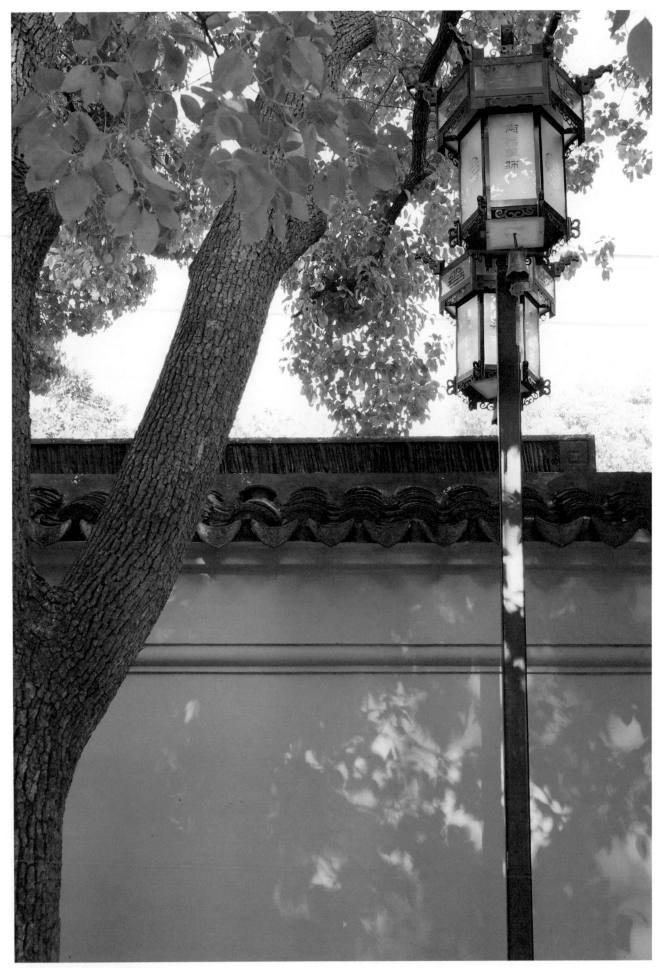

花影集 中國古典美學攝影（2010—2022）

2022 攝於蘇州西園寺

後記

如果有一天我走不動了，我想優雅地老去，就像落花一樣，

伴隨自己的影子，花影一同歸寂於天地。

——楊塵——

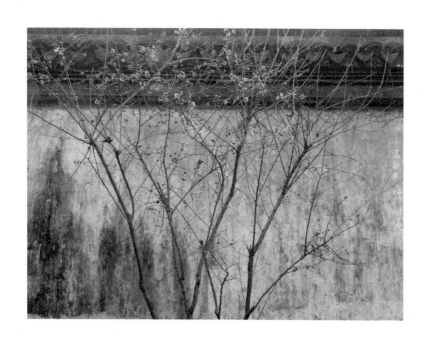

楊塵攝影集（1）

我的攝影之路：用光作畫

慢慢自己才發現，原來虛實交錯之間存在一種曼妙的美感……

楊塵攝影集（2）

歲月走過的痕跡

用快門紀錄歲月走過的痕跡，生命的記憶又重新倒帶。

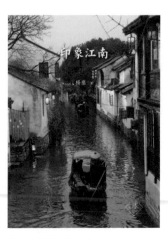

楊塵攝影集（3）

印象江南

江南在文藝、手工、貿易、園林、建築、飲食文化和戲曲表演方面都有很高的成就。作者親臨古鎮探訪多年，用相機記錄一幕幕江南水鄉如詩如畫。

楊塵攝影集（4）

花影集：中國古典美學攝影

取材於山水人文，以中國水墨特寫為主體，融入西方印象派光影效果，呈現出當代畫意攝影美學。

楊塵攝影文集（1）

石之語

有時我和那石頭一樣堅硬，但柔軟的內心裡，想要表達的皆已化成了石頭無盡的言語。

楊塵攝影文集（2）

歷史的輝煌與滄桑：北京帝都攝影文集

歷史曾經在此走過它的輝煌盛世和滄桑歲月，而驀然回首已是千年。

楊塵攝影文集（3）

歷史的凝視與回眸：西安帝都攝影文集

歷史曾經在此凝視它的輝煌盛世，而回眸一瞥已是千年。

楊塵攝影文集（4）

花之語

花不能語，她無言地訴說心中的話語；人能言，卻埋藏著許多花開花落的心事。

楊塵攝影文集（5）

天邊的雲彩：世界名人經典語錄

幻化無窮的雲彩攝影搭配世界名人經典語錄，人世的飄渺自此變得從容。

楊塵攝影文集（6）

攝影旅途的奇妙際遇

攝影的旅途上，遇到很多人生難得的際遇，那些奇妙的際遇充滿各種驚豔、快樂、感動和憂傷。

楊塵攝影文集（7）

中國文人盛事紀要五千年

在五千年歷史的長河裡，中國文人盛事紀要璀璨如天上繁星，作者化繁為簡把其中最重要和精彩的部分，以精煉的文字配上如歷史一面鏡子的窗攝影照片，交織成一本以華夏文明經典作品為主要目錄的簡介，也是一本中國文學導讀的入門書。

楊塵私人廚房（1）

我愛沙拉

熟男主廚的 147 道輕食料理，一起迎接健康、自然、美味的無負擔新生活。

楊塵私人廚房（2）

家庭早餐和下午茶

熟男私房料理 148 道西式輕食，歡聚、聯誼不可或缺的美食小點！

楊塵私人廚房（3）

家庭西餐

熟男主廚私房巨獻，經典與創意調和的 147 道西餐！

楊塵生活美學（1）

峰迴路轉

以文字和照片共譜的生命感言，告訴我們原來生活也可以這麼美！

楊塵生活美學（2）

我的香草花園和香草料理

好看、好吃、好栽培！輕鬆掌握「成功養好香草」、「完美搭配料理」的生活美學！

吃遍東西隨手拍（1）

吃貨的美食世界

一面玩，一面吃，一面拍，將美食幸福傳遞給生命中的每個人！

走遍南北隨手拍（1）

凡塵手記

歌詠風華必以璀璨的青春，一本用手機紀錄生活的攝影小品。

楊塵詩集（1）

紅塵如歌

詩歌源於生活，在工作與遊歷中寫詩和拍照，原本時空交錯而各不相干，後來卻驚覺元素一致或者意境重疊，發現人生的歡樂與憂愁其實就是一首詩。

楊塵詩集（2）

莽原烈火

詩就是心中言語，作者把在現代社會所歷經的現實和當下庶民生活工作的情景，以直白的詩語表達了心中熱烈的情感。

作者簡介

楊塵（本名楊文智，英文名 Jack）台灣科技大學電子工程系畢業，曾從事於台灣的半導體和液晶顯示器科技產業，先後任職聯華電子、茂矽電子、聯友光電、友達光電和群創光電等科技公司。緣於青年時期對文學、歷史、藝術和攝影的熱情，離開科技職場之後曾自行創業，經營過月光流域葡萄酒坊和港式飲茶餐廳。現為自由作家，主要從事攝影、詩集、散文、歷史文學、旅遊札記、生活美學、創意料理和美食評論等專題創作。

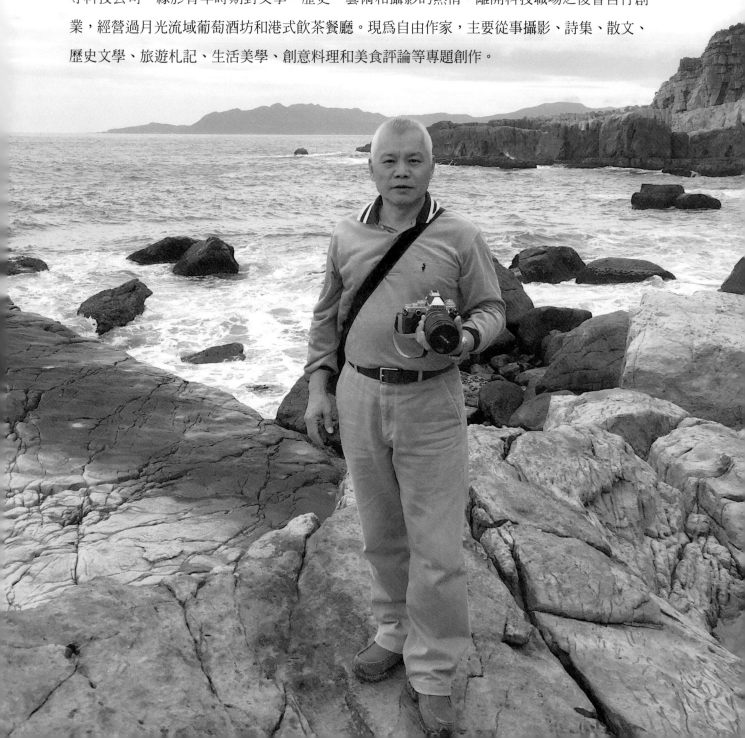

國家圖書館出版品預行編目資料

花影集：中國古典美學攝影（2010—2022）／
楊塵著. --初版.--新竹縣竹北市：楊塵文創工作
室，2023.11
　　面；　公分.——（楊塵攝影集；4）
ISBN 978-626-95734-4-8（精裝）

I.CST: 攝影集

958.33　　　　　　　　　　112015380

楊塵攝影集（4）

花影集：中國古典美學攝影（2010—2022）

作　　　者　楊塵

攝　　　影　楊塵

發 行 人　楊塵

出　　　版　楊塵文創工作室
　　　　　　302新竹縣竹北市成功七街170號10樓
　　　　　　電話：（03）667-3477
　　　　　　傳眞：（03）667-3477
設計編印　白象文化事業有限公司
　　　　　　專案主編　黃麗穎　經紀人：張輝潭
經銷代理　白象文化事業有限公司
　　　　　　412台中市大里區科技路1號8樓之2（台中軟體園區）
　　　　　　出版專線：（04）2496-5995　　傳眞：（04）2496-9901
　　　　　　401台中市東區和平街228巷44號（經銷部）
　　　　　　購書專線：（04）2220-8589　　傳眞：（04）2220-8505
印　　　刷　基盛印刷工場
初版一刷　2023年11月
定　　　價　600元